愛之死 ——
華格納的《崔斯坦與伊索德》

羅基敏、梅樂瓦（Jürgen Maehder）編著

華滋出版

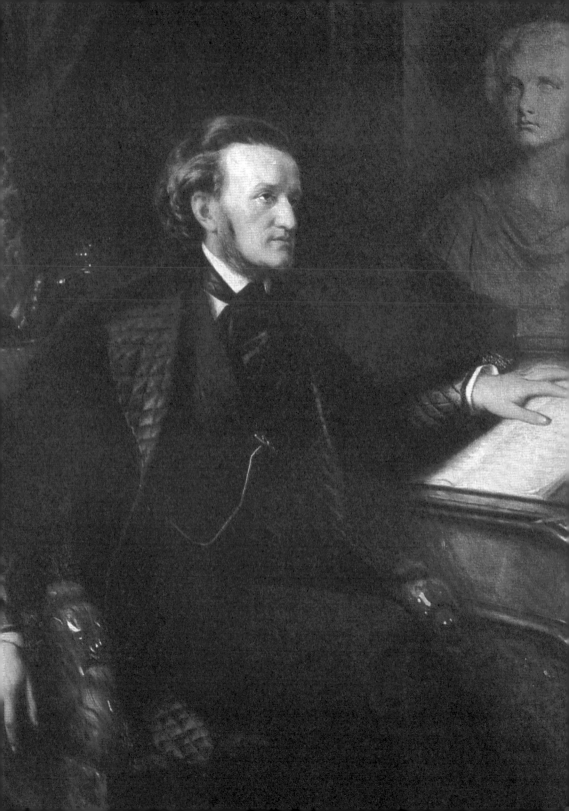

目 次

修訂二版前言

　　2003年，華格納誕生一百九十週年之際，我們選擇了出版一本介紹他的《崔斯坦與伊索德》的專書。在作曲家眾多作品裡，這部歌劇可稱是其一生音樂戲劇成就的高峰，原因不在於它與作曲家親身的愛情故事有某種關係，而在於其中發展完成的個別音樂戲劇語法。要將這麼一部對於資深愛樂者而言，都不容易理解的歌劇，介紹給國內讀者，本身就是一個挑戰。出書後的各方反應，遠比期待中來得「熱」，初版絕版數年，高談文化早已催促再版。由於個人工作繁雜，一直未能著手進行相關工作。2013年，華格納誕生兩百週年，再不進行，會對不起作曲家，無論如何，都得將它完成。

　　在這一版裡，修正了許多初版裡的各種錯誤，亦增加不少相關說明，更新了研究資料，加上譯名對照表。有鑒於十年前，歌劇DVD尚未普及，對於未至現場觀賞過歌劇的讀者而言，探討歌劇製作有如隔靴搔癢，因之，書中僅附若干精選製作的圖片，未有進一步說明。十年後，歌劇DVD不僅劇目數量增加，垂手可得，演出版本亦如雨後春筍，令人目不暇給，應是可以討論歌劇製作的時刻。本書增加了羅基敏的〈「你在黑暗處，我在光亮裡」：談彭內爾的拜魯特《崔斯坦與伊索德》製作〉一文，其中

亦交待了選取製作圖片的考量，期能傳達，華格納歌劇創作在歌劇史上的地位，不僅僅是作品本身的份量，透過他手創的拜魯特音樂節，這些作品帶動了廿世紀歌劇演出的大突破，展現歌劇係由音樂推動戲劇的精髓。

十年過去，曾經對華格納研究與演出有所貢獻的人士，逐漸凋零逝去，令人不勝唏噓。2013年裡，Lynn Snook與Patrice Chéreau先後於七月及十月撒手人寰，是我們在做這本書時，心頭一直有的傷痛與想念。

由於電腦科技的快速發展，十年前的檔案與今日的軟體不甚相容。本書雖為再版，排版、校對的功夫實與出版一本新書無異。張皓閔的細心校對，填補了作者們經常視而不見的缺失，在此表達深深的謝意。在讀書風氣日益消減的今日，高談文化一本初衷，不惜成本，投下心力，將全書重新排版製作，維持一貫的典雅出書品質，是我們一直衷心感激與欣賞的！

羅基敏／梅樂亙
2013年十二月於台北

初版前言

　　1998年，與高談文化合作出了《浦契尼的〈杜蘭朵〉—童話、戲劇、歌劇》一書，獲得許多迴響，期待能再接再厲，出版類似的歌劇專書。由於諸多因素，一直沒能完成大家的期待。五年後，終於能以這一本談華格納(Richard Wagner, 1813-1883)《崔斯坦與伊索德》(*Tristan und Isolde*)的專書，繼續這個理想。

　　不同於浦契尼的貼近人心，對愛樂者而言，華格納似乎遠在天邊、高不可攀。再加上他一直被與納粹連線，更為這位早在納粹八字還沒一撇前，就已撒手人寰的作曲家，添上許多異樣的色彩。事實上，華格納的許多音樂被用在電影、電視節目裡，更是眾多廣告音樂一用再用的音樂源頭。換言之，在我們的生活裡，華格納的音樂早就無所不在。

　　華格納不僅是作曲家，亦是詩人，一生熱愛文學與戲劇。要理解他的歌劇創作，不能不理解他親筆寫作的劇本，更不能不理解他所熱愛的文學。因之，書中將《崔斯坦與伊索德》之劇本譯為中文，並以德中對照方式，呈現於讀者眼前。為了保留華格納文字作品原味，並基於其他考量（請參照劇本中譯之前言部份），決定採取華格納在譜曲前即已印行出版的劇本版本，故而內容與坊間CD手冊略有出入，特別是第二幕。讀者不妨自行比

較作曲時的更動，以體會「詩人」與「作曲家」對文字之不同感覺；德文亦保留「古意」，識者當可看出。華格納的人生遭遇與《崔斯坦與伊索德》的關係，是接觸此作品的人均感興趣的。在諸多資料中，本書檢選華格納本人於創作期間談及本作品之相關文字，經由一手資料，讀者可自行想像當年華格納的心境。書末以表列方式列出作品創作過程大事，讀者不妨參照閱讀，當可拼湊出事件與作品關係的大致樣貌。

有關華格納這部作品之相關資料汗牛充棟，經過諸多考量，決定選取三篇與文學相關之文章，原作者寫作它們時，分別在不同的時空、應不同的需要、有不同之訴求，以呈現歌劇與文學之多元關係。《崔斯坦與伊索德》的音樂被一致認為係華格納音樂創作的重要里程碑，各種角度之分析與討論，一百多年來，無計其數。在達爾豪斯（Carl Dahlhaus）諸多文章中，選取此篇，係因其言簡意賅，回歸華格納個人對語言與音樂之認知，對照作品之音樂與文字文本，剖析二者辨證關係，一方面揭示華格納認知之誤，也同時展現華格納音樂語言的多面向與高度成就，是音樂分析與理論架構的精品。達爾豪斯為二次世界大戰後，國際音樂學界重要的音樂學學者，對音樂學之快速發展，有著莫大的貢獻；本文應是其著作首次全文直接由德文中譯的文章。梅樂亙（Jürgen Maehder）的兩篇文章，一篇以音樂的第四要素「音色」為中心，指出《崔斯坦與伊索德》承先啟後之地位，另一篇則對已形成專領域之「華格納研究」方向之轉向，做出簡介，期能帶給本地讀者跳出舊有古老窠臼，超前趕上的角度與思維。

為便於讀者閱讀，「華格納」之「《崔斯坦與伊索德》」出現時，作者名與作品名均不再附原文，其他人名、地名等重要辭彙首次出現時，則在中譯名之後，於（）中標示原文，並視必要，列出與

前後文相關之重要資訊。各篇文章裡，出自劇本的引言均以「楷書」標示，並順應一般習慣，將歌劇名稱《崔斯坦與伊索德》經常縮寫成《崔斯坦》；總譜之使用則以Dover 1973年版為主。各文章中，除出自作者的註釋外，為提供讀者更多資訊或便於瞭解，各位譯者加入的註釋，均以【譯註】標示。為節省篇幅及便利閱讀，部份之研究資料以縮寫方式處理，並於各文中註明。

由首演至今，《崔斯坦與伊索德》的舞台演出製作亦形成其特殊之演出史。經由多部製作演出劇照，希能讓讀者一窺歌劇演出風格與美感之轉變。其中多幅設計圖或劇照不僅在中文世界，亦在全球係首次出版。

完成如此一本書，要感謝許許多多的個人和機構。首先要感謝Lynn Snook (Berlin), Prof. Dr. Volker Mertens (Berlin), Prof. Dr. Arthur Groos (Ithaca/NY) 慨然提供文章，Ursula Müller-Speiser同意中譯Mertens教授之文章。更要感謝達爾豪斯教授之遺孀Annemarie Dahlhaus授權中譯其先夫之文章。在圖片方面，要感謝的有：

Bayreuther Festspiele, Bayreuth (拜魯特音樂節)

Wolfgang Wagner, Bayreuth

Akademie der Künste, Stiftung Archiv, Berlin (柏林藝術研究院檔案室)

Deutsche Oper Berlin, Archiv (柏林德意志歌劇院檔案室)

Staatsoper Unter den Linden, Archiv, Berlin (柏林國家劇院檔案室)

Schweizerische Theatersammlung, Bern (伯恩瑞士劇場收藏中心)

Österreichische Nationalbibliothek, Wien (維也納國家圖書館)

更要特別感謝歌劇導演彭內爾(Jean-Pierre Ponnelle)之遺孀Margit Saad-Ponnelle同意提供其先夫之第一部歌劇導演製作《崔斯坦與伊

ix

索德》之舞台設計圖，與其1981至1987年間著名的拜魯特製作相較，可見其製作理念之一貫性與細節之改變。

書中其他圖片出自以下書籍：

Bayreuther Festspiele, Jahreshefte 1952-2002.

Gabriel Bise (ed.), *Tristan und Isolde gemäß der Handschrift des »Tristanromans« aus dem 15. Jahrhundert*, Fribourg/Genève (Éditions Minerva) 1978.

Max W. Busch (ed.), *Jean-Pierre Ponnelle 1932-1988*, Berlin (Henschel-Verlag) 2002.

Martin Geck, *Die Bildnisse Richard Wagners*, München (Prestel) 1970.

Michael Petzet/Detta Petzet, *Die Richard-Wagner-Bühne König Ludwigs II.*, München (Prestel) 1970.

Walter Erich Schäfer, *Wieland Wagner. Persönlichkeit und Leistung*, Tübingen (Rainer Wunderlich) 1970.

Hermann Schreiber/Guido Mangold, *Werkstatt Bayreuth*, München/Hamburg (Albrecht Knaus) 1986.

而高談文化多年來，不計成本地出版小眾又小眾的書，更是我們一直衷心感謝的！

羅基敏／梅樂亙
2003年六月於台北／柏林

《崔斯坦與伊索德》
劇情大意

羅基敏

故事背景：中古（約十世紀）。

第一幕：崔斯坦船上的甲板。船航行在海上，由愛爾蘭向
　　　　空瓦爾駛去。

第二幕：空瓦爾，馬可王的城堡。

第三幕：崔斯坦在布列塔尼的城堡。

首演：1865年六月十日，慕尼黑。

第一幕

崔斯坦（Tristan）駕著船，載著愛爾蘭公主伊索德（Isolde）向著空瓦爾（Cornwall）駛去，伊索德將在那兒與馬可王（König Marke）成親。空瓦爾已經在望，伊索德卻心情惡劣地希望來場暴風雨，人船俱亡。她的侍女布蘭甘妮（Brangäne）試著安慰她，伊索德命她請崔斯坦下船艙來，卻被崔斯坦婉拒，他的侍從庫威那（Kurwenal）更語出不遜。伊索德羞惱之餘，向布蘭甘妮道出她們曾經救了崔斯坦一事：崔斯坦殺了伊索德的未婚夫莫若（Morold），但亦被莫若所傷。崔斯坦化名坦崔斯（Tantris）至伊索德處求救，伊索德雖知這是仇家，但在和他的眼光相遇時，即愛上了他，不但沒有殺他，反而醫好了他。誰知崔斯坦再來愛爾蘭時，竟是為馬可王向伊索德求親。再見崔斯坦時，伊索德立刻認出他是「坦崔斯」，為他的求親之舉甚為反感，但依舊隨著他去。

船離岸愈近，伊索德對於自己日後要和這一位不懂愛情、只看功名的人士長期相處，感到萬分痛苦。布蘭甘妮只見伊索德的苦，卻未明白原因，誤以為伊索德擔心未來的婚姻生活，因此提醒她，離家之時，母親曾給伊索德一堆靈藥，以備不時之需，很可以用愛情藥酒來保證和馬可王的感情。布蘭甘妮的提醒給了伊索德新的想法，她要用死亡藥酒解決這份痛苦；布蘭甘妮則未解其意。

庫威那下船艙來，要她們梳妝打扮，準備上岸。伊索德則要求庫威那再度向崔斯坦傳話，在後者未向伊索德賠罪和解以前，她絕不上岸。另一方面，她要布蘭甘妮準備死亡藥酒，打算和崔斯坦同歸於盡。

崔斯坦終於下來船艙，在明白伊索德的積怨後，決定接受伊索德的要求，飲酒和解。驚惶失措的布蘭甘妮以愛情藥酒代替

3

死亡藥酒，讓他們飲下，原本以為飲酒後即將死亡的兩人，在轉瞬間迸發了胸中積壓已久的愛情，承認相屬對方。正在此時，船已靠岸，布蘭甘妮和庫威那都催促兩人準備上岸，在兩人不知所措，眾人歡呼迎接馬可王的聲音中，布幔落下。

第二幕

一個夜晚，伊索德滿懷企盼，等待著崔斯坦前來約會。號角聲響起，馬可王和眾人出外打獵的聲音漸去漸遠。儘管布蘭甘妮警告她，梅洛（Melot）似乎心懷鬼胎，伊索德卻迫不急待地依著和崔斯坦的約定，將火把熄滅，布蘭甘妮只好登塔守候。崔斯坦依約前來，兩人見面，恍如隔世，互訴別後，只願永夜不晝。布蘭甘妮一次次地提醒天將亮的聲音，亦無法將兩人喚回現實。在庫威那跑來警告崔斯坦保護自己之時，馬可王、梅洛和眾人亦跟著進來。馬可王在既震驚又失望的情形下，不解地向崔斯坦提出一連串的「為什麼？」。崔斯坦無法、不能也不願辯解，只問伊索德，是否願意跟隨他回他的地方，伊索德答應了。在親吻過伊索德之後，崔斯坦拔劍和梅洛決鬥，卻故意傷在梅洛的劍下。

第三幕

庫威那將垂死的崔斯坦帶回他生長的地方卡瑞歐（Kareol），並派人去接伊索德。庫威那命一位牧羊人前去瞭望，若看到有船靠近，就吹一隻輕快的曲子傳訊。昏睡中的崔斯坦終於醒來，由庫威那口中知道他受傷後的一切，為庫威那對自己的絕對忠心，深受感動。清醒後的崔斯坦更急於看到伊索德，在一陣激動後，崔斯坦又陷入昏迷狀態。當崔斯坦再度甦醒時，只問伊索德的船到了否，庫威那正難以回答之時，傳來了牧羊人輕快的笛聲。

崔斯坦催著庫威那到岸邊去接伊索德，雖然不放心崔斯坦，庫威那只得聽命離開。崔斯坦無法靜躺，亢奮地掙扎起身，欲迎向思念已久的愛人。伊索德呼喊著崔斯坦的名字進來，崔斯坦在喚出一聲「伊索德」後，溘然長逝於伊索德的臂彎中，伊索德喚不回他，亦暈厥過去。

庫威那不知如何是好之際，傳來第二條船靠岸的消息，是馬可王帶著梅洛和布蘭甘妮，尾隨伊索德到來。憤怒的庫威那殺死梅洛，自己亦傷於馬可王侍從手中，掙扎著逝於崔斯坦腳邊。馬可王看到崔斯坦的屍體，悲慟地道出他已由布蘭甘妮口中知道一切，隨伊索德而來，係願見有情人終成眷屬，孰知一切卻已太晚。

伊索德再度醒來，對著崔斯坦的屍體唱出〈愛之死〉（"Liebestod"）之後，亦追隨崔斯坦而去。

《崔斯坦與伊索德》劇本
德中對照

華格納（Richard Wagner）著

羅基敏 譯

就創作媒材而言，歌劇劇本亦是一種文學作品，雖然它在文學的領域裡，長期以來，一直處於被忽略的狀態。自視為詩人的華格納，其歌劇劇本展現的是「詩人」華格納的文學創作，「作曲家」華格納在譜曲過程中，始依據音樂思考及內容的需要，將「詩詞」做不同方式及程度的更動，轉化為「歌詞」。因之，完成的歌劇作品的「歌詞」內容與劇本「詩作」內容有所出入，自是理所當然。

鑑於華格納之文字作品至今尚未有學術性之考訂及增補全集，本書採用之劇本主要根據目前僅有之《華格納文字作品全集》：

Richard Wagner, *Tristan und Isolde*, in: Richard Wagner, *Sämtliche Schriften und Dichtungen*, Leipzig (Breitkopf & Härtel) 1907, 5. Auflage（第五版），12 Bände（共十二冊），Bd. 7（第七冊），1-81。

由於此版本並未對各景之區分有清楚之交待，故就此點，另行參考《華格納音樂作品目錄》：

John Deathridge, Martin Geck & Egon Voss (eds.), *Wagner Werk-Verzeichnis (WWV), Verzeichnis der musikalischen Werke Richard Wagners und ihrer Quellen*, Mainz / London / New York / Tokyo (Schott) 1986; *Tristan und Isolde*, WWV 90, 426-448;

以及《華格納音樂作品全集》之總譜：

Richard Wagner, *Tristan und Isolde*, in: Richard Wagner, *Sämtliche Werke*, Bd. 8, I-III, hrsg. Isolde Vetter, Mainz (Schott) 1990;

人物角色的聲部分配與各幕發生之地點亦然。此外，並對原版本中少數明顯的誤植、錯字，加以修正。

因之，德文部份保留了詩作的結構、用字等等，亦保留了十九世紀德文略異於今日的寫法，以忠實呈現華格納時代的浪漫中古情

懷，希能提供國內德國文學及中古文學研究者可用之研究文本。這個版本與坊間CD所附手冊內容略有出入，亦是不言自明。例如第一幕第二景，伊索德對布蘭甘妮敘述過往的內容裡，其中有四句，就華格納劇本與譜成音樂後的文字內容，可做如下比較：

原劇本

Der zagend vor dem Streiche

sich flüchtet wo er kann,

weil eine Braut als Leiche

er seinem Herrn gewann!

譜曲後文字

Der zagend vor dem Streiche

sich flüchtet wo er kann,

weil eine Braut er als Leiche

für seinen Herrn gewann!

三、四行的字面意義及韻腳雖然均未變，但是第三行的律動及音節數應音樂的需求做了改變，係有違詩的原來結構的。

　　在劇本中譯部份，譯者嚐試盡可能依德文詩作之字序譯為中文，以便於不熟稔德文之讀者對照。然而，德文文法及用字的可能性給予詩人耍弄文字的空間，與中文相較，幾可稱是另一個世界，譯者僅能就個人能力所及，於兩種語文之間求得平衡，力有未逮之處，尚待方家指正！

9

人物表

Tristan und Isolde	崔斯坦與伊索德
Tristan	崔斯坦（男高音）
König Marke	馬可王（男低音）
Isolde	伊索德（女高音）
Kurwenal	庫威那（男中音）
Melot	梅洛（男高音）
Brangäne	布蘭甘妮（中女高音）
Ein Hirt	一位牧人（男高音）
Ein Steuermann	一位舵手（男中音）
Ein junger Seemann	一位年輕的水手（男高音）
Schiffsvolk, Ritter und Knappen	水手們、騎士們與侍僮們

ERSTER AUFZUG

(Zeltartiges Gemach auf dem Vorderdeck eines Seeschiffes, reich mit Teppichen behangen, beim Beginne nach dem Hintergrunde zu gänzlich geschlossen; zur Seite führt eine schmale Treppe in den Schiffsraum hinab.)

(Isolde auf einem Ruhebett, das Gesicht in die Kissen gedrückt. — Brangäne, einen Teppich zurückgeschlagen haltend, blickt zur Seite über Bord.)

ERSTE SZENE

STIMME EINES JUNGEN SEEMANNES

(aus der Höhe, wie vom Maste her, vernehmbar)

Westwärts
schweift der Blick:
ostwärts
streicht das Schiff.
Frisch weht der Wind
der Heimath zu: —
mein irisch Kind,
wo weilest du?
Sind's deiner Seufzer Wehen,
die mir die Segel blähen? —
Wehe, wehe, du Wind!
Weh, ach wehe, mein Kind!
Irische Maid,
du wilde, minnige Maid!

ISOLDE

(jäh auffahrend)

Wer wagt mich zu höhnen?
(sie blickt verstört um sich.)
Brangäne, du? —
Sag', wo sind wir?

第一幕

（船前艙一個像帳幕般的房間，裝飾著壁毯。開始時，房間後方完全是關閉著；房間旁邊有一道窄窄的樓梯導向下層船艙。）

（伊索德躺在床上，臉龐隱沒在枕頭中。布蘭甘妮掀起一張毯子，向甲板望去。）

第一景

一位年輕水手的聲音

（由高處，聽來如同由船桅處傳來）

向西
目光流轉著：
朝東
船兒航行著。
清新的風
吹向家鄉：
我愛爾蘭之子，
你在何處？
是你悲嘆的氣息，
吹著我的船帆？
吹啊吹，你那風！
嘆啊嘆，我之子！
愛爾蘭女子，
妳敢愛敢恨！

伊索德

（驀地抬起頭來）

誰敢譏笑我？

（她慌亂地四顧張望。）

布蘭甘妮，是妳嗎？

說，我們在那裡？

11

BRANGÄNE

(an der Öffnung)

Blaue Streifen

stiegen in Westen auf;

sanft und schnell

segelt das Schiff:

auf ruhiger See vor Abend

erreichen wir sicher das Land.

布蘭甘妮

（在門邊）

藍色的光影

在西邊*升起；

柔和快速地

船在行走著：

海上一片平靜，傍晚前

我們一定會靠岸。

ISOLDE

Welches Land?

伊索德

那個岸？

BRANGÄNE

Kornwall's grünen Strand.

布蘭甘妮

空瓦爾綠色的沙灘。

ISOLDE

Nimmermehr!

Nicht heut', nicht morgen!

伊索德

永遠不要！

今天不要，明天也不要！

BRANGÄNE

(läßt den Vorhang zufallen, und eilt bestürzt zu Isolde.)

Was hör' ich? Herrin! Ha!

布蘭甘妮

（讓簾子落下，趕緊衝向伊索德。）

我聽到什麼？小姐！啊！

12

ISOLDE

(wild vor sich hin)

Entartet Geschlecht,

unwerth der Ahnen!

Wohin, Mutter,

vergab'st du die Macht,

über Meer und Sturm zu gebieten?

O zahme Kunst

der Zauberin,

die nur Balsamtränke noch brau't!

Erwache mir wieder,

kühne Gewalt,

herauf aus dem Busen,

wo du dich barg'st!

伊索德

（狂野地繼續著）

沒落的家族，

對不起祖先！

到那兒去了，母親，

妳曾經有的力量，

可以驅使海洋和風雨？

噢，溫馴的藝術，

魔女擁有的，

現在只還煨著藥酒！

在我體內醒來吧，

勇敢的力量；

由胸中湧出，

不再藏匿其中！

* 華格納對自愛爾蘭航向空瓦爾的方向未弄清楚，正確之地理方向應是東邊。

Hört meinen Willen,　聽我的願望，
zagende Winde!　顫慄的風！
Heran zu Kampf　投身戰爭
und Wettergetös',　與怒吼的海風，
Zu tobender Stürme　迎向狂風暴雨
wüthendem Wirbel!　憤怒的旋渦！
Treibt aus dem Schlaf　搖醒在沈睡
dies träumende Meer,　美夢中的大海，
weckt aus dem Grund　喚起最底層
seine grollende Gier;　它咆哮的渴望，
Zeigt ihm die Beute,　給它看戰利品，
die ich ihm biete;　我提供它的；
zerschlag' es dies trotzige Schiff,　毀掉這艘該死的船，
des zerschellten Trümmer verschling's!　吞下崩裂的碎片！
Und was auf ihm lebt,　海面上還有生存的，
den wehenden Atem,　還有一絲氣息，
den laß ich euch Winden zum Lohn!　我將它給你們風兒做酬勞！

BRANGÄNE　**布蘭甘妮**
(im äußersten Schreck, um Isolde sich bemühend)　（極度驚慌，忙著安撫伊索德）
Weh'! O weh!　天！噢，天啊！
Ach! Ach!　哎喲！哎喲！
Des Übels, das ich geahnt! —　苦痛，我一直耽心的！
Isolde! Herrin!　伊索德！小姐！
Theures Herz!　尊貴的心！
Was barg'st du mir so lang'?　妳瞞我什麼瞞那麼久？
Nicht eine Thräne　沒有一滴淚
weintest du Vater und Mutter;　在妳父母面前；
kaum einen Gruß　幾乎沒有問候
den Bleibenden botest du:　給留在家鄉的人。
von der Heimath scheidend　離開家鄉時
kalt und stumm,　冷漠無聲，
bleich und schweigend　蒼白無語
auf der Fahrt,　步上旅程，
ohne Nahrung,　不稍進食，
ohne Schlaf,　不稍休眠；
wild verstört,　神情恍惚，
starr und elend, —　呆滯消沈，—
wie ertrug ich's,　我如何忍心，

so dich sehend	看妳這樣子，
nichts dir mehr zu sein,	不再是以往的妳，
fremd vor dir zu steh'n?	好像站在陌生人面前？
O, nun melde	噢，告訴我，
was dich müh't!	什麼事不舒服？
Sage, künde	說出來吧，
was dich quält.	什麼事讓妳煩惱。
Herrin Isolde,	伊索德小姐，
trauteste Holde!	我最親愛的人！
Soll sie werth sich dir wähnen,	如果她還值得妳信賴，
vertraue nun Brangänen!	就告訴布蘭甘妮吧！

ISOLDE 伊索德

Luft! Luft!	空氣！空氣！
Mir erstickt das Herz!	我的心會窒息！
Öffne! Öffne dort weit!	打開！將那裡整個打開！
(Brangäne zieht eilig die Vorhänge in der Mitte auseinander.)	（布蘭甘妮趕緊將中間的簾子打開來。）

ZWEITE SZENE　　　第二景

14

| (Man blickt dem Schiff entlang bis zum Steuerbord, über den Bord hinaus auf das Meer und den Horizont. Um den Hauptmast in der Mitte ist Seevolk, mit Tauen beschäftigt, gelagert; über sie hinaus gewahrt man am Steuerbord Ritter und Knappen, ebenfalls gelagert; von ihnen etwas entfernt Tristan, mit verschränkten Armen stehend, und sinnend in das Meer blickend; zu Füßen ihm, nachlässig ausgestreckt, Kurwenal. — Vom Maste her, aus der Höhe, vernimmt man wieder den Gesang des jungen Seemannes.) | （由船舷到舵輪台，越過甲板直到海上以及水平線，盡收眼底。水手們躺著聚集在中間的主船桅旁，忙著拉著纜繩；在他們後面，可以看到舵輪台上的騎士們和侍僮們，也是臥躺著；離他們稍遠處是崔斯坦，雙手交叉在胸前，站著，滿臉沈思地望著大海；在他腳邊，庫威那悠閒地躺著。—由船桅高處，再度傳來年輕水手的歌聲。） |

ISOLDE 伊索德

(deren Blick sogleich Tristan fand, und starr auf ihn geheftet bleibt, dumpf für sich.)	（目光立刻找向崔斯坦，停留在他身上，喃喃自語著）
Mir erkoren, —	為我命定，
mir verloren, —	為我迷失，
hehr und heil,	崇高聖潔，

kühn und feig —:

Tod geweihtes Haupt!

Tod geweihtes Herz!

(Zu Brangäne, unheimlich lachend)

Was hältst du von dem Knechte?

BRANGÄNE

(ihrem Blicke folgend)

Wen mein'st du?

ISOLDE

Dort den Helden,

der meinem Blick

den seinen birgt,

in Scham und Scheue

abwärts schaut: —

Sag', wie dünkt er dich?

BRANGÄNE

Fräg'st du nach Tristan,

theure Frau,

dem Wunder aller Reiche,

dem hochgepries'nen Mann,

dem Helden ohne Gleiche,

des Ruhmes Hort und Bann?

ISOLDE

(sie verhöhnend)

Der zagend vor dem Streiche

sich flüchtet wo er kann,

weil eine Braut als Leiche

er seinem Herrn gewann! —

Dünkt es dich dunkel,

mein Gedicht?

Frag' ihn denn selbst,

den freien Mann,

ob mir zu nahn er wagt?

Der Ehren Gruß

und zücht'ge Acht

勇敢也怯懦！

註定該死的頭顱！

註定該死的心！

（對著布蘭甘妮，神祕地笑著）

妳看那位下人如何？

布蘭甘妮

（跟著她的目光）

妳指誰？

伊索德

那邊的英雄，

對著我的目光

閃躲著的那位，

羞愧害怕地

向下看著。

說，妳覺得他如何？

布蘭甘妮

妳是指崔斯坦，

親愛的小姐，

所有國度的奇蹟，

被高聲頌讚的男士，

無出其右的英雄，

集天下榮耀於一身的那位？

伊索德

（譏諷著對她說）

那位在刀鋒下顫抖的

能躲就躲，

因為一位新娘如行屍走肉，

是他為他主人贏得的！

妳難道不懂，

我的詩嗎？

那就問他自己，

那位自由人，

敢不敢來到我跟前？

要尊敬的問候

與隨時注意

vergißt der Herrin

der zage Held,

daß ihr Blick ihn nur nicht erreiche —

den Helden ohne Gleiche!

O, er weiß

wohl, warum! —

Zu dem Stolzen geh',

meld' ihm der Herrin Wort:

meinem Dienst bereit,

schleunig soll er mir nah'n.

BRANGÄNE

Soll ich ihn bitten,

dich zu grüßen?

ISOLDE

Befehlen ließ'

dem Eigenholde

Furcht der Herrin

ich, Isolde.

(Auf Isoldes gebieterischen Wink entfernt sich Brangäne, und schreitet dem Deck entlang dem Steuerbord zu, an den arbeitenden Seeleuten vorbei. Isolde, mit starrem Blicke ihr folgend, zieht sich rücklings nach dem Ruhebett zurück, wo sie während des Folgenden bleibt, das Auge unabgewandt nach dem Steuerbord gerichtet.)

KURWENAL

(der Brangäne kommen sieht, zupft, ohne sich zu erheben, Tristan am Gewande.)

Hab' Acht, Tristan!

Botschaft von Isolde.

TRISTAN

(auffahrend)

Was ist? — Isolde? —

(Er faßt sich schnell, als Brangäne vor ihm anlangt und sich verneigt.)

夫人的需要，

這被怯懦的英雄給忘了，

她的目光就是到不了他那裡，

那位無出其右的英雄！

噢，他知道得

很清楚，為什麼！

妳去那位驕傲的人那裡，

告訴他夫人的話：

要為我服務，

他得馬上來我這兒。

布蘭甘妮

要我請他

過來看妳嗎？

伊索德

要說命令

對這功名至上的人

要他敬畏夫人

我，伊索德！

（伊索德命令式地揮了揮手，布蘭甘妮退下後，沿著甲板走向舵輪台，走過工作著的水手身邊。伊索德的目光定定地跟著她，後退著回到床邊，在之後的場景進行時，她都待在那裡，目光看著舵輪台，一刻都不移開。）

庫威那

（看到布蘭甘妮過來，身子都沒抬起，拉了拉崔斯坦的衣裳。）

小心，崔斯坦！

伊索德派人來了。

崔斯坦

（抬起頭來）

什麼？伊索德？

（當布蘭甘妮走到他面前，低頭行禮時，他趕緊回過神來。）

Von meiner Herrin? —

Ihr gehorsam

was zu hören

meldet höfisch

mir die traute Magd?

BRANGÄNE

Mein Herre Tristan,

dich zu sehen

wünscht Isolde,

meine Frau.

TRISTAN

Grämt sie die lange Fahrt,

die geht zu End';

eh' noch die Sonne sinkt,

sind wir am Land:

was meine Frau mir befehle,

treulich sei's erfüllt.

BRANGÄNE

So mög' Herr Tristan

zu ihr geh'n:

das ist der Herrin Will'.

TRISTAN

Wo dort die grünen Fluren

dem Blick noch blau sich färben,

harrt mein König

meiner Frau:

zu ihm sie zu geleiten,

bald nah' ich mich der Lichten;

keinem gönnt' ich

diese Gunst.

BRANGÄNE

Mein Herre Tristan,

höre wohl:

deine Dienste

夫人派來的？

屬下在此

洗耳恭聽

依宮廷禮節

使女傳達的指示？

布蘭甘妮

崔斯坦大人，

要見你

是伊索德，

我家小姐的吩咐。

崔斯坦

長途航行讓她受累，

也快到了；

在太陽下山前，

我們會靠岸。

我家夫人的命令，

會忠實地被執行。

布蘭甘妮

要請崔斯坦大人

到她那兒去：

這是夫人的意思。

崔斯坦

那裡一片碧綠處

目光所及，還帶著藍色，

是吾王等待

夫人所在：

要陪伴她覲見，

很快我自會去夫人處；

不會讓他人

享這份殊榮。

布蘭甘妮

崔斯坦大人，

好好聽著：

你的服務

will die Frau,
daß du zur Stell' ihr nahtest
dort wo sie deiner harrt.

TRISTAN
Auf jeder Stelle
wo ich steh',
getreulich dien' ich ihr,
der Frauen höchster Ehr'.
Ließ' ich das Steuer
jetzt zur Stund',
wie lenkt' ich sicher den Kiel
zu König Marke's Land?

BRANGÄNE
Tristan, mein Herre,
was höhn'st du mich?
Dünkt dich nicht deutlich
die thör'ge Magd,
hör meiner Herrin Wort!
So hieß sie sollt' ich sagen: —
befehlen ließ'
dem Eigenholde
Furcht der Herrin
sie, Isolde.

KURWENAL
(aufspringend)
Darf ich die Antwort sagen?

TRISTAN
Was wohl erwidertest du?

KURWENAL
Das sage sie
der Frau Isold'. —
Wer Kornwalls Kron'
und England's Erb'
an Irlands Maid vermacht,

是小姐要的，
你得要趕快去她
那兒，她在等。

崔斯坦
在每個
我站立之處，
我都忠誠為她服務，
這位最高榮耀的女士。
如果我將舵輪
現在擺在一邊，
我又如何能安全地將船
開到馬可王的國家？

布蘭甘妮
崔斯坦，我的大人，
你跟我開玩笑？
你是沒聽清楚
這笨女僕所說，
請聽好我家小姐的話！
她命令我這樣說：
要說命令
對這功名至上的人
要他敬畏夫人
她，伊索德。

庫威那
（跳了起來）
我可以回答嗎？

崔斯坦
你要說些什麼？

庫威那
讓她這樣告訴
伊索德夫人。
那位將空瓦爾的王位
與英國的財產
交予愛爾蘭女子的人，

18

der kann der Magd
nicht eigen sein,
die selbst dem Ohm er schenkt.
Ein Herr der Welt
Tristan der Held!
Ich ruf's: du sag's, und grollten
mir tausend Frau Isolden.
(Da Tristan durch Gebärden ihm zu wehren sucht,
und Brangäne entrüstet sich zum Weggehen wendet,
singt Kurwenal der zögernd sich Entfernenden mit
höchster Stärke nach:)
"Herr Morold zog
zu Meere her,
in Kornwall Zins zu haben;
ein Eiland schwimmt
auf ödem Meer,
da liegt er nun begraben:
Sein Haupt doch hängt
im Iren-Land,
als Zins gezahlt
von Engeland.
Hei! Unser Held Tristan!
wie der Zins zahlen kann!"
(Kurwenal, von Tristan fortgescholten, ist in den
Schiffsraum des Borderdeckes hinabgestiegen.
Brangäne, in Bestürzung zu Isolde zurückgekehrt,
schließt hinter sich die Vorhänge, während die ganze
Mannschaft von außen den Schluß von Kurwenal's
Liede wiederholt.)

是這女子
不能命令的，
他自己將她獻給舅舅。
世界的勇士
英雄崔斯坦！
我這樣喊：妳這樣說，就讓
一千個伊索德夫人去叫吧！
（崔斯坦用手勢試著阻止他，布蘭甘
妮沮喪地轉身離開，庫威那以最大
的聲音，對著躊躇遠離的布蘭甘妮唱
著：）
「莫洛先生來到
大海上，
到空瓦爾要求貢品：
一個島飄蕩
在空蕩的海上，
他現在身埋海底！
他的頭顱卻掛在
愛爾蘭，
做為英格蘭
進貢的貢品：
嗨！我們的英雄崔斯坦，
看他怎麼進貢的！」
（庫威那被崔斯坦趕走，走到船艙下
面去；布蘭甘妮驚惶失措地回到伊索
德身邊，將身後的簾子關起，同時，
外面傳來所有男士的歌聲，重覆著庫
威那之歌的結束部份。）

DRITTE SZENE

(Isolde erhebt sich mit verzweiflungsvoller
Wuthgebärde.)

BRANGÄNE
(ihr zu Füßen stürzend.)
Weh'! Ach wehe!
Dies zu dulden!

第三景

（伊索德站起身來，沮喪又憤怒。）

布蘭甘妮
（跪在她跟前。）
苦啊！天哪！
要忍受這些！

ISOLDE
(dem furchtbarsten Ausbruche nahe, schnell sich zusammenfassend.)
Doch nun von Tristan:
genau will ich's vernehmen.

伊索德
（接近可怕的爆發狀態，很快地自我控制住。）
就說崔斯坦：
我要知道實情。

BRANGÄNE
Ach, frage nicht!

布蘭甘妮
嗨，別問了！

ISOLDE
Frei sag's ohne Furcht!

伊索德
直說不用怕！

BRANGÄNE
Mit höf'schen Worten
wich er aus.

布蘭甘妮
他很客氣地
顧左右而言他。

ISOLDE
Doch als du deutlich mahntest?

伊索德
當妳清楚地警告他時？

20

BRANGÄNE
Da ich zur Stell'
ihn zu dir rief:
wo er auch steh';
so sagte er,
getreulich dien' er ihr,
der Frauen höchster Ehr';
ließ' er das Steuer
jetzt zur Stund',
wie lenkt' er sicher den Kiel
zu König Markes Land?

布蘭甘妮
當我到那裡
喚他過來時：
他就站在那兒；
開口說道，
他都忠誠地為她服務，
這位最高榮耀的女士；
如果他將舵輪
現在擺在一邊，
他又如何能安全地將船
開到馬可王的國家？

ISOLDE
(schmerzlich bitter)
"Wie lenkt' er sicher den Kiel
zu König Markes Land?" —
Den Zins ihm auszuzahlen,
den er aus Irland zog!

伊索德
（痛苦地）
「他又如何能安全地將船
開到馬可王的國家？」
付給他貢品，
他取自愛爾蘭的！

BRANGÄNE

Auf deine eig'nen Worte
als ich ihm die entbot,
ließ seinen Treuen Kurwenal —

ISOLDE

Den hab' ich wohl vernommen;
kein Wort, das mir entging.
Erfuhr'st du meine Schmach,
nun höre, was sie mir schuf. —
Wie lachend sie
mir Lieder singen,
wohl könnt' auch ich erwidern: —
von einem Kahn,
der klein und arm
an Irland's Küste schwamm;
darinnen krank
ein siecher Mann
elend im Sterben lag.
Isolde's Kunst
ward ihm bekannt;
mit Heil-Salben
und Balsamsaft
der Wunde, die ihn plagte,
getreulich pflag sie da.
Der "Tantris"
mit sorgender List sich nannte,
als "Tristan"
Isold' ihn bald erkannte,
da in des Müß'gen Schwerte
eine Scharte sie gewahrte,
darin genau
sich fügt' ein Splitter,
den einst im Haupt
des Iren-Ritter,
zum Hohn ihr heimgesandt,
mit kund'ger Hand sie fand. —
Da schrie's mir auf
aus tiefstem Grund;

布蘭甘妮

對於妳的意思，
當我傳達給他時，
是他的心腹庫威那說

伊索德

他的話我清楚聽到了，
沒有一個字逃離我的耳朵。
妳理解到我的屈辱了，
聽好，他們帶給我的。
他們如何嘲笑著
唱歌給我聽，
我也一樣可以回應
一條小船的故事，
那船又小又破
飄在愛爾蘭岸邊，
裡面病懨懨
有位體弱男士
悽慘地瀕臨絕境。
伊索德的藝術
是他聽說過的；
用神奇膏藥
和草藥熬汁
治療著折磨他的傷口，
她忠實地看顧著他。
這位「坦崔斯」
他如此小心地假稱自己，
就是崔斯坦
伊索德很快就看出來，
因為由那把傷人的劍
她注意到一個缺口，
就正是
那片碎片，
曾經嵌入愛爾蘭騎士
頭部的致命傷，
頭顱譏嘲地送來給她，
她的巧手找到碎片。
於是我驀地驚喊
由最深的深淵；

21

Mit dem hellen Schwert
ich vor ihm stund,
an ihm, dem Über-Frechen,
Herrn Morolds Tod zu rächen.
Von seinem Bette
blickt' er her, —
nicht auf das Schwert,
nicht auf die Hand, —
er sah mir in die Augen.
Seines Elendes
jammerte mich;
das Schwert — das ließ ich fallen:
die Morold schlug, die Wunde,
sie heilt' ich, daß er gesunde,
und heim nach Hause kehre, —
mit dem Blick mich nicht mehr beschwere!

BRANGÄNE
O Wunder! Wo hatt' ich die Augen?
Der Gast, den einst
ich pflege half?

ISOLDE
Sein Lob hörtest du eben: —
"Hei! Unser Held Tristan!"
Der war jener traur'ge Mann. —
Er schwur mit tausend Eiden
mir ew'gen Dank und Treue.
Nun hör' wie ein Held
Eide hält! —
Den als Tantris
unerkannt ich entlassen,
als Tristan
kehrt' er kühn zurück:
auf stolzem Schiff,
von hohem Bord,
Irland's Erbin
begehrt' er zur Eh'
für Kornwall's müden König,

拿著光亮的劍
我站在他面前，
要對他，這位傲慢的人，
為莫洛的死復仇。
躺在床上
他向上看，
不是看那把劍
不是看那隻手
他看入我的眼睛。
他的苦痛
讓我憐憫；
那把劍 — 我讓它掉下：
莫洛傷到他的那傷口，
我治療，讓他健康
平安地回到家鄉，
不再用他的目光給我負擔！

布蘭甘妮
噢，天呀！我真是有眼無珠？
那位，我曾經
幫著照顧的客人？

伊索德
妳剛聽到對他的頌讚：
「嗨！我們的英雄崔斯坦」
他就是那位悲哀的人。
他以千萬個誓言
對我稱謝和輸誠。
現在聽好，一位英雄
如何遵守誓言！
那位自稱坦崔斯的人，
我未拆穿他，讓他走
以崔斯坦之名
勇敢地回來：
乘著驕傲的船，
站在高高甲板上，
愛爾蘭的繼承人
他欲求親
為空瓦爾的老王，

für Marke, seinen Ohm.
Da Morold lebte,
wer hätt' es gewagt
uns je solche Schmach zu bieten?
Für der zinspflichtigen
Kornen Fürsten
um Irland's Krone zu werben?
O wehe mir!
Ich ja war's,
die heimlich selbst
die Schmach sich schuf!
Das rächende Schwert,
statt es zu schwingen,
machtlos ließ ich's fallen: —
Nun dien' ich dem Vasallen.

BRANGÄNE
Da Friede, Sühn' und Freundschaft
von allen ward beschworen,
wir freuten uns all' des Tags;
wie ahnte mir da,
daß dir es Kummer schüf'?

ISOLDE
O blinde Augen!
Blöde Herzen!
Zahmer Muth,
verzagtes Schweigen!
Wie anders prahlte
Tristan aus,
was ich verschlossen hielt!
Die schweigend ihm
das Leben gab,
vor Feindes Rache
schweigend ihn barg;
was stumm ihr Schutz
zum Heil ihm schuf,
mit ihr — gab er es preis.
Wie siegprangend

為馬可,他的舅舅。
在莫洛活著時,
誰敢如此做
如此地羞辱我們?
為那曾經是藩屬的
空瓦爾王
來向愛爾蘭王室求親?
噢,自作孽!
我自己
在不知覺中
給自己帶來羞辱!
那把復仇的劍,
沒有揮起它,
反而無力地讓它落下:—
現在我得受這下人的氣。

布蘭甘妮
和平、和解與友誼
一切都談好了,
我們大家都期待這一天;
誰會想到,
竟給妳帶來苦痛?

伊索德
噢,有眼無珠!
無聊的心!
溫馴的勇氣,
沮喪的沈默!
多出類拔萃地
崔斯坦展示著自己,
我則守口如瓶!
那位不發一語的女子
給了他生命,
面對敵人的復仇
安靜地掩護他;
她無語的保護
讓他獲救,
他卻置之腦後。
以何等勝利的姿態

heil und hehr,	偉大崇高，
laut und hell	聲音宏亮
wies er auf mich:	他意指著我：
„Das wär ein Schatz,	「這會是個寶物，
mein Herr und Ohm;	我的主人和舅舅；
wie dünkt' euch die zur Eh'?	您看與她結親何如？
Die schmucke Irin	這位美麗的愛爾蘭女子
hol' ich her;	我來接她；
mit Steg' und Wege	如何前去
wohl bekannt,	我胸有成竹，
ein Wink, ich flieg'	一個手勢，我飛快
nach Irenland:	前來愛爾蘭：
Isolde, die ist euer:	伊索德，她就是您的：
mir lacht das Abenteuer!" —	這趟探險之旅等著我！」
Fluch dir, Verruchter!	詛咒你，可惡的人！
Fluch deinem Haupt!	詛咒你的頭顱！
Rache, Tod!	復仇！死亡！
Tod uns beiden!	我們兩人都得死！

BRANGÄNE　　　　　　　　　　　　　**布蘭甘妮**
(mit ungestümer Zärtlichkeit sich auf Isolde　　（以無比的溫柔跪在伊索德跟前）
stürzend)

24

O Süße! Traute!	噢，我的好小姐！
Theure! Holde!	最尊貴崇高！
Gold'ne Herrin!	好好小姐！
Lieb' Isolde!	親愛的伊索德！
Hör' mich! Komme!	聽我說！來！
Setz' dich her! —	坐下來！
(Sie zieht Isolde allmählich nach dem Ruhebett)	（她拉著伊索德慢慢走向床前）
Welcher Wahn?	多瘋狂？
welch' eitles Zürnen?	多虛榮的氣憤？
Wie magst du dich bethören,	妳還要如何騙自己，
nicht hell zu seh'n noch hören?	不願意看清楚，聽明白？
Was je Herr Tristan	那位崔斯坦先生
dir verdankte,	如何感激妳，
sag', konnt' er's höher lohnen,	看看，他怎能有更高的報償
als mit der herrlichsten der Kronen?	比那王冠更高貴的？
So dient' er treu	所以他忠誠地
dem edlen Ohm;	為高貴的舅舅服務；

dir gab er der Welt
begehrlichsten Lohn:
dem eig'nen Erbe,
echt und edel,
entsagt' er zu deinen Füßen,
als Königin dich zu grüßen.
(Da Isolde sich abwendet, fährt sie immer traulicher fort.)
Und warb er Marke
dir zum Gemahl,
wie wolltest du die Wahl doch schelten,
muß er nicht werth dir gelten?
Von edler Art
und mildem Muth,
wer gliche dem Mann
an Macht und Glanz?
Dem ein hehrster Held
so treulich dient,
wer möchte sein Glück nicht theilen,
als Gattin bei ihm weilen?

ISOLDE
(starr vor sich hin blickend)
Ungeminnt
den hehrsten Mann
stets mir nah' zu sehen, —
wie könnt' ich die Qual bestehen?

BRANGÄNE
Was wähn'st du, Arge?
Ungeminnt? —
(Sie nähert sich ihr wieder schmeichelnd und kosend.)
Wo lebte der Mann,
der dich nicht liebte?
Der Isolde säh',
und in Isolden
selig nicht ganz verging'?
Doch, der dir erkoren,

他給妳世上
最為人追求的報償：
自己的祖產
真實高貴
他獻在妳腳邊，
尊妳為王后。
（由於伊索德轉過身去，於是她益加
親暱地繼續說著。）
他為馬可
迎妳為妻，
你還要如何譴責這個選擇，
他豈不應是妳的貴人？
高貴的舉止
溫柔的勇氣，
誰能和他相比
無論是權力或尊榮？
那麼一位尊貴英雄
忠實侍奉的人，
誰會不想和他共享快樂，
成為他的夫人呢？

伊索德
（兩眼兀自直視著）
不懂愛情
這位尊貴的人
一直近近地看著我，—
我如何渡過這煎熬？

布蘭甘妮
妳說什麼，怪了？
不懂愛情？
（她又靠近伊索德，討好地撫摸著她）
天下可有男人，
會不愛上妳？
看到伊索德的人，
會不為伊索德
快樂地要命？
而那為妳命定的人，

25

wär' er so kalt,　如果他那麼冷，
zög' ihn von dir　可以改變他
ein Zauber ab,　使用魔法：
den bösen wüßt' ich　那壞蛋，我知道
bald zu binden;　可以很快解決，
ihn bannte der Minne Macht.　愛的力量會迷住它。
(mit geheimnisvoller Zutraulichkeit ganz nahe zu　（以神秘親暱的語氣，貼近伊索德說）
Isolde)
Kenn'st du der Mutter　還記得母親的
Künste nicht?　藝術嗎？
Wähn'st du, die Alles　妳想，她什麼
klug erwägt,　都聰明地想到，
ohne Rath in fremdes Land　不交待什麼就遠離家鄉
hätt' sie mit dir mich entsandt?　她會這樣讓我陪妳走嗎？

ISOLDE　伊索德
(düster)　（悲傷地）
Der Mutter Rath　母親的叮囑
gemahnt mich recht;　時刻提醒我；
willkommen preis' ich　我願意稱頌
ihre Kunst: —　她的藝術：
Rache für den Verrath, —　以復仇對背叛，
Ruh' in der Noth dem Herzen! —　遇困境，心要靜！
Den Schrein dort bring' mir her!　將那個箱子拿過來！

BRANGÄNE　布蘭甘妮
Er birgt, was Heil dir frommt.　那裡面有讓妳開心的東西。
(Sie holt eine kleine goldne Truhe herbei, öffnet sie,　（她取來一個小小的金箱子，打開它，
und deutet auf ihren Inhalt.)　指著裡面說。）
So reihte sie die Mutter,　母親在這裡擺下了
die mächt'gen Zaubertränke.　有力的神奇藥酒。
Für Weh' und Wunden　為痛苦和傷口
Balsam hier;　這是藥膏；
für böse Gifte　為毒藥
Gegen-Gift: —　有解藥：
Den hehrsten Trank,　這最尊貴的藥酒，
ich halt' ihn hier.　就在我手上。

ISOLDE
Du irr'st, ich kenn' ihn besser;
ein starkes Zeichen
schnitt ich ein: —
Der Trank ist's, der mir taugt!
(Sie ergreift ein Fläschen und zeigt es.)

BRANGÄNE
(entsetzt zurückweichend)
Der Todestrank!
(Isolde hat sich vom Ruhebett erhoben und ver-nimmt jetzt mit wachsendem Schrecken den Ruf des Schiffsvolkes:)

SCHIFFSVOLK
(von außen)
„He! Ha! Ho! He!
Am Untermast
die Segel ein!
He! Ha! Ho! He!"

ISOLDE
Das deutet schnelle Fahrt.
Weh' mir! Nahe das Land!

VIERTE SZENE

(Durch die Vorhänge tritt mit Ungestüm Kurwenal herein.)

KURWENAL
Auf, auf! Ihr Frauen!
Frisch und froh!
Rasch gerüstet!
Fertig, hurtig und flink! —
(gemessener)
Und Frau Isolden
sollt' ich sagen
von Held Tristan,
meinem Herrn: —

伊索德
妳搞錯了，我比妳清楚；
有個很清楚的記號
是我自己做的。
這才是我要的藥酒！
（拿住一個小瓶子，指著。）

布蘭甘妮
（嚇得向後退。）
死亡藥酒！
（伊索德由床上抬起身來，注意聽著水手的呼喊聲，內心益發驚恐。）

水手
（由外傳來）
「嘿！哈！呵！嘿！
在下桅
張起帆！
嘿！哈！呵！嘿！」

伊索德
這是指走快些。
天啊！快到岸了！

第四景

（庫威那穿過簾子，莽撞地衝進來。）

庫威那
起來，起來！女人們！
快樂地打起精神！
趕緊裝扮！
打扮好，手腳要快！
（語氣稍緩和）
伊索德夫人
我帶來口信
來自崔斯坦大人，
我的主人：

27

Vom Mast der Freude Flagge,　　　　船桅上快樂的旗子，
sie wehe lustig in's Land;　　　　　　隨風擺蕩，迎向岸邊；
in Marke's Königsschlosse　　　　　　馬可王的城堡中
mach' sie ihr Nahn bekannt.　　　　　正通報船即將抵達。
Drum Frau Isolde　　　　　　　　　　所以，伊索德夫人
bät' er eilen,　　　　　　　　　　　　請快起身
für's Land sich zu bereiten,　　　　　為上岸準備好，
daß er sie könnt' geleiten.　　　　　　他好陪她上岸。

ISOLDE　　　　　　　　　　　　　**伊索德**
(nachdem sie zuerst bei der Meldung in Schauer　（聽到話時，先是驚懼，後定下神
zusammengefahren, gefaßt und mit Würde.)　來，高貴地說著：）
Herrn Tristan bringe　　　　　　　　請帶給崔斯坦大人
meinen Gruß,　　　　　　　　　　　我的問候
und meld' ihm was ich sage. —　　　　並請告訴他，我的話。
Sollt' ich zur Seit' ihm gehen,　　　　要我走在他身邊，
vor König Marke zu stehen,　　　　　去站在馬可王面前，
nicht möcht' es nach Zucht　　　　　不可能，若沒有照
und Fug gescheh'n,　　　　　　　　一般規矩進行，
empfing' ich Sühne　　　　　　　　如果沒有
nicht zuvor　　　　　　　　　　　　解決之前
für ungesühnte Schuld:　　　　　　　尚未和解的罪。
Drum such' er meine Huld.　　　　　所以他得求我恩賜。
(Kurwenal macht eine trotzige Gebärde. Isolde fährt　（庫威那做了個無可奈何的姿勢。伊
mit Steigerung fort.)　索德提高聲音繼續。）
Du merke wohl　　　　　　　　　　你好好聽著
und meld' es gut! —　　　　　　　　照樣轉告！
Nicht wollt' ich mich bereiten,　　　　我不想準備好，
an's Land ihn zu begleiten;　　　　　陪他一同上岸；
nicht werd' ich zur Seit' ihm gehen,　　也不會走在他身邊，
vor König Marke zu stehen,　　　　　去站在馬可王面前；
begehrte Vergessen　　　　　　　　企求的忘懷
und Vergeben　　　　　　　　　　　與原諒
nach Zucht und Fug　　　　　　　　按照規矩
er nicht zuvor　　　　　　　　　　　他之前
für ungebüßte Schuld: —　　　　　　沒有賠償的罪：
die böt' ihm meine Huld.　　　　　　我將恩賜於他。

28

KURWENAL

Sicher wißt,

das sag' ich ihm;

nun harrt, wie er mich hört!

(*Er geht schnell zurück.*)

ISOLDE

(*eilt auf Brangäne zu und umarmt sie heftig.*)

Nun leb wohl, Brangäne!

Grüß mir die Welt,

grüße mir Vater und Mutter!

BRANGÄNE

Was ist? Was sinn'st du?

Wolltest du flieh'n?

Wohin sollt' ich dir folgen?

ISOLDE

(*schnell gefaßt*)

Hörtest du nicht?

Hier bleib' ich;

Tristan will ich erwarten. —

Treu befolg'

was ich befehl':

den Sühne-Trank

rüste schnell, —

du weißt, den ich dir wies.

BRANGÄNE

Und welchen Trank?

ISOLDE

(*Sie entnimmt dem Schrein das Fläschchen.*)

Diesen Trank!

In die gold'ne Schale

gieß' ihn aus;

gefüllt faßt sie ihn ganz.

庫威那

聽清楚了，

我就去轉告他；

請稍待，他會聽到我的話！

（他很快地走回去。）

伊索德

（奔向布蘭甘妮，用力擁抱她。）

再會了，布蘭甘妮！

為我向世界問候，

為我向父母問候！

布蘭甘妮

什麼？妳在想什麼？

妳想逃走嗎？

我要跟妳到那兒去？

伊索德

（很快定過神來）

妳沒聽到嗎？

我就在這裡，

等著崔斯坦。

忠誠地遵辦

我的命令，

和解的藥酒

趕快準備好；

妳知道，我給妳看的那瓶。

布蘭甘妮

那一瓶？

伊索德

（她由箱子內取出瓶子來。）

這一瓶！

用這金碗

將它倒入；

要將它裝滿。

BRANGÄNE

(voll Grausen das Fläschchen empfangend)

Trau' ich dem Sinn?

布蘭甘妮

（驚怖地接過瓶子）

我沒搞錯吧？

ISOLDE

Sei du mir treu!

伊索德

妳可忠於我！

BRANGÄNE

Den Trank — für wen?

布蘭甘妮

這藥酒，給誰？

ISOLDE

Wer mich betrog.

伊索德

欺騙我的人。

BRANGÄNE

Tristan?

布蘭甘妮

崔斯坦？

ISOLDE

Trinke mir Sühne.

伊索德

要和我飲酒和解！

BRANGÄNE

(zu Isolde's Füßen stürzend)

Entsetzen! Schone mich Arme!

布蘭甘妮

（跪在伊索德跟前）

太可怕了！饒了我這可憐人！

ISOLDE

(heftig)

Schone du mich,

untreue Magd! —

Kenn'st du der Mutter

Künste nicht?

Wähn'st du, die alles

klug erwägt,

ohne Rath in fremdes Land

hätt' sie mit dir mich entsandt?

Für Weh' und Wunden

gab sie Balsam;

für böse Gifte

Gegen-Gift:

für tiefstes Weh',

für höchstes Leid —

伊索德

（猛烈地）

妳才饒了我吧，

不忠實的僕人！

還記得母親的

藝術嗎？

妳想，她什麼

都聰明地想到，

不交待什麼就遠離家鄉

她會這樣讓妳陪我走嗎？

為痛苦和傷口

她有藥膏；

為毒藥

有解藥。

為最深的痛

為無比的苦

gab sie den Todes-Trank.
Der Tod nun sag' ihr Dank!

她有死亡藥酒。
死亡現在感謝她！

BRANGÄNE
(kaum ihrer mächtig)
O tiefstes Weh'!

布蘭甘妮
（幾乎暈厥過去）
噢，最深的痛！

ISOLDE
Gehorch'st du mir nun?

伊索德
妳可服從我？

BRANGÄNE
O höchstes Leid!

布蘭甘妮
噢，無比的苦！

ISOLDE
Bist du mir treu?

伊索德
妳可忠於我？

BRANGÄNE
Der Trank?

布蘭甘妮
那藥酒？

KURWENAL
(die Vorhänge von außen zurückschlagend)
Herr Tristan!
(Brangäne erhebt sich erschrocken und verwirrt.)

庫威那
（將簾幕由外面打開）
崔斯坦大人到！
（布蘭甘妮驚嚇地站起來，不知所措。）

ISOLDE
(sucht mit furchtbarer Anstrengung sich zu fassen.)
Herr Tristan trete nah.

伊索德
（使盡全身力量，才定過神來。）
請崔斯坦先生進來！

FÜNFTE SZENE

第五景

(Kurwenal geht wieder zurück. Brangäne, kaum ihrer mächtig, wendet sich in den Hintergrund. Isolde, ihr ganzes Gefühl zur Entscheidung zusammenfassend, schreitet langsam, mit großer Haltung, dem Ruhebett zu, auf dessen Kopfende sich stützend sie den Blick fest dem Eingange zuwendet.)
(Tristan tritt ein, und bleibt ehrerbietig am Eingange stehen. Isolde ist mit furchtbarer Aufregung in seinen Anblick versunken. — Langes Schweigen.)

（庫威那退下。布蘭甘妮幾近失神地，轉身走向後方。伊索德全神貫注在自己的決定上，鎮靜下來，慢慢地、優雅地走向床邊，倚在床頭，將目光定定地指向門口。）
（崔斯坦進來，恭敬地站在門邊。伊索德極端激動地沉醉於他的樣貌。一片靜默。）

31

TRISTAN
Begehrt, Herrin,
was Ihr wünscht.

崔斯坦
請說，夫人，
您要什麼。

ISOLDE
Wüßtest du nicht
was ich begehre,
da doch die Furcht
mir's zu erfüllen,
fern meinem Blick dich hielt?

伊索德
你不知道
我要什麼，
你可是害怕
完成我的要求，
才一直避著我的眼光？

TRISTAN
Ehr-Furcht
hielt mich in Acht.

崔斯坦
敬畏
讓我隨時注意。

ISOLDE
Der Ehre wenig
botest du mir:
mit off'nem Hohn
verwehrtest du
Gehorsam meinem Gebot.

伊索德
少有尊敬
對我來說：
公然的譏嘲
倒是你抗拒
服從我的命令。

TRISTAN
Gehorsam einzig
hielt mich in Bann.

崔斯坦
只有服從
吸引我的注意。

ISOLDE
So dankt' ich Geringes
deinem Herrn,
rieth dir sein Dienst
Un-Sitte
gegen sein eigen Gemahl?

伊索德
這麼說，我得感謝
你的主人，
讓你的工作
不依規矩
敢違抗他夫人？

TRISTAN
Sitte lehrt
wo ich gelebt:
zur Brautfahrt
der Brautwerber
meide fern die Braut.

崔斯坦
規矩是，
我所生長的地方：
在迎新娘時
迎親者
要遠離新娘。

ISOLDE
Aus welcher Sorg'?

TRISTAN
Fragt die Sitte!

ISOLDE
Da du so sittsam,
mein Herr Tristan,
auch einer Sitte
sei nun gemahnt:
den Feind dir zu sühnen,
soll er als Freund dich rühmen.

TRISTAN
Und welchen Feind?

ISOLDE
Frag' deine Furcht!
Blut-Schuld
schwebt zwischen uns.

TRISTAN
Die ward gesühnt.

ISOLDE
Nicht zwischen uns.

TRISTAN
Im off'nen Feld
vor allem Volk
ward Ur-Fehde geschworen.

ISOLDE
Nicht da war's,
wo ich Tantris barg,
wo Tristan mir verfiel.
Da stand er herrlich,
hehr und heil;

伊索德
擔心什麼？

崔斯坦
要問規矩！

伊索德
你那麼重規矩，
我的崔斯坦大人，
也有個規矩
要提醒你：
和仇家和解，
他得像朋友般地稱頌你。

崔斯坦
那位仇家？

伊索德
問問你所怕的！
血海深仇
橫在我們之間。

崔斯坦
那已和解了。

伊索德
我們之間沒有。

崔斯坦
光天化日下
眾目睽睽前
大家起誓不報復。

伊索德
可沒在那地方，
我藏匿坦崔斯的所在，
那裡可沒崔斯坦。
他偉大地站在那裡，
崇高聖潔；

33

doch was er schwur,
das schwur ich nicht: —
zu schweigen hatt' ich gelernt.
Da in stiller Kammer
krank er lag,
mit dem Schwerte stumm
ich vor ihm stund,
schwieg — da mein Mund,
bannt' — ich meine Hand,
doch was einst mit Hand
und Mund ich gelobt,
das schwur ich schweigend zu halten.
Nun will ich des Eides walten.

TRISTAN
Was schwurt Ihr, Frau?

ISOLDE
Rache für Morold.

TRISTAN
Müh't euch die?

ISOLDE
Wag'st du mir Hohn? —
Angelobt war er mir,
der hehre Irenheld;
seine Waffen hatt' ich geweiht,
für mich zog er in Streit.
Da er gefallen,
fiel meine Ehr';
in des Herzens Schwere
schwur ich den Eid,
würd' ein Mann den Mord nicht sühnen,
wollt' ich Magd mich dess' erkühnen. —
Siech und matt
in meiner Macht,
warum ich dich da nicht schlug,
das sag' dir mit leichtem Fug: —

但他所發的誓，
我可沒有發：
我學會了沈默。
在那安靜的房間內
他病重地躺著，
我手持劍，無言地
站在他面前：
閉口，我不語，
禁錮，我的手
而我曾經以手
以口稱頌的，
我發誓保持沈默。
現在我要護衛誓言。

崔斯坦
您發什麼誓，夫人？

伊索德
為莫洛復仇。

崔斯坦
您真要這樣做？

伊索德
你膽敢譏笑我？
他已和我訂婚，
高貴的愛爾蘭英雄；
我為他的武器祝禱；
為我，他走向戰場。
他倒下了，
我的榮耀也消逝了：
懷著沈重的心
我發下誓，
如果一位男人不為仇殺和解，
我一介女子要放膽一搏。
蒼白虛弱
在我掌控中，
為什麼我沒殺了你，
你自己說得輕鬆：

ich pflag des Wunden,
daß den heil Gesunden
rächend schlüge der Mann,
der Isolde ihm abgewann. —
Dein Los nun selber
magst du dir sagen:
da die Männer sich all' ihm vertragen,
wer muß nun Tristan schlagen?

TRISTAN
(bleich und düster)
War Morold dir so werth,
nun wieder nimm das Schwert,
und führ' es sicher und fest,
daß du nicht dir's entfallen läßt!
(Er reicht ihr sein Schwert hin.)

ISOLDE
Wie sorgt' ich schlecht
um deinen Herrn;
was würde König Marke sagen,
erschlüg' ich ihm
den besten Knecht,
der Kron' und Land ihm gewann,
den allertreu'sten Mann?
Dünkt dich so wenig
was er dir dankt,
bring'st du die Irin
ihm als Braut,
daß er nicht schölte,
schlüg' ich den Werber,
der Urfehde-Pfand
so treu ihm liefert zur Hand? —
Wahre dein Schwert!
Da einst ich's schwang,
als mir die Rache
im Busen rang,
als dein messender Blick
mein Bild sich stahl,

我治療這受傷人，
傷口好了後
就有人可以殺他復仇，
以娶得伊索德。
現在你的命運
你自己說：
當天下男人都得忍耐他時，
誰還能殺崔斯坦呢？

崔斯坦
（臉色蒼白，神情黯淡）
莫洛對妳那麼重要，
就請再次拿起此劍，
穩穩地拿住，
不要再讓它掉落！
（他將他的劍交給她。）

伊索德
我那麼不為
你的主人想；
馬可王會怎麼說，
如果我殺了他
最好的臣子，
那為他贏得王位和疆土，
天下最忠實的人？
你就不會想
他多感激你，
你將愛爾蘭女人
帶給他做新娘，
他難道不譴責，
我殺了迎親者，
是這人將不復仇的質押品
那麼忠實地送到他手中？
留著你的劍吧！
我曾經揮起它，
當復仇的念頭
盤據我心頭時，
當你銳利的目光
凝視著我的面龐，

ob ich Herrn Marke	看我是否夠格
taug' als Gemahl:	做馬可的夫人：
Das Schwert — da ließ ich's sinken.	那把劍，我讓它落下。
Nun lass' uns Sühne trinken!	讓我們飲酒和解吧！
(Sie winkt Brangäne. Diese schaudert zusammen, schwankt und zögert in ihrer Bewegung. Isolde treibt sie durch gesteigerte Gebärde an. Als Brangäne zur Bereitung des Trankes sich anläßt, vernimmt man den Ruf des)	（她向布蘭甘妮揮揮手，後者力持鎮靜，躊躇不前。伊索德以較大的動作催促著她。當布蘭甘妮開始準備著藥酒時，可以聽到以下的呼喊聲。）

SCHIFFSVOLKES
(von außen)
Ho! He! Ha! He!
Am Obermast
die Segel ein!
Ho! He! Ha! He!

水手
（由外傳來）
呵！嘿！哈！嘿！
在上桅
張起帆！
呵！嘿！哈！嘿！

TRISTAN
(aus finsterem Brüten auffahrend)
Wo sind wir?

崔斯坦
（由黯淡的情緒中回過神來）
我們在那裡？

ISOLDE
Hart am Ziel.
Tristan, gewinn' ich die Sühne?
Was hast du mir zu sagen?

伊索德
快到目的地了！
崔斯坦，我有幸與你和解嗎？
你有何話說？

TRISTAN
(düster)
Des Schweigens Herrin
heißt mich schweigen:
faß ich was sie verschwieg,
verschweig' ich was sie nicht faßt.

崔斯坦
（陰沈地）
夫人的不語
令我也沈默：
我可理解，她沒說的，
我沒說出，她沒理解的。

ISOLDE
Dein Schweigen faß ich,
weich'st du mir aus.
Weigerst du Sühne mir?
(Neue Schiffsrufe. Auf Isolde's ungeduldigen Wink reicht Brangäne ihr die gefüllte Trinkschale.)

伊索德
你的沈默，我能理解，
你別顧左右而言他。
你是拒絕與我和解？
（水手喊聲又起。伊索德不耐煩地揮手，布蘭甘妮將裝滿藥酒的盃遞給她。）

ISOLDE

(mit dem Becher zu Tristan tretend, der ihr starr in die Augen blickt.)

Du hör'st den Ruf?

Wir sind am Ziel:

In kurzer Frist

steh'n wir —

(mit leisem Hohne)

vor König Marke.

Geleitest du mich,

dünkt dich nicht lieb,

darfst du so ihm sagen?

"Mein Herr und Ohm,

sieh' die dir an!

Ein sanftres Weib

gewänn'st du nie.

Ihren Angelobten

erschlug ich ihr einst,

sein Haupt sandt' ich ihr heim;

die Wunde, die

seine Wehr mir schuf,

die hat sie hold geheilt;

mein Leben lag

in ihrer Macht,

das schenkte mir

die holde Magd,

und ihres Landes

Schand' und Schmach

die gab sie mit darein, —

dein Eh'gemahl zu sein.

So guter Gaben

holden Dank

schuf mir ein süßer

Sühne-Trank;

den bot mir ihre Huld,

zu büßen alle Schuld."

伊索德

（捧著盃走向崔斯坦，他定定地望著她的雙眼。）

你聽到呼喊聲了？

我們到目的地了。

很快地

我們就站在

（略帶譏諷地）

馬可王面前。

既是你要陪我，

你看這樣多好，

你可以如此告訴他：

「我的主人和舅舅，

你看著她！

比她溫柔的女子

你絕找不到。

她的未婚夫

亡在我的劍下，

並將頭顱送回家給她；

那傷口，

他的武器傷到我的，

是她耐心治癒的。

我的生命曾經

掌握在她手中，

這位美好的女士

將生命送給我，

加上她的國家

遭受的屈辱

她也一併給我，

來做你的真命夫人。

這麼好的禮物

崇高的感謝

是一盃甜美

和解之酒給予；

是她給我恩賜，

為所有仇恨贖罪。」

37

SCHIFFSVOLK
(außen)
Auf das Tau!
Anker ab!

水手
（由外傳來）
抓好纜！
起錨！

TRISTAN
(wild auffahrend)
Los den Anker!
Das Steuer dem Strom!
Den Winden Segel und Mast!
(Er entreißt Isolden ungestüm die Trinkschale.)
Wohl kenn' ich Irlands
Königin,
und ihrer Künste
Wunderkraft:
Den Balsam nützt' ich,
den sie bot;
den Becher nehm' ich nun,
daß ganz ich heut' genese!
Und achte auch
des Sühne-Eid's,
den ich zum Dank dir sage. ─
Tristans Ehre ─
höchste Treu':
Tristans Elend ─
kühnster Trotz.
Trug des Herzens;
Traum der Ahnung:
ew'ger Trauer
einz'ger Trost,
Vergessens güt'ger Trank!
dich trink' ich sonder Wank.
(Er setzt an und trinkt.)

崔斯坦
（猛地抬頭）
放下錨！
舵要順潮！
迎風張帆！
（他自她手中一把搶過裝酒的盃。）
我很清楚愛爾蘭
女王
和她藝術的
神妙能力：
幫助我的膏藥
是她給的：
現在我捧起這盃，
今天我終將痊癒！
我也會注意
和解的誓約，
為感謝妳所立下！
崔斯坦的榮譽
最高的忠誠！
崔斯坦的災難
最大膽的違抗！
心所欺騙！
想像的夢！
永遠的悲哀
唯一的安慰，
遺忘的好酒，
我毫不遲疑地飲下！
（他將盃放至唇邊，飲著。）

ISOLDE
Betrug auch hier?
Mein die Hälfte!
(Sie entwindet ihm den Becher.)
Verräther! Ich trink' sie dir!

伊索德
這也要搞花樣？
有一半是我的！
（她奪過盃。）
叛徒！我為你而飲！

38

(Sie trinkt. Dann wirft sie die Schale fort. — Beide, von Schauer erfaßt, blicken sich mit höchster Aufregung, doch mit starrer Haltung, unverwandt in die Augen, in deren Ausdruck der Todestrotz bald der Liebesglut weicht. — Zittern ergreift sie. Sie fassen sich krampfhaft an das Herz, — und führen die Hand wieder an die Stirn. — Dann suchen sie sich wieder mit dem Blicke, senken ihn verwirrt, und heften ihn von Neuem mit steigender Sehnsucht einander.)

（她飲著。之後，她將盃丟開。兩人均全身顫慄，非常激動地看著對方，但卻一動也不動，四目互視，在目光中，尋死的念頭很快轉為愛情的炙熱。顫抖抓住了他們，他們抽搐著撫著心，手摸著額頭。之後，他們互相搜尋著對方的目光，不知所措地向下看，又再度以益漸升高的慾求，定著望向對方。）

ISOLDE
(mit bebender Stimme)
Tristan!

伊索德
（以顫抖的聲音。）
崔斯坦！

TRISTAN
(überströmend)
Isolde!

崔斯坦
（滿富感情的。）
伊索德！

ISOLDE
(an seine Brust sinkend)
Treuloser Holder!

伊索德
（投入他懷中。）
不忠實的情人！

TRISTAN
(mit Gluth sie umfassend)
Seligste Frau!
(Sie verbleiben in stummer Umarmung.)
(Aus der Ferne vernimmt man Trompeten und Posaunen, von außen auf dem Schiffe den Ruf der)

崔斯坦
（熱烈地擁著她。）
最美好的女子！
（他們無言地互擁著。）
（遠處傳來號角聲，並有人聲由遠處傳到船上來。）

MÄNNER
Heil! Heil!
König Marke!
König Marke Heil!

男士們
萬歲！萬歲！
馬可王！
馬可王萬歲！

BRANGÄNE
(die, mit abgewandtem Gesicht, voll Verwirrung und Schauder sich über den Bord gelehnt hatte, wendet sich jetzt dem Anblick des in Liebesumarmung versunkenen Paares zu, und stürzt händeringend, voll Verzweiflung, in den Vordergrund)

布蘭甘妮
（原本背向兩人，充滿驚惶與恐懼，靠向甲板，現在轉過身來，看著這對沈浸在愛情擁抱中的戀人，絞著雙手，不知如何是好地走到前方。）

39

Wehe! Wehe!

Unabwendbar

ewige Noth

für kurzen Tod!

Thör'ger Treue

trugvolles Werk

blüht nun jammernd empor!

(Tristan und Isolde fahren verwirrt aus der Um-
armung auf.)

TRISTAN

Was träumte mir

von Tristan's Ehre?

ISOLDE

Was träumte mir

von Isolde's Schmach?

TRISTAN

Du mir verloren?

ISOLDE

Du mich verstoßen?

TRISTAN

Trügenden Zaubers

tückische List!

ISOLDE

Thörigen Zürnens

eitles Dräu'n!

TRISTAN

Isolde!

ISOLDE

Tristan!

Trautester Mann!

糟了！糟了！

無法挽回的

永遠的需求

取代短促的死亡！

愚蠢的忠誠

欺騙的傑作

現在不幸地滋長了！

（崔斯坦與伊索德由擁抱中回過神
來。）

崔斯坦

我在夢什麼

崔斯坦的榮耀？

伊索德

我在夢什麼

伊索德的恥辱？

崔斯坦

妳為我迷失？

伊索德

你冒犯我？

崔斯坦

欺騙的魔法

玩笑的詭計！

伊索德

愚蠢的生氣

虛榮的憤怒！

崔斯坦

伊索德！

伊索德

崔斯坦！

最親愛的男人！

TRISTAN

Süßeste Maid!

BEIDE

Wie sich die Herzen

wogend erheben!

Wie alle Sinne

wonnig erbeben!

Sehnender Minne

schwellendes Blühen,

schmachtender Liebe

seliges Glühen!

Jach in der Brust

jauchzende Lust!

Isolde! Tristan!

Tristan! Isolde!

Welten-entronnen

du mir gewonnen!

Du mir einzig bewußt,

höchste Liebes-Lust!

(Die Vorhänge werden weit auseinander gerissen.
Das ganze Schiff ist von Rittern und Schiffsleuten
erfüllt, die jubelnd über Bord winken, dem Ufer zu,
das man, mit einer hohen Felsenburg gekrönt, nahe
erblickt.)

BRANGÄNE

(zu den Frauen, die auf ihren Wink aus dem
Schiffsraum heraufsteigen)

Schnell den Mantel,

den Königsschmuck!

(Zwischen Tristan und Isolde stürzend)

Unsel'ge! Auf!

Hört wo wir sind!

(Sie legt Isolden, die es nicht gewahrt, den
Königsmantel um.)

(Trompeten und Posaunen, vom Lande her, immer
deutlicher.)

崔斯坦

最甜美的女子！

兩人

兩人的心何其

愉快地上升著！

所有的感覺何其

快樂地顫抖著！

渴望著的愛情

膨脹著的滋長，

憔悴的愛情

完美的燃燒！

胸中的呼喊

歡呼著的情慾！

伊索德！崔斯坦！

崔斯坦！伊索德！

遁離世界，

只要有你／妳！

唯一知我的你／妳，

最高的愛情慾望！

（布幔向兩邊完全拉開。整條船都站
滿了騎士和水手，他們歡呼著站在甲
板上向著岸上揮手；可以在近景看到
岸邊有著高高的岩石城堡。）

布蘭甘妮

（揮著手，侍女們由船艙上來，她對
她們說：）

快點，大衣，

國王的首飾！

（站在崔斯坦與伊索德之間。）

不幸的人！醒來吧！

聽聽我們在那裡！

（她將國王的大衣披在伊索德身上，
後者卻全不知覺。）

（由陸地上傳來號角聲，愈來愈清
楚。）

41

ALLE MÄNNER
Heil! Heil!
König Marke
König Marke Heil!

所有男士：
萬歲！萬歲！
馬可王！
馬可王萬歲！

KURWENAL
(lebhaft herantretend)
Heil Tristan!
Glücklicher Held! —
Mit reichem Hofgesinde
dort auf Nachen
naht Herr Marke.
Hei! wie die Fahrt ihn freut,
daß er die Braut sich freit!

庫威那
（活力十足地進來。）
萬歲，崔斯坦！
幸運的英雄！
浩大的宮廷隊伍相隨
在那駁船上
馬可王過來了，
嗨，這趟航行讓他歡喜，
他自己來迎新娘了！

TRISTAN
(in Verwirrung aufblickend)
Wer naht?

崔斯坦
（迷惘地向上看。）
誰來了？

KURWENAL
Der König.

庫威那
王上！

TRISTAN
Welcher König?

崔斯坦
那個王上？

DIE MÄNNER
Heil! König Marke!

男士們
萬歲！馬可王！

TRISTAN
Marke? Was will er?
(Tristan starrt wie sinnlos nach dem Lande.)

崔斯坦
馬可？他要做什麼？
（崔斯坦茫然地看著岸上。）

ISOLDE
(in Verwirrung, zu Brangäne)
Was ist, Brangäne!
Ha! Welcher Ruf?

伊索德
（迷惘地對著布蘭甘妮）
怎麼回事，布蘭甘妮？
那是什麼喊聲？

BRANGÄNE

Isolde! Herrin!
Fassung nur heut'!

布蘭甘妮

伊索德！小姐！
就今天注意些吧！

ISOLDE

Wo bin ich? Leb' ich?
Ha, welcher Trank?

伊索德

我在那裡？還活著嗎？
啊！那個藥酒？

BRANGÄNE

(verzweiflungsvoll)
Der Liebestrank.

布蘭甘妮

（六神無主地。）
愛情藥酒。

ISOLDE

(starrt entsetzt auf Tristan.)
Tristan!

伊索德

（驚愕地看著崔斯坦。）
崔斯坦！

TRISTAN

Isolde!

崔斯坦

伊索德！

ISOLDE

Muß ich leben?
(Sie stürzt ohnmächtig an seine Brust.)

伊索德

我得活下去嗎？
（她昏倒在他懷裡。）

BRANGÄNE

(zu den Frauen)
Helft der Herrin!

布蘭甘妮

（叫著女侍們。）
快幫幫夫人！

TRISTAN

O Wonne voller Tücke!
O Trug-geweihtes Glücke!

崔斯坦

惡作劇的喜悅！
充滿欺騙的幸福！

DIE MÄNNER

Heil dem König!
Kornwall Heil!
(Leute sind über Bord gestiegen, andere haben eine
Brücke ausgelegt, und die Haltung aller deutet auf
die soeben bevorstehende Ankunft der Erwarteten,
als der Vorhang schnell fällt.)

男士們

吾王萬歲！
空瓦爾萬歲！
（人們上船來了，其他人搭起一座
橋。當布幕很快落下時，所有人的動
作都指向馬上要到來的、大家所期待
的人。）

ZWEITER AUFZUG

(Garten mit hohen Bäumen vor dem Gemache Isolde's, zu welchem, seitwärts gelegen, Stufen hinaufführen. Helle, anmuthige Sommernacht. An der geöffneten Thüre ist eine brennende Fackel aufgesteckt.)

(Jagdgetön. Brangäne, auf den Stufen am Gemache, späht dem immer entfernter vernehmbaren Jagdtrosse nach. Zu ihr tritt aus dem Gemache, feurig bewegt, Isolde.)

ERSTE SZENE

ISOLDE

Hör'st du sie noch?

Mir schwand schon fern der Klang.

BRANGÄNE

Noch sind sie nah';

deutlich tönt's da her.

ISOLDE

(lauschend)

Sorgende Furcht

beirrt dein Ohr;

Dich täuscht des Laubes

säuselnd Getön',

das lachend schüttelt der Wind.

BRANGÄNE

Dich täuscht deines Wunsches

Ungestüm,

zu vernehmen was du wähn'st: —

ich höre der Hörner Schall.

ISOLDE

(wieder lauschend)

Nicht Hörnerschall

tönt so hold,

des Quelles sanft

第二幕

（花園裡有著高高的樹。伊索德房間的兩邊，有著向上的階梯。是清爽舒適的夏夜。一隻點燃著的火把豎立在打開的大門邊。）

（打獵的聲音。布蘭甘妮站在房間旁的階梯上，觀察著愈來愈遠的打獵隊伍。伊索德走出房間，熱情地走向布蘭甘妮。）

第一景

伊索德

還聽得到什麼嗎？

我覺得聲音已經很遠了。

布蘭甘妮

還很近呢；

很清楚是由那邊傳來。

伊索德

（諦聽著）

謹慎恐懼

欺騙妳的耳朵。

是樹叢簌簌聲

誤導了妳，

風笑著吹動它們。

布蘭甘妮

是願望不可思議地

誤導妳，

只去聽，妳想聽到的。

我聽到號角的聲響。

伊索德

（再次聽著）

沒有號角聲

聽來那麼美，

是泉水溫柔的

rieselnde Welle
rauscht so wonnig da her:
wie hört' ich sie,
tos'ten noch Hörner?
Im Schweigen der Nacht
nur lacht mir der Quell:
der meiner harrt
in schweigender Nacht,
als ob Hörner noch nah' dir schallten,
willst du ihn fern mir halten?

BRANGÄNE

Der deiner harrt —
o hör' mein Warnen! —
dess' harren Späher zur Nacht.
Weil du erblindet,
wähn'st du den Blick
der Welt erblödet für euch? —
Da dort an Schiffes Bord
von Tristan's bebender Hand
die bleiche Braut,
kaum ihrer mächtig,
König Marke empfing, —
als Alles verwirrt
auf die Wankende sah,
der güt'ge König,
mild besorgt,
die Mühen der langen Fahrt,
die du littest, laut beklagt':
ein einz'ger war's —
ich achtet' es wohl —
der nur Tristan faßt' ins Auge;
mit böslicher List,
lauerndem Blick
sucht' er in seiner Miene
zu finden, was ihm diene.
Tückisch lauschend
treff' ich ihn oft:
der heimlich euch umgarnt,
vor Melot seid gewarnt.

水波蕩漾聲
美妙地由那裡傳來。
我怎會聽到它，
如果號角聲還在？
在夜晚的無語中
只有泉水對我笑。
那在等我的人
在這無語的夜晚，
若說妳聽號角聲依舊很近，
莫非妳想攔阻他來見我？

布蘭甘妮

那在等妳的人
噢，請聽我的警告！
夜晚有人在窺探。
因為妳視而不見，
沒看到周圍的
目光對你們敵視？
在船的甲板上
崔斯坦顫抖的手
引著蒼白的新娘，
幾乎站立不住，
馬可王歡迎著她，
當所有人不解地
看著搖晃的新娘，
那位好國王，
溫柔地關心著，
是長途航行的勞累，
讓妳受苦，他大聲的說著：
只有一個人，
我清楚地注意到，
那人眼中只注意著崔斯坦。
心懷不軌，
四下窺視
他想在他臉上
找什麼可以被利用的。
技巧地偷聽著
我常遇到他：
是一位秘密在算計妳們的人，
要小心梅洛！

46

ISOLDE

Mein'st du Herrn Melot?

Oh, wie du dich trüg'st!

Ist er nicht Tristan's

treu'ster Freund?

Muß mein Trauter mich meiden,

dann weilt er bei Melot allein.

BRANGÄNE

Was mir ihn verdächtig,

macht dir ihn theuer.

Von Tristan zu Marke

ist Melot's Weg;

dort sä't er üble Saat.

Die heut' im Rath

dies nächtliche Jagen

so eilig schnell beschlossen,

einem edlern Wild,

als dein Wähnen meint,

gilt ihre Jägerslist.

ISOLDE

Dem Freund zu lieb

erfand diese List

aus Mitleid

Melot, der Freund:

nun willst du den Treuen schelten?

Besser als du

sorgt er für mich;

ihm öffnet er,

was du mir sperrst:

o spar' mir des Zögerns Noth!

Das Zeichen, Brangäne!

o gib das Zeichen!

Lösche des Lichtes

letzten Schein!

Daß ganz sie sich neige,

伊索德

妳說梅洛大人？

噢，妳真搞錯了！

他不是崔斯坦

最忠實的朋友嗎？

當我的愛人不能見我時，

他只和梅洛在一起。

布蘭甘妮

我懷疑他的，

是妳所看重的！

經由崔斯坦接近馬可

是梅洛的路；

那裡他播著壞種子。

今天在議事廳

對這場夜間狩獵

很快地做了決定，

高貴的獵物，

是妳想不到的，

是場有計謀的狩獵。

伊索德

為了愛他的朋友

才想到這個計策

出於同情

梅洛，好朋友。

現在妳還要譴責這位忠誠的人？

比妳還好

他關心著我；

他為他打開，

妳為我隔絕的。

唉，別再找理由推三阻四的！

記號，布蘭甘妮！

噢，做記號吧！

熄掉火把

最後的光！

夜幕正低垂，

47

winke der Nacht!

Schon goß sie ihr Schweigen

durch Hain und Haus;

schon füllt sie das Herz

mit wonnigem Graus:

o lösche das Licht nun aus!

Lösche den scheuchenden Schein!

Laß meinen Liebsten ein!

BRANGÄNE

O laß die warnende Zünde!

Die Gefahr laß sie dir zeigen! —

O wehe! Wehe!

Ach mir Armen!

Des unsel'gen Tranks!

Daß ich untreu

einmal nur

der Herrin Willen trog!

Gehorcht' ich taub und blind,

dein — Werk

war dann der Tod:

doch deine Schmach,

deine schmählichste Noth,

mein — Werk,

muß ich Schuld'ge es wissen!

ISOLDE

Dein — Werk?

O tör'ge Magd!

Frau Minne kenntest du nicht?

nicht ihrer Wunder Macht?

Des kühnsten Muthes

Königin?

Des Welten-Werdens

Walterin?

Leben und Tod

sind ihr unterthan,

die sie webt aus Lust und Leid,

in Liebe wandelnd den Neid.

向夜晚揮手。

它已將它的沈默

傾倒在溪中與屋內,

它已將心中充滿

愉悅的灰黯。

噢,現在熄掉那火,

熄掉令人討厭的光!

讓我的愛人進來!

布蘭甘妮

噢,讓這警告之火苗,

讓危險來告訴妳吧!

噢,天啊!天啊!

唉,我這可憐人!

那該死的藥酒!

我不忠地

就那麼一次

沒依小姐的意思!

如果我裝聾作啞,

妳要做的

就會是死亡。

但妳的恥辱

妳最屈辱的困境

是我的傑作,

我這有罪人要知道這些嗎?

伊索德

妳的傑作?

噢,愚蠢的奴婢!

妳不認識愛情女神嗎?

不是她的魔力嗎?

最大膽勇敢的

女王?

世界轉動的

看護者?

生命與死亡

都是她的僕人,

她以情慾與苦痛編織它們,

將嫉妒轉化為愛情。

48

Des Todes Werk,

nahm ich's vermessen zur Hand,

Frau Minne hat

meiner Macht es entwandt:

Die Todgeweihte

nahm sie in Pfand,

faßte das Werk

in ihre Hand;

wie sie es wendet,

wie sie es endet,

was sie mir küret,

wohin mich führet,

ihr ward ich zu eigen: ―

nun laß mich gehorsam zeigen!

BRANGÄNE

Und mußte der Minne

tückischer Trank

des Sinnes Licht dir verlöschen;

darfst du nicht sehen,

wenn ich dich warne:

nur heute hör,

o hör' mein Flehen!

Der Gefahr leuchtendes Licht ―

nur heute, heut'! ―

die Fackel dort lösche nicht!

ISOLDE

(auf die Fackel zueilend und sie erfassend.)

Die im Busen mir

die Gluth entfacht,

die mir das Herze

brennen macht,

die mir als Tag

der Seele lacht,

Frau Minne will,

es werde Nacht,

daß hell sie dorten leuchte,

wo sie dein Licht verscheuchte. ―

死亡的工作，

我要將它抓在手裡，

愛情女神將它

由我掌中拿走。

那命定該死的

她拿做質押，

將一切掌握

在她手中。

她如何轉變它

如何結束它，

她如何顧我，

引我到何處，

我臣屬於她：

現在讓我展現服從吧！

布蘭甘妮

莫非玩笑的

愛情藥酒定要

澆滅妳知覺的光，

妳不能看到，

我警告妳的：

就今天聽我，

噢，聽我的哀求！

危險的亮光，

就今天，今天

不要熄滅那兒的火把！

伊索德

(她很快走向火把，拿起它。)

那在我胸中

引起炙熱的，

那讓我的心

熊熊燃燒的，

像靈魂之光

對我笑著的，

愛情女神要：

夜晚來臨，

她在那裡照亮著，

那裡她不要妳的光。

49

Zur Warte du!
Dort wache treu.
Die Leuchte ——
wär' meines Lebens Licht,
lachend
sie zu löschen zag' ich nicht!
(Sie hat die Fackel herabgenommen, und verlöscht sie am Boden. Brangäne wendet sich bestürzt ab, um auf einer äußeren Treppe die Zinne zu ersteigen, wo sie langsam verschwindet.)
(Isolde blickt erwartungsvoll in einen Baumgang. Sie winkt. Ihre entzückte Gebärde deutet an, daß sie den von fern herannahenden Freund gewahr geworden. Ungeduldige, höchste Spannung. — Tristan stürzt herein; sie fliegt ihm mit einem Freundenschrei entgegen. Glühende Umarmung.)

妳去守著：
好好地在那兒看著！
這些火炬，
就算是我生命裡的光
大笑著
將它們熄滅，不會讓我害怕！
（她取下火把，在地面熄滅掉。布蘭甘妮驚惶地轉過身，走上外面的階梯，再走上屋頂，慢慢地不見身影。）

（伊索德在林中走道上凝神聽著。她揮著手。她喜悅的姿態顯示著，她看到愛人由遠方逐漸接近了。不耐和緊張。崔斯坦衝進來；她快樂地喊一聲，飛奔向他。熱情的擁抱。）

ZWEITE SZENE

第二景

TRISTAN
Isolde! Geliebte!

崔斯坦
伊索德！我的愛人！

50

ISOLDE
Tristan! Geliebter!

伊索德
崔斯坦！我的愛人！

BEIDE
Bist du mein?
Hab' ich dich wieder?
Darf ich dich fassen?
Kann ich mir trauen?
Endlich! Endlich!
An meiner Brust!
Fühl' ich dich wirklich?
Bist Du es selbst?
Dies deine Augen?
Dies dein Mund?
Hier deine Hand?
Hier dein Herz?
Bin ich's? Bist du's?
Halt' ich dich fest?

兩人
你是我的嗎？
我又擁有妳了？
我能抓住你嗎？
我能相信這些嗎？
終於！終於！
在我胸前！
我真地感覺到你？
真的是妳？
這是你的眼？
這是妳的口？
這是你的手？
這是妳的心？
是我嗎？是你嗎？
我要抓牢你？

Ist es kein Trug? 這不是騙局？

Ist es kein Traum? 這不是夢？

O Wonne der Seele! 噢，靈魂的喜悅！

O süße, hehrste, 噢，甜美，崇高，

kühnste, schönste, 最大膽、最美麗、

seligste Lust! 最完美的情慾！

Ohne Gleiche! 無可比擬！

Überreiche! 幸福滿溢！

Überselig! 超越完美！

Ewig! Ewig! 永遠！永遠！

Ungeahnte, 未能想像，

nie gekannte, 從不認知，

überschwenglich 幸福滿溢

hoch erhab'ne! 無比崇高！

Freude-Jauchzen! 喜悅的歡呼！

Lust-Entzücken! 情慾的狂喜！

Himmel-höchstes 天上至高

Welt-Entrücken! 遠離世間！

Mein Tristan! 我的崔斯坦！

Mein Isolde! 我的伊索德！

Tristan! 崔斯坦！

Isolde! 伊索德！

Mein und dein! 我的與你的！

Immer ein! 總是一！

Ewig, ewig ein! 永遠，永為一體！

ISOLDE 伊索德

Wie lange fern! 天長地久！

Wie fern so lang'! 地久天長！

TRISTAN 崔斯坦

Wie weit so nah'! 天涯咫尺！

So nah' wie weit! 咫尺天涯！

ISOLDE 伊索德

O Freundesfeindin, 噢，友情之敵，

böse Ferne! 可惡的距離！

O träger Zeiten 噢，漫漫時光

zögernde Länge! 延宕冗長！

51

TRISTAN
O Weit' und Nähe,
hart entzweite!
Holde Nähe,
öde Weite!

ISOLDE
Im Dunkel du,
im Lichte ich!

TRISTAN
Das Licht! Das Licht!
O dieses Licht!
wie lang' verlosch es nicht!
Die Sonne sank,
der Tag verging;
doch seinen Neid
erstickt' er nicht:
sein scheuchend Zeichen
zündet er an,
und steckt's an der Liebsten Thüre,
daß nicht ich zu ihr führe.

ISOLDE
Doch der Liebsten Hand
löschte das Licht.
Wess' die Magd sich wehrte,
scheut' ich mich nicht:
in Frau Minne's Macht und Schutz
bot ich dem Tage Trutz.

TRISTAN
Dem Tage! Dem Tage!
Dem tückischen Tage,
dem härtesten Feinde
Haß und Klage!
Wie du das Licht,
o könnt' ich die Leuchte,
der Liebe Leiden zu rächen,

崔斯坦
噢，遠與近，
永無交集！
美好的近，
荒蕪的遠！

伊索德
你在黑暗處，
我在光亮裡！

崔斯坦
光亮！光亮！
噢，這份光亮！
它有多久未被熄滅！
太陽沈沒，
白日消逝，
但是它的嫉妒
未被窒息：
那令人討厭的光
被它點燃
再將它插在愛人的門上，
讓我不能去她那兒。

伊索德
可是愛人的手
熄了那光。
女僕抗拒的，
我不畏懼：
有愛情女神的力量和保護
我不理白日。

崔斯坦
白日！白日！
狡猾的白日
最頑固的敵人
怨恨與控訴！
就像妳怨亮光，
噢，我多希望對燭火，
為愛的苦痛報復，

52

dem frechen Tage verlöschen!
Gibt's eine Noth,
gibt's eine Pein,
die er nicht weckt
mit seinem Schein?
Selbst in der Nacht
dämmernder Pracht
hegt ihn Liebchen am Haus,
streckt mir drohend ihn aus!

ISOLDE
Hegt' ihn die Liebste
am eig'nen Haus,
im eig'nen Herzen
hell und kraus,
hegt' ihn trotzig
einst mein Trauter,
Tristan, der mich betrog.
War's nicht der Tag,
der aus ihm log,
als er nach Irland
werbend zog,
für Marke mich zu frei'n,
dem Tod die Treue zu weih'n?

TRISTAN
Der Tag! Der Tag,
der dich umgliß,
dahin, wo sie
der Sonne glich,
in höchster Ehren
Glanz und Licht
Isolde mir entrückt'!
Was mir das Auge
so entzückt',
mein Herze tief
zur Erde drückt':
in lichten Tages Schein,
wie war Isolde mein?

熄滅刁鑽的白日！
或是困難，
或是痛苦，
不都是被
它的光線喚醒？
就算在光鮮
漸逝的夜裡
小情人家門也有它，
警告我要遠離它！

伊索德
最愛的人
家門有它，
在自己心上
光鮮明亮，
頑固擁有它
就是我那愛人，
崔斯坦，那背叛我的人。
那可不正是白日，
誘他說謊，
當他赴愛爾蘭
前去提親，
為馬可迎娶我，
將忠誠獻給死亡？

崔斯坦
白日！白日！
它圍繞著妳，
那裡，她
和陽光相比，
在最高的榮耀裡
光彩與亮光
奪走我的伊索德！
那讓我眼睛
如此著迷的，
讓我心深深
沈落至地上：
在白日的光線裡，
伊索德怎是我的？

53

ISOLDE

War sie nicht dein,
die dich erkor?
Was log der böse
Tag dir vor,
daß, die für dich beschieden,
die Traute du verrietest?

TRISTAN

Was dich umgliß
mit hehrer Pracht,
der Ehre Glanz,
des Ruhmes Macht,
an sie mein Herz zu hangen,
hielt mich der Wahn gefangen.
Die mit des Schimmers
hellstem Schein
mir Haupt und Scheitel
licht beschien,
der Welten-Ehren
Tages-Sonne,
mit ihrer Strahlen
eitler Wonne,
durch Haupt und Scheitel
drang mir ein,
bis in des Herzens
tiefsten Schrein.
Was dort in keuscher Nacht
dunkel verschlossen wacht',
was ohne Wiss' und Wahn
ich dämmernd dort empfah'n:
ein Bild, das meine Augen
zu schau'n sich nicht getrauten, —
von des Tages Schein betroffen
lag mir's da schimmernd offen.
Was mir so rühmlich
schien und hehr,
das rühmt' ich hell
vor allem Heer;

伊索德

她不是你的，
命定屬你？
可惡的白日
騙你什麼，
要你背叛歸你的，
最親愛的人？

崔斯坦

那圍繞著妳
高高的豪華，
榮耀的光鮮，
名譽的力量，
是我心所繫，
是瘋狂抓住了我。
它們帶著微光中
最亮的光束
在我的頭頂
灑下光亮，
世界榮耀的
白日太陽，
它那虛榮喜悅
的光耀，
經由頭頂
侵入我身
直至心中
最深深處。
在那清白的夜晚
黑暗籠罩著，
沒有知覺與瘋狂
我約莫感覺到：
一幅圖畫，是我雙眼
不敢直視的，
白日光亮照著它
在我面前閃耀著。
我所看到的
名譽與榮耀，
我高聲將它
在武士前稱頌；

54

vor allem Volke	在所有眾人前
pries ich laut	我高聲頌讚
der Erde schönste	世上最美的
Königs-Braut.	國王新娘。
Dem Neid, den mir	嫉妒，是白日
der Tag erweckt,	在我心中喚起，
dem Eifer, den	貪婪，被我的
mein Glücke schreckt';	幸運嚇退；
der Mißgunst, die mir Ehren	還有猜忌，這些開始
und Ruhm begann zu schweren,	對我的榮耀與名譽有損害，
denen bot ich Trotz,	我將它們擺在一邊，
und treu beschloß,	決定謹守忠誠，
um Ehr' und Ruhm zu wahren,	為能有榮耀與名譽，
nach Irland ich zu fahren.	我啟程去愛爾蘭。

ISOLDE / **伊索德**

O eitler Tages-Knecht! —	噢，虛榮的白日下人！
Getäuscht von ihm,	為其所騙，
der dich getäuscht,	它騙了你，
wie mußt' ich liebend	我是如何關愛著
um dich leiden,	為你痛苦，
den, in des Tages	這位在白日
falschem Prangen,	虛偽的光鮮裡，
von seines Gleißens	被它的閃耀
Trug umfangen,	包圍所騙，
dort, wo ihn Liebe	在那有愛熱烈
heiß umfaßte,	環繞著他之所在，
im tiefsten Herzen	卻是我心深處
hell ich haßte! —	清楚所恨。
Ach, in des Herzens Grunde	啊，在這顆心的深淵
wie schmerzte tief die Wunde!	傷口深深地痛著！
Den dort ich heimlich barg,	我秘密所愛的那位，
wie dünkt' er mich so arg,	他是怎麼看我的，
wenn in des Tages Scheine	當在白日的光線裡
der treu gehegte Eine	沈溺在忠誠裡的那位
der Liebe Blicken schwand,	躲著愛情的目光，
als Feind nur vor mir stand!	他只是我面前的仇人！
Das als Verräther	那將你指為
dich mir wies,	叛徒的光亮，

dem Licht des Tages
wollt' ich entflieh'n,
dorthin in die Nacht
dich mit mir zieh'n,
wo der Täuschung Ende
mein Herz mir verhieß,
wo des Trug's geahnter
Wahn zerrinne:
dort dir zu trinken
ew'ge Minne,
mit mir — dich im Verein
wollt' ich dem Tode weih'n.

那白日的光亮
是我要逃避的，
走向那夜晚
你與我同行，
那兒是虛幻的結束
我心如此告訴我，
那兒是騙局帶來的
瘋狂消散之處：
在那裡你暢飲著
永遠的愛情，
與我一同 — 和你合一
我願迎向死亡。

TRISTAN
In deiner Hand
den süßen Tod,
als ich ihn erkannt
den sie mir bot;
als mir die Ahnung
hehr und gewiß
zeigte, was mir
die Sühne verhieß:
da erdämmerte mild
erhab'ner Macht
im Busen mir die Nacht;
mein Tag war da vollbracht.

崔斯坦
在妳的手中
甜美的死亡，
當我認知到
這是它給我的；
當我的想像
崇高清晰地
為我展示，
和解的意義：
輕輕巧巧地
具偉大的力量
夜晚在我胸中滋長；
我的白日就此打住。

ISOLDE
Doch ach! dich täuschte
der falsche Trank,
daß dir von neuem
die Nacht versank;
dem einzig am Tode lag,
den gab er wieder dem Tag.

伊索德
可是啊！你被
錯的藥酒所騙，
為你，再度地，
夜晚降臨；
只能死亡的人，
藥酒又給了他白日。

TRISTAN
O Heil dem Tranke!
Heil seinem Saft!
Heil seines Zaubers

崔斯坦
噢，藥酒萬歲！
萬歲，它的汁液！
萬歲，它魔法的

56

hehrer Kraft!
Durch des Todes Thor,
wo er mir floß,
weit und offen
er mir erschloß,
darin sonst ich nur träumend gewacht,
das Wonnereich der Nacht.
Von dem Bild in des Herzens
bergendem Schrein
scheucht' er des Tages
täuschenden Schein,
daß nacht-sichtig mein Auge
wahr es zu sehen tauge.

ISOLDE
Doch es rächte sich
der verscheuchte Tag;
mit deinen Sünden
Rath's er pflag:
was dir gezeigt
die dämmernde Nacht,
an des Tag-Gestirnes
Königs-Macht
mußtest du's übergeben,
um einsam
in öder Pracht
schimmernd dort zu leben. —
Wie ertrug ich's nur?
Wie ertrag' ich's noch?

TRISTAN
O! nun waren wir
Nacht-geweihte:
der tückische Tag,
der Neid-bereite,
trennen konnt' uns sein Trug,
doch nicht mehr täuschen sein Lug.
Seine eitle Pracht,
seinen prahlenden Schein

偉大力量！
經過死亡之門，
它流過我之處，
大門敞開
它接我進去，
在裡面我醒時總有如在夢中，
是夜晚的美妙帝國。
藏在心中一角的
那幅圖像被
死亡以白日
眩人的光線嚇走，
我的眼睛只在晚上
才會真正看到它。

伊索德
但是被鄙視的
白日要報復；
對你的過錯
它要行動：
你所看到的
是漸臨的夜晚，
面對白日陽光的
王室權力
你得服從
才能孤寂地
在寂寥的光鮮裡
隱隱地活著。
我怎忍受下來？
又如何再能忍受？

崔斯坦
噢，我們正是
夜晚的祭品！
狡猾的白日，
運作著嫉妒，
它的騙局會分開我們，
但是它的計謀不再有效。
它虛榮的光鮮，
它誇張的假象

57

verlacht, wem die Nacht	被夜晚目光所及之人
den Blick geweiht:	嘲笑忽視：
seines flackernden Lichtes	它閃爍的光亮
flüchtige Blitze	稍縱即逝的閃亮
blenden nicht mehr	再也騙不了
uns're Blicke.	我們的目光。
Wer des Todes Nacht	那以愛注視著
liebend erschau't,	死亡夜晚的人，
wem sie ihr tief	那她託付
Geheimnis vertraut:	深深秘密的人：
des Tages Lügen,	白日的謊言、
Ruhm und Ehr',	名譽與榮耀、
Macht und Gewinn,	權力與利益，
so schimmernd hehr,	如是閃耀著，
wie eitler Staub der Sonnen	像太陽虛榮的灰塵
sind sie vor dem zersponnen.	在它面前瓦解。
Selbst um der Treu'	就算是為忠誠
und Freundschaft Wahn	與友情的瘋狂
dem treu'sten Freunde	最忠誠的朋友
ist's gethan,	也做下了，
der in der Liebe	那在愛裡的人
Nacht geschaut,	看著夜晚，
dem sie ihr tief	那她託付
Geheimniß vertraut.	深深秘密的人
In des Tages eitlem Wähnen	在白日虛榮臆想裡
bleibt ihm ein einzig Sehnen	他只有唯一的渴望
das Sehnen hin	渴望走向
zur heil'gen Nacht,	神聖的夜晚，
wo ur-ewig,	那裡有永恆、
einzig wahr	唯一真實的
Liebes-Wonne ihm lacht.	愛情喜悅對他笑。

BEIDE

二者

(Zur immer innigerer Umarmung auf einer Blumenbank sich niederlassend.)

（益發親暱地擁抱著，坐在花椅上。）

O sink' hernieder,	噢，沈落下來，
Nacht der Liebe,	愛的夜晚，
gib Vergessen,	讓我遺忘，
daß ich lebe;	我尚存活；

nimm mich auf
in deinen Schoß,
löse von
der Welt mich los!
Verloschen nun
die letzte Leuchte;
was wir dachten,
was uns deuchte,
all' Gedenken,
all' Gemahnen,
heil'ger Dämm'rung
hehres Ahnen
löscht des Wähnens Graus
welt-erlösend aus.
Barg im Busen
uns sich die Sonne,
leuchten lachend
Sterne der Wonne.
Von deinem Zauber
sanft umsponnen,
vor deinen Augen
süß zerronnen,
Herz an Herz dir,
Mund an Mund,
Eines Athems
einiger Bund; —
bricht mein Blick sich
wonn-erblindet,
erbleicht die Welt
mit ihrem Blenden:
die mir der Tag
trügend erhellt,
zu täuschendem Wahn
entgegengestellt,
selbst — dann
bin ich die Welt,
liebe-heiligstes Leben,
wonne-hehrstes Weben,
nie-wieder-Erwachens

請接納我
到你懷中，
讓我離開
這個世界！
滅掉那
最後光亮；
我們想的，
我們以為，
所有想法，
所有思緒，
聖潔黃昏的
崇高想像
將灰色臆想
世界溶解。
讓我們隱藏在心
是那太陽，
笑著照亮的
是喜悅的星星。
為妳的魔力
溫柔環繞，
在妳的眼前
甜美溶化，
心靠你心，
口靠口，
一個呼吸
一體結合；
目光因喜悅
而之盲目，
世界的光耀
為之蒼白：
白日那
欺騙的光亮，
將虛假的瘋狂
擺在眼前，
既或如此
我就是世界，
愛情聖潔的生機，
喜悅崇高的盎然，
永遠不要再醒來

59

wahnlos

hold bewußter Wunsch.

(Mit zurückgesenkten Häuptern lange schweigende Umarmung beider.)

没有瘋狂

可愛追求的願望。

(兩人低下頭，長長無言的擁抱。)

BRANGÄNE

(unsichtbar, von der Höhe der Zinnen)

Einsam wachend

in der Nacht,

wem der Traum

der Liebe lacht,

hab' der Einen

Ruf in acht,

die den Schläfern

Schlimmes ahnt,

bange zum

Erwachen mahnt.

Habet acht!

Habet acht!

Bald entweicht die Nacht.

布蘭甘妮

(看不見人，聲音由屋頂傳來)

獨自看守

在此夜晚，

愛之美夢

所笑的人，

可有著

注意的喊聲，

她為睡著的人

擔憂著不幸，

惶恐不安

呼喚清醒

注意啊！

注意啊！

夜晚即將遠去。

ISOLDE

(leise)

Lausch', Geliebter!

伊索德

(輕聲)

聽啊，愛人！

TRISTAN

(ebenso)

Laß mich sterben!

崔斯坦

(亦然)

讓我死去！

ISOLDE

Neid'sche Wache!

伊索德

忌妒的守衛！

TRISTAN

Nie erwachen!

崔斯坦

永不醒來！

ISOLDE

Doch der Tag

muß Tristan wecken?

伊索德

可是白日

要喚醒崔斯坦？

TRISTAN
Laß den Tag
dem Tode weichen!

ISOLDE
Tag und Tod
mit gleichen Streichen
sollten uns're
Lieb' erreichen?

TRISTAN
Uns're Liebe?
Tristans Liebe?
Dein' und mein',
Isoldes Liebe?
Welches Todes Streichen
könnte je sie weichen?
Stünd' er vor mir,
der mächt'ge Tod,
wie er mir Leib
und Leben bedroht', —
die ich der Liebe
so willig lasse! —
wie wär' seinen Streichen
die Liebe selbst zu erreichen?
Stürb' ich nun ihr,
der so gern ich sterbe,
wie könnte die Liebe
mit mir sterben!
Die ewig lebende
mit mir enden?
Doch, stürbe nie seine Liebe,
wie stürbe dann Tristan
seiner Liebe?

ISOLDE
Doch uns're Liebe,
heißt sie nicht Tristan
und — Isolde?

崔斯坦
讓白日
讓給死亡！

伊索德
白日與死亡
會同樣地
打倒我們的
愛情？

崔斯坦
我們的愛情？
崔斯坦的愛情？
妳的與我的，
伊索德的愛情？
那一個死亡的出擊
會能削弱它？
若它站在我面前，
那強大的死神，
看它如何威脅著
我的身體和生命，
我將它們自願地
給了愛情，
它的攻擊如何能
觸碰到愛情本身呢？
我若因愛亡故，
我是很願意的，
愛情又怎能
與我一同死去，
這永遠活著的
與我一同結束？
但是它的愛若永不逝去，
崔斯坦又如何
為愛而亡？

伊索德
但是我們的愛，
不是叫崔斯坦
與…伊索德？

61

Dies süße Wörtlein: und,
was es bindet,
der Liebe Bund,
wenn Tristan stürb',
zerstört' es nicht der Tod?

這甜美的字眼:「與」,
它所連結的,
是愛的結盟,
如果崔斯坦死去,
它不就為死亡所毀?

TRISTAN
Was stürbe dem Tod,
als was uns stört,
was Tristan wehrt,
Isolde immer zu lieben,
ewig ihr nur zu leben?

崔斯坦
死亡能做到的,
只是干擾我們,
崔斯坦要的是,
永遠愛著伊索德,
永遠只為她而活?

ISOLDE
Doch dieses Wörtlein: und,
wär' es zerstört,
wie anders als
mit Isolde's eig'nem Leben
wär' Tristan der Tod gegeben?

伊索德
但,這個字:與,
它如果被毀敗,
會是如何,
若伊索德自己的生命
沒有與崔斯坦同赴死亡?

TRISTAN
So starben wir,
um ungetrennt,
ewig einig
ohne End',
ohn' Erwachen,
ohne Bangen,
namenlos
in Lieb' umfangen,
ganz uns selbst gegeben
der Liebe nur zu leben.

崔斯坦
就讓我們死去,
才好不分開,
永為一體
沒有結束,
沒有醒來,
沒有惶恐,
無名無姓
為愛情圍繞,
完全給我們自己,
只為愛情而活!

ISOLDE
So stürben wir,
um ungetrennt —

伊索德
就讓我們死去,
才好不分開,

TRISTAN
Ewig einig —

崔斯坦
永為一體

ISOLDE
Ohne End' —

伊索德
沒有結束，

TRISTAN
Ohn' Erwachen —

崔斯坦
沒有醒來，

ISOLDE
Ohne Bangen —

伊索德
沒有惶恐

TRISTAN
namenlos
in Lieb' umfangen —

崔斯坦
無名無姓
為愛情圍繞，

ISOLDE
Ganz uns selbst gegeben,
der Liebe nur zu leben?

伊索德
完全給我們自己，
只為愛情而活！

BRANGÄNE
(wie vorher)
Habet acht!
Habet acht!
Schon weicht dem Tag die Nacht.

布蘭甘妮
(如之前般)
注意啊！
注意啊！
白日已漸驅離黑夜。

TRISTAN
Soll ich lauschen?

崔斯坦
我該諦聽？

ISOLDE
Laß mich sterben!

伊索德
讓我死去！

TRISTAN
Muß ich wachen?

崔斯坦
我該醒來？

ISOLDE
Nie erwachen!

伊索德
永遠別醒！

TRISTAN
Soll der Tag
noch Tristan wecken?

崔斯坦
白日依舊得
喚醒崔斯坦？

63

ISOLDE
Laß den Tag
dem Tode weichen!

伊索德
讓白日
讓給死亡！

TRISTAN
Soll der Tod
mit seinem Streichen
ewig uns
den Tag verscheuchen?

崔斯坦
死亡得
以它的利劍
永遠為我們
打倒白日?

ISOLDE
Der uns vereint,
den ich dir bot,
laß ihm uns weih'n,
dem süßen Tod!
Mußte er uns
das eine Thor,
an dem wir standen, verschließen;
zu der rechten Thür',
die uns Minne erkor,
hat sie den Weg nun gewiesen.

伊索德
那結合我們的，
那我給你的，
讓我們獻給他，
甜美的死亡！
他必須為我們
將那扇門，
我們面前的那扇，關上；
走向那對的門，
愛神為我們命定的，
她現在指引著道路。

TRISTAN
Des Tages Dräuen
trotzten wir so?

崔斯坦
白日的威脅
我們就此不顧？

ISOLDE
Seinem Trug ewig zu flieh'n.

伊索德
永遠逃離它的欺騙。

TRISTAN
Sein dämmernder Schein
verscheuchte uns nie?

崔斯坦
它漸亮的光
永遠嚇不了我們？

ISOLDE
Ewig währ' uns die Nacht!

伊索德
夜晚永遠為我們延續！

BEIDE
O süße Nacht!
Ew'ge Nacht,

二者
噢，甜美的夜晚，
永恆的夜晚！

Hehr erhab'ne,	至高無上，
Liebes-Nacht!	愛之夜晚！
Wen du umfangen,	你所包圍的，
wem du gelacht,	你所笑著的，
wie — wär' ohne Bangen	他怎能無惶無恐
aus dir er je erwacht?	由你心中醒來？
Nun banne das Bangen,	請將惶恐驅除，
holder Tod,	美好的死亡，
sehnend verlangter	渴望追求的
Liebes-Tod!	愛之死！
In deinen Armen,	在你懷裡，
dir geweiht,	獻給你，
ur-heilig Erwarmen,	原初聖潔的溫暖，
von Erwachens Noth befreit.	不再需要醒來。
Wie sie fassen,	如何抓住，
wie sie lassen,	如何留住，
diese Wonne,	這份喜悅
fern der Sonne,	遠離陽光，
fern der Tage	遠離白日
Trennungs-Klage!	分離的哀怨！
Ohne Wähnen	沒有想像
sanftes Sehnen,	溫柔的渴望，
ohne Bangen	沒有惶恐
süß Verlangen;	甜美的企求；
ohne Wehen	沒有痛苦
hehr Vergehen,	崇高的消逝，
ohne Schmachten	沒有羞辱
hold Umnachten;	美好的痴癲；
ohne Meiden,	沒有逃避，
ohne Scheiden,	沒有分開，
traut allein,	只有互信，
ewig heim,	永遠相守，
in ungemess'nen Räumen	在無邊的空間
übersel'ges Träumen.	超越靈魂的夢。
Du Isolde,	你伊索德，
Tristan ich,	崔斯坦我，
nicht mehr Tristan!	不再是崔斯坦！
nicht Isolde;	不是伊索德；

65

ohne Nennen,

ohne Trennen,

neu Erkennen,

neu Entbrennen;

endlos ewig

ein-bewußt:

heiß erglühter Brust

höchste Liebes-Lust!

(Man hört einen Schrei Brangänes, zugleich Waffengeklirr. — Kurwenal stürzt, mit gezücktem Schwerte zurückweichend, herein.)

沒有名姓，

沒有分離，

重新認知，

再起激情；

永無休止，

只知一事：

炙熱燃燒的胸膛

最高的愛情情慾！

（後方傳來布蘭甘妮的一聲尖銳，同時有武器碰撞聲。庫威那提著出鞘的劍，後退著，衝進來。）

DRITTE SZENE

第三景

KURWENAL

Rette dich, Tristan!

(Unmittelbar folgen ihm, heftig und rasch, Marke, Melot und mehrere Hofleute, die den Liebenden gegenüber zur Seite anhalten, und in verschiedener Bewegung die Augen auf sie heften. Brangäne kommt zugleich von der Zinne herab und stürzt auf Isolde zu. Diese, von unwillkürlicher Scham ergriffen, lehnt sich, mit abgewandtem Gesicht, auf die Blumenbank. Tristan, in ebenfalls unwillkürlicher Bewegung, streckt mit dem einen Arm den Mantel breit aus, so daß er Isolde vor den Blicken der Ankommenden verdeckt. In dieser Stellung verbleibt er längere Zeit, unbeweglich den starren Blick auf die Männer gerichtet. — Morgendämmerung.)

庫威那

救自己，崔斯坦！

（直接跟在他身後，馬可、梅洛與一群臣子猛烈匆忙地進來。他們面對這對戀人，停留在側面，以不同的動作，將目光看著這對戀人。布蘭甘妮正由屋頂上下來，衝向伊索德。後者不由自主地，羞赧地轉過臉去，靠在花椅上。崔斯坦，亦以同樣不由自主的動作，以一隻手打開大衣，將伊索德遮住，以躲避眾人的目光。他維持這個姿勢很長一段時間，一動也不動，眼神呆滯地看著眾人。晨曦。）

TRISTAN

(nach längerem Schweigen)

Der öde Tag

zum letzten Mal!

崔斯坦

（長長的沈默後）

荒涼的白日

最後一次了！

MELOT

(zu Marke, der in sprachloser Erschütterung steht.)

Das sollst du, Herr, mir sagen,

ob ich ihn recht verklagt?

Das dir zum Pfand ich gab,

ob ich mein Haupt gewahrt?

Ich zeigt' ihn dir

in off'ner That:

Namen und Ehr'

hab' ich getreu

vor Schande dir bewahrt.

MARKE

(mit zitternder Stimme)

Thatest du's wirklich?

Wähn'st du das? —

Sieh' ihn dort,

den Treu'sten aller Treuen;

blick' auf ihn,

den freundlichsten der Freunde:

seiner Treue

frei'ste Tat

traf mein Herz

mit feindlichstem Verrath!

Trog mich Tristan,

sollt' ich hoffen,

was sein Trügen

mir getroffen,

sei durch Melot's Rath

redlich mir bewahrt?

TRISTAN

(krampfhaft heftig)

Tags-Gespenster!

Morgen-Träume —

täuschend und wüst —

entschwebt, entweicht!

梅洛

(對著馬可,他無言、錯愕地站著。)

您可以,王上,告訴我,

我對他的控訴是否正確?

我做為保證的質押品,

我的頭可以留在脖子上嗎?

我帶你將他

現場逮到:

名譽與榮耀

我可忠實地

為你保住,免受羞辱。

馬可

(以顫抖的聲音)

你真有做到?

你以為這樣? —

看看那一位,

忠臣中的忠臣:

瞧瞧他,

朋友中的朋友:

他的忠誠

最自由的舉動

刺痛我的心

是那最敵意的背叛!

當崔斯坦欺騙我,

我還能希冀,

他的欺騙

傷害我處,

可以由梅洛的諂言

得以維護?

崔斯坦

(激烈掙扎著)

白日鬼怪!

清晨噩夢!

迷惑荒蕪!

飄離!消失!

67

MARKE

(*mit tiefer Ergriffenheit*)

Mir — dies?

Dies, — Tristan, — mir? —

Wohin nun Treue,

da Tristan mich betrog?

Wohin nun Ehr'

und echte Art,

da aller Ehren Hort,

da Tristan sie verlor?

Die Tristan sich

zum Schild erkor,

wohin ist Tugend

nun entfloh'n,

da meinen Freund sie flieht?

da Tristan mich verrieth?

(*Schweigen. — Tristan senkt langsam den Blick zu Boden; in seinen Mienen ist, während Marke fortfährt, zunehmende Trauer zu lesen.*)

Wozu die Dienste

ohne Zahl,

der Ehren Ruhm,

der Größe Macht,

die Marken du gewann'st;

mußt' Ehr' und Ruhm,

Größe und Macht,

mußte die Dienste

ohne Zahl

dir Marke's Schmach bezahlen?

Dünkte zu wenig

dich sein Dank,

daß was du erworben,

Ruhm und Reich,

er zu Erb' und Eigen dir gab?

Dem kinderlos einst

schwand sein Weib,

so lieb' er dich,

daß nie auf's neu'

sich Marke wollt' vermählen.

馬可

(情緒激動地)

對我如此?

如此,崔斯坦,對我?

那裡還有忠誠,

當崔斯坦欺騙我時?

那裡還有榮耀

與真正的教養,

當所有榮耀的捍衛者,

當崔斯坦失掉了它?

崔斯坦裝飾在

他盾牌上的,

美德如今

逃逸至何處,

當它逃離我的朋友?

當崔斯坦背叛我?

(無言。崔斯坦的目光移向地上;在他的臉上,當馬可繼續說著的時候,憂傷逐漸湧現。)

為何工作

無休無止,

名譽榮耀,

偉大權力,

是你為馬可爭取到的;

難道名譽與榮耀

偉大與權力,

莫非工作

無休無止,

必須由馬可的恥辱付出?

你太少想到

他的感激,

那些你掙得的,

榮耀與帝國,

他給了你繼承擁有?

未曾留下後代,

妻子即逝去,

因之他愛你,

也從未想過

要再度娶妻。

Da alles Volk	全國人民
zu Hof und Land	宮中民間
mit Bitt' und Dräuen	懇求威脅
in ihn drang,	逼迫著他,
die Königin dem Reiche,	為國立后,
die Gattin sich zu kiesen;	為己娶妻;
da selber du	連你自己
den Ohm beschwor'st,	也勸舅舅,
des Hofes Wunsch,	宮廷願望,
des Landes Willen	國家希求
gütlich zu erfüllen;	得要滿足;
in Wehr gegen Hof und Land,	不顧朝野,
in Wehr selbst gegen dich,	亦不顧你,
mit Güt' und List	用盡心思
weigert' er sich,	一直拒斥,
bis, Tristan, du ihm drohtest	直到,崔斯坦,你威脅他,
für immer zu meiden	永遠不要見到
Hof und Land,	宮廷民間,
würdest du selber	若你自己
nicht entsandt,	不能出馬,
dem König die Braut zu frei'n.	為國王迎親。
Da ließ er's denn so sein. —	他這才願意鬆口。
Dies wunderhehre Weib,	這位美好女子,
das mir dein Muth erwarb,	你以勇氣為我贏得,
wer durft' es sehen,	看到她的人,
wer es kennen,	認識她的人,
wer mit Stolze	所有驕傲地
sein es nennen,	談著她的人,
ohne selig sich zu preisen?	那位不誠心頌讚?
Der mein Wille	那對我的想法
nie zu nahen wagte,	從不敢接近,
der mein Wunsch	那對我的心願
ehrfurcht-scheu entsagte,	敬畏地拒絕,
die so herrlich	那位如此
hold erhaben	美麗崇高
mir die Seele	應能為我的心靈
mußte laben,	帶來撫慰,
trotz — Feind und Gefahr,	不顧敵意與危險,
die fürstliche Braut	王室新娘

69

brachtest du mir dar.	由你帶來給我。
Nun da durch solchen	經由此一擁有
Besitz mein Herz	你曾為我心
du fühlsamer schuf'st	創造溫暖
als sonst dem Schmerz,	如今卻更痛苦,
dort wo am weichsten,	那兒,最柔軟、
zart und offen,	溫和與開放,
würd' es getroffen,	深受感動,
nie zu hoffen,	是我從未希冀,
daß je ich könne gesunden, —	我還能如此健康:
warum so sehrend,	為什麼那麼殘酷,
Un-seliger,	不幸的人,
dort — nun mich verwunden?	就要刺到那兒?
Dort mit der Waffe	那兒,以你的武器
quälendem Gift,	折磨的毒汁,
das Sinn und Hirn	將我的思緒
mir sengend versehrt;	灼傷扭曲,
das mir dem Freund	令我的朋友
die Treue verwehrt,	抛棄忠誠,
mein off'nes Herz	我開放的心
erfüllt mit Verdacht,	充滿懷疑,
daß ich nun heimlich	讓我現在偷偷地
in dunkler Nacht	在黑暗的夜晚
den Freund lauschend beschleiche,	悄悄地跟監朋友,
meiner Ehren End' erreiche?	走到我名譽的終點?
Die kein Himmel erlöst,	為何給我沒有天堂
warum — mir diese Hölle?	能取代的地獄?
Die kein Elend sühnt,	為何給我沒有災難
warum — mir diese Schmach?	能和解的屈辱?
Den unerforschlich	這無人探究
furchtbar tief	深得可怕
geheimnisvollen Grund,	秘密的理由,
wer macht der Welt ihn kund?	誰能告訴這個世界?

70

TRISTAN
(das Auge mitleidig zu Marke erhebend)
O König, das —
kann ich dir nicht sagen;
und was du fräg'st,

崔斯坦
(同情地將眼光抬起,看著馬可)
噢,國王,這
是我不能告訴你的;
你所問的,

das kannst du nie erfahren. —
(Er wendet sich seitwärts zu Isolde, welche die Augen
sehnsüchtig zu ihm aufgeschlagen hat.)
Wohin nun Tristan scheidet,
willst du, Isold', ihm folgen?
Dem Land, das Tristan meint,
der Sonne Licht nicht scheint:
es ist das dunkel
nächt'ge Land,
daraus die Mutter
einst mich sandt',
als, den im Tode
sie empfangen,
im Tod' sie ließ
zum Licht gelangen.
Was, da sie mich gebar,
ihr Liebesberge war,
das Wunderreich der Nacht,
aus der ich einst erwacht;
das bietet dir Tristan,
dahin geht er voran.
Ob sie ihm folge
treu und hold,
das sag' ihm nun Isold'.

ISOLDE
Da für ein fremdes Land
der Freund sie einstens warb,
dem Unholden
treu und hold,
mußt' Isolde folgen.
Nun führ'st du in dein Eigen,
dein Erbe mir zu zeigen;
wie flöh' ich wohl das Land,
das alle Welt umspannt?
Wo Tristans Haus und Heim,
da kehr' Isolde ein:
auf dem sie folge
treu und hold,

你也永遠不會知曉。
（他側身轉向伊索德，她張著雙眼，渴望
地看著他。）
現在崔斯坦要去的地方，
妳願意，伊索德，跟著去嗎？
那個崔斯坦想著的地方，
陽光永遠不照耀：
那是黑暗
夜晚之地，
由那裡母親
送我出來，
當死亡
迎接她時，
在死亡裡，她
走向光明處。
那是，她生我之處，
是她愛情藏身所在，
那夜晚的奇妙世界，
我曾在那裡醒來；
崔斯坦將它獻給妳，
他將去那裡：
她是否跟他去
忠誠美好
伊索德現在告訴他。

伊索德
當為一個陌生的國家，
這朋友曾經得到她，
這壞人
忠誠美好
伊索德必得跟著他。
現在你走向自有的，
給我看你的財產；
我怎會逃離那個
圍繞全世界的國家？
崔斯坦家鄉所在，
就是伊索德去處：
她跟他去
忠誠美好，

71

den Weg nun zeig' Isold'! | 請給伊索德帶路！
(Tristan küßt sie sanft auf die Stirn.) | （崔斯坦溫柔地吻著她的額頭。）

MELOT | **梅洛**
(Wütend auffahrend.) | （生氣地跳起來。）
Verräther! Ha! | 叛賊！啊！
Zur Rache, König! | 報仇，國王！
Duldest du diese Schmach? | 你怎忍受這恥辱？

TRISTAN | **崔斯坦**
(zieht sein Schwert, und wendet sich schnell um.) | （拔劍，並很快地轉過身來。）
Wer wagt sein Leben an das meine? | 誰敢和我拼命？
(Er heftet den Blick auf Melot.) | （他注視著梅洛。）
Mein Freund war der; | 這曾是我的朋友，
er minnte mich hoch und theuer; | 他曾熱愛我、崇拜我；
um Ehr' und Ruhm | 為我的名譽榮耀
mir war er besorgt wie keiner. | 從無人像他那像關心我。
Zum Übermuth | 狂妄自大
trieb er mein Herz; | 係他驅使著我的心；
die Schar führt' er, | 他帶著軍隊，
die mich gedrängt, | 一起逼迫我，
Ehr' und Ruhm mir zu mehren, | 累積更多名譽與榮耀，
dem König dich zu vermählen. — | 為國王娶得妳。
Dein Blick, Isolde, | 妳的目光，伊索德，
blendet auch ihn: | 也令他炫惑：
aus Eifer verrieth | 出於嫉妒
mich der Freund | 朋友出賣我
dem König, den ich verrieth. — | 給國王，那我所背叛的人！
Wehr dich, Melot! | 保護你自己，梅洛！
(Er dringt auf Melot ein; als Melot ihm das Schwert entgegenstreckt, läßt Tristan das seinige fallen und sinkt verwundet in Kurwenal's Arme. Isolde stürzt sich an seine Brust. Marke hält Melot zurück. — Der Vorhang fällt schnell.) | （他逼近梅洛；當梅洛將劍砍向他時，崔斯坦讓他的劍落下而受傷，倒在庫威納的懷裡。伊索德衝向他的胸前，馬可制止了梅洛。大幕迅速落下。）

DRITTER AUFZUG

(Burggarten. Zur einen Seite hohe Burggebäude, zur anderen eine niedrige Mauerbrüstung, von einer Warte unterbrochen; im Hintergrunde das Burgtor. Die Lage ist auf felsiger Höhe anzunehmen; durch Öffnungen blickt man auf einen weiten Meereshorizont. Das Ganze macht einen Eindruck der Herrenlosigkeit, übel gepflegt, hie und da schadhaft und bewachsen.)

(Im Vordergrunde, an der inneren Seite, liegt, unter dem Schatten einer großen Linde, Tristan, auf einem Ruhebett schlafend, wie leblos ausgestreckt. Zu Häuptern ihm sitzt Kurwenal, in Schmerz über ihn hingebeugt und sorgsam seinem Athem lauschend.— Von der Außenseite her hört man, beim Aufziehen des Vorhanges, einen Hirtenreigen, sehnsüchtig und traurig auf einer Schalmei geblasen. Endlich erscheint der Hirt selbst über der Mauerbrüstung mit dem Oberleibe und blickt theilnehmend herein.)

ERSTE SZENE

HIRT
(leise)
Kurwenal! He! —
Sag', Kurwenal! —
Hör doch, Freund!
(Da Kurwenal das Haupt nach ihm wendet.)
Wacht er noch nicht?

KURWENAL
(schüttelt traurig mit dem Kopf)
Erwachte er,
wär's doch nur
um für immer zu verscheiden,
erschien zuvor
die Ärztin nicht,
die einz'ge, die uns hilft.
Sah'st du noch nichts?
Kein Schiff noch auf der See?

第三幕

（城堡的花園。一邊是高高的城堡建築，另一邊是較矮的城牆護牆，中間有個瞭望台；背景可以看到城堡大門。城堡的位置看來是在高聳的岩石上；由開口處可以看到一望無際的海平線。整體印象是久無人居，處處荒煙蔓草。）

（舞台前方靠內處，在一株大菩提樹的陰影下，崔斯坦躺在床上，沈睡著，手腳伸開，毫無生命跡象。庫威那坐在他頭部旁邊，痛苦地俯身看著他，小心地傾聽著他的呼吸。大幕拉起時，可以聽到外邊傳來由蘆笛吹出的牧人之歌，充滿渴望與悲哀。終於，牧人的上身露出在護牆上，關心地向內注視著。）

第一景

牧人
（輕聲地）
庫威那！嘿！
說，庫威那！
聽呀，朋友！
（於是庫威那將頭轉向他。）
他還沒醒嗎？

庫威那
（悲傷地搖搖頭）
他若醒來，
那也只會是，
要永遠離開了：
如果之前
女醫師沒到，
那是唯一能救我們的人。
你還是沒看到什麼
海上還是沒有船嗎？

73

HIRT

Eine and're Weise
hörtest du dann,
so lustig wie ich sie kann.
Nun sag' auch ehrlich,
alter Freund:
was hat's mit uns'rem Herrn?

牧人

另一首曲子
你會聽到，
我會盡量將它吹得快樂。
現在老實說，
老朋友，
我們的主子是什麼病？

KURWENAL

Laß' die Frage; —
du kannst's doch nie erfahren. —
Eifrig späh',
und sieh'st du das Schiff,
dann spiele lustig und hell.

庫威那

別問了：
你永遠不會知道。
用力地瞭望，
你要是看到船，
就好好高聲快樂吹！

HIRT

(sich wendend und mit der Hand über'm Auge
spähend.)
Öd' und leer das Meer!
(Er setzt die Schalmei an und entfernt sich
blasend: etwas ferner hört man längerer Zeit den
Reigen .)

牧人

（轉過身，手放在眼睛上方，瞭望著。）
孤寂空蕩的大海！
（他拿起蘆笛，邊吹邊走遠；有一陣子，
都可以聽到曲子的聲音。）

74

TRISTAN

(nach langem Schweigen, ohne Bewegung,
dumpf)
Die alte Weise —
was weckt sie mich?
(Die Augen aufschlagend und das Haupt
wendend.)
Wo — bin ich?

崔斯坦

（安靜許久後，沒有動作，含糊地）

這首老歌
為何喚醒我？
（打開眼睛，轉動著頭）

我在那裡？

KURWENAL

(ist erschrocken aufgefahren, lauscht und
beobachtet)
Ha! — die Stimme!
Seine Stimme!
Tristan, Herr!
Mein Held! Mein Tristan!

庫威那

（嚇了一跳，仔細聽著、看著）

哈！這聲音！
他的聲音！
崔斯坦，主人！
我的英雄！我的崔斯坦！

TRISTAN Wer — ruft mich?	**崔斯坦** 誰叫我？
KURWENAL Endlich! Endlich! Leben! O Leben — Süßes Leben — meinem Tristan neu gegeben!	**庫威那** 終於！終於！ 生命！噢，生命！ 甜美的生命， 我的崔斯坦重新回來了！
TRISTAN *(ein wenig auf dem Lager sich erhebend)* Kurwenal — du? Wo — war ich? — Wo — bin ich?	**崔斯坦** （自床上微抬起身，無力地） 庫威那，你？ 我去了那裡？ 現在在那裡？
KURWENAL Kareol, Herr: Kenn'st du die Burg der Väter nicht?	**庫威那** 卡瑞歐，先生： 你不認識 祖先的城堡了？
TRISTAN Meiner Väter?	**崔斯坦** 我的祖先？
KURWENAL Schau' dich nur um!	**庫威那** 你看看週遭！
TRISTAN Was erklang mir?	**崔斯坦** 我聽到什麼？
KURWENAL Des Hirten Weise, die hörtest du wieder; am Hügel ab hütet er deine Herde.	**庫威那** 牧人的歌 你又聽到了； 在山丘上 他看著你的羊群。
TRISTAN Meine Herde?	**崔斯坦** 我的羊群？

KURWENAL

Herr, das mein' ich!
Dein das Haus,
Hof und Burg!
Das Volk, getreu
dem trauten Herrn,
so gut es konnt',
hat's Haus und Hof gepflegt,
das einst mein Held
zu Erb' und Eigen
an Leut' und Volk verschenkt,
als Alles er verließ,
in ferne Land' zu ziehn.

TRISTAN

In welches Land?

KURWENAL

Hei! Nach Kornwall;
kühn und wonnig,
was sich da Glückes,
Glanz und Ehren
Tristan hehr ertrotzt!

TRISTAN

Bin ich in Kornwall?

KURWENAL

Nicht doch: in Kareol.

TRISTAN

Wie kam ich her?

KURWENAL

Hei nun, Wie du kam'st?
Zu Roß rittest du nicht;
ein Schifflein führte dich her:
doch zu dem Schifflein
hier auf den Schultern

庫威那

先生，沒錯！
你的屋子、
宮廷、城堡！
老百姓，忠實地
對著老主人，
盡他們所能，
守著屋子和宮廷，
那曾經是我的英雄
承繼擁有
送給眾人和百姓，
當他拋下一切，
走向遙遠之地。

崔斯坦

去那裡？

庫威那

嘿！去空瓦爾：
勇敢歡欣，
所有的幸運、
光輝與名譽
崔斯坦高貴掌握！

崔斯坦

我在空瓦爾？

庫威那

不是：在卡瑞歐。

崔斯坦

我怎麼過來的？

庫威那

嗨！你怎麼過來的？
不是騎馬；
是條小船載你來的。
不過除小船外
用這肩膀

trug ich dich: die sind breit,
die brachten dich dort zum Strand. —
Nun bist du daheim zu Land,
im echten Land,
im Heimath-Land;
auf eig'ner Weid' und Wonne,
im Schein der alten Sonne,
darin von Tod und Wunden
du selig sollst gesunden.

TRISTAN
(nach einem kleinen Schweigen)
Dünkt dich das, —
ich weiß es anders,
doch kann ich's dir nicht sagen.
Wo ich erwacht
weilt' ich nicht;
doch wo ich weilte,
das kann ich dir nicht sagen.
Die Sonne sah ich nicht,
nicht sah ich Land noch Leute:
doch was ich sah,
das kann ich dir nicht sagen.
Ich war —
wo ich von je gewesen,
wohin auf je ich gehe:
im weiten Reich
der Welten Nacht.
Nur ein Wissen
dort uns eigen:
göttlich ew'ges
Ur-Vergessen, —
wie schwand mir seine Ahnung?
Sehnsücht'ge Mahnung,
nenn' ich dich,
die neu dem Licht
des Tag's mich zugetrieben?
Was einzig mir geblieben,
ein heiß-inbrünstig Lieben,

我扛著你；它們很寬，
能扛著你到那沙灘上。
你現在在家裡，在老家：
在真正的家，
自己的家鄉；
自己的柳樹與喜悅，
在往日陽光裡，
死亡與傷口都會消失
你將完全恢復健康。

崔斯坦
（稍做沈默後）
你這樣想？
我知道別的，
但是我不能告訴你。
我醒來之處
不是我停留之處；
但是，我曾停留之處，
我不能告訴你。
我沒看到陽光，
也沒看到土地與人們：
但是，我看到的，
我不能告訴你。
我在，
我一直待著的地方，
我一直要去的地方
在遙遠的國度
世界的夜晚。
只有一個認知
那裡是我們的：
天賜永恆
原初的遺忘！
我怎麼忘了他的想法？
渴望的警告，
我如此稱你，
它又將白日
光亮照向我？
曾經留給我的，
一個炙熱的愛，

aus Todes-Wonne-Grauen
jagt mich's, das Licht zu schauen,
das trügend hell und golden
noch dir, Isolden, scheint!

由死亡喜悅的灰黯裡
將我趕出，再見光亮，
這欺騙的明亮金光
還照著你，伊索德！

KURWENAL
(birgt, von Grausen gepackt, sein Haupt.)

庫威那
（驚嚇地將頭埋起。）

TRISTAN
(allmählich sich immer mehr aufrichtet.)
Isolde noch
im Reich der Sonne!
Im Tagesschimmer
noch Isolde!
Welches Sehnen,
welches Bangen,
sie zu sehen,
welch' Verlangen!
Krachend hört' ich
hinter mir
schon des Todes
Thor sich schließen:
weit nun steht es
wieder offen;
der Sonne Strahlen
sprengt' es auf:
mit hell erschloss'nen Augen
muß' ich der Nacht enttauchen,—
sie zu suchen,
sie zu sehen,
sie zu finden,
in der einzig
zu vergehen,
zu entschwinden
Tristan ist vergönnt.
Weh', nun wächst,
bleich und bang,
mir des Tages
wilder Drang!

崔斯坦
（漸漸地抬起身來。）
伊索德依舊
在陽光的國度！
在白日光線裡
還見伊索德！
如此渴望！
如此惶惑！
想要見她，
如此企求！
吵嘈地，我聽到
在我身後
死亡已經
關上了大門：
現在它又
再度大開，
太陽的光芒
炸開了它；
以明亮張開的雙眼
我得潛出夜晚，
去找她，
去看她；
去覓她，
只有在她懷裡
離開，
消逝
是崔斯坦被賜予的。
苦啊，現在成長著，
蒼白惶恐，
白日對我
狂野相逼！

Grell und täuschend　　　　尖銳迷惑
sein Gestirn　　　　　　　它的運行
weckt zu Trug　　　　　　喚醒我面對欺騙
und Wahn mein Hirn!　　　與瘋狂，腦啊！
Verfluchter Tag　　　　　該死的白日
mit deinem Schein!　　　　和你的光線！
Wach'st du ewig　　　　　你永遠守著
meiner Pein?　　　　　　　我的痛苦？
Brennt sie ewig,　　　　　她永遠點著
diese Leuchte,　　　　　　這些燭火，
die selbst nachts　　　　　既使在夜晚
von ihr mich scheuchte!　　都讓我遠離她？
Ach, Isolde!　　　　　　　啊，伊索德，
Süße! Holde!　　　　　　香甜！美好！
Wann — endlich,　　　　　何時終於，
wann, ach wann　　　　　何時，啊，何時
löschest du die Zünde,　　你熄掉燭火，
daß sie mein Glück mir künde?　告知我的幸運？
Das Licht, wann löscht es aus?　光亮，何時消失？
Wann wird es Nacht im Haus?　夜晚何時降臨？

KURWENAL　　　　　　**庫威那**
(*heftig ergriffen*)　　　　（無比激動地）
Der einst ich trotzt',　　　我曾經輕視的那位，
aus Treu' zu dir,　　　　出於對你的忠誠，
mit dir nach ihr　　　　　和你一同去她處
nun muß ich mich sehnen!　現在我得想念她!
Glaub' meinem Wort:　　　相信我的話：
du sollst sie sehen,　　　你會看到她
hier — und heut' —　　　就這裡，就今天；
den Trost kann ich dir geben,　這份慰藉，我能給你，
ist sie nur selbst noch am Leben.　只要她依舊活著。

TRISTAN　　　　　　**崔斯坦**
Noch losch das Licht nicht aus,　光線尚未消失，
noch ward's nicht Nacht im Haus.　夜晚尚未降臨。
Isolde lebt und wacht,　　伊索德活著、醒著；
sie rief mich aus der Nacht.　她將我由夜晚喚回。

KURWENAL

Lebt sie denn,

so laß dir Hoffnung lachen. —

Muß Kurwenal dumm dir gelten,

heut' sollst du ihn nicht schelten.

Wie tot lag'st du

seit dem Tag,

da Melot, der Verruchte,

dir eine Wunde schlug.

Die böse Wunde,

wie sie heilen?

Mir thör'gem Manne

dünkt' es da,

wer einst dir Morold's

Wunde schloß,

der heilte leicht die Plagen,

von Melot's Wehr geschlagen.

Die beste Ärztin

bald ich fand;

nach Kornwall hab' ich

ausgesandt:

ein treuer Mann

wohl über's Meer

bringt dir Isolden her.

TRISTAN

Isolde kommt!

Isolde naht! —

O Treue! hehre,

holde Treue!

Mein Kurwenal,

du trauter Freund,

du Treuer ohne Wanken,

wie soll dir Tristan danken?

Mein Schild, mein Schirm

in Kampf und Streit;

zu Lust und Leid

mir stets bereit:

wen ich gehaßt,

庫威那

只要她活著，

希望就向妳微笑！

就算庫威那愚笨，

今天你就別罵他。

你躺著像死人

就從那天起，

梅洛，那該死的人，

砍了你一道傷口。

那嚴重的傷口，

要怎麼醫治？

我這傻蛋

想了想，

當年讓莫洛

傷口癒合的人，

定能輕易治療

梅洛武器的傷。

最好的醫生

很快被我找到；

去空瓦爾，我

派出了人：

一位忠誠的人

橫過海洋

會將伊索德帶來。

崔斯坦

伊索德會來！

伊索德快到了！

噢，忠誠！崇高、

美好的忠誠！

我的庫威那，

你，老朋友！

你，不猶疑的忠誠，

崔斯坦要怎麼謝你？

我的盾牌，我的盔甲

在戰爭打鬥中，

快樂痛苦

隨時在身邊：

我恨的人，

den haßtest du;
wen ich geminnt,
den minntest du.
Dem guten Marke,
dient' ich ihm hold,
wie war'st du ihm treuer als Gold!
Mußt' ich verrathen
den edlen Herrn,
wie betrog'st du ihn da so gern!
Dir nicht eigen,
einzig mein,
mit-leidest du,
wenn ich leide: —
nur — was ich leide,
das — kannst du nicht leiden!
Dies furchtbare Sehnen,
das mich sehrt;
dies schmachtende Brennen,
das mich zehrt:
wollt' ich dir's nennen,
könntest du's kennen, —
nicht hier würdest du weilen;
zur Warte müßtest du eilen,
mit allen Sinnen
sehnend von hinnen
nach dorten trachten und spähen,
wo ihre Segel sich blähen;
wo vor den Winden,
mich zu finden,
von der Liebe Drang befeuert,
Isolde zu mir steuert! —
Es nah't, es nah't
mit muthiger Hast!
Sie weh't, sie weh't,
die Flagge am Mast.
Das Schiff, das Schiff!
Dort streicht es am Riff!
Sieh'st du es nicht?
Kurwenal, siehst du es nicht?

你也恨，
我愛的人，
你也愛。
那好馬可，
我忠誠侍奉，
你也對他忠誠如金！
我必須背叛
那高貴人士時，
你也樂於欺騙他。
你不屬於你，
只屬於我，
你與我同苦，
當我痛苦時：
只是讓我痛苦的，
是你無法去受的。
這可怕的渴望，
傷害著我；
這令人憔悴的燃燒，
撕扯著我；
我想告訴你，
若是你能認知：
你就不會待在這裡，
要趕緊去守望
以所有的感官
由這裡企望
向那裡看著，瞧著，
那吹動她船帆處，
那在風之前之處，
為了找到我，
為愛情驅策煎熬，
伊索德駕船前來！
來了！來了
以勇敢的快速！
她揮著，揮著
船桅的旗幟。
那船！那船！
它擦到礁石了！
你沒看到嗎？
庫威那，你沒看到嗎？

81

(Da Kurwenal, um Tristan nicht zu verlassen, zögert, und Tristan in schweigender Spannung nach ihm blickt, ertönt, wie zu Anfang, näher, dann ferner, die klagende Weise des Hirten.)

（庫威那遲疑著，不願離開崔斯坦；崔斯坦無語，緊繃地看著他。如同開始般，由近而遠傳來牧人悲傷的曲子。）

KURWENAL
(niedergeschlagen)
Noch ist kein Schiff zu sehn!

庫威那
（沮喪地）
還看不到船！

TRISTAN
(hat mit abnehmender Aufregung gelauscht, und beginnt dann mit wachsender Schwermuth:)
Muß ich dich so versteh'n,
du alte, ernste Weise,
mit deiner Klage Klang? —
Durch Abendwehen
drang sie bang,
als einst dem Kind
des Vaters Tod verkündet:
durch Morgengrauen
bang und bänger,
als der Sohn
der Mutter Los vernahm.
Da er mich zeugt' und starb,
sie sterbend mich gebar,
die alte Weise
Sehnsuchts-bang
zu ihnen wohl
auch klagend drang,
die einst mich frug
und jetzt mich frägt:
zu welchem Los erkoren
ich damals wohl geboren?
Zu welchem Los? —
Die alte Weise
sagt mir's wieder: —
mich sehnen — und sterben,
sterben — und mich sehnen!
Nein! ach nein!

崔斯坦
（激動漸退，諦聽著，痛苦逐漸升起：）
我該如何瞭解你，
老而嚴肅的歌，
充滿悲嘆的聲音？
經由晚風
它悲哀地逼來，
當那小孩
被告知父親的過世。
經由晨曦
益加惶恐
當兒子
聽說母親的命運。
他製造了我，而後死去，
她生了我，隨即離世。
這首老歌
渴念惶恐
對他們應
也是悲嘆逼人，
它曾經問我
如今也問著：
註定那個命
在我出生時？
那個命？
這首老歌
再一次告訴我：
渴望，而後死去，
死去 — 而我渴望！
不！啊，不！

So heißt sie nicht:	它不是這樣的！
Sehnen! Sehnen —	渴望！渴望！
im Sterben mich zu sehnen,	在瀕死中渴望，
vor Sehnsucht nicht zu sterben! —	因渴望無法死去！
Die nie erstirbt,	那永遠不死的，
sehnend nun ruft	現在渴望著呼喚
nach Sterbens Ruh'	以求死亡的安寧
sie der fernen Ärztin zu. —	它呼喚著遠處的女醫生。
Sterbend lag ich	瀕臨死亡的我
stumm im Kahn,	躺在小船中無語，
der Wunde Gift	傷口的毒
dem Herzen nah':	接近心臟：
Sehnsucht klagend	渴望地悲嘆著
klang die Weise;	響起老歌；
den Segel blähte der Wind	風吹著船帆
hin zu Irland's Kind.	駛向愛爾蘭之子。
Die Wunde, die	這傷口因
sie heilend schloß,	她治療合口，
riß mit dem Schwert	被她以劍
sie wieder los;	再度撕裂；
das Schwert dann aber	那劍卻被
ließ sie sinken;	她放下；
den Gifttrank gab sie	她給毒酒
mir zu trinken;	要我飲下；
wie ich da hoffte	我如何希望
ganz zu genesen,	完全痊癒，
da ward der sehrend'ste	卻有這最痛的
Zauber erlesen,	魔法出現：
daß nie ich sollte sterben,	我永不能死亡，
mich ew'ger Qual vererben.	要承繼永遠的折磨！
Der Trank! Der Trank!	藥酒！藥酒！
Der furchtbare Trank!	這可怕的藥酒！
Wie vom Herzen zum Hirn	如此地由心至腦
er wüthend mir drang!	它憤怒地逼近我！
Kein Heil nun kann,	現在無法治療了，
kein süßer Tod	沒有甜美的死亡
je mich befrei'n	能解放我
von der Sehnsucht Noth.	由那無止的渴望；
Nirgends, ach nirgends	無處，啊，無處

83

find' ich Ruh';　　　　　　　能找到安寧：
mich wirft die Nacht　　　　　夜晚將我拋向
dem Tage zu,　　　　　　　　白日，
um ewig an meinen Leiden　　　將我的痛苦永遠
der Sonne Auge zu weiden.　　 擺在太陽眼前。
O dieser Sonne　　　　　　　　噢，這太陽
sengender Strahl,　　　　　　　刺眼的光線，
wie brennt mir das Herz　　　　是如何燒灼我的心
seine glühende Qual!　　　　　它那燃燒的折磨！
Für diese Hitze　　　　　　　　為了這份熱
heißes Verschmachten,　　　　　難熬的憔悴，
ach! keines Schattens　　　　　啊，沒有陰影的
kühlend Umnachten!　　　　　　陰涼痴癲！
Für dieser Schmerzen　　　　　為這苦痛
schreckliche Pein,　　　　　　　可怕的痛，
welcher Balsam sollte　　　　　那個膏藥能
mir Lind'rung verleih'n?　　　　賦予我緩解？
Den furchtbaren Trank,　　　　這可怕的藥酒，
der der Qual mich vertraut,　　 它賜予我這折磨，
ich selbst, ich selbst —　　　　我自己，我自己，
ich hab' ihn gebrau't!　　　　　是我釀造了它！
Aus Vaters-Noth　　　　　　　出自父親的需要
und Mutter-Weh',　　　　　　　與母親的痛苦，
aus Liebestränen　　　　　　　出自愛情的眼淚
eh' und je,　　　　　　　　　　自古至今
aus Lachen und Weinen,　　　　出自歡笑與哭泣，
Wonnen und Wunden,　　　　　喜悅與受傷
hab' ich des Trankes　　　　　　我找到藥酒
Gifte gefunden!　　　　　　　　其百毒！
Den ich gebrau't,　　　　　　　我所釀造的，
der mir geflossen,　　　　　　　流入我體內，
den Wonne-schlürfend　　　　　那滿富喜悅的
je ich genossen, —　　　　　　我盡情享受
verflucht sei, furchtbarer Trank!　詛咒你，可怕的藥酒！
Verflucht, wer dich gebrau't!　　詛咒那釀造你的人！
(Er sinkt ohnmächtig zurück.)　（他暈厥過去。）

84

KURWENAL

(der vergebens Tristan zu mäßigen suchte, schreit entsetzt laut auf)

Mein Herre! Tristan! —
Schrecklicher Zauber! —
O Minne-Trug!
O Liebes-Zwang!
Der Welt holdester Wahn,
wie ist's um dich gethan! —
Hier liegt er nun,
der wonnige Mann,
der wie Keiner geliebt und geminnt:
Nun seht, was von ihm
sie Dankes gewann,
was je sich Minne gewinnt!
Bist du nun todt?
Leb'st du noch?
Hat dich der Fluch entführt?
O Wonne! Nein!
Er regt sich! Er lebt! —
Wie sanft er die Lippen rührt!

TRISTAN

(langsam wieder zu sich kommend)

Das Schiff — sieh'st du's noch nicht?

KURWENAL

Das Schiff? Gewiß,
es nah't noch heut';
es kann nicht lang' mehr säumen.

TRISTAN

Und drauf Isolde,
wie sie winkt —
wie sie hold
mir Sühne trinkt?
Sieh'st du sie?
Sieh'st du sie noch nicht?
Wie sie selig,

庫威那

（試著讓崔斯坦安靜下來，卻無效，害怕地大聲喊著）

我的崔斯坦大人！
可怕的魔力！
噢，愛情的騙局！
噢，戀愛的逼迫！
世界最美的瘋狂，
它對你做了什麼！
現在他躺在這兒，
這愉快的人兒，
沒人像他如此愛過、戀過。
看啊，由他那裡
它獲得了什麼，
愛情從未獲得如此之多！
你是死了嗎？
你還活著嗎？
那咒語帶走了你嗎？
噢，歡喜！沒有！
他在動，還活著！
他的嘴唇柔和地動著！

崔斯坦

（慢慢地又回過神來）

那船？你還沒看到它嗎？

庫威那

那船？肯定，
它今天會到；
不可能再多耽擱了。

崔斯坦

上面載著伊索德，
她那樣揮著手，
她那樣美好地
和我共飲和解？
你看到她了嗎？
你還沒看到她嗎？
她那麼完美、

hehr und milde	高尚與溫和地
wandelt durch	走過
des Meer's Gefilde?	漫漫的海洋？
Auf wonniger Blumen	愉悅的花兒
sanften Wogen	溫柔的波濤
kommt sie licht	她光鮮地
an's Land gezogen:	走向岸上。
Sie lächelt mir Trost	她笑著給我安慰
und süße Ruh',	和甜美的安靜,
sie führt mir letzte	她帶給我最後的
Labung zu.	療傷膏藥。
Isolde! Ach, Isolde!	伊索德！啊，伊索德！
wie hold, wie schön bist du!	你有多好、多美！
Und Kurwenal, wie?	哪！庫威那，怎麼,
Du säh'st sie nicht?	你還沒看到她？
Hinauf zur Warte,	上去瞭望,
du blöder Wicht,	可惡的傢伙！
was so hell und licht ich sehe,	我看到那麼光亮的東西,
daß das dir nicht entgehe.	你不可能看不到。
Hör'st du mich nicht?	你聽不見我的話嗎？
Zur Warte schnell!	去瞭望，趕快！
Eilig zur Warte!	馬上去瞭望！
Bist du zur Stell'?	杵在這做什麼？
Das Schiff, das Schiff?	那船，那船？
Isolden's Schiff —	伊索德的船！
du mußt es sehen!	你一定看到它了！
mußt es sehen!	一定看到了！
Das Schiff — sähst du's noch nicht?	那船？你還沒看到嗎？
(Während Kurwenal noch zögernd mit Tristan ringt, läßt der Hirt von außen einen lustigen Reigen vernehmen.)	（庫威那還遲疑著與崔斯坦周旋著，外面傳來牧人輕快的曲子。）

KURWENAL　　　　　　　　　　　　　　**庫威那**
(freudig aufspringend und der Warte zueilend)　（喜悅地跳起來，衝向瞭望台）

O Wonne! Freude!	噢，喜悅！歡喜！
Ha! Das Schiff!	哈！那船！
Von Norden seh' ich's nahen.	我看到它由北邊過來了。

TRISTAN	崔斯坦
(in wachsender Begeisterung)	（愈來愈高興）
Wußt' ich es nicht?	我怎會不知道？
Sagt' ich es nicht?	我可不是說，
Daß sie noch lebt,	她還活著，
noch Leben mir webt?	還撐著我的生命？
Die mir Isolde	伊索德是我
einzig enthält,	唯一還有的，
wie wär' Isolde	伊索德怎會
mir aus der Welt?	離我而去？

KURWENAL	庫威那
(von der Warte zurückrufend)	（由瞭望台回喊著）
Hahei! Hahei!	哈嘿！哈嘿！
Wie es muthig steuert!	它何等勇敢地走著！
Wie stark der Segel sich bläht!	船帆何等強勁地吹著！
Wie es jagt! wie es fliegt!	它追趕著！它飛行著！

TRISTAN	崔斯坦
Die Flagge? Die Flagge?	那旗？那旗？

KURWENAL	庫威那
Der Freude Flagge	愉快的旗子
am Wimpel lustig und hell.	掛在旗竿，有勁亮麗！

TRISTAN	崔斯坦
(auf dem Lager hoch sich aufrichtend)	（由床上高高站起）
Heiaha! Der Freude!	嘿呀哈！歡樂！
Hell am Tage	在光亮的白日
zu mir Isolde,	來我處，伊索德！
Isolde zu mir! —	伊索德來我處！
Sieh'st du sie selbst?	你看到她本人了？

KURWENAL	庫威那
Jetzt schwand das Schiff	現在船消失
hinter dem Fels.	在巖石後面。

TRISTAN
Hinter dem Riff?
Bringt es Gefahr?
Dort wüthet die Brandung,
scheitern die Schiffe. —
Das Steuer, wer führt's?

KURWENAL
Der sicherste Seemann.

TRISTAN
Verrieth' er mich?
Wär' er Melot's Genoß?

KURWENAL
Trau' ihm wie mir!

TRISTAN
Verräther auch du! —
Unseliger!
Sieh'st du sie wieder?

KURWENAL
Noch nicht.

TRISTAN
Verloren!

KURWENAL
Haha! Heiahaha!
Vorbei! Vorbei!
Glücklich vorbei!
Im sich'ren Strom
steuert zum Hafen das Schiff.

TRISTAN
Heiaha! Kurwenal!
Treuester Freund!
All' mein Hab' und Gut
erb'st du noch heut'.

崔斯坦
在礁石後面？
有沒有危險？
那裡暗濤洶湧，
船經常擱淺！
那舵，誰掌舵？

庫威那
最保險的水手。

崔斯坦
他背叛了我？
莫非他是梅洛一派的？

庫威那
相信他，像相信我一樣！

崔斯坦
你也是叛徒！
沒良心的！
你可又看到她了？

庫威那
尚未。

崔斯坦
完了！

庫威那
哈哈！嘿呀哈哈！
過了！過了！
幸運地過了！
在平穩的水面
船進港了。

崔斯坦
嘿呀哈！庫威那！
最忠實的朋友！
所有我擁有的
都在今天讓你繼承。

KURWENAL
Sie nahen im Flug.

庫威那
很快地接近著。

TRISTAN
Sieh'st du sie endlich?
Sieh'st du Isolde?

崔斯坦
你終於看到她了？
你看到伊索德了？

KURWENAL
Sie ist's! Sie winkt!

庫威那
是她！她揮著手！

TRISTAN
O seligstes Weib!

崔斯坦
噢，最好的女子！

KURWENAL
Im Hafen der Kiel! —
Isolde — ha!
Mit einem Sprung
springt sie vom Bord zum Strand.

庫威那
船進港了！
伊索德，哈！
就這一跳
她由甲板跳上岸了。

TRISTAN
Herab von der Warte!
Müßiger Gaffer!
Hinab! Hinab
an den Strand!
Hilf ihr! Hilf meiner Frau!

崔斯坦
由瞭望台下來，
累人的傢伙！
下去！下去！
到岸邊去
幫她！幫我的妻子！

KURWENAL
Sie trag' ich herauf:
trau' meinen Armen!
Doch du, Tristan,
bleib mir treulich am Bett!
(Er eilt durch das Thor hinab.)

庫威那
我將她帶上來：
相信我的雙臂！
可是你，崔斯坦，
給我好好待在床上。
（他穿過城門下去。）

ZWEITE SZENE

第二景

TRISTAN
Ha, diese Sonne!
Ha, dieser Tag!
Ha, dieser Wonne
sonnigster Tag!

崔斯坦
啊，這太陽！
啊，這白日！
啊，這喜悅
最明亮的白日！

Jagendes Blut,	奔騰的血，
jauchzender Muth!	歡呼的勇氣！
Lust ohne Maßen,	無比的歡樂，
freudiges Rasen:	喜悅的飛馳！
auf des Lagers Bann	在這床的束縛下
wie sie ertragen?	怎能忍受？
Wohlauf und daran,	上上下下，
wo die Herzen schlagen!	心如此跳動！
Tristan, der Held,	崔斯坦英雄
in jubelnder Kraft,	在歡呼的力量裡，
hat sich vom Tod	由死神處
emporgerafft!	昂然挺立！
Mit blutender Wunde	帶著淌血的傷口
bekämpft' ich einst Morolden:	我曾和莫洛激戰，
mit blutender Wunde	帶著淌血的傷口
erjag' ich mir heut' Isolden:	我今日將擄獲伊索德！
Hahei! mein Blut,	哈嘿，我的血，
lustig nun fließe!	歡樂地流吧！
Die mir die Wunde	那讓我傷口
auf ewig schließe,	永遠癒合的人
sie naht wie ein Held,	像英雄地到來，
sie naht mir zum Heil:	她來治好我！
vergehe die Welt	世界且讓開
meiner jauchzenden Eil'!	我好歡呼地趕路！
(Er hat sich ganz aufgerafft, und springt jetzt vom Lager.)	（他高高站起，由床上跳下。）

ISOLDE　　　　　　　　　　伊索德
(von außen rufend)　　　　　　（由外面呼喊著）
Tristan! Tristan! Geliebter!　　崔斯坦！崔斯坦！我的愛人！

TRISTAN　　　　　　　　　　崔斯坦
(in der furchtbarsten Aufregung)　（無比激動地）
Wie hör' ich das Licht?　　　　什麼，我聽到光亮了？
Die Leuchte — ha!　　　　　　火燭，哈！
Die Leuchte verlischt!　　　　那火燭漸滅了！
Zu ihr, zu ihr!　　　　　　　去她那兒，去她那兒！
(Er stürzt taumelnd der hereineilenden Isolde entgegen. In der Mitte der Bühne begegnen sie sich.)　（他搖搖擺擺地走向匆忙進來的伊索德。兩人相遇於舞台中間。）

ISOLDE
Tristan! Ha!

TRISTAN
(in Isolde's Arme sinkend)
Isolde!
(Den Blick zu ihr aufgeheftet, sinkt er leblos in ihren Armen langsam zu Boden.)

ISOLDE
(nach einem Schrei)
Ich bin's, ich bin's —
süßester Freund!
Auf! noch einmal
hör' meinen Ruf!
Achtest du nicht?
Isolde ruft:
Isolde kam,
mit Tristan treu zu sterben. —
Bleib'st du mir stumm?
nur eine Stunde, —
nur eine Stunde
bleibe mir wach!
So bange Tage
wachte sie sehnend,
um eine Stunde
mit dir noch zu wachen.
Betrügt Isolden,
betrügt sie Tristan
um dieses einz'ge,
ewig-kurze
letzte Welten-Glück? —
Die Wunde — Wo?
Laß sie mich heilen,
Daß wonnig und hehr
die Nacht wir theilen.
Nicht an der Wunde,
an der Wunde stirb mir nicht!
Uns beiden vereint

伊索德
崔斯坦！啊！

崔斯坦
（倒在伊索德懷裡）
伊索德！
（目光固定在她身上，他在她懷裡緩緩沈向地面。）

伊索德
（呼喊一聲後）
是我，是我，
最甜美的朋友！
起來，再一次
聽我的呼喚！
你沒注意到嗎？
伊索德喚著：
伊索德來了，
和崔斯坦忠實地赴死。
你不搭理我？
就再一小時，
就再一小時，
為我醒著！
如此惶恐的日子
她渴望地守著，
為了有一小時
再和你一同醒著。
騙伊索德，
崔斯坦騙她
為這唯一的、
永恆短暫
最後的塵世快樂？
那傷口？在那裡？
讓我治療它，
愉悅崇高
我們共享夜晚。
不是因為傷口，
傷口無法讓我死去：
我們結合時

91

erlösche das Lebenslicht!	生命之光將熄滅！
Gebrochen der Blick! —	目光渙散！
Still das Herz! —	心也停息！
Treuloser Tristan,	不忠的崔斯坦，
mir diesen Schmerz?	讓我這麼慟？
Nicht eines Athems	氣息全無
flücht'ges Weh'n?	遁逃的痛苦？
Muß sie nun jammernd	她得那麼悲嘆地
vor dir steh'n,	站在你面前，
die sich wonnig dir zu vermählen	她那麼快樂地要和你成親
muthig kam übers Meer?	勇敢地橫過海洋？
Zu spät! Zu spät!	太遲了！太遲了！
Trotziger Mann!	固執的人！
Straf'st du mich so	你要如此懲罰我
mit härtestem Bann?	用最嚴厲的手段？
Ganz ohne Huld	完全不顧
meiner Leidens-Schuld?	我痛苦的罪過？
Nicht meine Klagen	我的嘆息
darf ich dir sagen?	不准對你說？
Nur einmal, ach!	就再一次，啊！
Nur einmal noch! —	就只再一次！
Tristan — ha!	崔斯坦！啊！
horch — er wacht!	聽著！他醒了！
Geliebter —	愛人！
— Nacht!	夜晚！

(Sie sinkt ohnmächtig über der Leiche zusammen.)　（她失去知覺，躺在屍體上。）

DRITTTE SZENE　　　　　第三景

(Kurwenal war sogleich hinter Isolde zurück-gekommen; sprachlos in furchtbarer Erschütterung hat er dem Auftritte beigewohnt, und bewegungslos auf Tristan hingestarrt.)

（庫威那原本即跟著伊索德進來，無比震撼地看著一切，默然無語，呆立著看著崔斯坦。）

(Aus der Tiefe hört man jetzt dumpfes Gemurmel und Waffengeklirr. — Der Hirt kommt über die Mauer gestiegen, hastig und leise zu Kurwenal sich wendend.)

（由後面傳來低沈的嘈雜聲以及武器碰撞的聲音。牧人由城牆上現身，倉促地，輕聲對庫威那說。）

HIRT
Kurwenal! Hör'!
Ein zweites Schiff.
(*Kurwenal fährt auf und blickt über die Brüstung,
während der Hirt aus der Ferne erschüttert auf
Tristan und Isolde sieht.*)

KURWENAL
(*in Wuth ausbrechend*)
Tod und Hölle!
Alles zur Hand!
Marke und Melot
hab' ich erkannt. —
Waffen und Steine!
Hilf mir! An's Thor!
(*Er springt mit dem Hirt an das Tor, das Beide in
der Hast zu verrammeln suchen*)

DER STEUERMANN
(*stürzt herein*)
Marke mir nach
mit Mann und Volk!
Vergeb'ne Wehr!
Bewältigt sind wir.

KURWENAL
Stell' dich und hilf! —
So lang' ich lebe,
lugt mir keiner herein!

BRANGÄNES STIMME
(*außen, von unten her*)
Isolde, Herrin!

KURWENAL
Brangäne's Ruf?
(*Hinabrufend*)
Was such'st du hier?

牧人
庫威那！聽好！
第二條船。
（庫威那跳起來，向護牆望去，牧人則自
遠處震撼地看著崔斯坦與伊索德。）

庫威那
（憤怒地）
死亡與地獄！
拿起所有的東西！
馬可與梅洛
我看出來了。
武器與石頭！
幫幫我！到城門去！
（他和牧人匆忙趕向城門，急著要將城門
拴上。）

舵手
（衝進來）
馬可跟著我
帶了一群人！
擋都擋不住！
我們打敗了。

庫威那
就戰鬥位置來幫忙！
只要我有一口氣，
別想有人進來！

布蘭甘妮的聲音
（外面，由下面傳來）
伊索德！夫人！

庫威那
布蘭甘妮的叫聲？
（向下叫著）
妳來這裡做什麼？

BRANGÄNE
Schließ' nicht, Kurwenal!
Wo ist Isolde?

布蘭甘妮
別關門，庫威那！
伊索德在那裡？

KURWENAL
Verräth'rin auch du?
Weh' dir, Verruchte!

庫威那
妳也是叛徒？
苦啊，卑鄙的人！

MELOT'S' STIMME
(von außen)
Zurück, du Thor!
Stemm' dich dort nicht!

梅洛的聲音
（聲音自外傳來）
後退，白痴！
別杵在那裡！

KURWENAL
Heiahaha dem Tag,
da ich dich treffe!
Stirb, schändlicher Wicht!
(Melot, mit gewaffneten Männern, erscheint unter
dem Thor. Kurwenal stürzt sich auf ihn und streckt
ihn zu Boden.)

庫威那
嘿呀哈哈，這一天，
看我解決你！
受死吧，無恥的惡棍！
（梅洛，帶著武裝的士兵，在城門下出
現。庫威那衝向他，將他擊倒在地。）

94

MELOT
(sterbend)
Wehe mir! — Tristan!

梅洛
（臨死地）
苦啊！崔斯坦！

BRANGÄNE
(immer noch außen)
Kurwenal! Wüthender!
Hör', du betrüg'st dich.

布蘭甘妮
（還是在外面）
庫威那！生氣的人！
聽著，你搞錯了！

KURWENAL
Treulose Magd! —
D'rauf! Mir nach!
Werft sie zurück!
(Sie kämpfen.)

庫威那
不忠的女人！
上去！跟著我！
將他們扔回去！
（他們交戰。）

MARKE
(von außen)
Halte, Rasender!
Bist du von Sinnen?

馬可王
（由外面）
住手，莽夫！
你有沒有腦袋？

KURWENAL
Hier wüthet der Tod!
Nichts andres, König,
ist hier zu holen:
willst du ihn kiesen, so komm!
(Er dringt auf ihn ein.)

庫威那
這裡是死亡的天下！
沒有別的，王上，
可在這裡找到。
你想找死嗎，來吧！
（他衝向馬可王。）

MARKE
Zurück, Wahnsinniger!

馬可
退下！瘋子！

BRANGÄNE
*(hat sich seitwärts über die Mauer geschwungen
und eilt in den Vordergrund.)*
Isolde! Herrin!
Glück und Heil! —
Was seh' ich? Ha!
Leb'st du? Isolde!
*(Sie stürzt auf Isolde und müht sich um sie. —
Während dem hat Marke mit seinem Gefolge
Kurwenal mit dessen Helfern zurückgetrieben
und dringt herein. Kurwenal, schwer verwundet,
schwankt vor ihm her nach dem Vordergrunde.)*

布蘭甘妮
（由旁邊快速爬上城牆，急忙走向前
方。）
伊索德！小姐！
幸福聖潔！
我看到什麼？啊！
妳還活著嗎？伊索德！
（她衝向伊索德，忙著照顧她。同時，馬
可和他的侍從將庫威那一夥人逼退後，
匆匆走進來。庫威那受了重傷，在馬可面
前，搖晃著走向前方。）

95

MARKE
O Trug und Wahn!
Tristan, wo bist du?

馬可
噢，欺騙與瘋狂！
崔斯坦，你在那裡？

KURWENAL
Da liegt er — da —
hier, wo ich liege —!
(Er sinkt bei Tristan's Füßen zusammen.)

庫威那
那裡躺著他，那裡，
這，也是我躺下處。
（他倒在崔斯坦的腳邊。）

MARKE
Tristan! Tristan!
Isolde! Weh'!

馬可
崔斯坦！崔斯坦！
伊索德！天啊！

KURWENAL
(nach Tristan's Hand fassend)
Tristan! Trauter!
Schilt mich nicht,
daß der Treue auch mit kommt!
(Er stirbt.)

庫威那
（抓住崔斯坦的手）
崔斯坦！好主人！
別罵我，
忠實的人也跟來了！
（他死去。）

MARKE
Todt denn Alles!
Alles todt?
Mein Held! Mein Tristan!
Trautester Freund!
Auch heute noch
mußt du den Freund verrathen?
Heut', wo er kommt
dir höchste Treu' zu bewähren?
Erwach'! Erwach'!
Erwache meinem Jammer,
du treulos treuster Freund!
(Schluchzend über die Leiche sich herabbeugend)

馬可
難道都死了！
全去了？
我的英雄，我的崔斯坦！
最好的朋友，
就在今天
你都還要背叛朋友？
今天，他來了，
護著你最高的忠誠？
醒來！醒來！
醒來聽我的悲嘆！
你這不忠的最忠實的朋友！
（啜泣著俯身在屍體上）

96

BRANGÄNE
(die in ihren Armen Isolde wieder zu sich gebracht)
Sie wacht! Sie lebt!
Isolde, hör'!
Hör' mich, süßeste Frau!
Glückliche Kunde
lass' mich dir melden:
vertrautest du nicht Brangäne?
Ihre blinde Schuld
hat sie gesühnt;
als du verschwunden,
schnell fand sie den König:
des Trankes Geheimmiß
erfuhr der kaum,

布蘭甘妮
（伊索德在她懷裡又甦醒過來）
她醒了！她活著！
伊索德！聽！
聽我說，最好的夫人！
喜悅的消息
是我要帶給妳的：
你不相信布蘭甘妮了？
她盲目的罪孽，
她贖過了；
當妳消失時，
她很快找到國王：
藥酒的秘密，
他全不知曉，

als mit sorgender Eil'
in See er stach,
dich zu erreichen,
dir zu entsagen,
dich zuzuführen dem Freund.

當他滿懷憂慮，匆忙地
出海航行，
要找到妳，
要放棄妳，
要將妳帶給那朋友。

MARKE
Warum, Isolde,
warum mir das?
Da hell mir ward enthüllt,
was zuvor ich nicht fassen konnt',
wie selig, daß ich den Freund
frei von Schuld da fand!
Dem holden Mann
dich zu vermählen,
mit vollen Segeln
flog ich dir nach:
doch Unglückes
Ungestüm,
wie erreicht es, wer Frieden bringt?
Die Ernte mehrt' ich dem Tod,
der Wahn häufte die Noth!

馬可
為什麼，伊索德，
為何如此對我？
對我揭曉一切
我之間無法理解之事，
多好，我知道
朋友是無罪的！
將這美好的男士
與妳成婚，
張滿了帆
我飛快地隨妳而來
可是不幸的
狂熱，
怎會這樣，誰帶來和平？
我造成更多死亡，
急迫更增瘋狂。

BRANGÄNE
Hör'st du uns nicht?
Isolde! Traute!
Vernimmst du die Treue nicht?

布蘭甘妮
妳聽不到我們的話？
伊索德！好小姐！
妳感覺不到這份忠誠嗎？

ISOLDE
*(die theilnahmlos vor sich hingeblickt, ohne zu
vernehmen, heftet das Auge endlich auf Tristan.)*
Mild und leise
wie er lächelt,
wie das Auge
hold er öffnet:
seht ihr, Freunde,
Seh't ihr's nicht?
Immer lichter
wie er leuchtet,

伊索德
（不為所動地兀自直視，對一切均無反
應，終於將目光定向崔斯坦。）
溫和輕巧
他正笑著，
他的眼睛
美好張著：
看啊，朋友，
可看到了？
日漸光亮
他照耀著，

97

wie er minnig	他懷愛意
immer mächt'ger,	日益強大，
Stern-umstrahlet	星光圍繞
hoch sich hebt:	將他高舉：
seht ihr, Freunde,	看啊，朋友，
Seh't ihr's nicht?	可看到了？
Wie das Herz ihm	他的心中
muthig schwillt,	洋溢喜悅，
voll und hehr	完滿尊貴
im Busen quillt;	源自胸中？
wie den Lippen,	他那雙唇，
wonnig mild,	喜悅溫柔，
süßer Athem	甜美呼吸
sanft entweht: —	溫和無憂：—
Freunde, seht —	朋友，看啊—
fühlt und seht ihr's nicht? —	可感覺，可看到了？—
Höre ich nur	我只聽到
diese Weise,	這首曲調，
die so wunder-	如是奇妙
voll und leise,	完美輕巧，
Wonne klagend,	喜悅悲嘆，
Alles sagend,	述說一切，
mild versöhnend	溫和原諒
aus ihm tönend,	由他說出，
in mich dringt,	深入我心，
hold erhallend	高貴發響
um mich klingt?	圍繞我身？
Heller schallend,	明亮之聲
mich umwallend,	環繞四周，
sind es Wellen	這是溫柔
sanfter Lüfte?	空氣波浪？
Sind es Wogen	這是喜悅
wonniger Düfte?	香氣波濤？
Wie sie schwellen,	如是充滿
mich umrauschen,	響遍週遭，
soll ich athmen,	我要呼吸，
soll ich lauschen?	我要諦聽？
Soll ich schlürfen,	我要啜飲，
untertauchen,	還是潛下，

süß in Düften
mich verhauchen?
In des Wonnemeeres
wogendem Schwall,
in der Duft-Wellen
tönendem Schall,
in des Welt-Athems
wehendem All —
ertrinken —
versinken —
unbewußt —
höchste Lust!

(Wie verklärt sinkt sie sanft in Brangäne's Armen auf Tristans Leiche. — Große Rührung und Entrücktheit unter den Umstehenden. Marke segnet die Leichen. — Der Vorhang fällt langsam.)

甜美香氣
任其滿溢？
在喜悅海洋
洶湧波濤裡，
在芳香波浪
發響聲音中，
在世界呼吸
飄拂萬有裡
沈溺 —
沈浸 —
無覺 —
最高的慾求！

（在布蘭甘妮的懷裡，伊索德昇華了，溫柔地倒在崔斯坦屍身上。— 眾人深受感動。馬可為逝者祈福。— 大幕緩緩降下。）

華格納談《崔斯坦與伊索德》之一：
〈前奏曲〉與〈前奏與終曲〉

華格納（Richard Wagner）著

羅基敏　集、譯

原文出處：

〈前奏曲〉：

Richard Wagner, "*Tristan und Isolde,* Vorspiel" (1859), in: Richard Wagner, *Sämtliche Schriften und Dichtungen*, Leipzig (Breitkopf & Härtel) 1907, 5. Auflage, 12 Bände, Bd. 12, 344-345.

〈前奏與終曲〉：

Richard Wagner, "*Tristan und Isolde,* Vorspiel und Schluß" (1863), in: Richard Wagner, *Sämtliche Schriften und Dichtungen*, Leipzig (Breitkopf & Härtel) 1907, 5. Auflage, 12 Bände, Bd. 12, 345.

　　除了為自己的歌劇作品創作劇本外，華格納尚有為數甚多的文字著作，其中甚多係談論其本身作品。早在全劇完成前，《崔斯坦與伊索德》之前奏曲（Vorspiel）以及〈愛之死〉就已以音樂會形式被演出，至今依舊是音樂會的常演曲目。閱讀作曲家本人談論這兩段音樂的文字，可一窺華格納本人對此題材的音樂詮釋觀。

〈前奏曲〉

一個古老卻又歷久彌新的原初愛情詩歌，它可以被任意重新形塑，在所有中古歐洲語言裡，一再被重新改寫，這正是《崔斯坦與伊索德》。一位忠實的臣子為他的國王迎親，迎娶伊索德，他自己所心儀的女子，面對這份愛情，他卻不願承認。伊索德跟著他走，去做他主人的妻子，因為她自己情不自禁地要跟著他去。權利被壓抑的愛情女神報復了：囿於當時的習俗，這一段婚姻只因政治因素才結下，設想週到的新娘母親為新郎準備了愛情藥酒。愛情女神卻設計了一個很天才的失誤，讓這對年輕人飲下愛情藥酒。享用了藥酒之後，愛情的火苗立刻竄起，兩人必須承認，彼此只相屬對方。從那時起，愛情的渴望、企求、喜悅與災難就永無休止。世界、權力、名譽、榮耀、騎士精神、忠誠、友誼，一切的一切都化成虛無的夢，只有一樣還存在：慾求、慾求，無法止息、永遠一再新生的企求、飢渴與憔悴。唯一的解脫是：死去、亡故、毀滅、永遠不再醒來！

選擇這個題材導入他的愛情戲劇的音樂家，由於他在這裡完全感受到音樂獨有的、不受限制的元素，他只能想到，要如何為自己劃出界限，因為這個題材是那麼地無窮無盡。所以，他只將這份永遠無法滿足的企求完全展現一次，但是是很長的一段。由羞赧的承認、最溫柔的吸引開始，經過惶恐的嘆息、希望與顫慄、悲嘆與許願、喜悅與痛苦，一直到最強大的擠壓、最暴力的努力，終於找到出口，為無盡渴求的心，打開了通往無休止愛情喜悅的海洋之路。一切卻都枉然！心無力地退縮，以求在慾求中憔悴，在慾求中不追求什麼，因為每一個追求，都只是再一個新的渴望，直到在最後的衰竭中，追求到最高喜悅的認知，為黯淡的目光帶來了曙光：是死亡的、不再存在的、在那美妙的國度之

最後解脫的喜悅。若我們嘗試以最宏大的力量，想闖入那個國度，是只會遠遠地兜著圈子的。這個國度，我們稱它做死亡嗎？還是那其實是夜晚的美妙世界？傳說告訴我們，由那個世界，曾經長出一株長春藤與一株葡萄蔓[1]，在崔斯坦與伊索德的墓上，它們親密地纏在一起。

〈前奏與終曲〉

一、前奏曲（愛之死）

做為迎親人，崔斯坦引著伊索德去他的國王、也是他的舅舅那兒。兩人互相愛慕著。由無法止息之企求帶來的最羞澀之嘆息，由最溫柔的顫慄到對沒有希望的愛情之承認的可怕爆發，感官對抗著內在的炙熱，遍歷所有無法戰勝之戰爭的各個階段，直到炙熱無力地消沈，好似在死亡裡消逝。

二、結束樂句（昇華）

然而，被命運在生命中所分開的，現在在死亡裡昇華，繼續生存；結合的大門打開了。在崔斯坦的屍身上，垂危的伊索德感覺到炙熱渴望最完美的滿足，在無盡空間裡的永恆結合，無邊無際、無拘無束、不再分離！

1　【譯註】長春藤（der Epheu, 華格納用字）在德文裡為陽性，葡萄蔓（die Rebe）在德文裡為陰性，以此分別喻崔斯坦與伊索德。

華格納
《崔斯坦與伊索德》手稿：
〈前奏曲〉與〈愛之死〉

早在《崔斯坦與伊索德》全劇完成前，華格納即寫好了〈前奏曲〉及〈愛之死〉，亦即是全劇首尾的兩段音樂，並為這兩段音樂以音樂會形式的演出寫了說明。（見本書第101-104頁）。

直至今日，這兩段音樂依舊是交響樂團音樂會經常演出的曲目。以下第107-115頁為華格納〈前奏曲〉手稿第1至9頁；117-132為全劇最後一段音樂，為手稿第339至354頁，內容自庫威那之死、馬可王上場（339頁）至伊索德之〈愛之死〉（342頁右下起）。可以看到華格納如何技巧地在〈愛之死〉前加上相關音樂，天衣無縫地銜接〈愛之死〉。手稿第354頁右下方為華格納之簽名，並標上完稿地點及日期Luzern, 6. August 1859（琉森，1859年8月6日）。

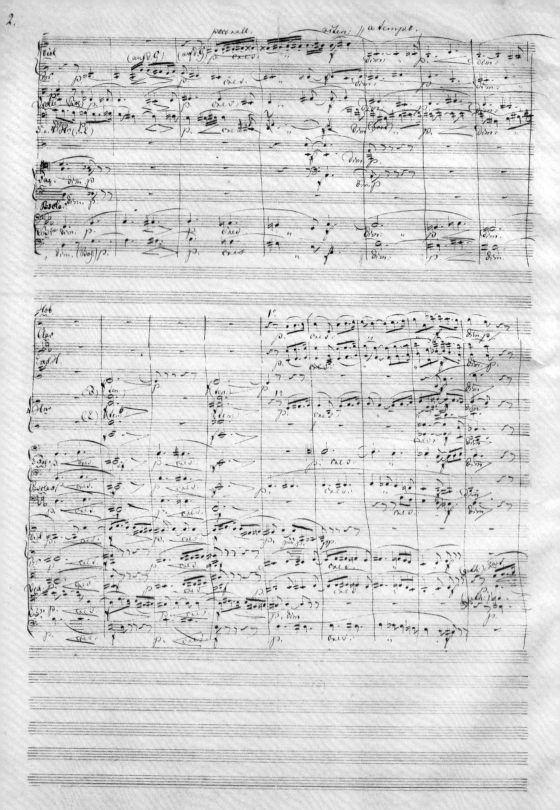

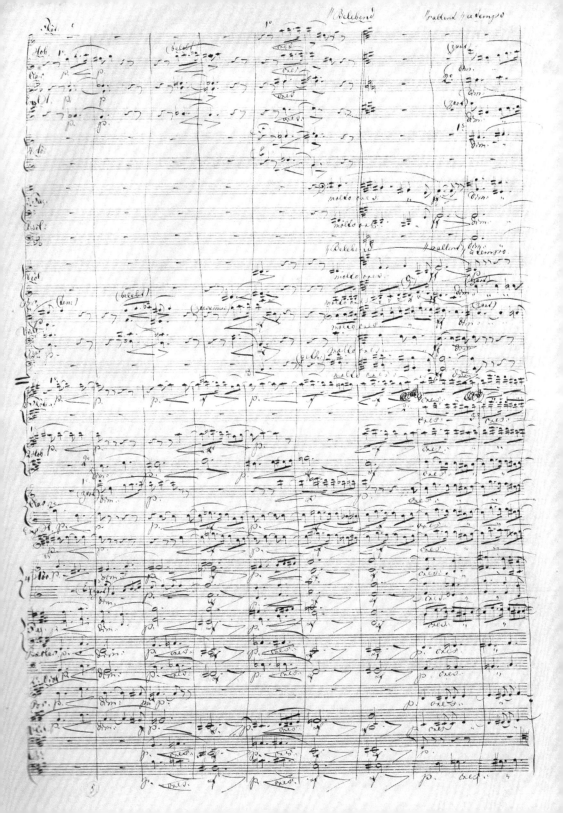

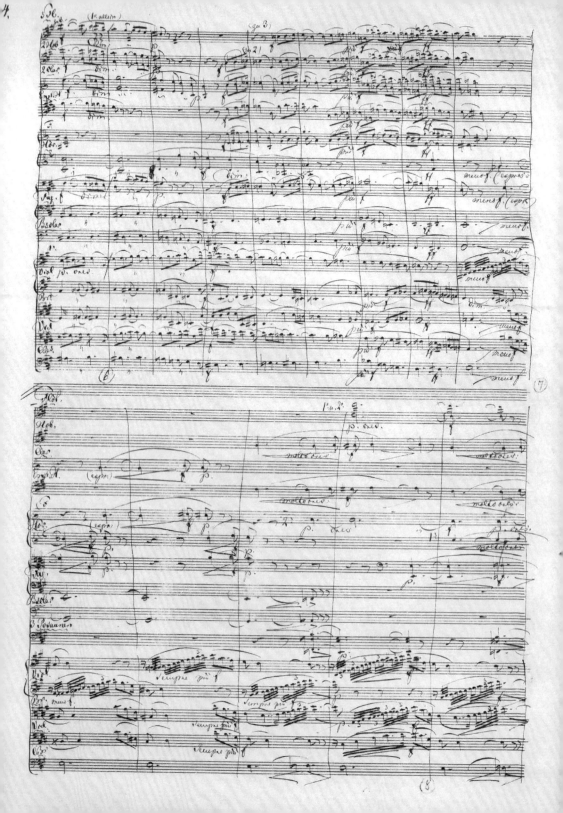

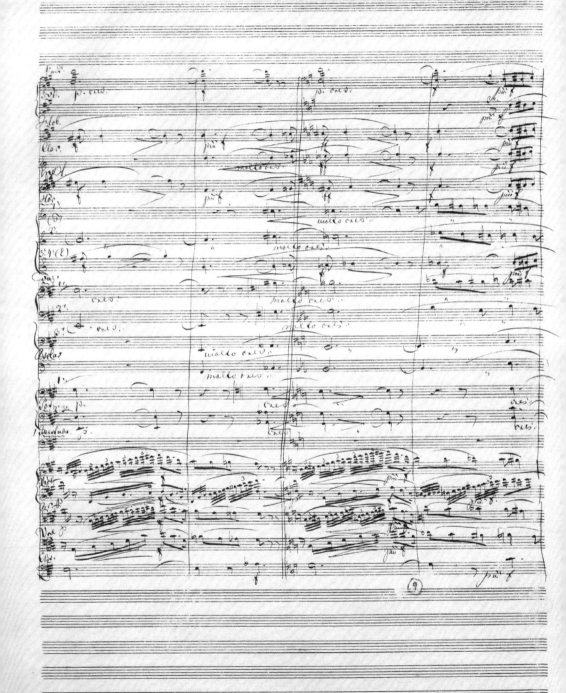

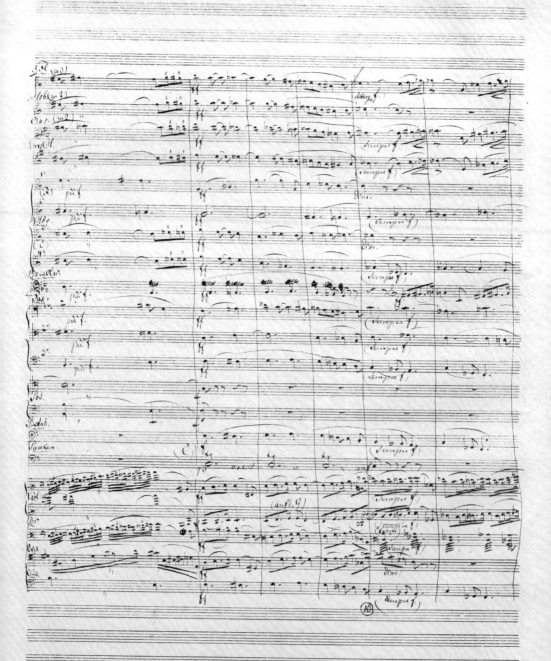

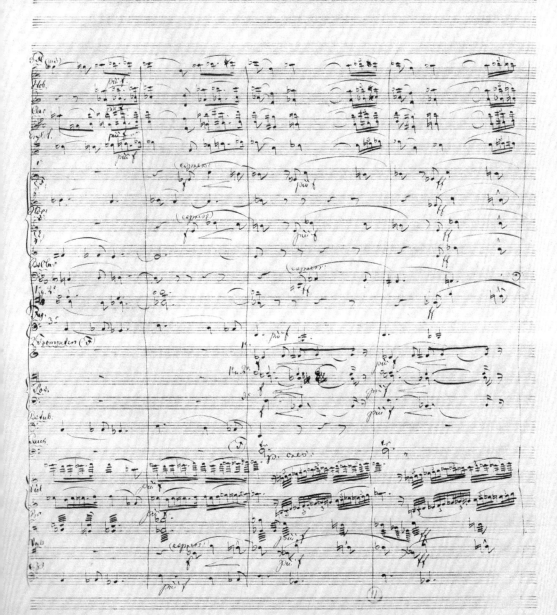

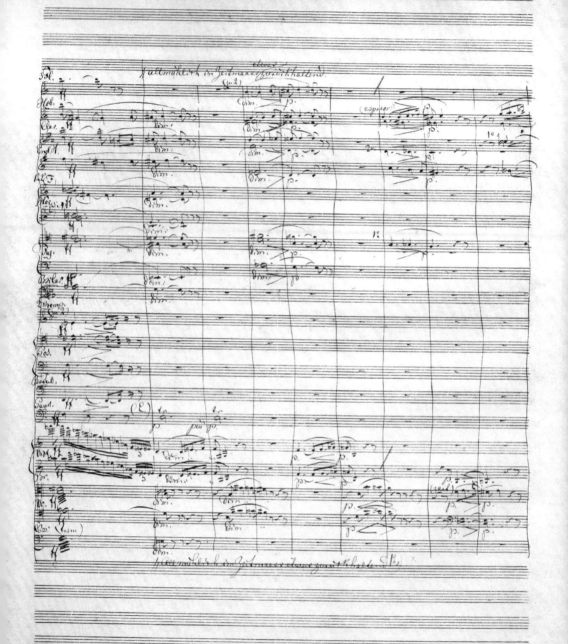

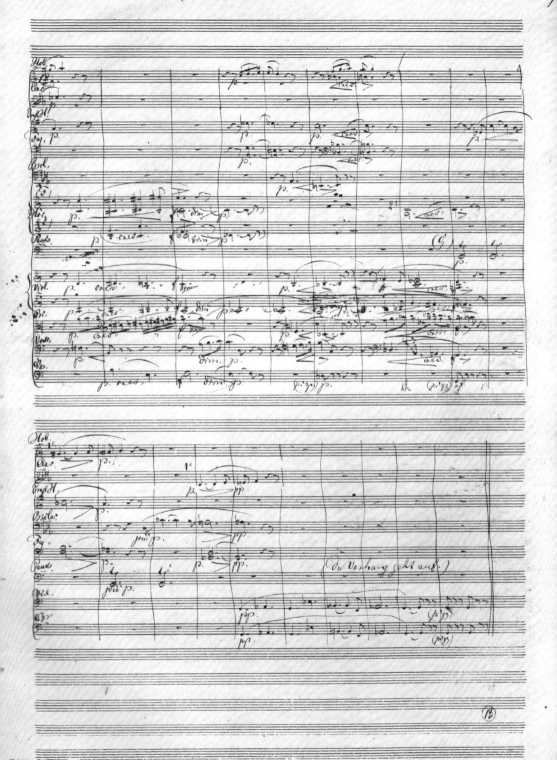

München.

Königl. Hof- und National-Theater.

Samstag den 10. Juni 1865.
Außer Abonnement.

Zum ersten Male:

Tristan und Isolde

von
Richard Wagner.

Personen der Handlung:

Tristan	Herr Schnorr von Carolsfeld.
König Marke	Herr Zottmayer.
Isolde	Frau Schnorr von Carolsfeld.
Kurwenal	Herr Mitterwurzer.
Melot	Herr Heinrich.
Brangäne	Fräulein Deinet.
Ein Hirt	Herr Simons.
Ein Steuermann	Herr Hartmann.

Schiffsvolk. Ritter und Knappen. Isolde's Frauen.

Textbücher sind, das Stück zu 12 kr., an der Kasse zu haben.

Regie: Herr Sigl.

Neue Decorationen:

Im ersten Aufzuge: Zeltartiges Gemach auf dem Verdeck eines Seeschiffes,
vom K. Hoftheatermaler Herrn Angelo Quaglio.
Im zweiten Aufzuge: Park vor Isolde's Gemach, vom K. Hoftheatermaler Herrn Döll.
Im dritten Aufzuge: Burg und Burghof, vom K. Hoftheatermaler Herrn Angelo Quaglio.

Neue Costüme
nach Angabe des K. Hoftheater-Costümiers Herrn Seitz.

Der erste Aufzug beginnt um sechs Uhr, der zweite nach halb acht Uhr, der dritte nach neun Uhr.

Preise der Plätze:

Eine Loge im I. und II. Rang	15 fl. — kr.	Eine Loge im IV. Rang	9 fl. — kr.
Ein Vorderplatz	2 fl. 24 kr.	Ein Vorderplatz	1 fl. 24 kr.
Ein Rückplatz	2 fl. — kr.	Ein Rückplatz	1 fl. 12 kr.
Eine Loge im III. Rang	12 fl. — kr.	Ein Galerienoble-Sitz	2 fl. 24 kr.
Ein Vorderplatz	2 fl. — kr.	Ein Parketsitz	2 fl. — kr.
Ein Rückplatz	1 fl. 36 kr.	Parterre	— fl. 48 kr.
		Galerie	— fl. 24 kr.

Heute sind alle bereits früher zur ersten Vorstellung von
Tristan und Isolde gelösten Billets giltig.

Die Kasse wird um fünf Uhr geöffnet.

Anfang um sechs Uhr, Ende nach zehn Uhr.

Der freie Eintritt ist ohne alle Ausnahme aufgehoben
und wird ohne Kassabillet Niemand eingelassen.

Repertoire:

Sonntag den 11. Juni: (Im K. Hof- und National-Theater) Martha, Oper von Flotow.
Montag den 12. „ : (Im K. Hof- und National-Theater) Elisabeth Charlotte, Schauspiel von Paul Heyse.
Dienstag den 13. „ : (Im K. Hof- und National-Theater) Mit aufgehobenem Abonnement: Zum ersten Male wiederholt:
Tristan und Isolde, von Richard Wagner.
Donnerstag den 15. „ : (Im K. Hof- und National-Theater) Lalla Rookh, Oper von Felicien David.

1865年慕尼黑首演海報

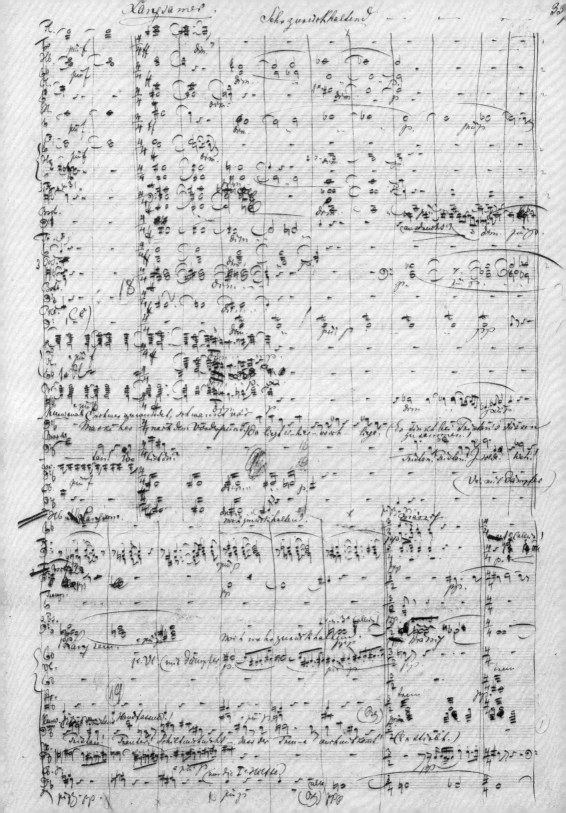

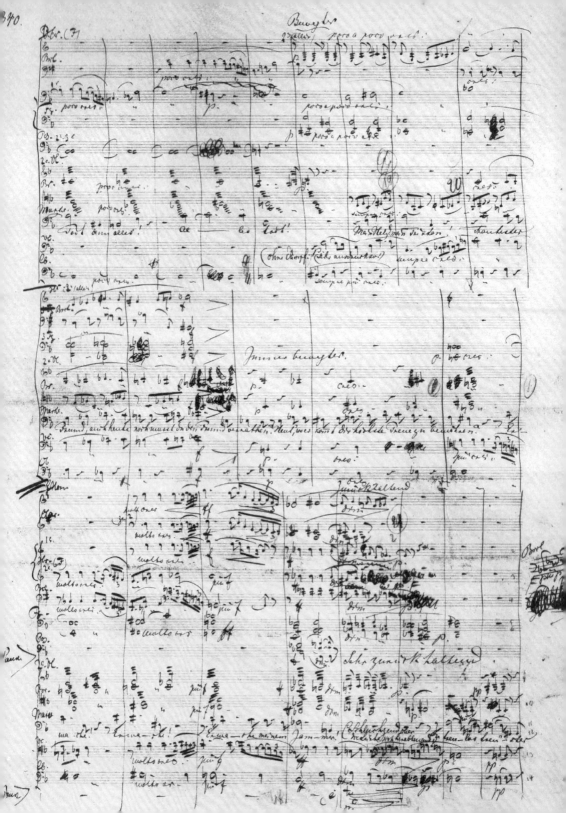

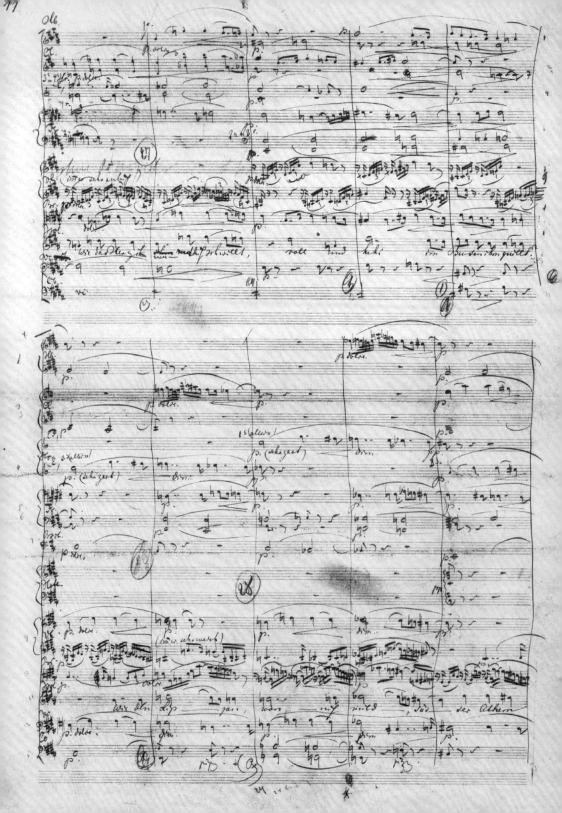

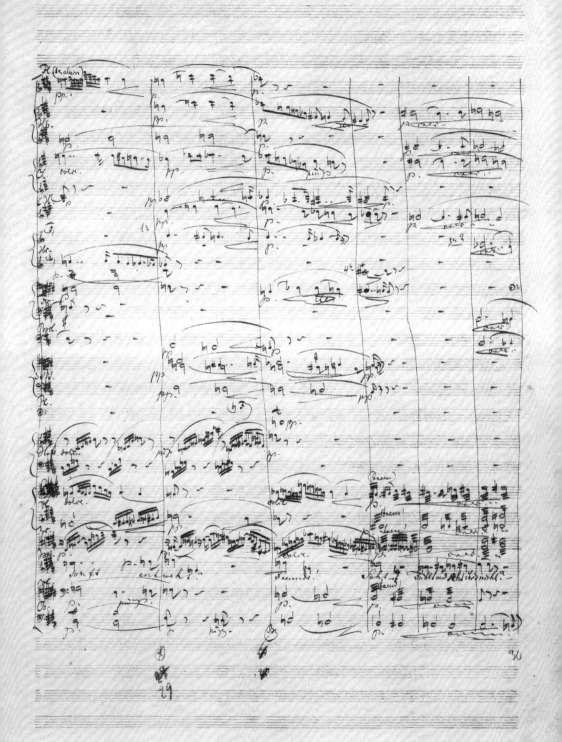

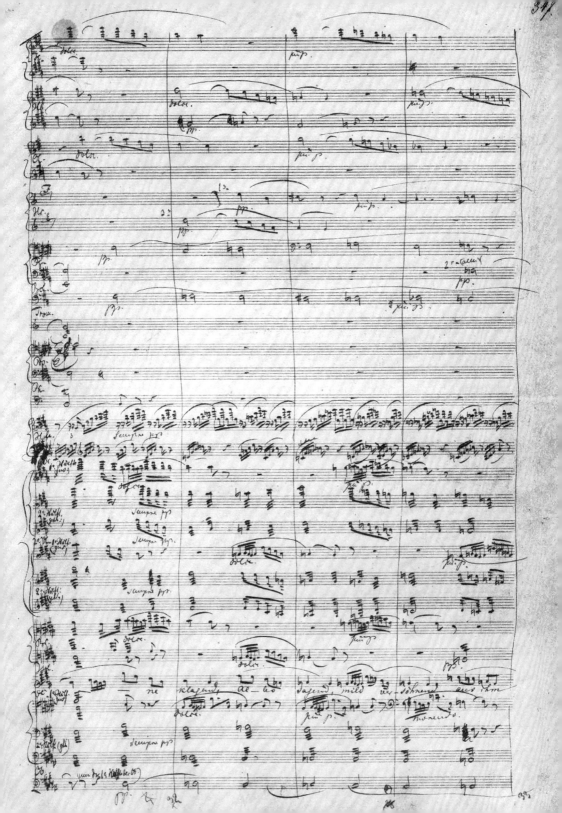

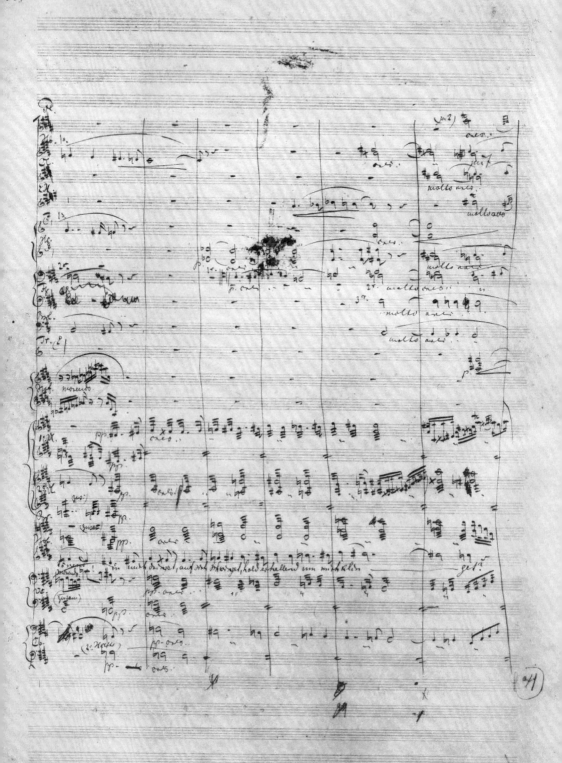

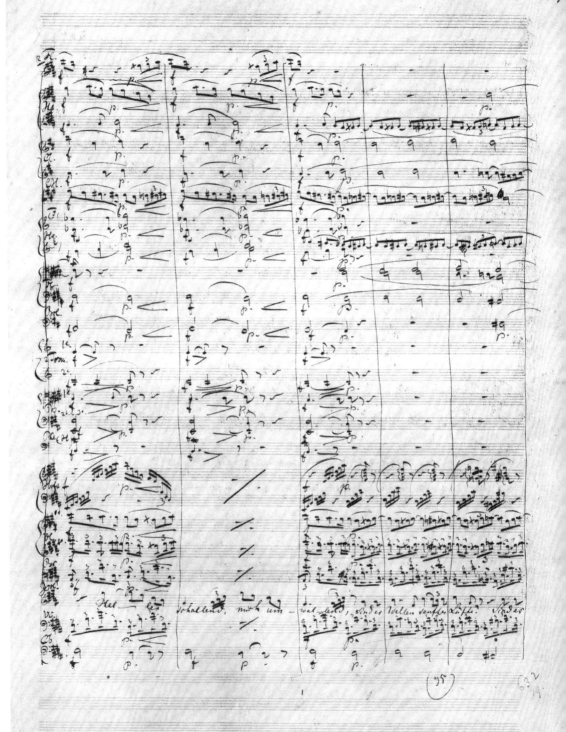

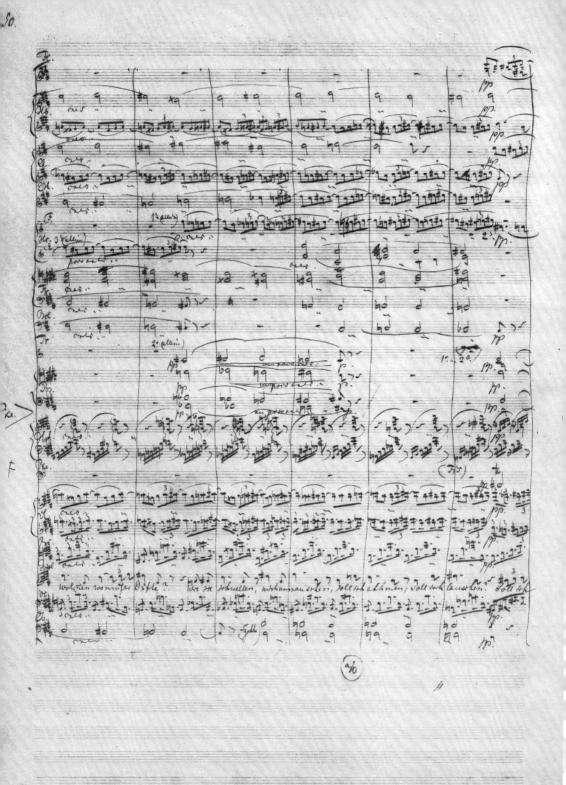

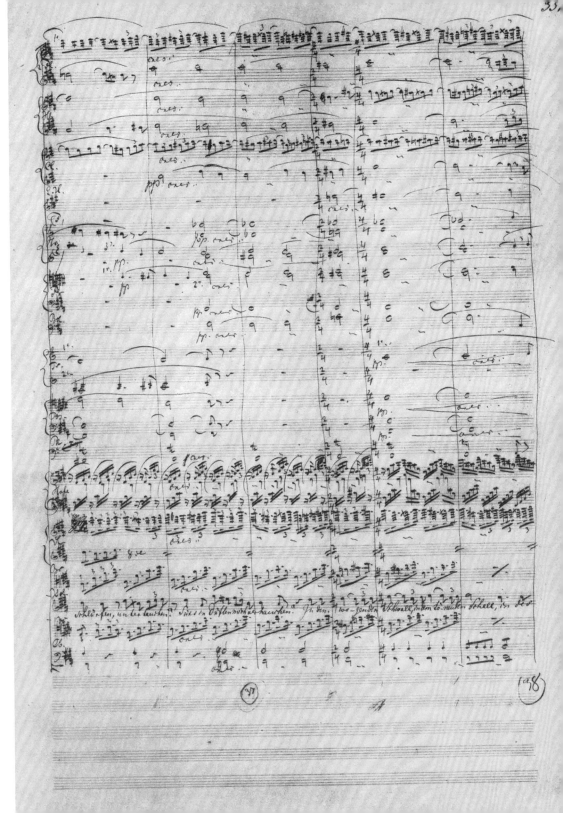

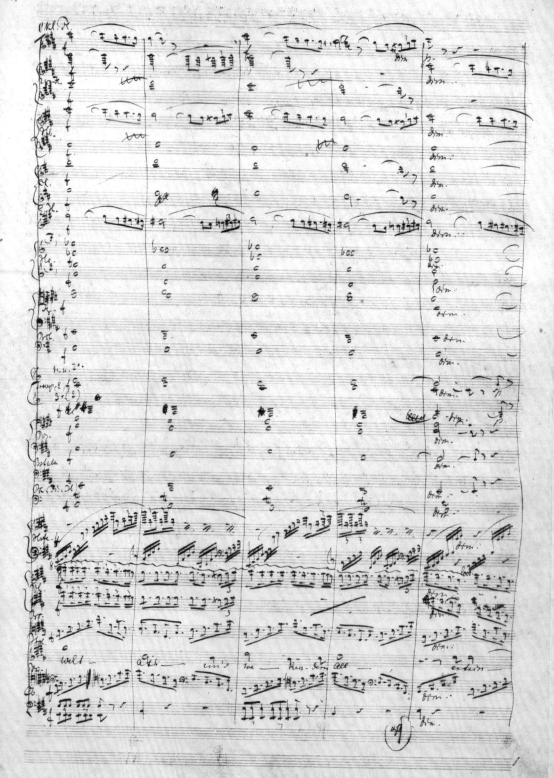

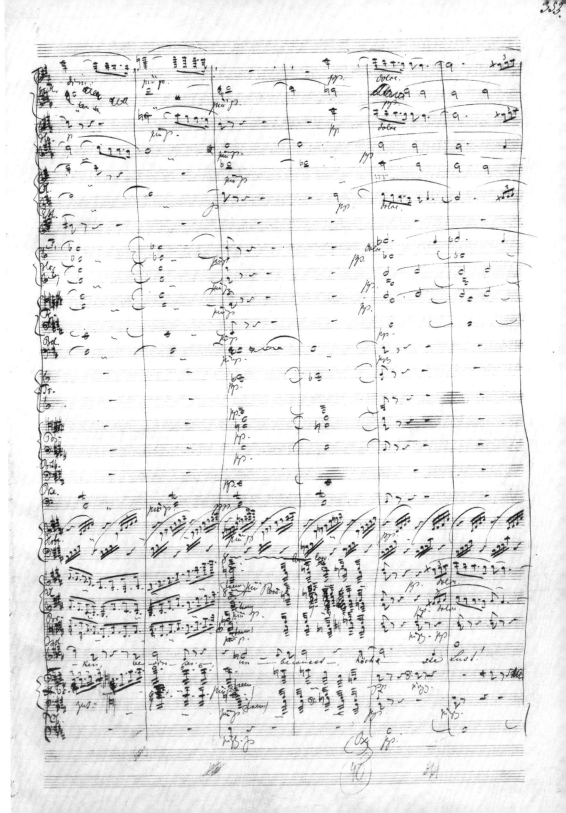

Luzern. 6 August 1859

華格納談《崔斯坦與伊索德》之二：選自華格納的信件 與 《給瑪蒂德的日記》

華格納（Richard Wagner）著

羅基敏 集、譯

在沒有電話、沒有電子郵件的時代，分處兩地人們間的來往，靠得是信件。除了音樂創作與文字著述外，華格納亦勤於寫信、日記、手札等，這些文字資料成為今日研究華格納的重要史料。華格納談論到《崔斯坦與伊索德》的資料甚多，本身即可集結成書（例如*Richard Wagner über »Tristan und Isolde«, aus seinen Briefen und Schriften zusammengestellt und mit erläuternden Anmerkungen versehen von Dr. Edwin Lindner, Leipzig (Breitkopf & Härtel) 1912*），故於此僅自其創作期間的資料選取，並僅節錄與《崔斯坦與伊索德》直接相關之內容，以管窺華格納這段時期的感情面及其創作之心路歷程。為填補擷取信件造成的資訊漏失，在必要處以【　】加上相關資訊，便於瞭解。

1858年，在經過閔娜與魏森董克家的多次衝突後，華格納決定離開避難居，懷著極其複雜的心境，獨自赴威尼斯，以完成《崔斯坦與伊索德》音樂部份的寫作。在這段期間，華格納以手札方式寫了《給瑪蒂德的日記》(*Tagebuch für Mathilde Wesendonck*)。對於這段明知不會、也不能有結果的感情，華格納與瑪蒂德自始至終都以理智克制、卻又難以不任其發展。《給瑪蒂德的日記》在字裡行間不時流露出這份不捨、卻不得不捨的情意。

選自華格納的信件

1854年12月16日（蘇黎世），致李斯特（Franz Liszt）：

在我的生命中從未享有過愛情的幸福，因此，我想為這個最美的夢立一個紀念碑，在這裡面，由開始至結束都滿溢著愛情：我在腦中構思了一個《崔斯坦與伊索德》。這是一個最簡單，卻充滿著血肉的音樂構思。我好想以全劇結束時飄動著的黑旗1 蓋著我自己，並且就這樣的死去。

1856年12月16日（蘇黎世），致李斯特：

如果你的努力2 也告失敗，那我只有最後一條路，就是放棄《指環》，另寫一部簡單的作品，例如《崔斯坦》。寫它的好處是，它應該很快就可以在劇院上演，而能為我帶來收入。

1857年10月1日（蘇黎世），致奧圖·魏森董克（Otto Wesendonck）：

親愛的朋友，這是第一筆租金利息。我希望，隨著時間過去，我真地能付清欠您的租金，或許已為時不遠了，到那時候，您可以說：

嗨！我們的英雄崔斯坦，

看他怎麼進貢的！3

1 【譯註】指勾特弗利德原著之劇情，後來華格納並未寫在他的作品內；詳情請參考本書梅爾登思的文章。

2 【譯註】華格納希望李斯特能幫忙介紹《尼貝龍根的指環》給出版商，也希望李斯特能將該作品在威瑪上演。

3 【譯註】華格納將《崔斯坦》劇本送給奧圖，「租金利息」意指奧圖為他蓋的「避難居」，他一直無法付租金，先付利息。最後兩句話引自《崔斯坦》劇本，德文裡 Zins 一字兼有「利息」與「貢品」之意。

1857年12月（蘇黎世），致瑪蒂德·魏森董克（Mathilde Wesendonck）：

崔斯坦與伊索德盛大的情感爆發的二重唱已美妙地突破各方極限。
我因之有著很大的喜悅。

1857年12月31日（蘇黎世），致瑪蒂德：

Hochbeglückt,	至高的喜悅，
Schmerzentrückt,	不再有苦痛，
Frei und rein	自由純潔
Ewig Dein —	永屬於妳—
Was sie sich klagten	他們的悲嘆
Und versagten,	他們的無力，
Tristan und Isolde,	崔斯坦與伊索德，
In keuscher Töne Golde,	純潔清白如金，
Ihr Weinen und ihr Küssen	他們的淚和吻
Leg' ich zu Deinen Füßen,	我敬獻在妳腳前，
Daß sie den Engel loben,	他們稱頌那位，
Der mich so hoch erhoben!	將我提升到高處的天使！

1858年1月1日（蘇黎世），致李斯特：

我要告訴你，昨天我終於完成了《崔斯坦》第一幕……
我現在要很努力地寫《崔斯坦》，下一個冬季演出季開始時，我要能將它演出，無論在那裡。

1858年8月20日（日內瓦），致其姐姐克拉拉（Klara Wolfram）：

自從我們認識的那一刻起，她【指瑪蒂德】就耐心地、細膩地關心著我、照顧著我，任何一切可以減輕我生活負擔的事，她都勇敢地請她先生幫忙…

這一份情感一直隱藏在我倆內心裡，秘而不宣，但總是要被揭露。一年前，我寫好《崔斯坦》的劇本，交給她。第一次看到她是那麼地虛脫無力，她對我說，她只能死去…

一旦我再有心情繼續寫作《崔斯坦》，我就覺得我獲救了。真的，我必須要找出路。我只期待世界能夠讓我安靜地工作…

1858年9月1日（威尼斯），致閔娜（Minna Wagner）：

我現在要找的是我自己的內心世界，才能完成我的作品。我已不再有名聲，也懷疑我的作品演出會成功。我什麼都沒有，只剩下工作，只有創作能夠讓我活下去…

我現在身處一個全然陌生的世界！身邊只有我的草稿，它們告訴我，我還有多少工作，也告訴我，我還有多少苦痛！

1859年1月19日（威尼斯），致瑪蒂德：

謝謝妳美麗的童話，好朋友！無庸置疑地，所有由妳那兒來的東西，對我來說，都有象徵性的意義。就在昨天，在那時那刻，妳的問候好似老天有意安排。我坐在鋼琴旁，那支老的金筆將它最後的汁液鋪在《崔斯坦》第二幕上，正停停走走地畫著我那對親愛戀人的首度重逢。就像譜寫配器時那樣，當我以最後的安靜心情享受著我自己的創作時，我經常同時沈浸在無邊際的思考中，它們帶著我不由自主地看到詩人、藝術家的天性，而這是一般世界永遠無法理解的。一般的

人生觀，總是以自己的經驗處理、拼湊，我看到的奇妙東西則不同於此，詩人的看法遠在各種經驗之前，完全出自最自身的能量，正是它將所有的經驗賦予意義。

……我的詩人理念永遠跑在個人經驗之前許多許多，我自己的道德成長幾乎都是由這些理念所決定、所引導。《飛行的荷蘭人》、《唐懷瑟》、《羅安格林》、《指環》、《佛丹》（Wodan），這些都早就在我的腦袋裡，比我的經驗要早許多。而我目前與《崔斯坦》的美妙關係，妳是很容易感受到的。……

1859年1月25日（威尼斯），致閔娜：

……首先得完成我的工作！我今天將手稿寄給B&H[4]。希望在二月底前能看到第三幕。啊！如果好心的上帝能憐憫我，讓我維持相當的健康狀況，不要有突如其來的太大困擾，還有，特別是由妳那裡一直有好消息！讓我很清楚……我可以好好地、順利地在三個月裡完成整個第三幕。

1859年2月22日（威尼斯），致瑪蒂德：

對於未來，除了要完成《崔斯坦》外，我什麼都還沒決定。……要看看我是否能在這裡構思完第三幕。之後，我打算在瑞士寫配器，很可能離妳不遠，在琉森，去年夏天我在那裡過得很好。……我還是有我小小的壞習慣，要住得舒服、喜歡地毯和漂亮的傢俱、在家和工作時，喜歡穿著絲綢，還有 —— 為這些我得寫幾封信！——

現在，只希望《崔斯坦》還能過得好，他總會過得好，總比以前好！——

4 【譯註】音樂出版公司Breitkopf & Härtel 之縮寫。該公司之Logo 為一直立的熊，國內習稱其出版之樂譜為「大熊版」。

1859年2月27日（威尼斯），致閔娜：

我現在只掛心一件事：要完成《崔斯坦》。我需要這部新歌劇，之後，我就可以有一段時間去做別的事，那對我來說，一定是好事。我還沒開始第三幕，我要想辦法，一旦我開始寫作時，不會被任何外務干擾。我不可能，也不想在威尼斯待那麼久，所以我準備大約月底時，離開這裡。……我會帶走鋼琴和那美麗的地毯[5]。我想，在三個月內應可以完成，然後我會儘快去巴黎一趟，看看狀況如何，然後再到卡斯魯來接妳。

1859年3月2日（威尼斯），致瑪蒂德：

第二幕的成功帶給我好心情。……和這一幕相比，以前我所有的作品，都顯得貧乏，都得退避三舍。所以嘍，我和自己作對，將我以前的孩子們一次都殺死了。—

……在快完成《崔斯坦》之際，這次我已經感覺到體內有一種很宿命的反感，但是這還是不能讓我很匆忙地完成它。相反地，我經營著它，就好像我這一輩子再也不會有其他工作似的。因之，它也會比我以往的作品都來得美，就算是最短小的句子，我也將它當做是一整幕那麼重要，小小心心地鋪陳著。說到《崔斯坦》，我要告訴你，我很高興及時收到了第一批新印的劇本，會很快寄給你。—

1859年3月10日（威尼斯），致瑪蒂德：

昨天我終於以從未有過的方式解決了第二幕裡所有大的、要好好思考的（音樂上的）問題。這是我到目前為止的藝術尖峰。我大約還需要一星期來完成它……

139

5 【譯註】閔娜將以前家中鋼琴下的地毯寄到威尼斯給華格納。

1859年4月9日（琉森），致閔娜：

無聊 ── 天曉得 ── 我從未有過，而是太忙太忙了，以致於我根本無法閱讀什麼東西。整個早上到下午四點是我的工作時間；我從昨天才又開始寫作。之後我做一個長長的散步到七點，休息一下，大約八點鐘喝杯茶、讀讀報紙、寫寫信，大約十點左右，我已經很睏了，那有可能再讀什麼一般的書。我不願說，我一輩子都會如此生活，但是在寫作《崔斯坦》的這段時間，這種生活方式非常適合。之後，我會好好休息一陣子，去和大家交往。……

1859年4月10日（琉森），致瑪蒂德：

第三幕開工了。在寫作的過程中，我清楚地意識到，我再也不會想到什麼更新的東西了：那一段旺盛的開花期在我體內滿滿地蘊育了芽苞，我現在只是一直在舊有的寶藏中拿東西出來，稍加呵護，種出美麗的花。 ── 並且，這看來充滿痛苦的一幕對我來說，並沒有像想像中一般，有那麼強的攫取力。第二幕一直還深深地攫取著我。在其中，生命最高的火花以難以言諭的熱度燃燒著，幾乎直接焚燒、撕裂了我。愈接近這一幕結束的段落，帶出死亡昇華的溫柔光亮，我就愈安靜。當妳來這裡時，我會彈這一段給妳聽。……

孩子！這《崔斯坦》會是個可怕的東西！

這最後一幕！！！──────

我擔心這部歌劇會被禁演 ── 如果壞的演出不能展現全部 ──；只有普通的演出能夠救我！完全好的演出會讓人們瘋掉 ── 我現在想不到別的了……

孩子！孩子！在譜寫這一段庫威那的話語時，我淚如雨下：

自己的柳樹與喜悅，

在往日陽光裡，

死亡與傷口都會消失

你將完全恢復健康。6

這會很感人 — 尤其是對崔斯坦都 — 不起一點作用，而像空空的聲音飄過。

是可怕的悲劇！掌控了一切！

1859年5月30日（琉森），致瑪蒂德：

我現在忙於將這一幕的前半寫出來。遇到痛苦的段落，我總需要很多的時間，狀況好的話，每次也只能寫完一點點。輕快、生動、熱情洋溢的部份則進行地很快。……這最後一幕可真是忽冷忽熱 — 最深的、未曾聽過的痛苦與憔悴，之後直接是未曾聽過的狂喜與歡呼。天曉得，還從未有人如此認真地面對這樣的狀況……這些讓我最近又覺得不應寫《帕西法爾》，這一定又會是個不好的工作。仔細想想，安弗塔斯（Anfortas）是其中的主要角色。……妳想想，天曉得，那是怎麼回事！我突然之間搞清楚了：那是我第三幕的崔斯坦，但是不可思議地發展著。

141

1859年6月5日（琉森），致瑪蒂德：

孩子！孩子！親愛的孩子！

這是個可怕的故事！大師又完成了件好事！

我剛才彈著才完完全全寫完的第三幕的前半，我必須說，就像親愛的上帝曾經說過的，祂覺得，一切都很好！我身邊沒有人稱讚我，就像親愛的上帝那時候一般 — 大約六千年前吧 — 所以，我自己對自己說：理查，你真是個鬼才！

6【譯註】第三幕第一景庫威那的台詞；請參考劇本。

1859年6月21日（琉森），致閔娜：

我要撐下去。只要我寫完這部作品，我不再寫一個音符，直到我的另一個人生，或者至少在《崔斯坦》演出後，我能再度有精神、愉快地面對這人生。以我目前的狀況而言，《崔斯坦》的最後一個音會是最出人意料的。之後就沒有了，或者一切必須和以前不同。 ── 無論如何，我也需要一些休閒與安靜，脫離這種永遠的傷腦筋、不停思考的精神工作。我衷心地渴盼這個時刻的到來，我的人生愈來愈難過。 ── 天下沒有一個人告訴我什麼。萊比錫有個音樂節，問都沒問我，他們就演出了《崔斯坦》前奏曲，沒半個人寫半個字告訴我這件事。

1859年6月21日（琉森），致瑪蒂德：

前天我又有心情寫作了，昨天卻停了，今天我根本就沒試。這該死的天氣阻礙了所有思考，烏雲、大雨像鉛一樣重！

……我希望這個夏天最好不要有人來拜訪我，在寫完《崔斯坦》之前，這樣的紛亂吵嚷只會困擾我……

……或許我會是另個人，一旦寫完《崔斯坦》！現在他還掌控著我，之後就是我解決他了。

1859年6月23日（琉森），致瑪蒂德：

……妳講得沒錯，流亡的生活要比待在那裡來得有尊嚴，只是妳以為過了七、八年，可就不對了，因為現在已經是第十一年了。……

1859年6月28日（琉森），致閔娜：

我很少有著像過去幾天這樣的好心情，這對我的工作有很大的幫助，譜曲進行得很順利。我希望到八月底一定能完全寫完《崔斯坦》。對我的好心情最有幫助的，是對即將到來的安靜與休養的期

待，在寫完那麼好的作品後，我能，也必須，好好享受這份安靜。
……

……《崔斯坦》會給我帶來很多東西：已經有很長一段時間，大家沒有聽到我任何新作品，這世界看我大概是已經江郎才盡了。這部作品會再引起大家對我的興趣。音樂將有著不可思議的效果，就像萊比錫演出前奏曲那樣 — 這是我【由報上】讀到的。

1859年7月1日（琉森），致瑪蒂德：

過去幾天裡，天氣稍稍影響了我的情緒；整個來說，我還是維持著好情緒的。作品成長著，我的心情也很好。有一次我曾經向妳提到印度女人跳入充滿香氣的火海，很奇妙的是，氣味竟能將過去喚至現在。不久前，我在散步時，突然飄來一股濃濃的玫瑰香：路邊有座花園，園內的玫瑰正盛開著。這讓我想起在避難居花園最後的享受：我從未像那時候一樣，如此地對玫瑰感興趣。每天早上，我都摘一朵玫瑰，將它插在玻璃瓶裡，陪著我工作；我很清楚，我將和這花園告別。這個氣味和這個感覺交織在一起：悶熱、夏日陽光、玫瑰花香，還有告別。在這樣的氛圍裡，我計劃著第二幕的音樂。

那時候那股迷離幻境的感覺，現在又出現了，有如在夢境般：夏日、陽光、玫瑰花香，還有告別。但是徬徨無助沒有了，一切都昇華了。這是現在的氛圍，希望在其中，我能寫完我的第三幕。再沒有什麼能讓我沮喪、驚恐：我的存在已不是在固定的時空裡。我知道，只要我還能創作，就還能活下去，所以我不再管生命是什麼，只埋首於創作。……

143

1859年7月9日（琉森），致瑪蒂德：

……崔斯坦已經完全解決了，我想，伊索德應該在這個月裡也會受夠了。然後，我就將他們和我一起投入B&H的懷抱。

我幾乎一直處於快樂中。試著想想，不久前，當我經營著伊索德航行來時的牧人的快樂小曲時，突然有個旋律的靈感，是更歡慶的、幾乎是英雄式的歡慶，但是還是很民謠風味。當我終於明白，這個旋律不是屬於崔斯坦的牧人，而是那活生生的齊格菲時，我差點又想將所有的東西丟在一旁。於是我查看了齊格菲與布琳希德的最後幾句話，發現我的旋律應屬於這幾句台詞：

她永遠是我的，

永遠屬於我，

承繼與歸屬，

合一與全部。云云。[7]

這會不可思議的歡慶著。如此這般，我突然又在《齊格菲》裡了。

144

1859年8月4日（琉森），致瑪蒂德：

我想要，也必須在星期六寫完，也純粹出於好奇，想知道我會怎麼樣。請不要生氣，如果我看來有些疲憊，這是沒辦法的事。……

還有三天，《崔斯坦與伊索德》就寫完了。還能希求更多嗎？

1859年8月8日（琉森），致維根斯坦公主：

昨天我完成了《崔斯坦》的總譜。……

……【由巴黎】回來，在完全中斷了六年的音樂創作後，我又開始譜曲。其實還沒滿六年。在這段時間裡，我幾度嘗試繼續已開始的工

7【譯註】齊格菲於《齊格菲》全劇結束時的台詞。

作，卻一再地中斷。我大概可以算出有三次長達整整三個月的中斷期，在那段時間裡，我連一個音符都沒寫。儘管如此，我完成了《萊茵的黃金》、《女武神》、《齊格菲》的大部份，還有現在這部《崔斯坦與伊索德》。

選自華格納《給瑪蒂德的日記》

1858年9月3日：

在這裡【威尼斯】，我將完成崔斯坦，不顧全世界的憤怒。請容許我帶著他回來，來看妳、安慰妳、讓妳快樂！它就在我面前，是最美最神聖的願望。前進吧！崔斯坦先生，伊索德女士！幫助我！幫助我的天使！在這裡，你們要血流殆盡，在這裡，傷口會癒合。由這裡，世界會知道至愛的偉大和尊貴，會知道喜悅最痛苦的訴怨……

1858年9月18日：

一年前的今天，我完成了《崔斯坦》的劇本，我將最後一幕帶給妳。妳和我一同走到沙發前的椅子邊，擁抱我，說：「現在我再也沒有別的願望了！」

在那一天、那一刻，我新生了。

1858年10月12日：

我又回到《崔斯坦》，在工作裡，這份沈默聲響的最深藝術為我向妳說話。最大的寂寞和隱退讓我清醒，在這份隱退中，我找到了我被痛苦碾成碎片的生命力。這一陣子以來，我享受到從未有過的夜晚安靜、深沈的睡眠，我可以為此付出一切！我要好好享受它，直到我美妙的作品成長、完成。然後我才要環顧四周，看看世界如何看我。巴登的大公幫了很大忙，讓我在有新作品演出時，可以進入德國一段時間。我大概會將這個機會用在《崔斯坦》上。在那以前，我和他【崔斯坦】一起留在我這裡生動的夢境內。

1858年12月8日：

昨天開始，我又重新拾起《崔斯坦》的工作。我依舊在第二幕。但是，這會是什麼樣的音樂！我很可以將這一生都只集中在寫作這音樂上。……像這樣的音樂，我還從未寫出過，而我自己也隨著這音樂成長。我不要再聽到人家問，什麼時候可寫完，我永遠活在它裡面。……

1858年12月22日：

三天以來，我和這些地方奮戰：「你所包圍的，你所笑著的」以及「在你懷裡，獻給你」[8]。由於工作中斷了很久，我已記不得要如何開展它，這讓我很不滿意。我無法繼續下去。——突然間，山怪敲門了，它以美好的繆斯之姿現身在我面前。在這一刻，我頓時清楚了。我坐到鋼琴旁，很快地寫下來，好像我老早就會背這一段一般。仔細的人，會在裡面找到一些過往的東西：〈夢〉[9]的痕跡。不過，妳應會原諒我。—— 妳，我的愛！——不，永遠不必後悔愛我！這一切多美！——

8 【譯註】第二幕第二景，最後一段二重唱。

9 【譯註】《魏森董克之歌》(Wesendonck-Lieder)第五首。

崔斯坦傳奇（圖1至9）

圖1：一部散文體之《崔斯坦》小說，手抄本，豪華精裝版，文字加插圖，約1410年，原Jean de France, Duc de Berry圖書館收藏，現藏於維也納奧地利國家圖書館，編號Cod. 2537。

Cy commence li liure que len appelle greal et
le dit. Translatee de latin en francois par
un noble cheualier denglere appelle luces sei
gneur du chastel du gaut pres de salebre

res et que iay leu et releu
et pourceu par maintefois
le graut liure de latin cellui
meismes qui deuise apert
ment listoire du sait grial
asoult me meruelle que
aucun preudome ne bient
auant qui empreigne a
translater de latin en
francois car ce seroit vne chose qui moult
conuient pures et riches pourquoy il eussent
uoulente descouter et deutendre belles auentures
et plaisans qui auindrent eu la graut bretaig
ne au temps le roy artus et deuant tout ainsi
comme listoire vraie du sait grinal qui bien
dit a coure le nous tesmoigne ensi quant

roy que nul ne sole emprendre pource que trop
seroit greueuse chose Ace que trop y auroit a faire
car trop est grande et meruelleuse lystoire. Je
luces cheualier et seigneur du chastel du gaut
voisins prochain de salebieres Comme cheualier
amoureux et enuoisie empriug a translater
de latin en francois vne pac de ceste hystoire non
mie pource que ie sache guatimeut francois ainz
apartient plus ma langue et ma parleure a la
maniere dangleterre que a celle de france comme
cestui qui fu nez en angleterre mais telle est ma
uoulente et mon proprement que en langue fran
coise le translateray au mieulx que ie pourray
a mon pouoir sans y mettre mensonge mais
la verite toute aperte de monstray et seray
assauoir ce que le latin deuise de lystoire de tri
tan qui fu le plus souuerain cheualier qui onc
ques feust ou royaume de la graut bretaigue
au temps du roy artus ne deuant ne apres fors
seulement galaad le tresbon chr̃e et lancelot

圖3（上）：年輕的崔斯坦在庫威那陪伴下，騎馬馳騁。

圖2（左）：四圖一組，段落第一個字母有著華麗的裝飾圖案，文字均搭配圖片。

圖4（上）：崔斯坦來至馬可王宮廷，並頌讚他。

圖5（下）：受傷的崔斯坦駕小船來至愛爾蘭岸邊，希望能被（母親）伊索德治癒。

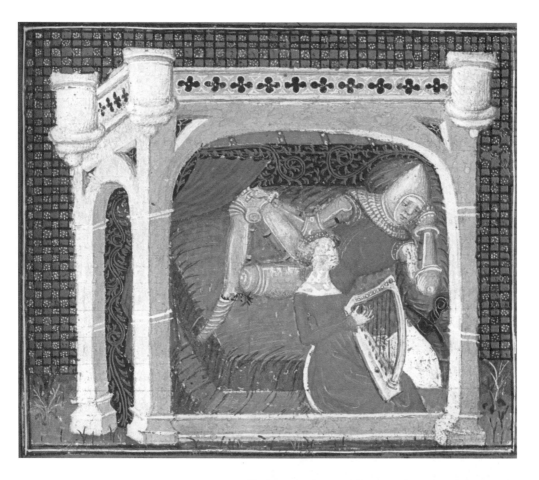

圖6（上）：崔斯坦聽伊索德彈豎琴。

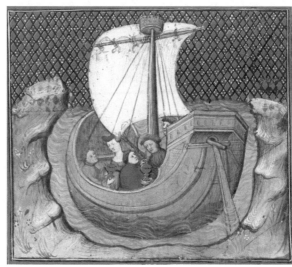

圖7（下）：崔斯坦的船在為馬可王迎親回程途中，船上人物有崔斯坦、伊索德、庫威那與布蘭甘妮。

圖8（上）：滿心妒忌的馬可王騎馬跟蹤崔斯坦。

圖9（下）：伊索德傾聽崔斯坦彈奏豎琴時，馬可王以淬毒的矛傷了崔斯坦。

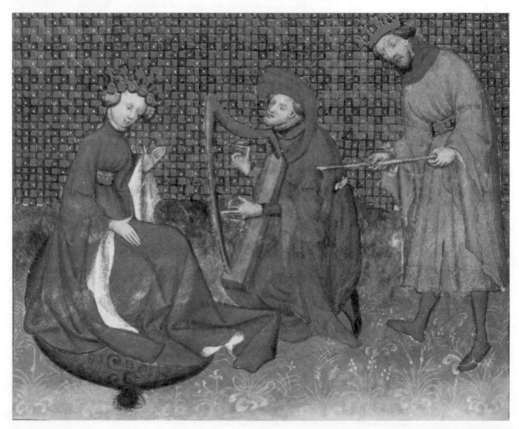

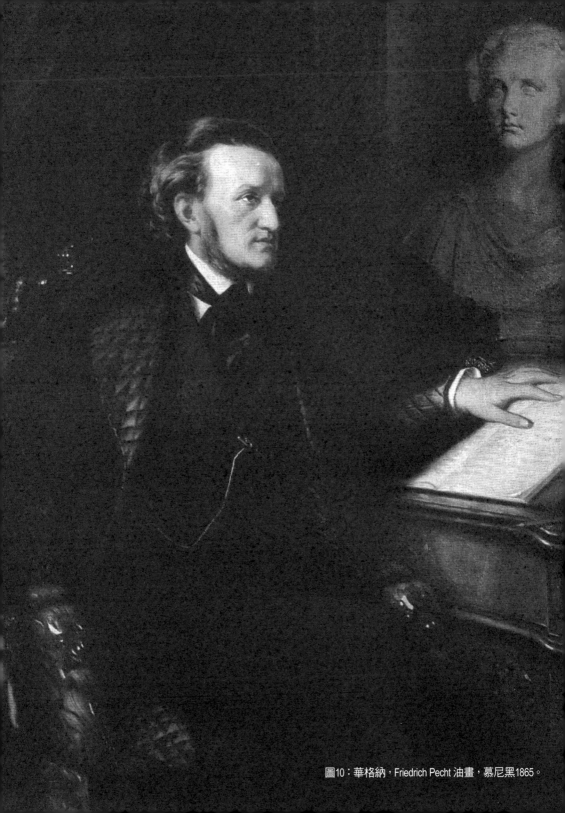

圖10：華格納，Friedrich Pecht 油畫，慕尼黑1865。

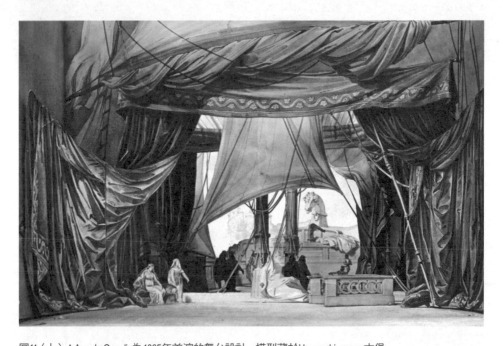

圖11（上）：Angelo Quaglio為1865年首演的舞台設計，模型藏於Herrenchiemsee 古堡。

圖12（下）：布里歐斯基（Carlo Brioschi）設計圖，第一幕，演出時地不明，原件藏於維也納奧地利國家圖書館。

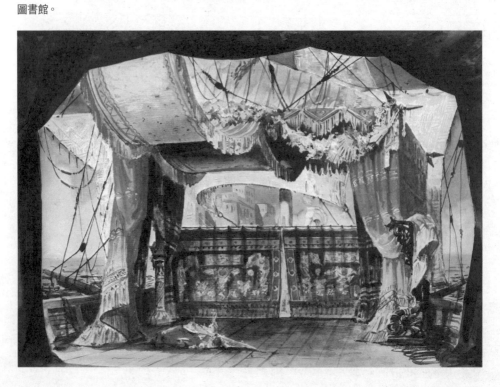

圖13至14：阿皮亞（Adolphe
Appia），1896，舞台設計
圖。原件藏於伯恩瑞士劇
場收藏中心（Schweizerische
Theatersammlung, Bern）。

圖13：第二幕（上圖，藏品
編號F5b）。

圖14：第二幕（下圖，藏品
編號F5c）。

圖15（下圖）：羅勒（Alfred Roller），1902，舞台設計圖。原件藏於維也納國家劇院檔案室。

左上：第一幕。

右上：第一幕結束。

左下：第二幕開始。

右下：第二幕結束。

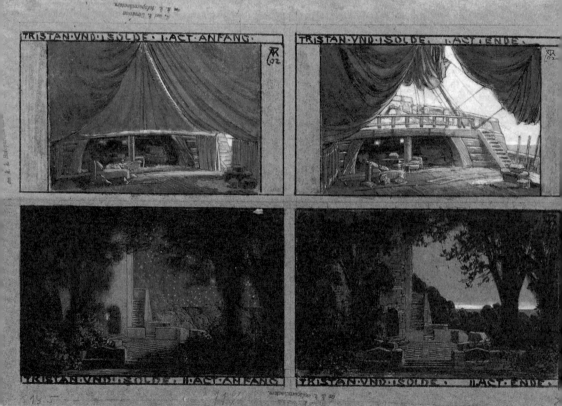

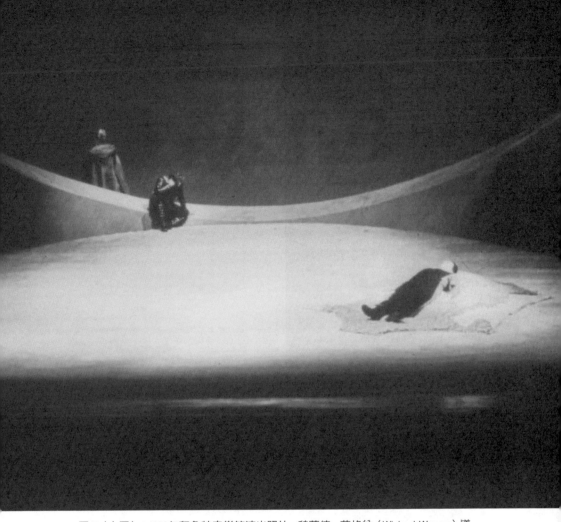

圖16（上圖）：1952年拜魯特音樂節演出照片，魏蘭德‧華格納（Wieland Wagner）導演、舞台及服裝設計。第三幕。

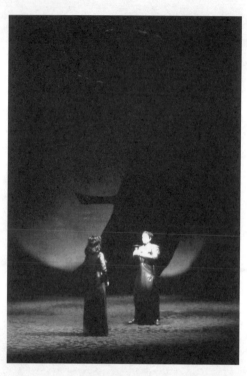

圖17至20：1962年拜魯特音樂節演出照片。
魏蘭德・華格納（Wieland Wagner）導演、舞
台及服裝設計。

圖17（上圖）：第一幕。
圖18（下圖）：第一幕。
圖19（右圖）：第二幕。

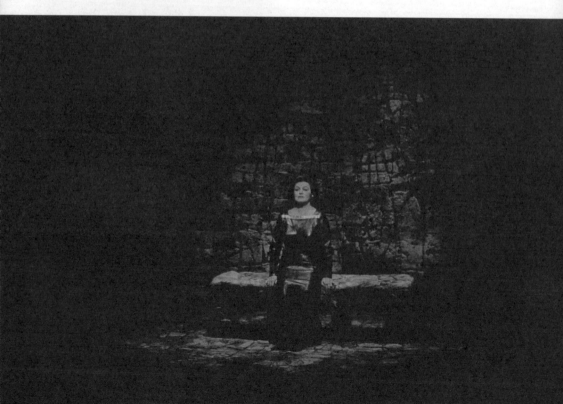

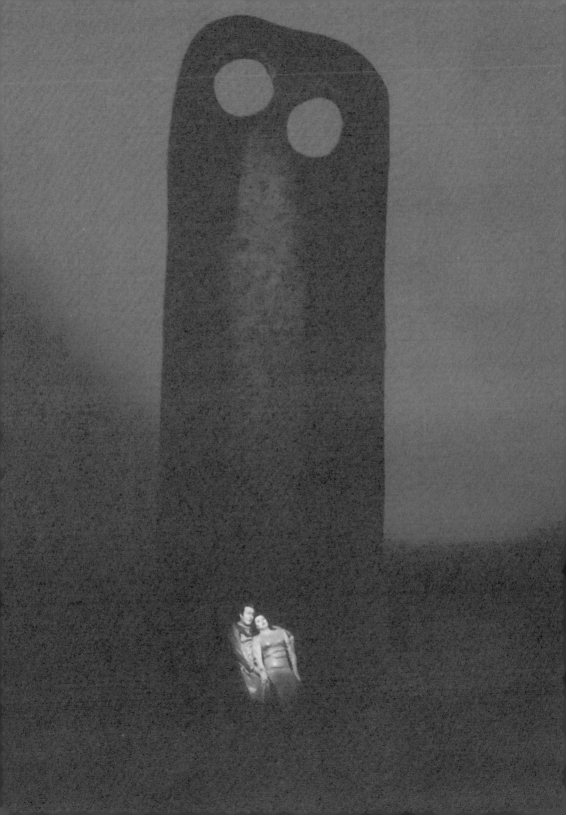

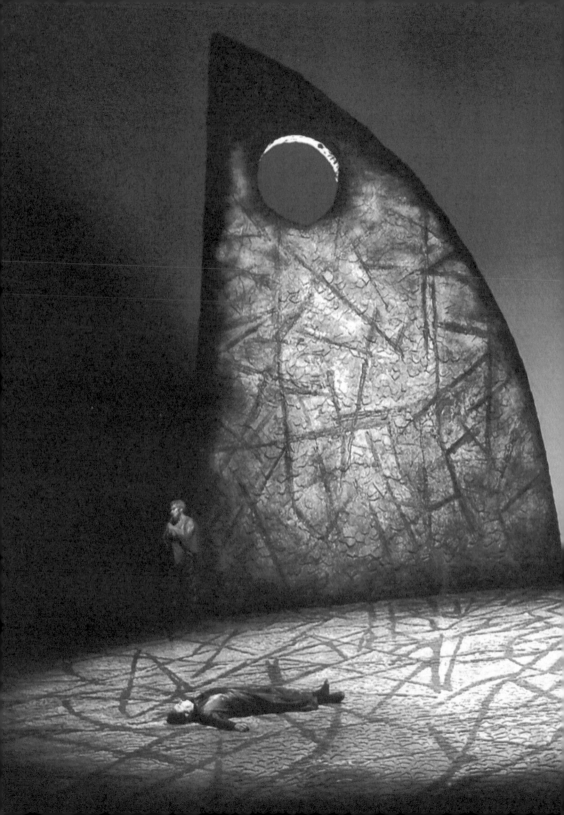

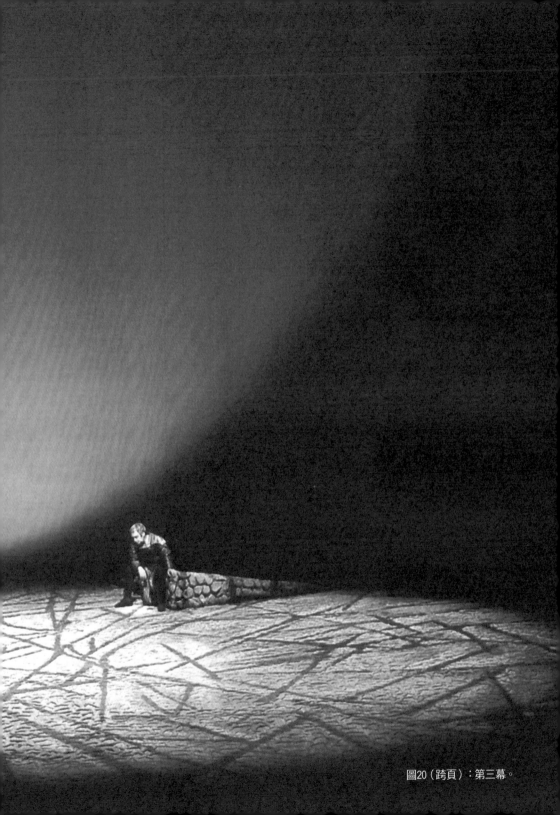

圖20（跨頁）：第三幕。

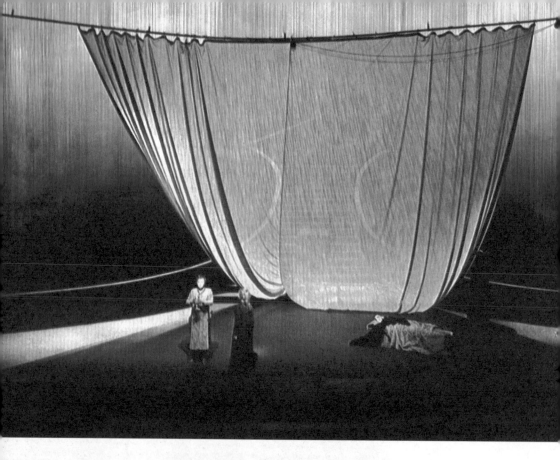

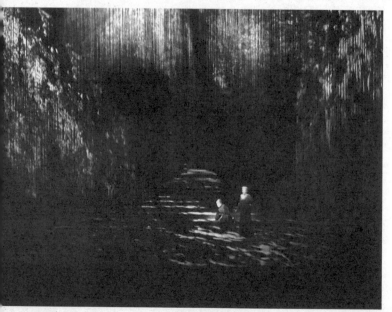

圖21至24：1974年拜魯特
音樂節演出照片。艾佛丁
（August Everding）導演、史
渥波達（Josef Svoboda）舞
台設計、海因里希（Reinhard
Heinrich）服裝設計。

圖21（左上）：第一幕。

圖22（左下）：第二幕。

圖23（右上）：第三幕。

圖24（右下）：第三幕。

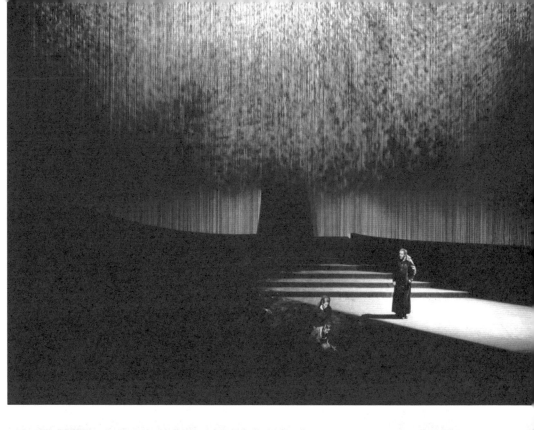
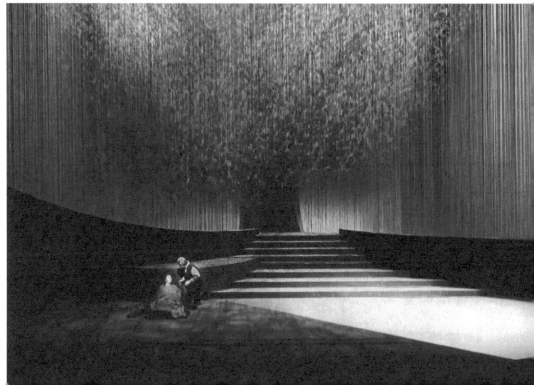

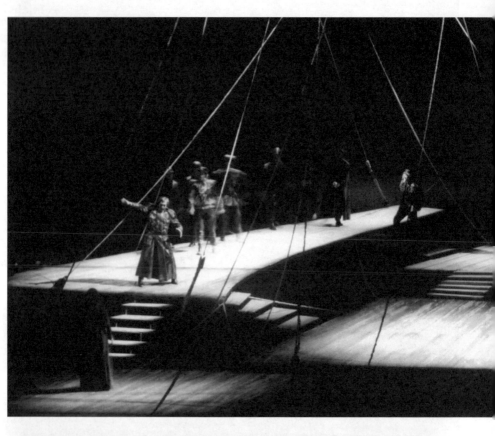

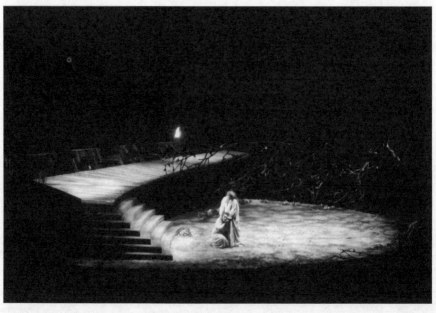

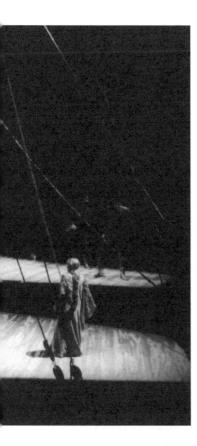

圖25至27：1980年柏林德意志歌劇院（Deutsche Oper Berlin）演出照片。弗利德里希（Götz Friedrich）導演、史耐德辛姆森（Günther Schneider-Siemssen）舞台設計、尤斯汀（Inge Justin）服裝設計。

圖25（左上）：第一幕。

圖26（左下）：第二幕。

圖27（右下）：第三幕。

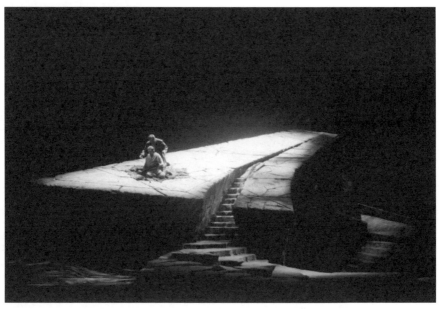

圖28至30：1963年杜塞道夫（Düsseldorf）萊茵德意志劇院（Deutsche Oper am Rhein），彭內爾（Jean Pierre Ponnelle）導演及舞台設計，舞台設計圖。原件藏於柏林藝術研究院檔案室（Stiftung Archiv der Akademie der Künste, Berlin / Jean-Pierre-Ponnelle-Archiv / Schenkung Saad-Ponnelle），藏品編號255.11。

圖28（右下）：第一幕。

圖29（左上）：第二幕。

圖30（左下）：第三幕。

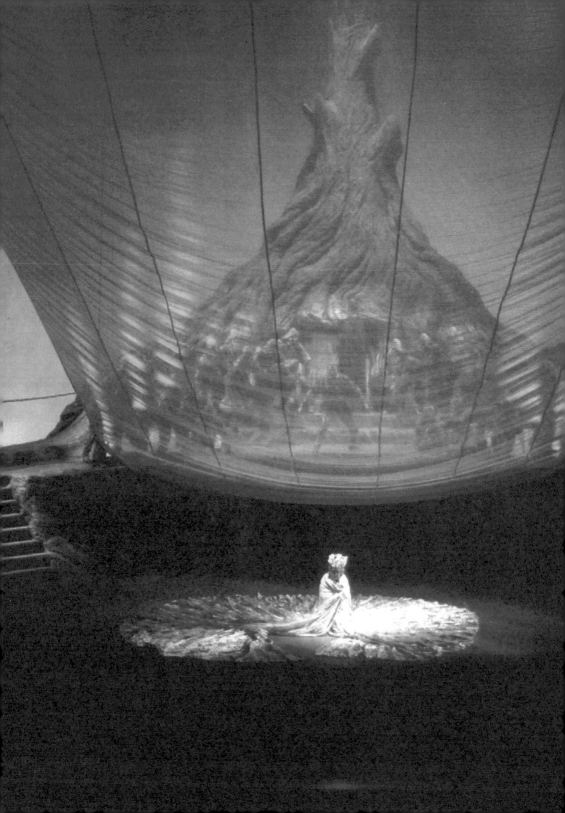

圖31至36：1981-1987年拜魯特音樂節演出照片，彭內爾（Jean-Pierre Ponnelle）導演、舞台及服裝設計。

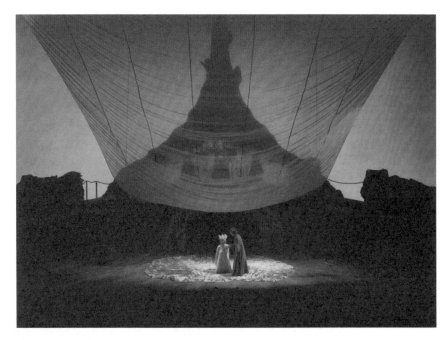

圖31（左）：第一幕。

圖32（上）：第一幕。

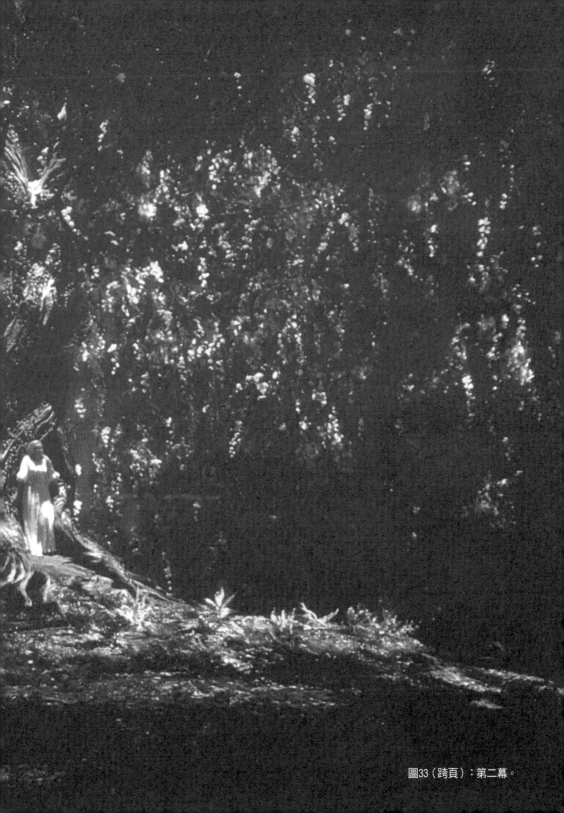

圖33（跨頁）：第二幕。

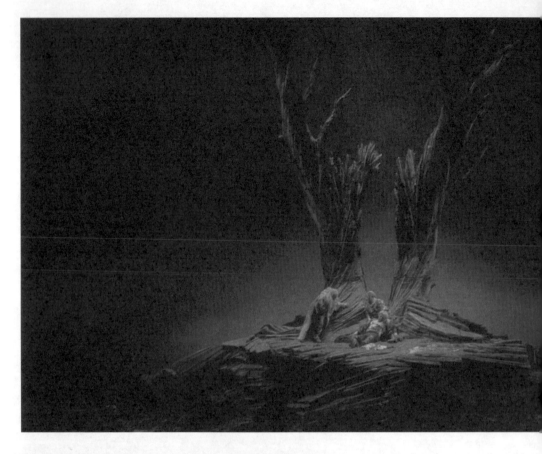

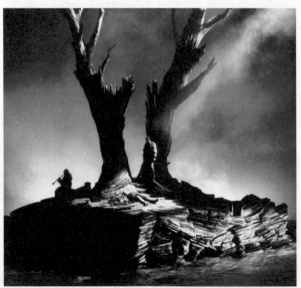

圖34（上）：第三幕。
圖35（下）：第三幕。
圖36（右）：第三幕。

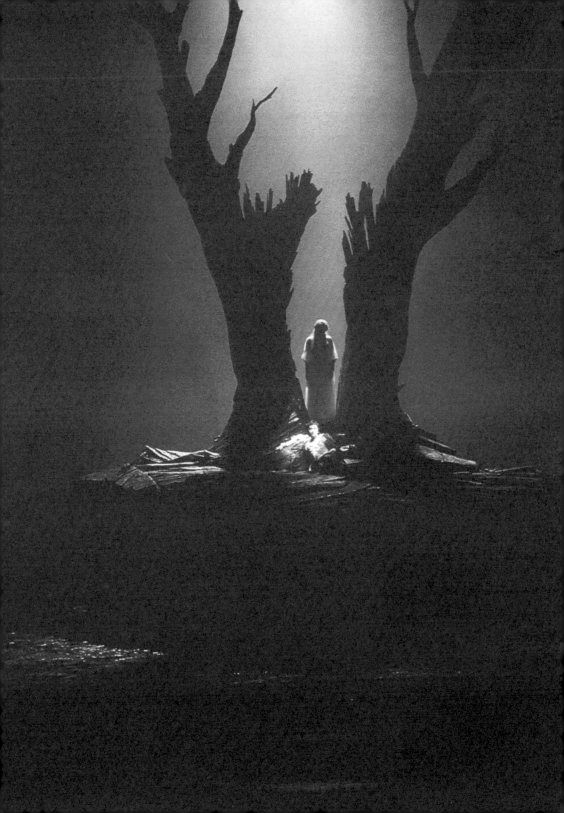

圖37至40：1993-1997年拜魯特音樂節演出照片。繆勒（Heiner Müller）導演、翁德（Erich Wonder）舞台設計、山本耀司（Yohji Yamamoto）服裝設計。

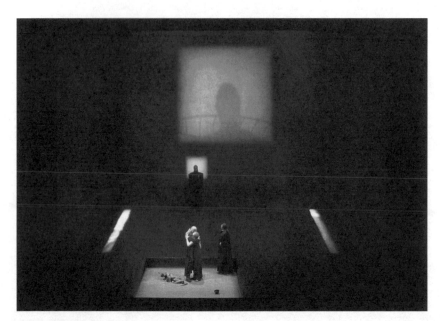

圖37（上）：第一幕。

圖38（下）：第二幕。

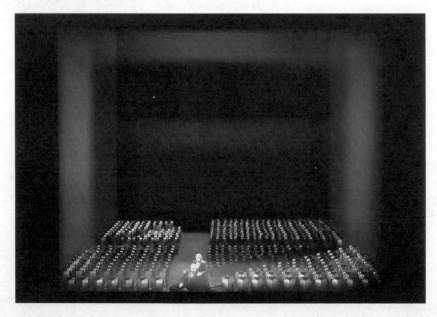

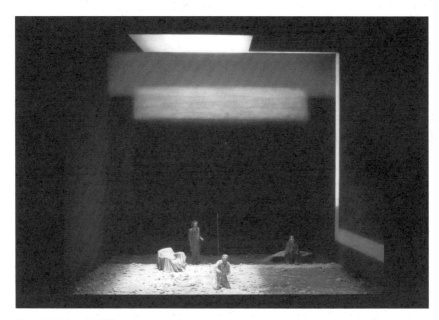

圖39（右上）：第三幕。

圖40（右下）：第三幕。

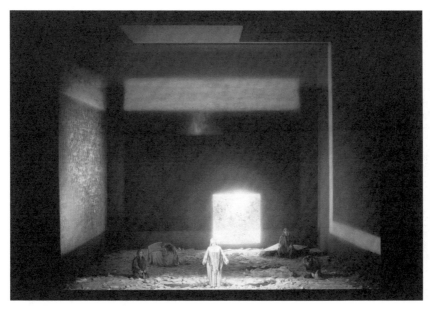

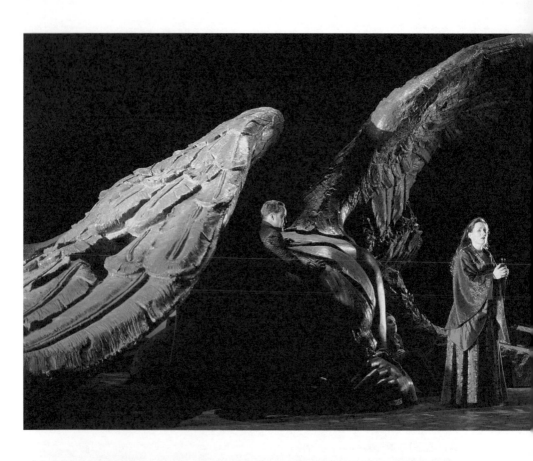

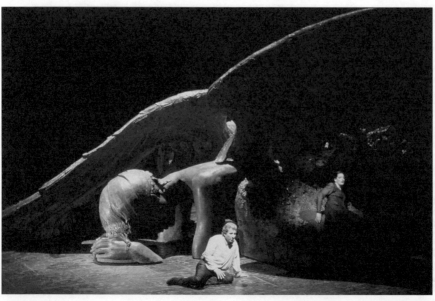

圖41至43：2000年柏林國家劇院（Staatsoper Unter den Linden）演出照片。庫布佛（Harry Kupfer）導演、夏維諾荷（Hans Schavernoch）舞台設計、許弗（Buki Shiff）服裝設計。攝影：Monika Rittershaus。

圖41（左上）：第一幕。
圖42（左下）：第二幕。
圖43（下）：第三幕。

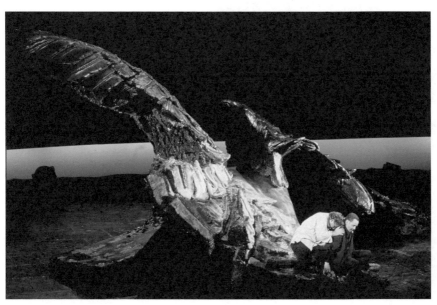

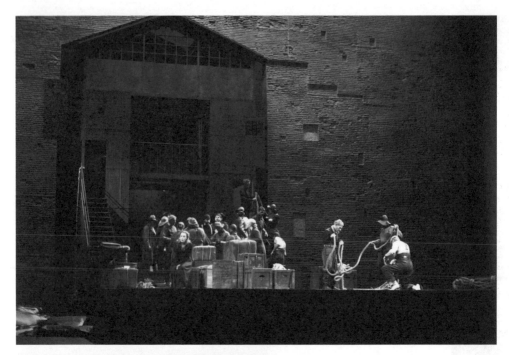

圖44至46：2007年米蘭（Milano）斯卡拉劇院
（Teatro alla Scala）演出照片。薛侯（Patrice
Chéreau）導演、裴杜吉（Richard Peduzzi）舞
台設計、碧釦（Moidele Bickel）服裝設計。

圖44（上）：第一幕。

圖45（中）：第二幕。

圖46（下）：第三幕。

為華格納的《崔斯坦》預習：
談樂劇的原初與前身

斯奴克（Lynn Snook）著

陳淑純 譯

本文出處：

Lynn Snook, "Zur Vorbereitung auf Wagners *Tristan* — Urbilder und Vorbilder zum Musikdrama", in: Programmheft der Bayreuther Festspiele 1969, Bayreuth (Festspiele) 1969, 2-12.【1969 年拜魯特音樂節節目單】

作者簡介：

琳・斯奴克，1918 年生於漢堡，2013 年逝於柏林。大學主修德國文學、戲劇學和心理學；二次世界大戰後，曾從事英德翻譯以及特殊領域圖書管理工作，後曾多年為柏林 UFA 電影公司之電影文宣企劃。

1964 年起，以客席身份在多地從事歌劇專案企劃工作，包括柏林德意志歌劇院（Deutsche Oper Berlin）、拜魯特音樂節與魏蘭德・華格納（Wieland Wagner）合作、薩爾茲堡藝術節（Salzburger Festspiele）、斯圖佳特國家劇院（Staatsoper Stuttgart）以及慕尼黑巴伐利亞國家劇院（Bayerische Staatsoper München）。

1972 年起，多次應邀至蘇黎世容格研究中心（Carl-Gustav-Jung-Institut）客座任教。並經常應邀於德國、奧地利、瑞士、義大利及俄國參加學術研討會，發表論文或做專題演講。亦經常為德語系國家各大歌劇院及音樂節之節目單撰寫文章。

譯者簡介：

陳淑純，輔仁大學比較文學研究所博士，致理技術學院應英系副教授。

勾特弗利德（Gottfried von Straßburg）在他以中古德文書寫的詩文小說裡，如是寫著：

> 崔斯坦晉升騎士的那一天，在主教座堂裡舉行了大彌撒之後，馬可王為他安上配劍與馬刺，對他說：「甥兒崔斯坦，你的劍已受祈福，你已成為騎士，現在起要顧慮你所屬階級的榮譽與名聲，以及你高貴的出身。記得保持謙恭、正直與謹守禮儀，永遠以慈善對待窮人，傲然於富人面前，要注意並照顧自己，尊重且心愛婦女，待人必慷慨、忠誠，切記不倦不懈！我以自身名譽為種種德行辯護，既非黃金、亦非貂皮能夠比忠誠與善行更能裝飾矛與盾。」以這些話相隨，國王將盾牌交給他，吻了他，又繼續說：「向前行！願上帝護佑你的騎士生涯！永存高貴思想、保持愉悅之心！」

這一段相伴之語非只是個人忠告，更是一些社會菁英普遍相通的國際禮儀，這類菁英存在的喜悅來自所有內在與外在能力的緊繃，其自身的圓美是一種倫理上的義務。

勾特弗利德的「崔斯坦」小說[1]反映了1200年左右的宮廷世界；華格納閱讀了該小說後，將它當做樂劇藍本。1200年左右的宮廷世界將塵世推崇為上帝創造的空間，並在世間培養出一種源自教會行為、但另行發展的新意識。宮廷德行應當輔助騎士力求聲響、堅守榮耀、維持幸福，同時不失拯救靈魂之心。中世紀有著陰暗、否定塵世價值的嚴峻，加上死亡時刻、自我否定、禁慾、神秘等等氛圍，在這樣的環境裡，當時宮廷教育與文化的高聳城堡，代表著世間愉悅的明亮之島。城堡中，高格調的社交進行著，有各種競賽、獵鷹，

1【編註】勾特弗利德以崔斯坦為主角的史詩並未寫完，亦未曾為其命名。

並以音樂與文學為伴，而它們則不再出自僧侶之手，係由騎士、甚或國王寫下。美好、禮儀、紀律以及對運動或娛樂加以贊助等價值觀，塑造當時的娛樂文化和群體藝術，同時喚起一股樂觀情緒，一種綜合美學愉悅、貴族傲慢與理想視野的心境。

　　若說期待青年騎士崔斯坦心懷愉悅之情，也可假設他有足夠的理由。數年前，這個「悲慘的陌生人」來到亭塔格（Tintagel），沒多久就贏得國王的喜愛，此時兩人尚不知道彼此的親戚關係。崔斯坦宣稱自己是一名「商人」之子，被誘拐並丟棄至空瓦爾地區的沿岸，他在荒野中尋找出路，巧遇國王的獵隊，崔斯坦教導他們如何以細緻的方法肢解獵物，再做有意義的整理。如此這般，這位年輕人成為回程中的焦點；他帶隊起音唱著新式多聲部狩獵音樂。他以自己的見聞豐富大家的認知，帶給他們愉悅，為自己贏得注意，邁向郡主之城堡。崔斯坦留在堡中做客，並以其語言、知識繼續贏得尊崇，加上他又能唱歌、彈奏各種樂器，經常令聽眾幾乎不能自已。所有的人對崔斯坦所受的教育與他的才能嘆為觀止，也甚為喜愛。奇妙的還有他的浪漫生命經歷，這些故事後來由他的「父親」魯阿爾（Rual）誦出；魯阿爾長年四處尋找崔斯坦，終於在此地找到。經過魯阿爾的敘述，崔斯坦才恍然大悟，原來自己是在養父母的照顧下長大，為的是躲避敵人摩崗（Morgan）公爵，他就是殺害崔斯坦生父瑞瓦林（Riwalin von Parmenien）公爵的人。崔斯坦的母親是馬可王的親姊妹白花公主（Blancheflur），她生下崔斯坦之後，即抑鬱而終。在邦國如此哀傷與困頓的情況下，為了替失怙以及被剝奪繼承權的年幼主人命名，忠貞的大臣魯阿爾找不著比「崔斯坦」更恰當的名字，因為「崔斯坦」在字義上指的是「傷心者」。魯阿爾對崔斯坦滿懷愛心與雄心，為教育他所付出的苦心，沒有任何統治者能比，直到小男孩被誘拐之時。

152

　　馬可王請甥兒與其同住，要與他共享一切，甚至為了他維持單身，且立他為繼承人，一心只想以真正的幸福平衡他生命初始的哀傷。崔斯坦也夠聰明，沒有拒絕，即使年紀輕輕，他已練就一番沉默的功夫，同時也已缺乏表達感覺的能力。一般人咸認為，世上沒有比這更幸福的命運安排，也沒有更完美的生涯。但詩人勾特弗利德卻在此處做了如此解釋：

Trug jemand seine Lebenszeit	若說有人的一生，
bei stetem Glücke stetes Leid,	持續幸福中總背負著傷痛，
so war es unser Freund Tristan.	我們的朋友崔斯坦就是如此。
Ihm glückte meist, was er begann,	他想做的事，大部份幸福臨門，
und war doch Leid mit Glück vermengt.	但幸福也參雜苦痛。
So war auch jetzt sein Herz bedrängt,	他的心此刻也正受折磨，
daß ihm sein Vater sei erschlagen,	因為他的父親被殺，
wie er den Marschall hörte sagen,	如他從大臣那兒聽說，
das schuf ihm heimlich Sorg' und Qual.	此事給他默默帶來憂心與苦痛。

　　崔斯坦終究做了明快的決定。他與養父魯阿爾商量，在馬可王為他準備行頭，並囑咐他必得回返的情況下，兩人步上回鄉之路，以宣示他應有的權利。當他求見征服父親領地的摩崗公爵之時，公爵稱他為雜種，並否認他的繼承權以及爭繼承權的權利，原因是，所有的人都知曉，當白花公主因崔斯坦的父親而懷孕時，父親將偷偷愛上的白花公主從馬可王的宮廷誘拐出來。摩崗隨而醜化白花公主既苦又甜的愛情故事，按他的說法是：當瑞瓦林停留於白花公主哥哥的宮廷之時，可人的白花公主偷偷愛上瑞瓦林，瑞瓦林也同樣愛上白花公主。但在兩人相互坦誠心繫對方之前，瑞瓦林為了馬可王參加一場戰爭，卻重傷而返。此時公

主為愛情憂心忡忡，做出最大膽的舉動，變裝悄悄溜進被認為生存無望的瑞瓦林處。眼看愛情即將無望，兩人坦誠相對，互訴愛意，激情更升高了兩人之間的愛，也成就了奇妙之事：白花公主懷了兒子，瑞瓦林竟也恢復健康。白花公主對哥哥心存畏懼，於是悄然離開父王的家。此舉使她付出喪失遺產繼承權與名譽的代價，同時也沒得到任何新的保障，因為瑞瓦林在對抗摩崗之戰時失去了性命，同時也失去了帕門尼恩（Parmenien）的統治權。崔斯坦聽到摩崗的敘述，對於為愛情與愛情結晶而活的母親被蔑視，父親則被侮辱，且被侮辱他的人所殺，在在都令崔斯坦甚為激憤。但他盡全力克制自己，說著，父母回到家鄉後，就立刻結婚了。但摩崗根本沒興趣，轉身就走。此時，絕望並痛苦失神的崔斯坦拔出他的劍，毫無預警地砍死眼前這位手無寸鐵的人。

緊接著是數場爭戰。崔斯坦借助一群投身於他的忠貞人士而贏得勝利，可說又將遺產奪回，也受到鄉親歡欣的承認，但崔斯坦卻將領地託付魯阿爾管轄，並向鄉親道別，而讓他們極度失望。以如此血腥手段贏回遺產，並沒有帶來歡喜，崔斯坦要返回空瓦爾。那大方好客、富文化教養、喜好娛樂的宮廷氣氛，在他父親時代，為培養貴族高雅氣質，就一直朝這方面努力，此刻為這位圓滿實現宮廷價值觀的兒子，提供了發揮影響力與拓展聲譽的場所。

但是，在這期間，那裡爆發了一樁悲慘的事件。愛爾蘭為昔日舊債要求進貢，並遣派愛爾蘭王之妻舅，力大無比的莫若（Morolt）前來索取。納貢的內容是挑選三十名出身上好家庭的青年，至愛爾蘭宮廷服侍，除非有人願意出面與莫若對決。一時之間，所有的父親皆為自己的兒子淚眼祈禱，無人願意交出兒子，也無人膽敢嘗試那自殺式的決鬥。崔斯坦為此事深感氣憤，內心的激動欲訴諸於英雄式行徑與一股犧牲的勇氣，以致他的想法最

終必須付諸於一己之命。無視於馬可王的哀求，他堅決對抗，與其說是為了這件事，不如說是為了平衡自己野蠻報復摩崗，所引發的良知問題，更大部份是為了以一場光明正大的格鬥維護自己，同時也在馬可王面前，證實自己效勞的能力。

一切備妥，並經過一番深思之後，崔斯坦以高貴的舉止從事這場冒險遊戲，讓莫若寧可見他生，而不願見他死。力氣可比四名壯漢的莫若為這位高貴的年輕人惋惜，當他以其毒劍刺傷對方之時，他獻出友誼，提供唯一治癒毒傷的可能性，只有他的姐妹，愛爾蘭女王伊索德，才能治癒傷口；但是莫若有一個條件，就是納貢之事依舊。崔斯坦不願就此屈服，對他來說，這場格鬥不只是一場運動比賽，他必須繼續戰下去。憑著最後的努力，崔斯坦終於使莫若無法再戰，且為了依道德評價對方的高傲，不僅砍去他的右手，也砍下莫若受傷的頭顱。

此時，這位英雄在愛爾蘭受到仇怨，在空瓦爾卻受到稱頌；但在愛爾蘭有尋求治癒的可能性，在空瓦爾，他卻將衰弱而亡。於是崔斯坦揣度計謀，因為他不願在嘗試各種可能之前，就這樣死去。畢竟，從確定必死的角度看來，活著時候的危險，對他來說，只是一丁點的不適。馬可王雖然認為他的狡猾計劃不符騎士操守，仍舊憂心忡忡地支持這回秘密跨海之行。即將抵達愛爾蘭海岸之前，崔斯坦捨去所有武器，只帶了豎琴。快靠岸時，他彈著琴、唱著歌，歌詞敘述一名遇到船難、命在旦夕的琴手坦崔斯（Tantris），以最後一口氣唱著自己的哀歌。崔斯坦如此介紹自己，多少也符合事實。這就是這位聰穎算計英雄謊言計謀的開始，這套謊言起初固然讓他得利，最後卻終將傷害他。事情的進行正如所料：那非比尋常、奇特感人的音樂引人諦聽，先是海岸守衛，他引導小船靠岸，帶了一群人前來探個究竟。人群中亦有

155

少女伊索德的豎琴教師，是他引起母親伊索德對這位瀕死歌者的好奇。崔斯坦的目的達到了，伊索德女王，也就是莫若的姐妹，伸手照顧這位她所不知的敵人。而坦崔斯必須教導她的女兒音樂，以及其他他曾學習過的事物，做為回報。

從文學角度看來，無人掌舵的舢舨中，受傷臨死的英雄形象並非專為崔斯坦所設計。它實是許多民族神話中的動機，係屬於既成圖像的心靈經驗，是人類普遍的方式；它能夠形成於各地方之神話世界觀中，並且隨不同民族性格有不同的塑造表現，也穿戴不同時代的文化外衣。故事源自凱爾特遠古時代，經過數百年的口語相傳，推測在第九世紀時首度被書寫下來，化為文字。故事敘述英雄崔斯坦殺死了巨人莫若，卻被他的毒矛所傷，於是乘坐舢舨讓自己在海上漂流，欲遠離人世而亡。友善的風將他的小船帶往水精之島，島上的女王就是巨人的妹妹，女王接納了這名幾近死亡的傷者，並將他治癒，同時也愛上他，不許他再度離開，但他脫了身，獨自回到了屬於他的世界。

愛爾蘭／凱爾特的傳說中，水精有著特殊的角色，直至今日，人們還不忘警告孩童，世上也有壞心的水精。應是內心對水精的不信任，讓傳說的英雄感到不安。他雖然接受治療，但也擔憂將為委身愛情而付出代價，即使愛情可能將成就這位樂於助人的水精，轉化為人類。傳說裡，並無片語隻字提到他懷不捨之情離開。水精自始至尾無名無姓，恢復健康的英雄在回程的路上便將她給忘了，即使沒有，最遲至他重回世界之時，也全將她拋諸腦後了。拒絕水精，意謂他毫無能力辨別何事對他好，也無能力信賴未知之事，並將它納為生命中心靈的財產。按神話世界的進行順序，這位英雄將拯救他的水精留置於她所屬的島上，沒有救贖她，有朝一日，他將透過另一名女子熱情裡不可知力量之毀滅

性的爆發，經歷女性引發災難的力量。古老傳說繼續述說著，崔斯坦在舅舅馬可王宮廷的決鬥遊戲中出人頭地，以及馬可的妻子伊索德如何熱戀崔斯坦等情事，正符合了神話宗教層面上的正義感。女王要求崔斯坦將她帶走，崔斯坦卻認為此舉不具意義。女王於是取笑他的勇氣，刺激他的傲氣，受到刺激的崔斯坦只得實現她所求，但依然打心底抗拒她。兩人落魄地在森林裡過日子，整天躲著馬可的人馬。崔斯坦為力保自己的男性優越感，每天晚上將刀劍置於女王與自己之間，直到女王知道如何對付他的虛榮，計謀讓他屈就於她對愛的要求。一日，跟蹤者發現了崔斯坦，崔斯坦陷入決鬥，重傷命危。當這位不幸的伴侶欲離開他之時，崔斯坦將她拉向自己，在擁抱中將她刺死。

這個古早流傳崔斯坦與伊索德的版本當中，並沒有愛情的幸福或心靈的滿足，而是氣憤多於悲傷。其中，激情導致了負面的結局，而女性是唯一承擔一切罪名的人。這位女子不知節制，毫無顧忌地誘拐男人，破壞他所處世界的遊戲規則，使他超越律法、違背誓言。崔斯坦以死為違反對馬可王的忠誠贖罪，在臨死前，他以所剩的最後一口氣，報復這名闖入並毀滅他生命的女人。

這樣一個殘酷的、單面向處理愛情問題的男性觀點，應在文學形成時期之前就已稍事緩和。透過與凱爾特傳說交流的布列塔尼（bretonisch）敘述者，故事的進行漸趨向人性思維。在法國南部普羅旺斯（provençalisch）文學的全盛時期，故事逐漸加入宮廷文明色彩，其中決定性的修正點，在於以戲劇觀點分配雙方對愛情的需求，是一種徹底的、精神層次的轉折，轉至相互給予與獲取，也是情侶共同的罪過、共同承擔的痛苦，直至死亡。但即使如此，新版故事裡仍舊存在男性內心對女性的抗拒，他自己沒有意識到，這種抗拒心理隱藏在排斥女人的宮廷禮儀之下。就像所有原始神話衝突

一樣，激烈的舊版故事雖然漸被遺忘，卻從來不會從世界上消失。崔斯坦父母悲慘的愛情故事正是此種範本：白花公主必須像身懷醫病魔力的水精一樣，出現在病危的愛人面前；因情侶擁抱而產生的兒子，卻只能認定愛情等同於將帶來厄運的激情，因為愛情終究毀了他父母的生命，還奪走了他的家鄉、名譽，以及財產。

對於愛情不可捉摸的暴力而產生的原初傳奇憤怒，在年輕的崔斯坦身上轉為悲哀。背負著父母的命運，崔斯坦的性格傾向憂鬱，然而他隱藏這個負面性格，試圖以宮廷生活文雅的輕鬆爽朗價值觀將它遺忘。於自我克制與堅定目標中，隱藏得更深的，是他對愛情的恐懼，因為他認為愛情只具毀滅性的力量。崔斯坦並未想到，少女伊索德走進他的生命之前，正是那位「愛情夫人，遺產繼承人」給了他一切學習與成就的驅動力量與熱誠。而當這位「標有愛情印記」的女子被託付給他，成為他的學生之時，對他來說，非只意謂又多了一個展現才能的可能性，同時也是一個極為悅人的可能性。師與生均沒有察覺到，愛情以教育愛神的姿態，悄悄地溜進了課堂裡。這位愛神耐心地微笑著，若說不是出於激情，就只能說是出自宮廷道德觀，它能夠抑制所有痛苦。青年崔斯坦稱它為「道德學」（moraliteit），幾乎是一種哲學式的和諧學，其中出色的知識、優秀的才能及宮廷的精神現實佔有重要的地位，「以達到取悅上帝與全世界的目的」。基本上，崔斯坦／坦崔斯對此學說的解釋，說服自己的成份不少於教導他的女學生，似乎意圖藉此在自身與誘惑之間建立一道防護牆。

這期間，伊索德發育地愈來愈趨近完美，彷彿由體內散發著光芒，人們因而稱她為「太陽」，稱她的母親為「晨曦」。這位童貞女在言談、遊戲與歌唱方面，表現出風姿優雅的教養，成為宮廷裡發光的焦點，且在部份騎士心中挑起了渴望與慾求。崔斯

坦卻相信，既然傷已治癒，計謀也將達成目的，只差逕自回返馬可王的宮廷，就大功告成。想要達成此目的，只有借助謊言；於是他謊稱家鄉裡心屬女子當他已死，可能已另找男人，而且他並非就此還鄉，不再復返。

馬可王滿懷慈愛、充滿幸福地再度接納甥兒；宮廷圈裡讚嘆崔斯坦的成就，尤其是他詭計多端的偽裝。然則，隨著時日過去，讚嘆漸轉為妒嫉與不信任，小心探問的聲音愈來愈大，懷疑他是否為騙子，甚至或許還是魔法師。崔斯坦的行為、成就以及他平易近人的本質，被拉扯到一個陰森的模糊地帶。為了從馬可王身邊排擠掉這個受寵的人，某些宮廷人士試圖遊說馬可王成婚。他們建議愛爾蘭的女繼承人，也就是崔斯坦極力讚揚的那位，而且，因為崔斯坦熟悉那邊的地勢民情，他們實在想不出有比崔斯坦更好的人選，來擔任慕求新娘的使臣。馬可王雖然看出此舉在國家政治上的高明處，但對這個卑鄙無恥的計劃仍難以苟同。崔斯坦自己則表示贊同，為了保住他的名聲，他堅持為他的國家與國王之福祉，再度以生命冒險。而且他也必須膽敢去試，才能確保他的性命不會在宮廷裡，因為懷恨者的毒藥與匕首而喪失。於是他備帆前往愛爾蘭。

在這期間，愛爾蘭那邊有一隻火龍興風作浪，國王應允，能征服火龍者將得與其女成婚。為償還莫若的舊血債，為促進兩國之間的和平，也為了替馬可王贏得伊索德，做為勝利的代價，崔斯坦自告奮勇與怪獸搏鬥。在格鬥中，烈火與毒氣幾乎奪去他的性命，他躺著，失去了知覺。

此時出現了一名不受歡迎的競爭者，他謊稱殺死了火龍，要求得到公主。無人能證實他的謊言，真理似乎站在他這一邊，伊索德陷入絕望，母親可是從困頓中找到出路。夜半時分，她、女兒以及她的姪女布蘭甘妮來到格鬥處，搜索真正勝利者的足跡。

女兒找到不省人事、下巴以下全浸在水泉中的崔斯坦，於是「樂人坦崔斯」再次受到照顧。不可排除的是，花樣年華的伊索德經常暗地裡觀察這位年輕人：

Als sie so schön sein ganzes Wesen,	當她眼見他的整體舉止如此美好，
so herrlich seine Sitte sah,	他的禮儀如此優美，
ihr Herz sprach im Geheimen da:	她心裡悄悄訴說：
Herr Gott, ist etwas mangelhaft,	天主！若說有所缺失，
was deine Wunderweisheit schafft,	在祢的奇妙智慧所創中，
so seh ich dies als Mangel an,	那麼我眼前所見就是缺點，
daß dieser heldenschöne Mann,	這位英姿美妙的男人，
an dessen Leib mit voller Hand	祢慷慨地在他身上
du alle Seligkeit gewandt,	將一切轉為永恆的幸福，
daß der mit irrem Wandern	他應當歷經迷惑的旅行
von einem Reich zum andern	從一國走至他國
sich seine Notdurft suchen soll.	為自己尋找困頓貧乏。
Er, der doch wahrlich ehrenvoll,	他，真會是無比光榮，
wenn es nach Würden ginge,	若一切遵照顯貴而行，
ein Königreich empfinge.	他能接收某一王國，。

當伊索德從他的配劍認出眼前之人正是崔斯坦之時，內心深深受創，也被謊言所傷害。但她還是揣度著，與其仇恨謀殺舅父的人，倒不如順應情勢，以他的兵器殺死面前這位坐在浴池裡、無抵禦能力的人。可是她做不到，此時另外兩個女人加入發表意見，經過深思，她們赦免他死。放棄復仇，並為崔斯坦贏得國王的好感，是較聰明的作法，因為崔斯坦不僅止是殺死火龍的人，也是針對自稱屠龍者的唯一證人，而且他還提供管道，使伊索德

能獨得那富有、強勢的馬可王做為她尊貴的夫君。在眾目睽睽之下，說謊者被揭穿，勝利者與慕求新娘之使臣受到稱頌，因著愛爾蘭女兒，也為他的國王確保了和平。

對於此事，少女伊索德不多言語，也沒有反對。她與父母惜別時潸然淚下，加倍顯現「甜蜜與純潔」的童稚本質。伊索德之母，其婚姻同樣因符合政治理念而結合，將愛情藥酒託付給布蘭甘妮，以求女兒與她一樣，找到實現幸福之路。這位「聰明美麗」的女王深為夫君所愛所重，常被諮詢，實與夫君共治。她也建立了對真相直覺的認知，在她心目中，現實勝於夢想，其治國本領令人稱頌，除治國之外，她不僅能「以毒攻毒」，治癒戰場上的傷口，還會用「強力魔飲」強化生命中健康的驅動力，以將其用於好的目的。她的名字「伊索德」具文學上的指標意義，意指創造楷模，同時也證明，她的女兒也是為此而生，將會是某位國王的尊夫人，具有美德，一生幸福。

崔斯坦意識到自己的傑出外交成就，懷著輕鬆的良知上了船。這位年輕人像兄長一般，友愛地將不斷哭泣的伊索德抱在懷裡，安慰她。他試圖讓她相信，與馬可王的婚姻將是她一生所求最好與最光榮的。他也看到自己又回歸榮耀，再度感受自由與無慮，此時「風清新地飄向故里」。

樂劇的劇情由這裡開始，呈現出另類英雄，是華格納心目中的崔斯坦想像！這位成年男士不願將手由舵輪移開，還頑固地避開馬可王之新娘的注視。他被以挑戰他的名譽相逼，必須面對伊索德。這位伊索德也非那位勾特弗利德筆下溫和無邪的少女，她是一個有意識、知道如何處理熱情代替哭泣的人，要與背叛她的崔斯坦共亡。小說描述活躍的崔斯坦口渴，要求飲水解渴，卻

不小心得到愛情藥酒，且體貼地也讓伊索德從中喝了幾口；相對地，華格納的情侶不再需要任何偶然。但是，在小說與樂劇中，愛情藥酒都意謂著決定性的高潮點，是化為愛情的轉捩點，為這份情決定性地開了路，拋除人性意識、先入為主的觀念、對禮俗、忠誠、聲譽與理性的顧慮；藥酒給了兩人在互愛當下更加提升的感覺。勾特弗利德早就說服讀者，崔斯坦與伊索德乃兩情相屬，因為每一個都與另一個關係至深，像曾經因受捉弄而被迫必要分開的心靈伴侶。此情此景只需要一次小小的機會，解除兩人的顧慮與躊躇，即可將當事人帶入愛情的認知。小說家以他多元的圖像語言結合題材，接收了傳統的藥酒，因為它正適合當時代宮廷禮儀的生活感與人性感，得以解釋激情的力量，並為違反道德除罪。就藥酒向來具有使人陶醉的力量而言，它是一種源自生命苦難、引領趨向死亡的飲料，因為兩人共同生活將違背世俗，愛情與名譽的衝突也找不著另一道出口。

162

在歌劇舞台上，伊索德以為給了崔斯坦死亡藥酒，此藥酒也給予生命，但必須在死亡裡才能完成；而樂劇作者感興趣的，僅在於其在心靈上的效果。意識到死亡的接近、意識到必須死亡，讓兩人只能將自己交給感覺。華格納的場景說明寫著，兩人「**一動也不動，四目互視，在目光中，尋死的念頭很快轉為愛情的炙熱**」，在表白愛意之後，兩人才相互擁抱，這種作法符合華格納時代的人性思維，符合十九世紀中葉的生命感覺。而華格納孫子魏蘭德（Wieland Wagner）的製作又將今日的人性思維搬上拜魯特舞台。舞台上，當兩人完全意識到愛意，從對狹隘律法的顧慮中解放出來，立時投入對方懷抱，在共赴黃泉的路上，一秒鐘也不願丟失。勇於赴死的伊索德以解脫的姿態，為自己，也為崔斯坦擺脫白晝人類律法的束縛。

「逃離世界，只要有你／妳！唯一知我的你／妳，最高的愛情慾望！」兩人在船上擁抱之時，對他們來說已非白日。崔斯坦與伊索德站著，活像被深黑夜晚圍繞之愛神的原初形體。場景的黑暗是心靈的顏色，時間是想像中的時間。華格納當年還必須給予必要的偽史喬裝，因為人們對事件炙熱的當下不能接受。在今日，如此的處理成了理解上的、作品享受上的障礙。華格納之孫魏蘭德可以大膽嘗試，公開展現戲劇之意圖、愛神之力量，他不需要再如字義所言，「穿上」歷史的裝飾外衣。

華格納當年閱讀的版本，係庫爾茲（Hermann Kurz）譯自中世紀詩文小說的譯本。與勾特弗利德當年處理古老傳說的手法相較，華格納和原始題材有著較多的距離，處理手法上要來得自由地多。華格納深為年輕情侶之悲劇感動，也從他們的愛情議題中，看出自己熱情天性的危險。華格納視他們為藝術家，以他自己擁有的最高級與驚嘆號，寫入一部聲音藝術作品恰適的形式中，將小說字裡行間飄浮歌聲的心理總譜，改寫成樂團的聲音。由富含客觀事件、豐富多彩的兩萬句詩句中，華格納組成一部劃時代的心理愛情戲劇，其中使用了古老歷史，以媒介無止境的渴望、極度興奮的自我放肆以及無可言傳的哀慟。劇情成為象徵，場景成為內在空間與夢想，回歸其神話的起源。

163

華格納與中世紀

梅爾登思（Volker Mertens）著

陳淑純 譯

本文出處：

Volker Mertens,"Richard Wagner und das Mittelalter", in: Ulrich Müller/ Ursula Müller (eds.), *Richard Wagner und sein Mittelalter*, Anif/Salzburg (Müller Speiser) 1989, 9-84。原作係將刊登於Ulrich Müller/Peter Wapnewski (eds.), *Richard-Wagner Handbuch,* Stuttgart 1986, 19-59之同名文章再加擴展與深入探討而成。

經徵得原作者同意，中譯擷取「引言」、「《崔斯坦與伊索德》」及「結語」三段。

作者簡介：

梅爾登思（Volker Mertens），1977年起為柏林自由大學德文系教授，教授中古德文語言學及文學。曾於捷克、法國、中國大陸及美國等國家客座。著作包含中古文學、十八及廿世紀文學、華格納研究等，並曾為柏林愛樂管絃樂團撰寫節目單，並曾於德語地區多家廣播電台主持古典音樂節目。

譯者簡介：

陳淑純，輔仁大學比較文學研究所博士，致理技術學院應英系副教授。

引言

1879年六月六日，華格納對柯西瑪（Cosima Wagner）說，他希望在歌劇《羅恩格林》（*Lohengrin*）中「傳遞完整的中世紀圖像」，卻沒能做到，柯西瑪補充著說，「《羅恩格林》已可稱是表現中世紀之美的唯一紀念碑」。

為何不是由中世紀作品本身來表現完整、完美的中世紀圖像，而是由改寫中世紀作品所完成的十九世紀作品？這個陳述的背後令人聯想到一個典型十九世紀早期的觀點，就是渥夫藍（Wolfram von Eschenbach）[1]與勾特弗利德（Gottfried von Straßburg）的敘事詩《尼貝龍根之歌》（*Das Nibelungnlied*）與《羅恩格林》，非但對口語傳遞之敘述材料做了不適當的形塑，甚且還偽造古老民間文學傳說的寶藏。華格納堅信，自己才是提昇中世紀故事神話內涵精髓的第一人，可說是魔術般引領出「全部源自遠古時代之傳說與史詩之神聖文學，於其自身之芳香中」[2]，可是實際的情況卻是，華格納乃透過這些古老故事之人與事，將自身所處時期的問題，以及自身的遭遇搬上歌劇舞台。所以，關於《羅恩格林》，他說他「只能從一位現當代藝術人的氛圍與生命觀出發，從我個人的、獨特的境遇所衍生出對藝術與對生命的關係出發，並且將這個題材剛好發展到對我的整體形塑來說，恰是必要使命的程度」[3]。當華格納自認將故事中會傷及效果的虛偽、不完美的部

167

1 【譯註】德文裡，Wolfram von Eschenbach是指來自艾森巴哈（Eschenbach）的 Wolfram。

2 1844年一月三十日，華格納寫給蓋拉（Karl Gaillard）之信件。

3 Richard Wagner, *Eine Mitteilung an meine Freunde*, in: Richard Wagner, *Sämtliche Schriften und Dichtungen*, Leipzig o.J., vol. 4, 298。

份刪除，使真正形象表露之時，其實賦予這些故事他當時代的面貌，而且，經常是在表達華格納自己。所以，檢視華格納的素材來源、與他的其他作品比較、觀察他所做的修改、對題材的構思所做的工作，挖掘出他的創作主旨，亦可解讀出諸多作品的生成條件與製造效果的意圖。

從人文史與藝術史角度看來，華格納的興趣轉向「古老德國」是較晚的事，他的轉向可從德國藝術家在巴黎的情況、華格納力求藝術原創，以及生平偶然因素等角度解釋。

在華格納早期的歌劇裡，如《仙女》（*Die Feen*）、《禁止戀愛》（*Liebesverbot*）與《黎恩濟》（*Rienzi*），「中世紀」主要是做為故事發生的時間與大環境，是附帶的、偶然的；它們係以中世紀為時代背景演出的故事，而非「『中世紀』的故事」；雖然從《唐懷瑟》（*Tannhäuser*）開始，華格納才正式採用真正的中世紀題材，決定性的轉變其實是《飛行的荷蘭人》（*Der fliegende Holländer*）。這不是一部源自義大利歷史的題材（如《黎恩濟》），也不是一部以模糊的歷史背景之戲劇改寫（如《禁止戀愛》與《仙女》），而是一部華格納意欲詮釋與形塑的「民間文學」。在當時眾多義大利與法國的時尚歌劇作品環伺下，其實是韋伯（Carl Maria von Weber）的《魔彈射手》（*Der Freischütz*），讓他領悟出德國民間傳說對德國歌劇的意涵。華格納於1841年為《音樂報》（*Gazette musicale*）寫的一篇長大文章中提及此點，並特別將「傳奇的、神秘的民間元素」做為重心[4]。文中談到在巴黎的演出時，他以「生為德國人感覺真好」做為結語[5]。正是這種傳

4　Richard Wagner, *Mein Leben*, ed. Martin Gregor-Dellin, [2]München (List) 1976, 207。

5　Wagner, *Mein Leben*, 160。

奇（華格納真以為如此）與民間風格元素，讓華格納對《飛行的荷蘭人》的素材產生興趣。這個素材係華格納在里嘉（Riga）時，閱讀海涅（Heinrich Heine）以嘻笑怒罵的筆觸書寫的《沙龍》（Salons）第一冊，其中的一段《史納貝雷渥樸斯基先生回憶錄》（Aus den Memoiren des Herrn Schnabelewopski）中，敘述了荷蘭人的故事。[6]「荷蘭人」的「民間風格」與當時巴黎流行的「沙龍品味」成明顯對比。在巴黎，華格納並沒有得到回響，於是他在居於領導地位的法國與義大利歌劇品味中尋找原因，他個人有關德國特色的思考也因而突顯。

　　過去他給予負面評價的「德國」《魔彈射手》，此時他開始欣賞。在1834年一篇名為〈德國歌劇〉（Die deutsche Oper）的文章裡，他還反對將所謂「強調德國特色的音樂家」一詞作意義上的擴充，如今身處異地，他在這部作品中看到能讓自己成長的新觀點。但是華格納並不將目標定位於不明確的民間德國風，而是鎖定於《唐懷瑟》中歷史的德國，而與當時左右巴黎歌劇生態的法國與義大利歌劇，形成強烈的對比。這也解釋了，為何他在1845年七月五日寫給蓋拉的信中提及《唐懷瑟》時，說自己是「從頭頂至腳趾徹徹底底的德國人」。

　　傳統上，涉獵德國中世紀議題，做為尋求過去的烏托邦，或做為國族認同的可能性，已有一段時間。十八世紀中葉，當人們重新發掘中世紀文學之時，受中世紀的影響雖然還少，但此時期的文學，當談及克洛司托克（Friedrich Gottlieb Klopstock）、

169

6 【譯註】亦請參考：羅基敏，〈《飛行的荷蘭人》：華格納的未來女子〉，羅基敏，《文話／文化音樂：音樂與文學之文化場域》，台北（高談）1999，3-31。

拉姆勒（Ramler）或哥廷根林苑派（Göttinger Hain）詩人的「結社文學」時，已意謂以國族動機做為反思北方、德國與凱爾特（keltisch）古老文化，以與經典古典相對抗，如此狂熱的佳例應屬諸多《歐西昂》（Ossian）偽本。國族思考的再次發揚且更顯強勁，則在自由戰爭之後，從文學與歷史角度看來，尤其是十九世紀初開展的日耳曼學研究，發揮了最大效應。華格納能以豐富的出版基礎為本，即可歸功於這番努力的研究成果，在對於中世紀文本之詮釋上有著不僅止於起步的開顯；必須一提的是，在華格納幾乎完全保存下來的德勒斯登（Dresden）圖書館收藏中，大約有一半是中世紀文本和有關中世紀文學與歷史的著作，其中最重要的文本更有不同版本以及它們的譯本，其中甚至可以看到稀有版本。看來，華格納似乎買了所有能買到的關於「古老德國」的書籍，例如他訂了最重要的日耳曼專業期刊《德國古代期刊》（Zeitschrift für Deutsches Alterthum），該期刊致力於日耳曼與德國古代及中世紀科學的研究。與中古文學之收藏相較，古典文學的收藏雖然亦未缺少，但是在其收藏中只能名列第二。於此可見，華格納做了徹底的研究，就算使用譯文，他能讀中古德文（Mittelhochdeutsch）是無庸置疑的，並且即或不是有系統地涉獵，華格納也通曉老冰島語（北日耳曼語）。選定古老德國議題做為他一生作品的基礎就此定案：不是他的亞歷山大文學，也不是《拿撒勒的耶穌》（Jesus von Nazareth）、《勝利者》（Die Sieger）或《阿齊勒思》（Achilleus）等作品成熟到足以搬上舞台。至於古代神話，以華格納的期許來看，缺乏原創性，雖然依舊隱藏在作品中，但只有在它們對日耳曼題材的改頭換面有所影響、有所變化之時，才可看到。

　　早在十六、十七世紀的佛羅倫斯，時值歌劇發展之搖籃期，

古代神話就已出現，直至十八世紀末，它都是主流題材，可說一直以藝術方式被「消費」。相反地，古代德國題材雖然在德國浪漫文學裡，早已是詩歌、小說與戲劇的主題，在歌劇舞台上，它卻較具原創性。在此之前，於歌劇作品中，如韋伯的《歐依莉安特》（*Euryanthe*）裡，強調中世紀題材的浪漫色彩，遠勝過其「神話」潛力。《歐依莉安特》係以蒙托爾（Gerbert de Montreuil）的古法文小說《紫羅蘭》（*Roman de la Violette*）為基礎，呈現一個保守的愛情、分離與團圓的故事，援古希臘語風小說之範例，延用了女主角為貞操耍詭計之情節。然而，華格納在中世紀作品裡尋找的，是他以「神話事物」稱之的普遍人性元素。基本上，這些神話事物，他從宙斯（Zeus）與席彌勒（Semele）、在鐵修斯（Theseus）與伊底帕斯（Ödipus）的故事中，也能夠尋得。雖然浪漫思潮正是從中世紀文學、繪畫與建築等獲取靈感，但是到那時為止，嘗試以戲劇方式表現中世紀題材者甚眾，但功成者幾稀。無怪乎海涅在《浪漫學派》（*Romantische Schule*）中，語帶誇張地一概而論，中世紀議題無非就是指「重新喚醒中世紀文學」。由華格納的作品及其影響看來，海涅對狂熱回歸中世紀的浪漫文人所作的評估，並不為過。

　　華格納真正轉向德國中世紀的題材，緣於所謂生命偶然之因素。在巴黎，華格納與語言學家雷爾斯（Samuel Lehrs）交好，他曾積極參與《飛行的荷蘭人》的創作。完成這部作品後，華格納想繼續深入神話題材，還為此計劃以原始語言研讀希臘古典作品[7]，但受到雷爾斯的勸阻，他很可能就是指點華格納接觸德國歷史之人，而這個領域，華格納在中小學時代便已密集接觸。華格納讀了

7　Wagner, *Mein Leben*, 221。

拉姆（Friedrich von Raumer）的《霍恩斯陶芬史》（*Geschichte der Hohenstaufen*），其中最吸引他注意的，是皇帝腓特烈二世（Friedrich II）以及其子曼弗瑞德國王（Manfred），於是華格納草擬了一部適合譜曲的五幕劇，這部作品後來被納入歌劇劇本《撒拉遜女人》（*Die Sarazenin*）[8]，1843年於德勒斯登首演。從這部作品中，可看出華格納涉獵中世紀議題初期之一些關鍵性策略：

一、真正的歷史題材帶給他許多困擾，他無法以藝術形式表現腓特烈二世[9]，於是避開此角，轉向兒子曼弗瑞德，他的命運提供相當的臆想空間 —— 一位「富有極致浪漫意涵的女性主角」，也就是撒拉遜女人。歷史的確定在角色塑造上，乃是阻礙。

二、國族認同傾向疆界的跨越，朝「純粹人性」發展，德國精神因而與希臘精神相關。兩者共有的，係浪漫主義意涵的「神話」，它是世界與人類存在條件之詩意與象徵的塑造，以與概念上的抽象表達相競逐。

172

整體而言，華格納在歷史中尋求超越歷史，在國族認同裡尋找人性事物。不幸的曼弗瑞德國王的悲劇要歸因於某神話動機，歸因於亂倫。撒拉遜女人法緹瑪（Fatima）是他同父異母的姐妹，至於她，自身可說是人性的典範，在她身上，最忠心者身上，國族認同超越成為人性問題，這位就是皇帝與「最美麗的信徒」策麗瑪（Zelima）之女。華格納一直遵循著席勒（Friedrich Schiller）的最大極限，「總只是保留故事中時間與人物的概括狀況，其餘皆自由發揮其文學性」[10]，因之，華格納這部作品可說與《聖女貞德》

8　【譯註】歐洲中世紀對阿拉伯人的稱呼，後泛指伊斯蘭教徒。

9　Wagner, *Mein Leben*, 221。

10　席勒於1799年八月二十日寫給歌德的信。

（*Die Jungfrau von Orleans*）[11] 這類的浪漫歷史悲劇相去不遠。可是《撒拉遜女人》不能滿足他，也不能刺激他譜曲的靈感，與《飛行的荷蘭人》不同的是，這部作品雖然具備歷史成份，但與神話因素相距甚遠，《飛行的荷蘭人》達到的成就可說又被揮霍掉了，於是，華格納回歸席勒獨特的浪漫歷史劇風格。二者之結合，他在下一個題材《唐懷瑟》做到了。

《崔斯坦與伊索德》：
從內在情愛到先驗愛情

華格納在日後的回憶裡提到，1854年秋天於蘇黎世，當他閱讀叔本華（Arthur Schopenhauer）的《意志與表象的世界》（*Die Welt als Wille und Vorstellung*）時，聯想到「崔斯坦與伊索德」的故事，這是他「在德勒斯登研究時代就已接觸的」。但是，他在瑪莉安巴德（Marienbad）時的閱讀紀錄裡，並未提及《崔斯坦與伊索德》，只提到渥夫藍的《帕齊瓦爾》（*Parzival*）與《堤徒瑞爾》（*Titurel*）以及《羅恩格林》[12] 與薩克斯（Hans Sachs）；不過，華格納的德勒斯登圖書館藏有兩個版本，一個是瑪斯曼版（H. F. Massmann, Leipzig, 1843），一個是封哈根版（F. H. von Hagen, Breslau, 1823），另外尚有庫爾茲（Hermann Kurtz）的譯本（Stuttgart 1844）。華格納在他的回憶筆記中沒有提及《崔斯坦與伊索德》，原因應在於，當時他並未立即有將此題材轉化為戲劇的想法，像《羅恩格林》[13] 或讀薩克斯那樣，後者激發他寫作《紐倫堡的名歌手》之基本靈感。然而，勾

173

11　【譯註】席勒之五幕浪漫歷史劇，1801年首演。

12　應是海涅《浪漫學派》中的批判指引做題材的擇選。

13　《帕齊瓦爾》亦與此相關。

特弗利德未完成的史詩必定讓華格納印象深刻，否則他不會在九年之後，還立刻想起那「中世紀最美的史詩」（海涅語），也就像他憶起《帕齊瓦爾》的情形一樣：在《崔斯坦與伊索德》初稿中，他安排了尋找聖盃者帕齊瓦爾來到崔斯坦臨終的病榻前。之後，有三年光景，華格納忙於《齊格菲》（*Siegfried*）。直至1857年夏天，華格納方重拾「崔斯坦」題材，並草擬了三幕劇本的草稿，其中已包含許多日後劇本中的文字。

勾特弗利德的《崔斯坦》可列入中世紀最重要文學作品的行列，其語言的精確性與音樂性、其表達的藝術性，及其「棘手的」主題，在德國中世紀作品中都獨具創意。相關研究解開故事形成的各個不同發展階段，最遠可推至凱爾特（keltisch）起源，其中已經包含了根本的衝突：介於主角與其國王新娘的情慾結合以及主角所欠缺的忠誠之間的衝突。隨著時間的過去，與龍爭鬥與慕求新娘加入，成為故事的史前史，此外，還加上一些滑稽的冒險故事，不僅如此，更有第二位伊索德的加入，以測試主角的忠誠；這位伊索德擁有白皙的雙手，故而名之「玉手伊索德」。第一部崔斯坦小說應大約於十二世紀中葉在法國誕生，就是所謂的《故事》（*Estoire*），艾哈特（Eilhart von Obeige）的德文改寫版約在1190年左右問世。即將告別十二世紀之際，英倫／諾曼地人托瑪（Thomas d'Angleterre）的古法文崔斯坦詩作問世，該作品可惜只餘斷簡殘篇。1215年前後，繼托瑪之後，勾特弗利德寫了他的小說；勾特弗利德視托瑪的作品為唯一「正確」表現「宮廷文化」的來源。

眾崔斯坦小說中，事件發生的順序都相當一致：一位年輕貴族瑞瓦林（Riwalin）愛上空瓦爾馬可王（Marke von Cornwall[14]）

14 【譯註】位於今日英國西南部。

的姐妹白花（Blancheflor），他們育有一子崔斯坦。但是在兒子尚未出世之前，父親便已陣亡，母親也死於難產。崔斯坦由庫威那（Kurwenal）以宮廷式教育教養成人，並且來到舅舅馬可的宮廷，開始時，甥舅二人並未能相認。一日，愛爾蘭人莫洛（Morolt）依往例前來空瓦爾，要求繳交貢品，而與崔斯坦格鬥。崔斯坦自身受了傷，卻殺死了莫洛，死者頭上留有劍的碎片。愛爾蘭公主伊索德發現了碎片，誓言抱報復謀殺者。

　　崔斯坦的傷無藥可救，他自願放逐，隱姓埋名來到愛爾蘭。在那兒，他的傷被伊索德的母親治癒，她亦名伊索德。回鄉後，崔斯坦直稱讚花樣年華的伊索德美如天仙，於是被派遣為使臣，替馬可王慕求新娘。他再度地隱藏身份，並殺了一條龍，此舉使他有權得到伊索德。然而，伊索德認出他的真正身份，卻並未因此奪取他的性命。原因是膳務總管利用崔斯坦的壯舉耍詐，擅自宣稱殺死了龍；唯有讓崔斯坦活著，揭發謊言，才能阻止伊索德成為膳務總管之妻子。崔斯坦終為馬可王贏得了伊索德。返鄉的路上，兩人喝了某種藥酒，致使藥力未退之前，兩人緊緊結合不可分。伊索德還是嫁給了馬可王，但試圖繼續與崔斯坦的愛情，於是需要一連串的欺騙舉動。托瑪在此加入神的審判情節，成為這些舉動的高潮：伊索德藉由一番虛假的誓約，通過了火焰測試，因為，身為「宮廷」之神，神是站在欺騙者伊索德這一邊的；馬可王在起疑心、卻未辨出的情況下，將兩位戀人逐出宮廷。在有如天堂的荒野中，兩人住在名為「愛情岩洞」的大理石寺廟裡，過著理想的日子。馬可王被分離兩人之利劍詭計[15] 所惑，將兩人召回宮廷，但因侏儒梅洛（Melot）的出賣，馬可王當場逮

175

15 可與《諸神的黃昏》中的齊格菲相比較。

獲兩人，崔斯坦只得逃命。

崔斯坦幫一位侯爵打仗，被賜其女玉手伊索德為妻。勾特弗利德的小說在這裡中斷。小說有兩個接續的版本，分別出自烏利希（Ulrich von Türheim）與海恩利希（Heinrich von Freiberg），而華格納經由哈根版本知道後者。但是，接續版並非承襲勾特弗利德的來源托瑪版，而是延續較早的艾哈特版本：崔斯坦迎娶玉手伊索德，卻一直未履行婚姻的義務；崔斯坦一再嘗試回鄉，身經數次冒險，期間他裝扮成吟遊樂人、癲瘋病人以及傻子，終於，崔斯坦又回到金髮伊索德身邊。當金髮伊索德因誤會拒絕崔斯坦時，他回頭與玉手伊索德履行婚約。在戰爭中，崔斯坦又受了毒傷，為求治癒，便派人去請金髮伊索德，並且約定，伊索德來到時，就以一張白色的帆告知，但是玉手伊索德故意弄錯，告知是黑色的帆，於是崔斯坦在絕望中死去。金髮伊索德抵達，走進教堂，躺在安息者遺體身旁，也跟著死去：只有在死亡的狀態下，兩人才能公開結合。由於馬可王聽說了愛情藥酒的作用，便原諒了兩人。相愛的二人被葬在一起，從他們的墓裡長出一支玫瑰與一支葡萄枝蔓，纏繞在一起，永不分離。

就1200年前後的宮廷文學範疇而言，勾特弗利德的《崔斯坦》係站在極端的位置上。相對於宮廷式服侍性的愛情，魔力宿命式的愛情做為詩歌與敘述文學中的情愛議題雖然已然可見，但並沒有史詩式的、並且以如此絕對的形式來開展。傳統的亞瑟王（Artus）小說原則上提供的是正好相反的東西：在克瑞堤恩・德・特洛瓦（Chrétien de Troyes）的《艾赫克與艾妮德》（*Erec et Enide*）中[16]，情侶必須學習將愛帶進社會，使愛情為散播宮廷歡樂而開花結果；故

16 華格納日後在《帕齊瓦爾》時代所閱讀的哈特曼（Hartmann von Aue）德文改寫版中亦然。

事裡，艾赫克將一對陷入孤立愛情的情侶帶返宮廷，完成所謂「宮廷之樂」（Joie de la cort），也正是這段冒險故事的名稱。整合原則上反王權、反社會的愛情力量，也就是馴化，很明顯地，乃宮廷小說的設計。《崔斯坦》卻不同，它開展了無條件的、實質的愛情與社會規範之間的緊張關係，卻不去找到和諧的解決途徑，而是引導相愛的人走上摧毀肉體的唯一之路，才能讓愛情可被公開。社會規範的勝利只是一種表象的勝利，因為愛情永遠是最高的價值。在勾特弗利德版裡，愛情不再只是因藥酒才發生，而儼然是一股命中注定的力量，有意識地被情侶雙方接收為決定生（與死）的最高力量。至於崔斯坦與伊索德在喝下藥酒之前，是否並未意識到兩人相愛，或是藥酒才是兩人熱戀的原因，在研究中，各方看法不一；相對地，由兩人典範式的宮廷性格與教養看來，理當相屬，則是各家均認同的看法。勾特弗利德在藥酒神話不做理性化的處理，而讓愛情發揮效應，因為愛情永遠應該是一股非理性的力量。因之，在飲下藥酒之前，是否有愛情的存在，其實是不必要的問題。在貴族社會中，實質的愛情只能以出軌之愛呈現，婚姻純然是一種社會機制，它因政治因素而結合，最好的情況是所謂的「婚姻不排除愛情」。就宮廷愛情議題之理論而言，婚姻與熱戀，原則上並不相容。無條件的愛情與婚姻之社會機制無法相結合，明顯地，前者與後者清楚相背。為表達愛情之絕對要求，勾特弗利德採用在中世紀擁有絕對地位的一種工具：宗教。某種程度的廣義宗教形塑在「愛情岩洞」的寺廟中達到高峰，作者以愛之床取代祭壇，被理解為聖餐的愛情做為兩人的食物，正符合參與聖禮聽眾之期待，對他們而言，崔斯坦與伊索德的生命與愛情就是聖禮麵包[17]。愛情之絕對化建構了一套

177

17 此處見勾特弗利德版本，237ff.。

自我倫理，情侶的行為在愛情裡有其光榮面，但與社會的光榮以及兩人都有義務維護的社會聲望相對立，這是無法解決的衝突。「愛之死」的想法，在勾特弗利德的作品裡，透過崔斯坦的話語「永恆之死」，已然可見。只是「永恆之死」（「永生」之相反概念）做為藥酒的結果，卻不表示愛情之先驗，而只是取法聖經上將實質之愛與死亡經驗的並列：「愛情如死亡一樣強烈」（fortis ut mors dilectio）。

各研究中對勾特弗利德的愛情構思並不一致（此處不想到華格納也難），但他要表達的，是無條件之愛夾在社會規範與情侶追求幸福之間的緊張關係，這點是確定的。

朋友瑞特（Karl Ritter）計劃寫作一部以外在冒險與詭計為重點的崔斯坦戲劇，與華格納討論。因著這份偶然和個人生命裡的遭遇（與瑪蒂德（Mathilde Wesendonck）的戀情），華格納覺得自己深受勾特弗利德的「深度悲劇」吸引，而「不理會其他次要偏離的話題」[18]。他成功地編寫出一部三幕的劇本，集中於三個基本場景，所有之前發生的事，都運用提示技巧帶入，這是華格納在《尼貝龍根指環》（Der Ring des Nibelungen）中發展出的手法；這也導致語言的嚴密性與時而出現的怪誕，如果可以這麼說的話。

第一幕交待了愛情的發生以及當下時刻，逐漸意識到對愛情的存在；場景在將伊索德由愛爾蘭載往空瓦爾的船上：「向西（愛爾蘭）／目光流轉著：／朝東（空瓦爾）／船兒航行著」。崔斯坦是「無出其右的英雄」（與龍相鬥一段未被提及），但也是「功名至上的人」，是無自由的馬可王侍從，就像伊索德有意誇張的說法[19]：

18 Wagner, *Mein Leben*, 524。

19 如《尼貝龍根之歌》中的克瑞姆希爾德（Kriemhild）。

她必定知道，崔斯坦是他舅舅的貴族僕役。按照中世紀的想法，崔斯坦做愛爾蘭公主的丈夫，根本是難以想像的；就連她與馬可王的婚姻都可說是委身下嫁，因為在崔斯坦殺死莫洛以前[20]，馬可有向愛爾蘭國王納貢的義務。但這種階級思維對華格納所構思的伊索德來說，並不重要，她之所痛在於崔斯坦，這位為她「命定」之人，竟可說將她轉手送給馬可。崔斯坦迴避伊索德的作法，伊索德視為逃避愛情的要求；對崔斯坦而言，愛情全無實踐的可能。勾特弗利德設計的伊索德只是對遙遠國度未知的將來心懷恐懼，並因其舅舅莫洛被殺，尚處於拒絕崔斯坦的狀態中，在華格納筆下，卻明顯表達兩人之間已形成一種宿命的愛情結合。伊索德提醒了布蘭甘妮（Brangäne） 崔斯坦的首次愛爾蘭之行，雖然與中世紀小說相同，當時他稱自己為坦崔斯（Tantris），伊索德還是認出他就是謀殺未婚夫莫洛的人，卻也依舊治好他的毒傷。華格納將莫洛設計為崔斯坦的未婚夫，因為對華格納來說，宗族鄉親、中世紀的復仇動機，並沒有與未婚夫的情感依賴來得重要。然而，當伊索德以顫抖的手持著劍，站在坦崔斯面前，欲刺向他時，他的視線阻止了她。針對這點，勾特弗利德的理由是，伊索德身為女人，其外在與內在處境都讓復仇的執行變為不可能：殺人行為會使她在社會中名譽掃地，而且她的內在也無能力趨向如此殘酷與強硬。加上伊索德的母親曾答應保護自稱是坦崔斯的崔斯坦，條件是抵制善騙的膳務總管的要求。對華格納來說，阻止伊索德揮劍的，不是泛泛平常的理由，而有特殊原因，也就是正在滋長的、或已萌生的，對崔斯坦的愛意。在勾特弗利德的版本裡，兩人在享用藥酒後，伊索德才提醒崔斯坦先前發生的種種事

179

20 請參照庫威那的歌曲。

情；就像敘述者所描述，兩情相悅者在對話中拉近距離，這是中世紀愛情發展的第二階段。[21]

　　華格納將上述情形移至崔斯坦的首度愛爾蘭之行：在勾特弗利德版本中，崔斯坦的身份係在第二次匿名去愛爾蘭時，才被認出；在華格納的筆下，崔斯坦隨即以真實身份「勇敢地回來」，為的是要替馬可王贏得她，因為他那時還認同世俗價值，還未意識到自己對她心懷愛意；第二幕裡，崔斯坦如是說道：「沒有知覺與瘋狂／我約莫感覺到／一幅圖畫，是我雙眼／不敢直視的」。他服膺社會約束，第一次返鄉之後，其他侍從紛紛妒嫉起他的名聲，尤其他在宮廷中的地位，因為馬可王囑意他為繼承人。馬可欲與崔斯坦高度讚賞的伊索德成婚的計劃，崔斯坦本人都認為由於愛爾蘭的仇恨，係不可行的。但是，眾臣子卻思考著除掉崔斯坦的可能性，他們想辦法慫恿他踏上那無指望、且險惡危及生命的航行，我們必須以這樣的觀點，來了解崔斯坦的話語：「我將它們（旁人的貪婪與猜忌）擺在一邊／決定謹守忠誠／為能有榮耀與名譽／我啟程去愛爾蘭」。布蘭甘妮也知道：「自己的祖產／真實高貴／他獻在妳腳邊／尊妳為王后！」（第一幕）崔斯坦將伊索德叫賣式地宣揚給他的舅舅為新娘，這種伊索德自我摧毀的想法，不斷折磨自己，因此，她將他們之間奠定愛情的一瞥，誤讀為媒人「打量式」的觀測，這點無法從崔斯坦那一邊得到證實，他可能還停留在榮耀與名聲等等價值觀，尚未辨識出最高的價值：愛情。

　　就算伊索德與馬可的婚姻，為愛爾蘭與空瓦爾之間正式的和解劃下印記，對勾特弗利德構思中的伊索德來說，也不足以讓她接受

21 根據歐維德（Ovid）的說法。【譯註】歐維德（Publius Ovidius Naso, 43 BC-AD 17），羅馬詩人。

崔斯坦的服務。而對華格納來說，就像他的崔斯坦也立即實踐工作一般，這點只是伊索德的藉口，她其實意圖共赴黃泉，因為共同生活看來幾無可能。中世紀的小說中，聰明的母親伊索德，交待給布蘭甘妮一瓶愛情藥酒，囑咐她交給新婚人，以期盼兩人的結合不僅只是政治算計，還有愛情；這也是華格納愛情藥酒的最初目的。當伊索德思慮她在空瓦爾的命運：「不懂愛情／這位尊貴的人／一直近近地看著我！／我如何渡過這煎熬？」她的真意是：不為崔斯坦所愛。布蘭甘妮卻誤以為她說不為馬可王所愛，而提醒她「母親的藝術」，也就是愛情藥酒。但是母親伊索德不僅給了愛情藥酒，還給了奇異藥膏、解毒劑以及死亡藥酒，這才是伊索德要與崔斯坦一起喝下的。布蘭甘妮出於「愚蠢的忠誠」，有意將其調包了。這點在勾特弗利德的版本是一次普通的混淆事件，是一名宮廷侍女將愛情藥酒誤認為葡萄酒。華格納則構思了離開人世的計劃，是世俗生存中的故意任務，如此一來，布蘭甘妮的混淆有其延續性：正因如此，愛情成為屬於兩人的。雖然弄錯飲料是極為普遍的事，勾特弗利德還是做了暗示，即使他不（再）直接表露，他讓布蘭甘妮終究理解所發生之事，並認出：「哦，天啊！崔斯坦與伊索德／這瓶藥酒意謂你們兩人的死亡！」（O weh, Tristan und Isolde, / dieser Trank ist eure beider Tod!）（11705-6句），至於她意指何種死亡，社會的、肉體的，亦或精神的死亡，就不清楚了。

愛情常被比喻為與死亡相似的實質經驗，中世紀經常將此話題鎖定在小說中死亡國度神話的運用[22]，最令人印象深刻的例子要屬克瑞堤恩的《藍斯洛》（*Lancelot*）：藍斯洛與格妮埃芙（Guenièvre）兩人唯一的一次愛情約會，係在「無人回返之

22 是凱爾特式的運用？

地」，意味著兩人重回社會基本上是不可能的。這樣一位藍斯洛，華格納必定不曾知曉，他對愛情跨越世俗存在的想法，清楚表現出中世紀的想像，華格納雖然將它操作至極限，但最終還是植基於十二世紀的愛情類型。

勾特弗利德的版本裡，肉體奉獻在航行途中就已發生；華格納則將它與藥酒場景區分，在第二幕另闢一個戲劇化的空間。華格納的戲劇設計抉擇，要將愛情的誕生、實現與先驗做為他的「情節」[23] 重點，除此之外，華格納還有一個理由，不讓愛情的結合發生在遞交新娘之前。中世紀小說中，伊索德因失去貞操而讓人頂替她，與馬可圓房，更進而導致伊索德計謀殺害布蘭甘妮。對華格納來說，如此之和起始狀況不相關的節外生枝，顯無必要。至於伊索德婚後與兩個男人有性關係的情形，對所有中世紀敘事小說作者來說，似乎皆非基本問題[24]；他們能夠清楚劃分婚姻義務與實現愛情的區別。但是，應是出於現代愛情認知的觀點，華格納對此做了更動：馬可未有真正的婚姻生活：「那對我的想法／從不敢接近／那對我的心願／敬畏地拒絕」；在長篇哀怨獨白中，他如此訴說伊索德。勾特弗利德的馬可王自己得對如此的欺騙行為，負擔部份責任，因為他對伊索德只有性慾需求，對他而言，女人就是女人，如同勾特弗利德評論頂替新娘之事一般。華格納的無奢望「多情」國王則正好相反，他由伊索德身上只求心靈，而非肉體的慰藉。正因為他最不應該被騙，可以清楚看到，整個事件不是「欺騙」的問題，而是兩種情境的衝撞：一邊為「泛泛」世界，一邊為非世俗的愛情，它將情侶由事物秩序中

23 Handlung，華格納以此字稱他的《崔斯坦與伊索德》。
24 克瑞堤恩的反崔斯坦小說《克里傑斯》（*Cligès*）則不同。

隔離出來。崔斯坦對馬可的回答:「噢,國王,這／是我不能告訴你的／你所問的／你也永遠不會知曉」,傳達了愛情只有受選者能領會,就像勾特弗利德的崔斯坦之愛,只觸及「高貴的心」,愛情只能被真正接受者體會。

　　中世紀小說裡,所有崔斯坦與伊索德的秘密幽會、兩人在「愛情岩洞」的停留,以及在樹園中被發現的情節,華格納將它們整合成一個場景,擺在第二幕內。正如瓦普內夫斯基(Peter Wapnewski)的詮釋,在這裡,華格納以中世紀的破曉惜別歌(Tagelied)為範本,描述兩情相悅共度良宵之後,情侶在晨曦中惟恐他人發現,互道再見的場景。在分離的那一刻,兩人再次意識到愛情的意義與強度,之後,隨即是守夜人警示白日即將到來的詩句。勾特弗利德的《崔斯坦》,描述兩個情侶在樹園中被馬可王發現那一刻的光景,也有破曉惜別歌的情境,文中寫著,即使黃金與青銅打造的作品,也不比兩人更美(18208句起);渥夫藍所作的一首破曉惜別歌也有類似的描繪,他寫著,沒有一位畫家能表達出,兩個情侶結合成一體,躺在那兒的模樣。華格納1845年在瑪莉安巴德閱讀的《帕齊瓦爾》與《堤徒瑞爾》譯本中,也有渥夫藍的詩歌。但華格納從這些明顯非偶然的相似性中,製造出一些結構上的對應,例如他將守夜人之角色轉給布蘭甘妮,此靈感乃來自於勾特弗利德,差別在於,勾特弗利德的中世紀小說中,她睡醒時沉默無語,華格納的歌劇裡,她則唱了兩節守夜人詩句;特別要提的是,中世紀破曉惜別歌之人物,也經常按角色之別,有其個人的詩句。對華格納來說,在破曉惜別歌中,以詩句表達愛情之理想時刻的做法,是一個範本,可提供他整合各式戀愛相會情節,做出理想的場景;在劇中,這些詩句達成了史詩中「愛情岩洞」的寓意:提高與昇華。「愛情岩洞」作

為一種寓意[25]，屬於中世紀寓教結構，正因為此，又是反神話的，因而不被華格納所用。相對地，破曉惜別歌則是敘述式的「客觀文類」（genre objectif），恰好代表愛情議題的非傳統位置。

　　與破曉惜別歌不同的是，這對情侶被「荒涼的白日」嚇到了，發現之舉發生的時刻理想地區分了場景。勾特弗利德的版本中，發現崔斯坦與伊索德纏綿在一起的馬可王，為找來人證而離開[26]，因而也給了情侶道別的機會。針對崔斯坦空洞的言語，伊索德回以長篇獨白，崔斯坦守成的交心比喻，伊索德以人物交換的隱喻超越他，她稱崔斯坦為ir lip，意指「她的生命」，同時她亦指人，同樣地，她稱自己為iuwer lip，意思是「他的生命」以及他的人，因之，她做了如此的總結：

Tristan und Îsôt, ir und ich	崔斯坦與伊索德，他與我，
wir zwei sîn îemer beide	我們倆人永遠
ein dinc âne underscheide.	成為一體不分離。

（18352-18354句）

華格納接收了這個想法，寫下：[27]

Du Isolde,	你伊索德，
Tristan ich,	崔斯坦我，
nicht mehr Isolde!	不再是伊索德！
Tristan du,	崔斯坦妳，
ich Isolde,	我伊索德，
nicht mehr Tristan!	不再是崔斯坦！

25 勾特弗利德以精神的、亦有肉體的細節，來展現性愛的特質。

26 根據中世紀之情理法，此作法是多餘的。

27 【譯註】作者此處引用的是總譜中的歌詞，與劇本原文略有出入；請參考本書劇本中譯第二幕。

而兩人關於「這甜美的字眼：「與」╱它所連結的，╱是愛的結盟」的反思，做為人物交換隱喻的前導，此處華格納亦是溯引勾特弗利德的開場白（Prolog）：

ein senedaere *unde* ein senedaerin, ein man ein wip, ein wip ein man, Tristan Isolt, Isolt Tristan. （128-130句）	一個愛著的男子與一個愛著的女子 男人女人，女人男人， 崔斯坦伊索德，伊索德崔斯坦。

介於「一個愛著的男子」與「一個愛著的女子」之間，還有那「甜美的字眼」，之後，各個字緊靠在一起，兩人「相擁」交錯配列（chiasmus）的姿態，不僅止意謂因愛而擁抱，還將戀人相愛時的身份認同反映在文字的可換性上。

　　與他的藍本比較，還必須再提華格納所做的兩個重要更動。基於戲劇集中性的思考，他將由朋友轉為敵人的馬喬托（Marjodo）以及陰險耍詐的侏儒梅洛（Melot）合併為一個角色。另一個更動則深入戲劇核心：勾特弗利德將附上情侶之名丟進河裡的木塊做為記號，指示兩人相遇的機會，華格納用的則是會被滅掉的火把。不只是因為火把有更好的視覺效果，它也具象徵意義：火為「泛泛」世界而存在，黑暗則為愛情存在；而死亡是「老人」以轉向的火把製造出的形象；伊索德笑著熄滅火把，既使那是她「生命裡的光」，而它也真是。

　　瓦普內夫斯基清楚地指出，如果華格納只打算剖析小說的神話核心，亦即是古代凱爾特寓言，那麼這個「情節」應在第二幕就告結束，姦情被揭發應導致情侶雙雙逝去。華格納也讓崔斯坦要求伊索德，跟隨著他前往那「夜晚的奇妙世界」，而伊索德也願意走向「那個╱圍繞全世界的國家」，走向死亡。可是當崔斯坦倒

在梅洛的劍下之時，伊索德並沒有自殺，場景說明寫著「馬可制止了梅洛。大幕迅速落下」。華格納並不想將愛情的實現與昇華這兩個主題納入同一幕，這不僅只是題材傳統的問題，促使華格納賦予崔斯坦的渴求、伊索德的到來，並且為愛而死那樣寬廣的空間，也不僅只是為了要讓崔斯坦，這位在第一幕中蒼白、無血色的英雄，做較強的個人描繪，或是必須要將他與伊索德兩人的愛情需求以對等的重量並列。在勾特弗利德版本裡，崔斯坦的出身註定了他不幸的愛情；華格納讓他的英雄在第二幕與第三幕中，提到自己的身世。崔斯坦的母親在他出生時過世，而父親逝世地更早：「他製造了我，而後死去」。[28] 對華格納的崔斯坦而言，伊索德說，死亡與愛情是「自有的」與「財產」，是「家」與「鄉」。勾特弗利德從崔斯坦的名字中，已看到他的運命，因為Tristan源於拉丁文tristis，意指充滿哀傷。華格納不想讓兩人相愛的發展如此簡單化，在愛到最高點後，就緊接死亡。崔斯坦所負之傷，讓他承受苦痛，且因而死去。但是這個傷其實是他自己故意傷在梅洛劍下，而不是如中世紀各《崔斯坦》版本所言，是意外之傷。不可能活在愛裡，因為愛情遠比人的力量強大，是華格納試圖經由渴望的苦痛以及愛之死，所要呈現的。於此可見，傳統非但不是束縛，反而提供了華格納發揮的工具。而玉手伊索德的問題[29] 則全無空間，屬於「附屬品」[30]。當華格納像古老的《崔斯坦》小說一

28 勾特弗利德的版本中，瑞瓦林雖在病榻上孕育了兒子，並在媾合中幾乎死去，卻也活了下來，但在崔斯坦出生之前不久，於一場戰爭中去世。

29 這絕非附帶提到的話題，像但丁《新生》（Vita nuova）即為佳例，或許亦是勾特弗利德的作品在此處中斷的原因；對華格納來說，應也是因為與他的生命經驗有相關性，而棄之不用。

30 這個附屬品僅留下一點痕跡，崔斯坦急著問「那旗？那旗？」，即是導自黑白船帆的動機。

樣，將伊索德以期待中的醫生呈現之時，伊索德也如華格納之前自仙姐（Senta）到布琳希德（Brünnhilde）[31] 的角色一般，成為女性救世主。華格納以此面向，將全劇帶領至勾特弗利德所使用的宗教提昇層次，為的是要清楚表達愛情絕對性的要求，伊索德送給崔斯坦的「最後的甘霖」聽來像聖禮中的聖餐，並非偶然。然而整體言之，與消逝的宗教結合需求，並不再適合表達絕對性，勾特弗利德的作品也是如此。

勾特弗利德的版本裡，儘管愛情的價值居優勢，且自始至終維繫於劇情的內在，聲譽與愛情之間的緊張關係，卻仍緊緊圈住兩位情侶。這個緊張關係在華格納版本中，因著愛情的昇華而被克服。馬可還提到「屈辱」，崔斯坦卻為此，「同情地」望著他：愛情屬於「另一個」世界，此時，兩個世界的衝突絕對化了，到了第三幕，衝突甚至不再佔一席之地。勾特弗利德安排崔斯坦與伊索德離開「愛情岩洞」，為的是要歸返社會，因為兩人就是在愛情裡，將宮廷價值絕對化，也因而一直身屬宮廷人士；而華格納則讓兩人終結於充滿神秘的昇華裡。就中世紀而言，只有神的事物是屬於先驗的，愛情只是藉由類比出的產物；對華格納來說，在一個平庸化的世界中，愛情是唯一先驗的事物。《崔斯坦》中伊索德「愛之死」的結局，與《諸神的黃昏》裡，布琳希德自我犧牲的結局，有相似之處，後者之「叔本華式的結局」，依據女主角的企圖，也可稱是愛之死。但《諸神的黃昏》更進一步地表達老的諸神世界的沒落，並引領出可能的新世界。這個宇

31 【譯註】仙姐為《飛行的荷蘭人》女主角，布琳希德則是《尼貝龍根指環》第二部《女武神》（*Die Walküre*）劇中的女武神主角，亦是之後第三部《齊格菲》（*Siegfried*）與第四部《諸神的黃昏》（*Götterdämmerung*）的女主角。

宙神話的面向，在《崔斯坦》「較私」領域的結局裡，亦不匱乏。由「世界呼吸／飄拂萬有裡」並沒有一個具體的新世界形成，但是源於愛情的世界意義的神話開放性，卻在音樂中於焉成形：這是個「開放」的結尾，前奏曲內含的a小調渴望動機，在此於B大調上解決。在《唐懷瑟》之後，華格納不再表達清楚的「使命」，《崔斯坦》「開放式」的結局看來亦保有這個層面。在勾特弗利德的《崔斯坦與伊索德》裡，這個層面不僅經由（非刻意）未完成作品的特質呈現，還透過古時候非理性的藥酒設計，更（刻意）透過情節與評論之間的矛盾、理想的愛情岩洞寓意，與片段零散的愛情之間的分歧，可說是經由表面平順的語言與底層總是模糊化的訴求，展現出這個面向。在《崔斯坦》裡，華格納的世界意義並不少於《尼貝龍根的指環》；用他自己的話來說，《崔斯坦》就是「對浩大的、一部囊括全部世間關係的尼貝龍根神話的一個增補行動」。[32]

188

中世紀 — 媒介與偽裝

　　不僅在十九世紀後半，在廿世紀裡，華格納的作品也都喚起並振奮世人對中世紀的興趣；影響最深遠的例子，應屬路易二世出於對華格納之狂熱，而打造的「聖盃堡」— 新天鵝堡（Neuschwanstein）。唐懷瑟、羅恩格林、崔斯坦、薩克斯心愛的紐倫堡、尼貝龍根傳說，以及帕西法爾／帕齊瓦爾[33]，都在1880/1884年間出現在神甫的壁畫之列。每年為數幾近百萬的觀

32 《後記》(Epilogischer Bericht), 1871, Sämtliche Schriften und Dichtungen, vol. 6, 268。

33 【譯註】由中世紀原作Parzival（帕齊瓦爾），華格納寫作了樂劇《帕西法爾》（Parsifal）。此兩字為中古德國文學學者津津樂道的討論題材，並經常以用字直接區分文學與樂劇作品。

光客中，有些不僅初識華格納的作品，還在那裡首次見識其作品之中世紀源頭，因為那些濕壁畫不僅取景自華格納的樂劇場景，也收納若干老故事中未被華格納使用的情節，進而將一切融合成一套理想的中世紀形象。在這裡，華格納真正成為中世紀的媒介者，因為，濕壁畫的呈現係依據原始傳說，而不是依據華格納給它們的造型。對浪漫主義者與其後繼者而言，「原始」傳說也搬入了一個理想的美麗境界居住，就像本文開始時，所引用之華格納有關《羅恩格林》的話語一般。

中世紀做為逃逸之空間，華格納並非第一人，其實是為廣大的知識大眾而開，也喚醒大家對原始題材的興趣：經由對華格納作品的認識，想進一步了解中世紀文學，而有了許多勾特弗利德的《崔斯坦》以及渥夫藍的《帕齊瓦爾》之讀者，過去如此，未來也一樣。只是在過去，大家以華格納的眼光讀古代的小說：對他們來說，渥夫藍的《帕齊瓦爾》縮減為數個話題，主要圍繞在尋求聖盃者、純潔人子以及他的憐憫能力，他們忽略了格萬（Gawan）與他的愛情小說、整個亞瑟王世界以及族譜架構，並且因著重視聖盃的神秘，而忽視了整體封建的自我呈現。《崔斯坦》則集中於愛情主題、自我與世界（無論如何個人與社會）的緊張關係，卻略過了有關騎士理想的重新訂定、統治順位與僕役忠誠等等問題。過去與當前研究勾特弗利德之困難處，就在於與華格納擦身而過，而沒有單方面集中於愛情神秘的討論。對玉手伊索德問題的評價上，一般以為，勾特弗利德不願以這種形式，將他的主角異化；如此的想法就是受了華格納將小說情節集中的影響：在題材的傳統上，勾特弗利德不能像華格納一樣，從道別直接跨越到為愛而死，故而將作品中斷，他也必須中斷。

華格納所呈現的中世紀，尤其缺乏真正的社會性、社會的

面向。當它出現時，像在《紐倫堡的名歌手》裡，那只是十九世紀社會的回照投射。華格納的中世紀角色被減縮到英雄的層次，同時被帶回到原型之呈現，因之，這些角色不僅如華格納所願，喪失了時代的平庸性，也喪失了真實的人性。華格納的神話是他那世代的神話，而非遠古時代的神話：遠古神話只提供了修辭基石，用以將他所屬世代的十九世紀神話當做原型呈現，華格納自己也一心相信，那就是遠古神話。

然而，不能由這個認知就認定，華格納對中世紀的「媒介」工作是偏差的。無疑地，華格納接受的中世紀所述說的，與其說是中世紀，不如說是他的時代。但是，這個中世紀詮釋也分娩出諸多古老文本的釋義可能性。如此看來，華格納確實可以談一些有關中世紀的事物，他「錯誤的」中世紀形象，應當不斷敏感化我們也是受限於歷史的認知可能性，並因而激發生產性，動搖我們對歷史的理解：勾特弗利德的《崔斯坦》具有的主體性，豈不是遠高於人們今天所相信的中世紀的情形嗎？或許對《羅恩格林》與《帕齊瓦爾》等中世紀宮廷小說的閱聽大眾而言，無法理性化的「神話」層面也曾經迷人？渥夫藍的作品不也涵蓋了一種有問題的整體要求，它讓《帕西法爾》成為有意義？因此，最終我們從華格納的作品，不僅得知他那時代的重要事物，他還希望我們，如果我們不是不帶批判地跟著他的話，成為「中世紀的中介者」。

記憶與慾望之間：
華格納的劇本與浪漫主體性

葛洛斯（Arthur Groos）著

洪力行 譯

本文出處：
Arthur Groos, *Between Memory and Desire: Wagner's Libretto and Romantic Subjectivity*。感謝作者提供該文供本書中譯。

作者簡介：
葛洛斯（Arthur Groos）為美國康乃爾大學（Cornell University, Ithaca）人文學科艾凡隆基金教授，1973年起任教於該校德語文學系、中古文學系與音樂系，他的音樂研究領域集中於音樂與文學議題，特別是義語與德語歌劇。重要專書著作包括*Giacomo Puccini: La bohème* (1986), *Medieval Christian Literary Imagery* (1988), *Romancing the Grail: Genre, Science, and Quest in Wolfram's Parzival* (1995) 以及 *Madama Butterfly: Fonti e documenti* (2005)，並編著*Reading Opera* (1988), *Richard Wagner: Tristan und Isolde* (2011) 以及其他七本書，並著有大量的單篇文章。他是《劍橋歌劇期刊》（*Cambridge Opera Journal*）的創刊編輯之一、劍橋歌劇研究叢書（Cambridge Studies in Opera）的主編，並曾經是*JAMS* (*Journal of American Musicological Society*) 和 *Opera Quarterly*編輯委員會與諮詢委員會成員。亦是位於義大利路卡（Lucca）之浦契尼研究中心（Centro Studi Giacomo Puccini）籌備成員，並曾任該中心副會長，亦曾為該中心編輯*Studi pucciniani*期刊。他曾獲古根漢（Guggenheim）與傅爾布萊特資深學者研究獎助（Senior Fulbright），於1979-80在慕尼黑進行研究，並分別於2001-2002年和2009年獲鴻葆研究獎（Alexander von Humboldt Research Prize），於柏林進行研究。

譯者簡介：
洪力行，輔仁大學比較文學博士。現為輔仁大學天主教學術研究中心助理研究員，輔仁大學音樂系暨天主教研修學位學程兼任助理教授。

　　將華格納的《崔斯坦與伊索德》視為音樂史上的轉捩點，已經是廣為歌劇研究者接受的老生長談，因之，傳統上對於這部作品的詮釋，多在於強調音樂結構與調性問題，也就不足為奇。音樂當然是歌劇主要的引人之處，但是今日對於華格納的樂「劇」感興趣者，可能認為這是一種片面的想法，它僅專注於「有機」或「交響」結構，甚而排除了作品的語文文本。[1]紐曼（Ernest Newman）表示，《崔斯坦與伊索德》「從中心到周圍都是『音樂的』。甚至如果不用人聲、僅透過樂團來演出，歌劇的龐然之軀亦會形成一個有機的音樂整體」[2]，即是相當具有代表性的說法。近幾十年來，研究的樣式有所轉移，音樂、文字與舞台系統的相互作用，甚至彼此分裂，引起多方興趣，像紐曼這樣排他的思考研究風潮似乎已經消退。[3]然而，大部分由音樂學者所撰寫的歌劇學術研究，仍然以不成比例的方式來處理這些系統，[4]而文化研究

1　後文部分內容整理自兩篇稍早發表的拙作，這兩篇文章中對相關議題有更廣泛的討論：Arthur Groos, "Wagner's *Tristan und Isolde*: In Defence of the Libretto", in: *Music and Letters*, 69 (1988), 465-481，以及Arthur Groos, "Appropriation in Wagner's *Tristan* Libretto", in: Arthur Groos/Roger Parker (eds.), *Reading Opera*, Princeton (Princeton University Press) 1988, 12-33。

2　Ernest Newman, *The Wagner Operas* [*Wagner Nights*] (1949; rpt. New York (Harper & Row) 1983), I, 202。在華格納研究中，不難發現這種老生長談，例如Richard David, "Wagner the Dramatist", in: Peter Burbidge/Richard Sutton (eds.), *The Wagner Companion*, London (Faber & Faber) 1979, 129，以及Joseph Kerman, "Opera as Symphonic Poem", in: *Opera as Drama*, rev. ed., Berkeley/Los Angeles (University of California Press) 1988, 158-178。

3　請參見Carolyn Abbate與Roger Parker在他們專書中之導論：Carolyn Abbate/Roger Parker (eds.), *Analyzing Opera: Verdi and Wagner*, Berkeley/Los Angeles/London (University of California Press) 1989, 1-24。

4　有關《崔斯坦》的英文學術研究著作中，普遍存在著對於華格納素材來源無知的現象。例如Peter Burbidge將偽裝成坦崔斯稱為一種「全然愚蠢」的「玩笑」，並且

則傾向將這些系統瓦解為心理學研究論述。

　　一般來說，華格納對於其劇本的問題有著多種不同的見解。的確，「作曲家」華格納對其樂劇的「交響樂」本質至上的看法，將他置入了上溯至貝多芬、莫札特與巴哈的德國音樂傳承之列。[5] 然而，「劇作家」華格納同時也希望對於其劇本的接受，能夠讓他置身於回溯至浪漫主義者（Romantics）、歌德（Johann Wolfgang von Goethe）、席勒（Friedrich Schiller）乃至於德國中世紀的傳統之中，並且同時讓他的樂劇躋身於文學之列。1850年代初期，華格納聲稱自《飛行的荷蘭人》（Der fliegende Holländer）開始，他已經不是歌劇劇作家，而成為一名詩人。[6] 在此之後，他不僅如同讓觀眾理解演唱戲劇的傳統做法般，配合歌劇的製作，將劇本出版，他也讓這些劇本以獨立作品的形式，在書籍市場上發行，更突顯了這項聲明。《理查・華格納的《崔斯坦與伊索德》》（»Tristan und Isolde« von Richard Wagner）於1859年一月在萊比錫（Leipzig）出版，上面沒有任何副標顯示這部作品將會被寫成歌劇，時為總譜完成一年前、慕尼黑首演六年前。[7]

　　儘管如此，對於華格納的樂劇在十九世紀德國文學地位之學

　　以辯解式的評語，做出如下的結論：「主導了華格納一切考量的，是他身為音樂家的天縱英才」；請參見Burbidge/Sutton (eds.), The Wagner Companion, 29。

5　請參見Carolyn Abbate, "Opera as Symphony, a Wagnerian Myth", in: Abbate/Parker (eds.), Analyzing Opera, 92-124。

6　請參見Richard Wagner, Mitteilung an meine Freunde, in: Richard Wagner, Sämtliche Schriften und Dichtungen, 6th ed., Leipzig [1911-16], III, 266, 316。

7　該書封面重製自Horst F. G. Klein, Erst- und Frühdrücke der Textbücher von Richard Wagner, Tutzing (Schneider) 1979（= Musikbibliographische Arbeiten 4), 30。直譯自希臘文 $\delta\rho\alpha\mu\alpha$ 之「一段情節」（eine Handlung）的副標是後來才加上去的。

術評斷，在最近才開始跟上音樂學分析的嚴謹腳步。[8] 熟悉「冷酷」媒體與含蓄藝術的廿、廿一世紀現代讀者，一般在閱讀浪漫派戲劇中過度的情感與修辭時，會有適應上的困難，這種情況在閱讀獨立於音樂演出之外的劇本時，似乎更為嚴重。然而，受到評論者嘲弄的十九世紀義大利與德國歌劇的「劇本語言」，事實上經常代表了文學主流之中的書寫。[9] 要瞭解此一題材，華格納的《崔斯坦與伊索德》當然會比一些被看重的同代詩人的嘗試（例如伊默爾曼[10]）來得好「讀」。的確，《崔斯坦》劇本讓人廣泛聯想起各類浪漫詩，[11] 儘管這經常被視為依附的跡象，也能夠詮釋為對於文學傳統的明顯取用。舉一個最明顯的例子：華格納在第一幕與第二幕的二重唱中使用了「愛情慾望」（Liebeslust）這個出自歌德《浮士德》的臨時自創字（詳見後文），暗示的是一種經過考量的互文策略，讓《崔斯坦與伊索德》成為歌德劇作的改良對位，確實強調出其與德國文學的「唯一」中心文本之競爭。[12] 同樣

8　一個重要的例外是Dieter Borchmeyer, *Das Theater Richard Wagners: Idee — Dichtung — Wirkung*, Stuttgart (Reclam) 1982，其中結論章節的焦點放在對華格納之接受的幾個主要階段。（英譯本：*Richard Wagner: Theory and Theatre*, Oxford (Clarendon) 1991。）

9　請參見Piero Weiss, "»Sacred Bronzes«: Paralipomena to an Essay by Dallapiccola", in: *19th-Century Music*, 9 (1985), 42-49。

10　【譯註】Karl Leberecht Immermann, 1796-1840，德國詩人、劇作家。

11　湯瑪斯・曼（Thomas Mann）的重要文章《華格納的苦痛與偉大》（*Leiden und Größe Richard Wagners*）是對於華格納與浪漫詩之主要關聯的早期討論。請參見Thomas Mann, *Pro and Contra Wagner*, engl. trans. Allan Blunden, Chicago (University of Chicago Press) 1985, 124-126；Dieter Borchmeyer, "Welt im sterbenden Licht — Tristan und der Mythos der Nacht", in: *Das Theater Richard Wagners*, 261-287；以及本書Jürgen Maehder之〈夜晚的聲響衣裝〉一文。

12　請參見拙文：Groos, "Appropriation ...", 25-29。

地，歌劇的各幕結構及其大量使用回憶與敘述的傾向，經常被譽為反映出音樂曲式，同時也類似於十九世紀中葉的「分析性」戲劇（例如黑勃爾[13]的作品），其中加速造成危機的事件發生於情節開始之前，而在事件走向高潮時，始逐漸被揭露。

要瞭解《崔斯坦與伊索德》，這些前人的浪漫動機與結構是最重要的，因為如果我們採用「改編」一字的一般意義的話，華格納的劇本很難被視為對於其中世紀素材來源之改編。勾特弗利德（Gottfried von Strassburg, ca. 1210）的中古德語傳奇故事僅存斷簡殘篇，托瑪（Thomas of Brittany, ca. 1160）的古法文來源也並不完整，但幸運地包含了大多數其它保留下來的場景；它們是由相當雜亂的敘事文本（narrative）所組成，約有四十個區分清楚的片段。[14] 華格納的三幕劇作則集中在三個短暫的時刻，而不是如同十九世紀歌劇劇本中常見的做法，將許多情節濃縮為一連串的場景。[15] 除此之外，華格納對於這些時刻的處理相當自由。例如，在第一幕中，崔斯坦殺害莫洛（在劇中是伊索德的未婚夫，而非舅舅[16]）所造成的衝突，是極為個人的，而非家庭的，讓男主角儷人的目光，得以抑止住伊索德的報仇行為，加上伊索德在該幕結尾，透過毒藥進行謀殺／自殺的嘗試，讓作品成為更強烈的心理劇。舞台上的劇情也有所不同：在累人的航海過程中，並未在一座島上停頓休息，期間也無某個不知名的隨從，將藥酒與

13　【譯註】Friedrich Christian Hebbel, 1813-1863，德國劇作家。

14　依照A. T. Hatto的傑出譯本之區分（Penguin版）。

15　例如舒曼（Robert Schumann）相關歌劇之場景設計，由Robert Reinick寫於1845-46年，發表於 *Die Musik*, 17 (1925), 753-760。

16　【編註】亦請參見本書Lynn Snook〈為華格納的《崔斯坦》預習〉以及Volker Mertens〈華格納與中世紀〉二文。

「葡萄酒」弄混了，而是布蘭甘妮「不小心」將愛情藥酒誤為毒藥，長久壓抑的情感就在登陸空瓦爾之前，突然釋放。第二幕的基本情節發生於黑夜而非白天，且集中於這對戀人對愛與死的密切交流，並突然遭到馬可王打斷，而非演出他們在發現國王意外看見他們、並且聚眾目擊之後的倉惶分別。第一景中，布蘭甘妮與伊索德之間介紹性的對白，揭示出白日與黑夜世界之間的徹底區分；第三景裡，馬可王極度痛苦的長大獨白，讓合乎白日世界的道德要求，來平衡緊接在前的「愛之夜晚」；二者在中世紀的敘事文本中，都找不到相對應的部分。第三幕反映了托瑪的結局片段之處，僅在於刻畫了崔斯坦等待伊索德的到來，以及她在他的屍體上斷氣，然而其中的細節，則和中世紀敘事文本所強調的欺騙相去甚遠：一名妒忌的情敵，「玉手伊索德」（Isolde of the White Hands），佯稱接近的船隻懸掛的是黑帆，也就是說伊索德不在船上；而崔斯坦在她上岸之前，便已死亡。

當然，簡短點出情節的差異，只是呈現出劇本和中世紀傳奇之間的分歧。華格納在自傳中關於瑞特（Karl Ritter）將中世紀《崔斯坦》戲劇化計畫之討論，道出了某些相關的一般考量：

> 當時我毫不留情地向我的年輕朋友指出他的草稿有何缺點。他將自己圍於傳奇中的冒險事件，而我則是立刻被其中的內在悲劇所感動，並且決定要將此一中心主題之外的所有非必要事物全部刪去。有一天散步回來的時候，我草草記下了三幕的內容，他日當我將它付諸實現時，要將素材加以濃縮。[17]

197

17　Richard Wagner, *Mein Leben*, 2nd ed., München (Bruckmann) 1915, III, 84。亦請比較1859年五月廿九、卅日寫給瑪蒂德‧魏森董克的信中關於《帕西法爾》（*Parzival*）的類似說法。【編註】請參見本書華格納本人談《崔斯坦與伊索德》的部份。

「將素材加以濃縮」這幾個字沒有清楚說出的，是從敘事文本到戲劇的基本文類轉換，以及從片段廣度到悲劇深度的相應轉移。此一做法概括了《歌劇與戲劇》（Oper und Drama）的論點，也就是說現代戲劇要能夠從中世紀傳奇中蛻變而出，憑藉的是將片段的敘事文本減縮為建立角色主體性，使其擁有一種內在的一致性。因此，華格納在1859年五月廿九、卅日寫給瑪蒂德·魏森董克（Mathilde Wesendonck）的著名信件中，對於勾特弗利德的敘事文本有著負面的評論，說它「不成熟」與「不完整」，也就不足為奇，他藉此暗示，唯有在他的最終現代戲劇改編中，才能使之開花結果。

從敘事文本到戲劇的文類轉換、以及從中世紀到現代的轉置，將我們帶到了《崔斯坦與伊索德》的一項中心議題：男主角與女主角的主體性（subjectivity）。根據《歌劇與戲劇》中既晦澀又偏頗的說法，小說「由外而內……從一個需要費力加以解說的複雜環境……筋疲力盡地落入個人的描寫之中」，而戲劇則是「由內而外……從一個簡單的、眾所周知的環境，進入愈來愈豐富的個人發展」。[18] 由於此一對於「個人性」（individuality）的聚焦，戲劇濃縮了敘事文本中的多重時刻，「以達到對於參與者的個性之特殊刻畫」。[19] 放到劇本裡更具體地說：除了華格納選為三幕基礎的三個主要時間點之外，中世紀傳奇中的許多片段，仍然出現在歌劇中，做為人物在理解或辯解過去經驗時的回憶。因此，儘管做為第一幕基礎的飲下藥酒高潮事件，在勾特弗利德的傳奇故事中，係發生於故事過半之後，[20] 許多在敘事文本中之前

18　Wagner, *Sämtliche Schriften*…, IV, 47f.

19　Wagner, *Sämtliche Schriften*…, IV, 8.

20　11645行之後，請見Friedrich Ranke之版本（Zürich/Berlin, 1965）。

的片段，則遍佈在華格納筆下角色的爭論之中，而在他們飲「和解」酒時，對過去的爭辯達到了最高潮。第三幕繞了更大的一圈：崔斯坦在從死亡邊緣回來之後的獨白中，後退到他的意識之初，也就是在中世紀傳奇一開始處，他的出世同時也造成他母親的死亡。

　　如果說敘述代表了戲劇強調主體性的一個主要部分，且持續地試著透過再現他們的歷史，來穩固主要人物的意識，那麼仍然同樣有著一個向前發展的互補過程：崔斯坦與伊索德努力想要定義與理解他們產生的愛情，到頭來則導致此一意識的消解。[21] 這種記憶與慾望之間的辯證有一個共通的表達方式，強調回憶與渴望的「過程」，此過程佔盡了文本的大部分，並且支撐了敘事與對白的持續擴張，亦即是音樂上「無窮的旋律」在文字上的對應。儘管這種具有分析性組織的結構，在華格納晚期歌劇與戲劇中很常見，《崔斯坦與伊索德》中對於記憶與慾望的強調，使得這些結構特別顯著。

　　在此一強調浪漫主體性的前題下，《崔斯坦與伊索德》每一幕的戲劇高潮都擁有由一連串的喜樂、慾望與意識所組成的類似結尾，也就不是巧合，讓人不得不特別注意。這些戲劇高潮發生於藥酒場景結束時的二重唱（第一幕第五景）：

Du mir einzig bewußt,	唯一知我的你／妳，
höchste Liebeslust!	最高的愛情慾望！

21　關於此一努力的本質，在近期的學術研究中，有著從原初驅力到神秘結合等各種角度的強調。請特別參見Linda Hutcheon/Michael Hutcheon, "Death Drive: Eros and Thanatos in Wagner's *Tristan und Isolde*", in: *Cambridge Opera Journal*, 11 (1999), 267-294；Morten Bartnæs, *Richard Wagners »Tristan und Isolde«: Literarische Alleinswerdung als literaturwissenschaftliches Problem*, Hannover (Wehrhahn) 2001。

在〈愛之夜晚〉（Liebesnacht）的結尾（第二幕第二景）：

ein-bewußt:	只知一事：
heiß erglühter Brust,	炙熱燃燒的胸膛
höchste Liebeslust!	最高的愛情慾望！

以及伊索德〈愛之死〉（Liebestod）的最後一刻（第三幕第三景）：

unbewußt,	無覺，
höchste Lust!	最高的慾求！

　　評論者與翻譯者通常將 Liebeslust 與 Lust 的驚嘆，處理為類似「最高的愛之喜悅」與「極樂」（highest bliss）之類的字眼，強加上原文中並沒有真正表達出來的明確性。德文的 Lust 一字有兩種主要的意義：喜悅（極樂、欣喜、歡娛等等）以及對於那種情緒的期望（願望、慾望、渴求等等）。這種模稜兩可，也是特殊的複合字「愛情慾望」（Liebeslust）的特點，再加上之前提過，該字僅曾出現在歌德的《浮士德》之中，更增加此字的複雜度。[22] 為了分析之便，我們必須強調，在《崔斯坦與伊索德》每一幕的高潮時刻，Liebeslust 與 Lust 的模稜兩可，表達出一種似乎特別合宜之介於實

22 請參見 Jacob Grimm/Wilhelm Grimm, *Deutsches Wörterbuch*, VI, Leipzig (S. Hirzel) 1886, 951 中的條目。Liebeslust 表達出主角的雙重本性，浮士德期待獲得暫時的感官之娛，但是，他想努力達致的人類經驗之終極總體，卻無法容許他享受。這三個段落包含了浮士德對於在他胸中矛盾衝突的「兩個靈魂」之著名定義：「一種因強烈的愛慾／以黏附的器官執著於凡塵」（Die eine hält, in derber *Liebeslust*, / sich an die Welt mit klammernden Organen）（1114 f.）；浮士德在見了葛麗倩（Gretchen）之後，對梅菲斯特（Mephisto）下的命

現與慾望之間的張力；在第一幕與第二幕最為緊張的時刻，遭到馬可王的打斷，突然間將喜悅轉變為渴求，或許正因如此，使得他們在第三幕結束時死亡的這種表面結局，也變得模稜兩可。

這三個高潮段落中，最後一個字的模稜兩可，建立了整部作品以「渴求」為中心的基調，而和這個字押韻的句子或字詞，則擁有精確的意義，讓我們得以追溯男女主角的意識發展。三個押韻的字都衍生自bewußt（知覺、意識）：分別為du mir einzig bewußt（「唯一知我的你／妳」，第一幕）、ein-bewußt（「只知一事」，第二幕），以及unbewußt（「無覺」，第三幕）。第一幕結尾的驚嘆 du mir einzig bewußt，刻劃了愛情藥酒的效果，讓崔斯坦與伊索德意識到他們之前對彼此潛意識的吸引，並且同時讓他們無視於其他的一切。狂喜的 ein-bewußt，是他們在第二幕中探索愛與死這個美麗新世界的高潮，喚起「只知一事」的先驗結合，這唯有卸除了區分他們的個人束縛，方能成就。最後，伊索德所謂的「昇華」，相當直接地要女主角將 unbewußt 吐出到周圍的世界之中，因而成為「無覺」。這些簡單的變化（「知」、「只知」與「無覺」）是意識與慾望軌跡的縮影，始於崔斯坦與伊索德新發現之愛，止於其愛情於死亡中實現。

當然，每一幕也有著促成此一模式的特殊戲劇結構：舞台上

201

令，要他拿來「她胸前的領巾／或可作戀愛的慰藉的襪帶！」（ein Halstuch von ihrer Brust, / Ein Strumpfband meiner *Liebeslust!*）（2661 f.）；以及在《浮士德第二部》的最後一景崇敬瑪莉亞的博士（Doctor Marianus）的懇求，希望世界上最高貴的女王（Mater Gloriosa）接受「從男子心胸／誠摯溫柔的情愫／向你供奉。」（was des Mannes Brust / Ernst und zart beweget / Und mit heiliger *Liebeslust* / Dir entgegenträget.）（12001 ff.）。【譯註】這三段《浮士德》之中譯，前兩段引自周學普之譯本，台北（志文）1978，後一段引自綠原之譯本，台北（貓頭鷹）1999。

的音樂既建構出場景，又讓我們認知到，舞台是這齣歌劇矛盾知覺與主觀回應之極端認識論（epistemology）發生的場域：第一幕水手之歌「由高處……如同由船桅處傳來」的「朝東」「朝西」的對偶召喚，由不明方向傳來，沒有伴奏，且在觀眾的視框之外；第二幕的狩獵音樂，加速了布蘭甘妮與伊索德之間，對於該音樂與其他人的動機詮釋之認識之爭；第三幕中，牧羊人的「老歌」則暫時將崔斯坦從死亡邊緣帶回。與此同時，每一幕的大結構明確表達出一項特殊的戲劇發展：第一幕裡，當他們的船隻航向目的地時，崔斯坦與伊索德追溯了他們意識到愛情的心路歷程；第二幕中，這對戀人對於白晝世界的無視與摒棄，在夜晚與死亡之中追求他們的結合；以及在第三幕裡，他們先後死亡的雙重焦點。

第一幕

對於視覺效果複雜的第一幕，華格納以詳細的舞台指示，說明如何移動簾幕，以分隔伊索德的房間與船隻其他部分，區隔出舞台的兩部分：第一景開始時，簾子在「後方完全是關閉著」，將伊索德和布蘭甘妮與崔斯坦、庫威那與船員隔開，從視覺上確立了女主角自從離開愛爾蘭之後，便一直持續著的自發沈默。伊索德挫敗的情感爆發，強迫開啟了簾幕，揭示出崔斯坦為她心中唯一所繫，並且為第二景首次的溝通嘗試「開」路。對於布蘭甘妮以不同的方式，三次傳達伊索德的命令，崔斯坦的不願回應，在庫威那的反駁達到最高點，即是他「以最大的聲音」唱出的「崔斯坦之歌」。庫威那狂暴、自覺的樂曲排除了任何真正對話的可能性，於是布蘭甘妮退回，將身後的簾幕合上。第三景則又回到伊索德與布蘭甘妮「兩人，簾子再度完全關上」（allein, bei vollkommen wieder geschlossenen Vorhängen）[23]，兩人開始進行第二次的接近嘗試。

簾幕一直保持關閉的設計也相當合適，直到第五景這對戀人二重唱的高潮時，幕「向兩邊完全拉開」，從視覺上加強此一高潮在語文上的模稜兩可。在文字上，崔斯坦與伊索德逐漸增強的意識，則由修辭對句的精湛展現，逐漸漸增至齊唱：

Jach in der Brust	胸中的呼喊
jauchzende Lust!	歡呼著的情慾！
Isolde! Tristan!	伊索德！崔斯坦！
Tristan! Isolde!	崔斯坦！伊索德！
Welten-entronnen	逃離世界，
du mir gewonnen!	只要有你／妳！
Du mir einzig bewusst,	唯一知我的你／妳，
höchste Liebes-Lust!	最高的愛情慾望！

押韻的對句（couplets）進一步強調了這對戀人慾望的一致或和諧，過去分詞特別暗示了，此一過程完成後，便沒有轉寰餘地：崔斯坦與伊索德逃出了封建世界，贏得了彼此，從公眾領域移至只有他們新發現的私有意識國度。這段文字中，唯一沒押韻的詩行，是以交錯配列（chiastic）的方式道出的這對戀人名字，強調出他們如今構成了一個分開的整體，只與對方「和諧」。幕的開啟則提供了視覺上的對應：那一刻他們對愛情的心理障礙被移除，並且意識到愛情，同時間，崔斯坦與伊索德也毫不設防地展現在向他們接近的白日世界成員之前，而建立出他們不斷加深的愛情以及與封建世界衝突的雙重主題。

203

23 【譯註】華格納於總譜上之場景說明，請參考本書劇本中譯之前言。

他們的故事在最初被呈現時，採取的是片面且封閉的話語形式，例如庫威那唱出崔斯坦神話的歌曲（第二景）；再如伊索德的自覺敘述（第三景）；不同於這些，第五景中的討論，強迫崔斯坦與伊索德一起面對過去，由讓他們各自沈默的愛爾蘭公開和解開始，再將時間回溯到過往的坦崔斯（Tantris）與莫洛的事件中，然後再繼續向後進行。兩個角色在結束其回溯過去的旅程時，都將之與現在連結：崔斯坦交出他的劍，伊索德則拒絕接受，而出人意外地，寧可飲一杯和解酒。這個決定性的時刻似乎將此一具有高度「分析性」、並讓外在與內心情節會合的一幕，導向了浪漫文學中的「圓形旅程」（circular journey）。[24] 船隻無情地前進，就在這對戀人抵達他們心靈圓形旅程的終點時，船也到了它直線的目的地，抵達他們理解先前所壓抑的情感之分水嶺，而藥酒的效果以及開啟的簾幕，不過是外在可見的象徵而已。

第二幕

若說在一段象徵敘述旅程的最後一刻，解決了對過去的爭論，是第一幕的基本結構，那麼第二幕的中心段落，第二景的「愛之夜晚」，則使用相對簡單、卻極為合適的詩體，做為它的基礎，就是中世紀的「破曉惜別歌」（Tagelied）。[25] 這是「風雅愛情詩」的一種主要類型，其特色為聚焦於不倫戀人在黎明時的分

24 請參見M. H. Abrams, "The Circuitous Journey", in: *Natural Supernaturalism: Tradition and Revolution in Romantic Literature*, New York (W. W. Norton) 1973, 141-324。

25 關於破曉惜別歌，請參見A. T. Hatto (ed.), *Eos: An Inquiry into the Theme of Lovers' Meetings and Partings at Dawn in Poetry*, The Hague (Mouton) 1965；關於崔斯坦中的類型問題，請參見Peter Wapnewski, *Richard Wagner: Die Szene und ihr Meister*, 2nd ed., München (Beck) 1983, 42。

別，他們經常會悲嘆不可避免的白晝，而且經常為一位第三者或是「把風者」打斷，警告他們即將被發現的危險。華格納將此一特殊之中世紀詩類融入他的戲劇，強化了這一景的重點：這對戀人專注於彼此以及愛之夜晚的「抒情永恆」，讓他們聽不到布蘭甘妮的警告，無法防止白天的到來，或者說是戲劇無情地走向發現與死亡的進程。確實，他們在「愛之夜晚」結尾的形上探索，係透過無視於當下的存在以及專注於過去與未來、白晝與黑夜之延伸二元對立方式來進行的。經由介系詞ohne（沒有），暗示了崔斯坦與伊索德渴望否定白日封建世界的挫折；隔行的形容詞則暗示了，兩人要以能確認他們渴望的未來狀態取代這份挫折：

Ohne Wähnen	沒有想像
sanftes Sehnen,	溫柔的渴望；
ohne Bangen	沒有惶恐
süß Verlangen;	甜美的企求。
ohne Wehen	沒有痛苦
hehr Vergehen,	崇高的消逝。
ohne Schmachten	沒有羞辱
hold Umnachten;	美好的痴癲。
ohne Scheiden	沒有分開，
ohne Meiden,	沒有逃避
traut allein,	只有互信，
ewig heim,	永遠相守，
in ungemeß'nen Räumen	在無邊的空間
übersel'ges Träumen.	超越靈魂的夢。

　　從兩人都希望「沒有」的中古世界，真正轉變到一個超越時

空的未來國度[26]，係必須將他們早已孤立的主體性，做更進一步地窄化與強化。華格納讓他的男女主角有意識地思慮結合的問題，聯想至兩人自身的結合命運（崔斯坦「與」伊索德），再將他們引導至一種交錯配列關係的更高形式。[27]「但，這個字：與，／它如果被毀敗」，在確認死亡是一種摧毀個人區別方式之時，這對戀人再度經歷了一段可做為典範的修辭模式，從連接詞「與」進行到將交錯配列法做為潛意識中實現結合的載體。

劇本中愈益精緻的交錯配列法，暗示了從第一幕的二重唱到此處之密度持續增強的過程：

伊索德	Du Isolde,	你伊索德，
	Tristan ich,	崔斯坦我，
	nicht mehr Isolde!	不再是伊索德！
崔斯坦	Tristan du,	崔斯坦妳，
	ich Isolde,	我伊索德，
	nicht mehr Tristan!	不再是崔斯坦！

表面上，崔斯坦與伊索德分別渴望成為「不再是伊索德」與「不再是崔斯坦」，他們似乎渴求死亡，這種叔本華（Arthur Schopenhauer）認為夠讓人有機會成為「不再是我」（nicht mehr Ich）的狀態。[28] 然而叔本華的死亡概念僅為對意識的否定，並

26 諾瓦利斯（Novalis）在其《夜之頌》（*Hymnen an die Nacht*）裡，即已提出如此的說法：「夜晚的統治沒有時間，沒有空間」（Zeitlos und raumlos ist der Nacht Herrschaft），請參見Paul Kluckhohn/Richard Samuel (eds.), *Novalis: Schriften*, 2nd ed., vol. I, Stuttgart (Kohlhammer) 1960, 132。

27 相關討論請參見Peter Wapnewski, *Der traurige Gott: Richard Wagner in seinen Helden*, 2nd ed., München (Beck) 1980, 71-79，以及Ulrich Weisstein, "The Little Word »und«: *Tristan und Isolde* as Verbal Construct", in: Leroy R. Shaw et al. (eds.), *Wagner in Retrospect: A Centennial Reappraisal*, Amsterdam (Rodopi) 1987, 70-90。

無法正確地描繪出華格納筆下這對戀人的特徵，因為他們同時也渴望與對方融合。伊索德以交錯配列法的形式表達了此一願望（「你」：伊索德＝崔斯坦：「我」），崔斯坦亦如是（崔斯坦：「你」＝「我」：伊索德）；經由反轉伊索德與崔斯坦的交錯配列，這兩個說話者的身分交換、同時也組合在一起，建立出兩者之間超越交錯配列的關係，他們否定了「自我」意識，成為「只知『一』事」，ein-bewußt。[29]

當他們努力朝向這種脫離現實關係、彼此互相交換意識，並且融合為一個更大的整體時，做為浪漫主義意識中，將世界區分為「我」（Ich）與「非我」（Nicht Ich）特徵的第一人稱與第二人稱代名詞，從他們的話語中消失。取而代之的，是崔斯坦與伊索德祈求一段形上之旅，超越了個人區別，進入一個超越時空限制之夜晚所構成的美麗新世界：

ohne Nennen,	沒有名姓，
ohne Trennen,	沒有分離，
neu Erkennen,	重新認知，
neu Entbrennen;	再起激情；
endlos ewig	永無休止，
ein-bewusst:	只知一事：
heiss erglühter Brust	炙熱燃燒的胸膛
höchste Liebes-Lust!	最高的愛情情慾！

28 Arthur Schopenhauer, *Über den Tod und sein Verhältnis zur Unzerstörbarkeit unsers Wesens an sich*, in: Max Frischeisen-Köhler (ed.), *Schopenhauers sämtliche Werke*, Berlin (A. Weichert) n.d., III. 4, 526.

29 關於此一場景的陰陽調合（androgenous）意涵，請參見Jean-Jacques Nattiez, *Wagner Androgyne*, Princeton (Princeton University Press) 1993, 140-146。

儘管布蘭甘妮的突然尖叫、庫威那的上場以及馬可與梅洛的隨後進來，打斷了這段旅程，第三幕中的崔斯坦獨白到伊索德所謂的「昇華」，將可看見其延續。

第三幕

在幾篇詮釋第三幕的重要著述中，崔斯坦被提升至戲劇的中心，彰顯了他的重要性。克爾曼（Joseph Kerman）以雙重途徑觀點分析崔斯坦的長篇獨白，發展出男主角的重要性係隨著戲劇的進展漸增的論點，崔斯坦的垂死掙扎（agon）成為一種先驗的宗教經驗。[30] 在彭內爾（Jean-Pierre Ponnelle）1981年於拜魯特備受讚譽的製作[31] 中，崔斯坦也成為最後一幕的舞台焦點，將伊索德的昇華呈現為垂死主角的心靈投射，此一詮釋也促成了數篇意有所指的拉康式分析。[32] 然而，這些分析與其說是對華格納文本的閱讀，不如說是對彭內爾製作的迴響。華格納的文本清楚地陳述了，垂死的崔斯坦向上看，道出了伊索德的名字，便死去了。之後，伊索德在喪失意識倒下之前，也確認了崔斯坦已失去生命跡象，舞台指示更明確指稱那是崔斯坦的屍體。[33] 像這種對於崔斯坦神話後現代式的代表性詮釋，部分上似乎來自一種重要觀念的驅策：問

30　Kerman, "Opera as Symphonic Poem", 158-178，特別是163-168。

31　【編註】關於該製作，請參見本書〈「你在黑暗處，我在光亮裡」：談彭內爾的拜魯特《崔斯坦與伊索德》製作〉一文。

32　請參見Michel Poizat, *L'Opéra ou Le Cri de l'ange: Essai sur la jouissance de l'amateur d'opéra*, Paris (Métailié) 1986, 53-64及221-42（英譯本：*The Angel's Cry: Beyond the Pleasure Principle in Opera*, Ithaca (Cornell University Press) 1992, 31-39及159-178）；Slavoj Žižek/Mladen Dolar, *Opera's Second Death*, New York/London (Routledge) 2002, 103 passim。

33　【編註】請參考本書劇本第三幕第二景相關部份。

題在於儘管歌劇似乎將崔斯坦與伊索德的

> 共同死亡提昇至明確的意識型態目標，但這卻正「不是」實際上所
> 發生的……他們先後死去，每個人都沈浸在其唯我論（solipsistic）
> 的夢中。[34]

　　也許我們最好把這個明顯的矛盾，當成華格納審慎地平衡「意識型態」與現實世界的例子，就如同他想要讓白日與黑夜的國度同時生效。不僅如此，若不從論述，而自結構的角度來看，兩個外表上看似獨立的死亡場景，實為記憶與慾望、後退與前進的互補力量完成的戲劇高潮結局，如此的互補力量在歌劇開始時，水手之歌「向西」「朝東」的相反方向，已見端倪。[35] 如果說崔斯坦的獨白是後退的，在時間上更往前回溯，回到出生時無明顯慾望的狀態，那麼伊索德的獨白則是前進的，向前移動，朝向自身在世界之中的最終消解。由於在近幾十年來的討論多集中在男主角，此處將焦點放在女主角的「昇華」上，似乎也不失公允。

　　處理伊索德之死的方式可以是將之視為其慾望的結束，這個慾望在第一幕第一景中，透過「沒落的家族！」之呼喊爆發，她想要呼風喚浪，來摧毀船隻以及在它周圍的所有生物。[36] 儘管這首「憤怒詠嘆調」並無力召喚出客體的自然力量，來做為復仇工具，女主角在全劇最後一景中，卻以非常不同且主觀的方式屈服於這些自然力

34　Žižek/Dolar, *Opera's Second Death*, 123.

35　克爾曼強調崔斯坦，僅簡短地處理伊索德（Kerman, *Opera as Drama*, 150-155），此種不足，可以藉Nattiez對於第三幕中主要角色的陰陽互補性的分析來補充（Nattiez, *Wagner Androgyne*, 140-146）。

36　關於風與呼吸等之重要性，請參見Friedrich Kittler, "Weltatem: On Wagner's Media Technology", in: *Wagner in Retrospect*, 203-212; rpt. in: David Levin (ed.), *Opera through Other Eyes*, Stanford (Stanford University Press) 1993, 215-235及261-264。

量。若將華格納熟知、且曾指揮過的董尼才悌（Gaetano Donizetti）與貝里尼（Vincenzo Bellini）作品中之著名「瘋狂場景」[37] 與全劇最後一景相比，應能有所助益。多位評論者曾經點出，伊索德消解中的超脫感，乃出於戲劇需要，正如同一般的瘋狂場景，可以讓其他的角色注意到女主角的行為改變，而將之認定為超乎常軌，繼而成為呈現該景時之觀眾。然而，儘管這樣的場景能夠確認女主角從精神正常淪入瘋狂，《崔斯坦與伊索德》的最後一景卻沒有這種極端改變，反而重演了白晝與黑夜世界的認識之爭，這個自愛情藥酒場景開始一貫的劇情特色。就像伊索德與布蘭甘妮在第二幕第一景的對白，這兩種認識是彼此互斥的。伊索德所意識到的事物將她排除於他人之外，且將他人排除於她之外。最後一景裡，對於布蘭甘妮相問「妳聽不到我們的話？」，「對一切均無反應」的伊索德以持續地回問，是否理解發生了什麼事，來做回應：「朋友／可看到了？」的確，觀眾既沒有「看到」接下來的「劇情」，也沒有「聽到」她所具象描繪出衝擊其感官的「旋律」；除非我們將樂團再現第二幕〈愛之死〉的部份，視為那段「旋律」。我們所見證的伊索德之消解，乃多半透過她與樂團的描述，而她則以純粹的人聲逐漸地「沒入」樂團。

此一非常特殊的意志與想像的表述行為包含了兩部分的進程：伊索德首先感受到崔斯坦的靈魂從他的軀體中出竅，那既是發光的「靈氣」（pneuma）也是音樂，同時是誘惑她且吞沒了她的力量。個人與世界之魂（world-spirit）間的辨證形成了此一場景的背景，這其實是浪漫詩中常見的動機，在古典的柏拉圖學派（Platonism）與

37 【譯註】意指董尼才悌的《拉梅默的露淇亞》（*Lucia di Lammermoor*）與貝里尼的《夢遊女郎》（*La Sonnambula*）中，女主角因失去愛人而瘋狂或夢遊的場景。

斯多噶學派（Stoicism）便有大量的先例，[38] 華格納更攝人的結局似乎源自於此。華格納以男性中心手法處理神話是其個人特色，他好用女性來救贖男性；尼采（Friedrich von Nietzsche）戲稱為「仙姐特質」（Senta[39]-mentality）。在《崔斯坦與伊索德》全劇結束時，華格納讓伊索德跟隨崔斯坦的氣絕，而融入世界呼吸裡，以耗盡他們的熱情，再讓此一誘惑性的巨大力量轉移至她的想像與慾望之中。若說由第一幕裡，伊索德敘述她的報復嘗試中，可以看到崔斯坦最初吸引住她的凝視，係此一救贖行為的開始，應沒有人會感到驚訝。第三幕第二景中，伊索德的輓歌唱出三個消逝的生命跡象：「目光渙散！／心也停息！……氣息全無／遁逃的痛苦！」終景裡，伊索德則看見這些跡象一個個回春，她並且請旁觀者一起看，由凝視開始，擴張至精神光芒，甚至心跳與甜美的呼吸：

Mild und leise	溫和輕巧
wie er lächelt,	他正笑著，
wie das Auge	他的眼睛
hold er öffnet:	美好張著：
seht ihr, Freunde,	看啊，朋友，
Seh't ihr's nicht?	可看到了？
Immer lichter	日漸光亮
wie er leuchtet,	他照耀著，
wie er minnig	他懷愛意
immer mächt'ger,	日益強大，

38 請參見M. H. Abrams, *The Correspondent Breeze: Essays on English Romanticism*, New York (W. W. Norton) 1984, 25-43。

39 【譯註】《飛行的荷蘭人》之女主角。

Stern-umstrahlet	星光圍繞
hoch sich hebt:	將他高舉：
seht ihr, Freunde,	看啊，朋友，
Seh't ihr's nicht?	可看到了？
Wie das Herz ihm	他的心中
muthig schwillt,	洋溢喜悅，
voll und hehr	完滿尊貴
im Busen quillt?	源自胸中？
wie den Lippen,	他那雙唇，
wonnig mild,	喜悅溫柔，
süßer Athem	甜美呼吸
sanft entweht: —	溫和無憂：—
Freunde, Seht —	朋友，看啊—
fühlt und seht ihr's nicht?	可感覺，可看到了？—

　　她向旁觀者提出的第三個、亦是最後一個問題，沒有答案，伊索德轉向內心，詢問自己更多有訴求的問題。

　　正如同崔斯坦的死亡具有共感覺（synaesthesia）的特徵（「什麼，我聽到光亮了？」），伊索德接下來的昇華則將男主角的「靈氣」或「甜美呼吸」體驗為音樂，此一過程很快便由她自身的「甜美香氣」予以呼應：

Höre ich nur	我只聽到
diese Weise,	這首曲調，
die so wunder-	如是奇妙
voll und leise,	完美輕巧，
Wonne klagend,	喜悅悲嘆，

Alles sagend,	述說一切，
mild versöhnend	溫和原諒
aus ihm tönend,	由他說出，
in mich dringt,	深入我心，
hold erhallend	高貴發響
um mich klingt?	圍繞我身？
Heller schallend,	明亮之聲
mich umwallend,	環繞四周，
sind es Wellen	這是溫柔
sanfter Lüfte?	空氣波浪？
Sind es Wogen	這是喜悅
wonniger Düfte?	香氣波濤？
Wie sie schwellen,	如是充滿
mich umrauschen,	響遍週遭，
soll ich athmen,	我要呼吸，
soll ich lauschen?	我要諦聽？
Soll ich schlürfen,	我要啜飲，
untertauchen,	還是潛下，
süß in Düften	甜美香氣
mich verhauchen?	任其滿溢？

　　若以音樂類比，此一段落可稱形成一段拉長的轉調過程：女主角開始感知到一段奇特迷人的旋律，它逐漸增強、益發成形，佔據了她（深入我心）、包圍了她（圍繞我身、環繞四周、響遍週遭），最後進入了她的呼吸系統（空氣、香氣），並且變成像大氣波浪般地可觸知（波浪、波濤）。對於此一逐漸加強、多種感受的力量，有數種可能的反應：諦聽、品嚐，以及用一種先是猶豫、

而後全然投入的方式與之接觸（啜飲、潛下），以及最後的吐氣，就如同她最後的問題般，粗略勾勒了對於接下來決定性行動的躊躇不決。

彷彿是在回應這些問題的嚴重危害（在不到五十行之內出現了十二個），伊索德確認了她將完全臣服於此一感覺的總體：

In des Wonnemeeres	在喜悅海洋
wogendem Schwall,	洶湧波濤裡，
in der Duft-Wellen	在芳香波浪
tönendem Schall,	發響聲音中，
in des Welt-Athems	在世界呼吸
wehendem All ——	飄拂萬有裡
ertrinken ——	沈溺 ——
versinken ——	沈浸 ——
unbewußt ——	無覺 ——
höchste Lust!	最高的慾求！

相當合宜地，此一過程是以狂喜般的隻字片語來呈現，從朝向（in）此一圍繞的聲音與感覺的洪流之三層動作開始，其中的流動性由現在分詞強調（wogend, tönend, wehend）。表達出其重要性的，不僅在於世界呼吸的首要概念，也在於Welt-Athem這個字本身，這個字的兩個重音讓它有非比尋常的強調效果，而其缺乏節奏性，則是另一個吸引人注意的獨特性，像是一股吞沒一切的宇宙力量，是對於伊索德在第一幕開始時，嘗試召喚出吞沒一切的「暴風雨」延宕已久的解決。接下來發生了什麼，並不清楚，因為不再有第一人稱代名詞，來建立出主體感與導引動詞的行動。更確切地說，此一隻字片語的「主詞」是伊索德融入衝擊了她的

宇宙的過程，由原型動詞ertrinken與versinken來呈現。

　　純粹的文學分析很難解釋，最後這幾行的文字與音樂如何建立出如此巨大的解脫感，根據某些拉康式的分析，這種感覺甚至超越了歡娛。[40] 部分的明顯答案在於音樂，在一個多小時之前，第二幕第二景「愛之夜晚」就已埋下伏筆，終於獲得了預期的結局，終於獲得了解決；這個過程如同先前討論過的，也在文字上由最後的韻腳「bewußt / Lust」來追溯。更清楚的文學效果在於優異的收尾轉折，由最後三行重音律動的逆轉加以強調（從ertrinken到unbewußt）。不僅如此，如同《崔斯坦》的分析者所觀察到的，伊索德吐出最後一口氣，沒入世界呼吸裡，並不是以伊索德這個已經不再存在的角色，而是去實體的聲音；在劇本中，係由unbewußt 與 höchste Lust 湧現的嘶音所強調。此一擬聲收尾的力量，不僅解決了戲劇中主體與世界的衝突，也暗示了歌劇自身內部系統之間更為深層之張力的解決。將人物化為聲音，文字化為音樂，剩下的並非靜默，而是樂團。

40　請參見Poizat, *L'Opéra ou Le Cri de l'ange*, 53-64及221-242。

華格納的「過程的藝術」：
《崔斯坦與伊索德》中之對唱

達爾豪斯（Carl Dahlhaus）著

羅基敏 譯

本文出處：

Carl Dahlhaus, "Wagners »Kunst des Übergangs«: Der Zwiegesang in *Tristan und Isolde*", in: Gerhard Schuhmacher (ed.), *Zur musikalischen Analyse*, Darmstadt (Wissenschaftliche Buchgesellschaft) 1974, 475-486.

並收於：

Carl Dahlhaus Gesammelte Schriften, ed. Hermann Danuser, vol. VII: 19. Jahrhundert/IV, Laaber (Laaber) 2004, 427-434.

作者簡介：

卡爾‧達爾豪斯（Carl Dahlhaus），1928-1989，大學主修音樂學、哲學與文學史；1953年於哥廷根大學（Universität Göttingen）取得音樂學博士學位。1951至1958年任哥廷根德國劇院（Deutsches Theater）企劃文宣，之後從事音樂評論工作，至1967年為止。1967年起，任柏林科技大學（Technische Universität）音樂學研究所教授，至其去世。

達爾豪斯著作等身，其中多部被譯為多國語言，至今依舊在進行中。他為廿世紀後半最具影響力的音樂學學者，其著作已整理成全集出版，係音樂學領域中，首位著作被整理成全集出版之學者（Laaber, 11 vols., 2000-2008）。有關其著作表，可參考辭目Dahlhaus, Carl, in: *The New Grove Dictionary of Music and Musicians*, ed. by Stanley Sadie, 2. Edition, executive editor John Tyrrell, 29 Vol., London: Macmillan, 2001, vol. 6, 836-839。

譯者簡介：

羅基敏，國立臺灣師範大學音樂系教授。

　　音樂分析若僅對音樂做單純的描述，只是對樂譜的釋義，這樣的分析不僅是多餘，也一定是不充份的。音樂分析的目的絕不僅止於此，它其實可以被視為對作品本身面對之基本問題的重組。在語言的、哲學的或學術性的文章裡，作者理解問題之所在，並針對問題呈現答案，方能有所開啟。談論音樂的文章亦然，當作者能夠理解到職責之所在，並以特有的、不被重覆的形體做為其解答，這篇文章才可被視為具有分析的價值。

　　1859年十月廿九日[1]，華格納於寫給瑪蒂德（Mathilde Wesendonck）的信中，點出問題之所在，他確立了「過程的藝術」（die Kunst des Überganges）為音樂形式的原則，並以《崔斯坦與伊索德》第二幕的對唱（Zwiegesang）[2]為範例，做為問題之解答：

> 我現在想將我最細緻與最深層的藝術稱之為「過程的藝術」；因為我整個的藝術組織係由如此的過程而生：我厭倦於驟然的轉變，那經常是迴避不了的，是必須的，但也正因如此，若沒有為如此突如其來的過程做好一定準備，讓它成為一個自發的過程，這樣的轉變是不能出現的。就最細緻、逐漸完成過程的藝術而言，我最偉大的傑作就是《崔斯坦與伊索德》第二幕的長大場景。這一景開始時，熱情澎湃的生命展現它最猛烈的熱情，結束時，則是最富神聖性、最內歛的追求死亡。這正是樑柱：你看著，孩子，我是如何將這些柱子綁在一起，它們又如何由一支過渡到另一支！這也正是我音樂形式的秘密，我要大膽地說，如此的和諧、這樣的涵括所有細節的清楚延展，這樣子的音樂形式，可還一點都沒被人想到過。

219

1　【譯註】此時《崔斯坦與伊索德》全部完成已有兩個多月，請參考本書「創作至首演過程一覽表」。

2　【譯註】指第二幕第二景；請參考本書劇本中譯。本文之分析標的亦集中在第二幕第二景。

十九世紀裡，音樂形式是如此被理解的：它是透明的、可一目瞭然的、經由對比與重覆而來的「部份」與「段落」的組合。相對於如此的理解，華格納聲稱，「過程的藝術」是他「音樂形式的秘密」，換言之，音樂形式的原則在於「整體」，而不像以前，僅是「個別」的工具，這樣的說法無疑是對傳統的挑戰，是再突兀也不過的。因之，像羅倫茲（Alfred Lorenz）那樣，去否認新的，亦即是「形式為過程」的理念，而將一切簡約至老的、習慣的，硬將非制式的形式以已有的樣板呈現，可說是大錯特錯。[3]

另一方面，唯有重組《崔斯坦與伊索德》中，經由「過程的藝術」被「揚棄」[4]的規律的、一目瞭然的段落結構，才能度量作品結構與樣板的距離。長年以來，不理解華格納的人對他多所責難，認為在樂劇中，形式在一連串不相干的音樂事件洪流中被消解了，事實絕非如此。「過程」做為形式原則，其實進一步地建立了段落結構的對立面，只是我們要先認知到這個段落結構。

在《歌劇與戲劇》（*Oper und Drama*, 1851, 1868修訂）中，華格納談到「詩意音樂段落」（dichterisch-musikalische Periode），他嚐試將它與調性順序以詩的方式來討論：無論是經由轉調或是調性模糊至一個陌生調性上，或是回到原來的調性，都必須以文字的情感內涵為基礎。至於名詞「段落」，它讓人想到一個封閉的結構，一種「大體循環」，華格納之所以採用它，正是因為以上描述的音樂文字關係，氛圍與調性的進程會再回到出發點，而與他的訴求接近。

華格納嚐試將內容的不同時刻，亦即「情感內涵」與「調性」，彼此互相結合，卻並不排斥「段落」定義的句法與形式意

3 【編註】亦請參考本書〈神話、敘事結構、音響色澤結構：談華格納研究的樣式轉換〉一文。

4 【譯註】aufheben，黑格爾哲學用辭，意為既「揚」又「棄」。

義；他甚至將它們視為先決條件，也可說是未刻意言明的基礎。華格納寫作《歌劇與戲劇》時，語言句法組織與旋律結構之間的有意義關係，對他而言，是理所當然的先決條件：所謂「語言句法組織」在修辭學與詩學中稱為「段落」（Periode），「旋律結構」在音樂理論中叫做「段落」（Periode）；二者產生關係，自是理所當然。但是，在以過程做為形式的理念做為分析標的時，這樣的理所當然就有了問題。

音樂分析嘗試展現作品的藝術特質，一般以為，詮釋的目的必須是，不僅在音樂與文字各自的語意與主題結構之間，也要在二者之間找到天衣無縫的和諧，並將它公諸於世；這樣的想像正是音樂分析中未刻意言明、表面上看來似乎理所當然的先決條件。然而「和諧」，亦即是和聲結構，卻是古典的概念，它的價值只能侷限於某段歷史時刻。華格納的「過程的藝術」則是脫離古典的規範，有著在詩意的修辭學與主題間以及音樂的形式與動機間的不和諧，如果無法將這種部份的分離認知為個性的、根本的標誌，並能接受它，明白這不是一種美學的、作曲技巧的缺陷，而是藝術的工具與風格時刻，「過程的藝術」在某些關鍵點，就不能被理解。

對唱的第一部份中，伊索德的話語「你在黑暗處，／我在光亮裡」【[438, 5] 281, 6: Im Dunkel du, im Lichte ich】[5]，就其功能而言，是矛盾的。就形式而言，這些文字經由其反命題結構，繼續之前的

5 【譯註】原文之總譜指示採用Eulenburg欣賞總譜，於本譯文中以[頁數（xxx）及小節數（y)]標示。鑒於國內較通行之總譜版本為Dover版，為便於本譯文讀者對照總譜，以下譯文中，除標明原文中之指示外，亦註明Dover版總譜之頁數（aaa）及小節數（b)，並附上德文原文，以【[xxx, y] aaa, b: 德文原文（中文譯文）】標誌。其餘提到文字部份，為便於文字閱讀，如非必要，則僅列出中譯文字，原文僅提文字，但係討論音樂處，雖然原文未註明總譜，本譯文亦視需要，在【】中標示Dover版總譜頁數及小節數。

話語（「美好的近，／荒蕪的遠」），就主題而言，它們經由光亮的動機[6]，卻建構了進入崔斯坦熱情爆發的過程：「光亮！光亮！／噢，這份光亮！／它有多久未被熄滅！」在音樂的寫作裡，伊索德的話雖是繼續著，卻並未顧及文字的內容：樂團使用主導動機論者稱為「愛之歡呼」（Liebesjubel）的動機，來搭配文字，偏離了詩文的特質與辨證結構，這是一個在如此狹窄空間裡幾乎不可能譜寫的辨證。而愛之歡呼動機既使被以半音掩飾，都還固著於崔斯坦的話語上。當詩文進入新的段落（「光亮！光亮！」）之時，音樂還執著於愛之歡呼動機，而晚了六小節，因之，詩文與音樂的段落並沒有在一起。這種分離可被看做是不清楚，卻也可被視為是媒介各部份的藝術。無論如何，它有著語句不明的效果，而音樂段落「太陽沈沒」【283, 4: Die Sonne sank】在動機上不會斷得突兀，亦符合形式語意的含糊。「太陽沈沒」的一段開始時的樂團動機，部份演變自愛之歡呼動機的增值。伴奏音型的和諧強調了動機的關聯，清晰可聞。（【譜例一】）

　　若說這一段落的第一個動機是後續、由前面導出的時刻，那麼第二個動機，「白日動機」（Tagesmotiv），則具先現的功能：它其實是下一段落「白日！白日！」【[447, 1] 286, 4: Dem Tage! Dem Tage】的主題，在此卻以和聲上不引人注意的形態被使用，做為次要動機，而提前出現【[443, 2] 284, 8】。如果要說這裡是「呈示

6　【譯註】作者係在本文研究範圍內，亦即第二幕第二景，探討諸多動機出現及發展的情形，並不表示該動機於全劇第一次出現的時刻和情形。關於《崔斯坦與伊索德》各動機之命名、首次出現及後續發展概況，可參見Hans von Wolzogen, *Thematischer Leitfaden durch die Musik zu Richard Wagner's »Tristan und Isolde«, nebst einem Vorworte über den Sagenstoff des Wagner'schen Dramas*, 3. Auflage, Leipzig (Feodor Reinboth) 1888。

【譜例一】

第一行：「愛之歡呼」動機【281, 6 - 282, 1】

第二行：「太陽沈沒」開始時之樂團動機【283, 5 - 284, 3】

部」，那就錯了。「呈示部」的特質在「白日！白日！」那一段開始時，方才出現。在那裡，音樂上突兀的不和諧傳達了動機的表現意涵，文字則表達出動機的寓意內涵，才是個加重語氣的地方。就動機而言，「太陽沈沒」的一段建構了媒介的過程，它與前段銜接，也為後段做準備。就形式而言，若與過程特質相較，這一段則是封閉而獨立的，在華格納作品中，也是較少見的。崔斯坦這一段話語所使用的音樂動機順序，在伊索德的回應「可是愛人的手／熄了那光」【285, 1: Doch der Liebsten Hand / löschte das Licht】中，以移調和做少許改變的方式被重覆，而賦予樂團旋律（而非詩詞旋律）隱約可見的詩節式輪廓。觀劇本之內容，可見到是對同一主題與類似內容之延伸，以一人發言、另一人回應的方式交

換著。音樂上有變化的重覆固然符合文字的對話特質，卻在細節上與詩詞內容有所違背：點燃與熄滅那「令人討厭的光」在音樂上是一樣的；換言之，在文字裡的命題與反命題，在音樂裡卻是類似的。華格納努力於一個形式上的確定性，它一方面要反應文字的修辭結構，一方面要建立這一段落動機媒介功能的對立面，卻產生音樂在細節上無法顧及文字意義的結果。

以上就崔斯坦與伊索德的對唱所做的片段分析，指出了作品的重點問題。若以否定的方式來談，作品缺少一個固定的出發點，一個音樂戲劇形式上不變的基本定調。文字的修辭與主題結構以及音樂的動機與段落組織互相交錯，卻沒有突顯或確立任何一個基礎時刻。華格納既未使用貫穿全劇的形式樣板，以在其中填入動機，也未不顧封閉的形式，緊貼著文字做關鍵字式的動機排列。甚至對話結構也不一直有其決定性，文字的一些細微部份，就算看來並不是非本質的，也會被忽視。哪一些詩詞的或音樂的時刻會是主要的，哪一些又會是次要的，一般而言，都不確定；不同的氛圍特徵係輪流被強調。正因為華格納原則上採取開放的方式，不將作品的出發點定調，他反而獲得了自由的空間，得以在個別的音樂戲劇瞬間，持續地媒介著。為了將它們結合在一起，他可以突顯或壓抑文字的結構或內容，另一方面，他也可以讓音樂的動機互相流動或做成對比的群組，當這些對比帶來對平衡的期待時，就展現出音樂進行的動力時刻。在給瑪蒂德信中，華格納稱頌「**過程的藝術**」是他「**最細緻與最深層的藝術**」。無所限制、不依模式或種類來使用音樂戲劇形式的不同氛圍特徵，正是「過程的藝術」之基礎。

崔斯坦與伊索德的「白日對話」（das Tagesgespräch）縣延數百小節，其中，最主要的「白日動機」幾乎無所不在，完成音樂的一致性。因之，作品的問題不在於銜接，而是動機如何變奏，以避免單

調；不在於段落之間的連結，而在於彼此間有意義的區隔。

　　前面三個段落長度分別為24、30與21小節。差不多的長度並非偶然，係組織有意義段落的必要條件；長度安排突如其來的變化會令聽者摸不著頭腦。第一段自「白日！白日！」【286, 4】開始，特色在於白日動機的呈示；第二段始自「就算在夜裡」【[453, 1] 290, 5: Selbst in der Nacht】，白日動機進入「渴望動機」（Sehnsuchtmotiv）與引用「呼喊崔斯坦之名」（Tristanruf）【292, 1：im eig'nen Herzen / hell und kraus（在自己心上／光鮮明亮）】所形成的對比，標誌了這一段；第三段「白日！白日！」【[459, 5] 294, 1: Der Tag! Der Tag!】則以白日動機的和聲做變化。第一段與第二段之間的區隔不在於對話結構，而在於文字的內容：崔斯坦說「小情人家門也有它」【291, 4: hegt ihn Liebchen am Haus】，伊索德應「最愛的人／家門有它」【291, 8: Hegt' ihn die Liebste / am eig'nen Haus】，二者係以音樂動機相連，而非以「說」及「應」的形式來區別。白日動機與渴望動機互相交流。（【譜例二】）

【譜例二】【291,5 - 292, 1】

　　如此的交疊不僅是表現或寓意的，在形式上亦有其道理：交疊在這一段落開始時，是動機對比的平衡與中介，與渴望動機（在

低音聲部有受苦動機的半音反向進行）及白日動機形成相對。另一方面，段落開始時的渴望動機，在段落結束時【[458, 6] 293, 7: für Marke mich zu frei'n（為馬可迎娶我）】，又出現了。如此的交錯只有音樂形式上的理由，並非出自詩詞的原因；華格納在《歌劇與戲劇》以及《未來音樂》（Zukunftsmusik）中所提，要以文字為根由，在此完全看不到。因之，就華格納的訴求而言，以動機的回轉區分段落結構，雖然不是有結構上的效果，卻正是「過程藝術」被揚棄的時刻。在段落裡，一方面白日動機與渴望動機互相交流，完成兩個極端的音樂寓意混合，另一方面，段落的第二個相對動機，「呼喊崔斯坦之名」（Tristanruf）的動機，亦並非孤立的引用：在第一段結束時，白日動機以節奏縮減的方式出現，而轉化為呼喊崔斯坦之名的部份先現；兩個動機在此有了接觸。（【譜例三】）

【譜例三】

第一行：「白日動機」（第二幕開始）【207, 1-3】

第二行：「白日動機」之節奏縮減【290, 1-3】

第三行：「呼喊崔斯坦之名」動機（首次出現於第一幕庫威那的〈崔斯坦之歌〉）【292, 1-2】

　　若說在「白日對話」裡，動機的一致性建立了作品的基石、基本組織，讓段落結構成為第二時刻，那麼在「夜晚之歌」（Nachtgesang）裡，正好相反，段落結構是音樂形式的出發點與基本設計。「噢，沈落下來／愛的夜晚」【[551, 1] 349, 1：O sink' hernieder / Nacht der Liebe】[7]與「讓我們隱藏在心／是那太陽」【[559, 1] 355, 4: Barg im Busen / uns sich die Sonne】可被看做是一個整體的類比部份；雖然在動機上，只有白日動機以被消解為半音的方式再度出現。這兩個段落被羅倫茲稱為兩個「詩節」，可見其類似性。這樣的印象一方面係基於段落開始的節奏類比、伴奏有個性的切分音以及人聲的三對二連音（Hemiole）；另一方面，近似傳統二重唱的抒情式旋律，不自覺地導向對一個清楚、一目瞭然之形式的期待，而段落開始的節奏類比與白日動機的再次出現，正滿足了這個期待。就形式而言，段落主要由人聲的旋律線決定。但是樂團的動機卻也並不是不重要，它做到了將段落插入場景之整體關係中的功能，以完成由「**熱情澎湃的生命展現它最猛烈的熱情**」到「**最富神聖性、最內歛的追求死亡**」的演進。同時，經由半音變化，白日動機其實進入了夜晚動機與渴

227

7　【譯註】亦請參考本書〈夜晚的聲響衣裝〉一文之譜例三。

望動機的氛圍，而在歌唱式旋律的表面下，過渡至「無懼死亡」（Todestrotz）動機（羅倫茲的命名）【[560, 5] 356, 10】與「第二死亡動機」【[566, 3] 360, 1】。但是，這兩個動機在此並沒有被真正呈現，只具有先現的味道；直至布蘭甘妮的「守夜之歌」【361, 6】後，它們才有其應有的表現寓意的意義。

顯而易見的，守夜之歌是一個清楚的、自我完整的段落。但是，為平衡形式上的隔絕，它也和夜晚之歌有密切的關係，幾乎可被視為是夜晚之歌的變奏：動機排列的順序為「夢之和絃」【[569, 1] 361, 5】、「讓我們隱藏在心／是那太陽」【355, 4】的旋律開端，以及「無懼死亡」動機【[576, 3] 367, 2】，正與夜晚之歌相符合。

「無懼死亡」動機，這個名稱看來像是不得已的標籤，卻也找不到其他更適合、也較不怪異的名稱。守夜之歌之後，無懼死亡動機和第二死亡動機，在它們自己真正的開展部裡，以對比部份的方式建構了段落的實體，這個實體係直接由文字的對話結構滋生的反命題與重覆組合而成【[587, 4] 374, 4: Lausch', Geliebter（請聽，愛人）】：伊索德三度注意到外在世界，崔斯坦則三度沈浸於死亡的渴求中，這份渴望將世界拒斥於外。音樂修辭形式的抽象音樂分析永遠不會嫌不夠，由此觀之，這一個段落在音樂修辭形式上，典範地鮮明呈現了一個原則。華格納在《未來音樂》這個可稱是「崔斯坦風格」的理論思考中，發展出了這個原則，它是：

> 旋律完整的延展在字詞與詩句結構中已經被事先標誌，亦即是旋律已經被詩意地建構好。

除了人聲之外，「旋律」的定義也包括「樂團旋律」（Orchester-melodie），華格納如是名之。

在「死亡之歌」【[605, 5] 387, 1: So stürben wir（就讓我們死去）】和布蘭甘妮守夜之歌結尾再次出現後【[614, 1 = 582, 3]

392, 3 = 371, 2】，由無懼死亡動機與死亡動機組合成的段落被再重覆，但是稍做縮短【[618, 4] 395, 4】。若將「再現部」理解成已經熟知段落的再次出現，可以將一個再現部的融合視為一種傳統的過程，但是，就音樂戲劇形式整體而言，這個段落的位置和功能，卻也是獨特的。在開始與結束部份，無懼死亡動機的發展各少了八小節：為了精簡結束部份，在段落第二次出現時，若與前面第一次的詩句相比，華格納少譜寫了四行詩文。因之，動機彼此之間的關係有所改變。簡言之，死亡動機（三小節）在前面的段落裡，是經擴張延伸的無懼死亡動機（十二小節）之收場語（Epilog），在這裡則正好相反，無懼死亡動機（五小節）是重點強調的死亡動機（三小節）的導言，在其中，發展到達高潮。

動機重心及功能的改變有其形式架構上的理由，在這一景的結束部份均可看到。段落的第一部份【[587, 4] 374, 4】裡，死亡動機為主要動機，它被呈示並有長大的延續發展，因為在其後的段落中，動機以不顯眼的方式被使用，故而這個動機在此的慎重展示，實為後段使用動機的先決條件和支柱，是不可或缺的；後段裡，動機雖然不顯眼，卻擔負結合的功能，因此也有本質上的重要性。首先，動機雖尚未完全不被認出，實際卻已溶解成一個伴奏音型【[594, 1] 378, 3: Unsre Liebe（我們的愛情）】；之後，它縱使只是以變化的形體出現【[598, 5] 381, 4: Stürb' ich（我…亡故）】，也又確定地成為一個段落的主要動機，最後終於縮減至一個動機殘餘，戲擬著和絃進行【[603, 4] 384, 10: Doch uns're Liebe（但是我們的愛）】。

在段落的第二部份，所謂「再現部」，無懼死亡動機一樣地被消解；再現【[618, 4] 395, 4】標誌著結束。相反地，死亡動機移到前景，因為這裡是一個開展部的開始，在將動機延展時，它在人聲旋律以「甚強」（fortissimo）音到達高潮【[626, 4] 401, 5: O ew'ge Nacht

（噢，永恆的夜晚）】。中間的段落是一個過渡【[621, 5] 397, 5: Des Tages Dräuen（白日的威脅）】，在這裡，無懼死亡動機的殘餘做為導引，以漸強走至白日動機的變體，動機的這個順序被重覆，並在重覆時被延展。在文字裡，白日動機的再度出現只有負面的理由（「白日的威脅／我們就如此不顧」和「夜晚永遠為我們延續」），起初顯得很突兀，但稍做仔細的分析，即可見到，這其實是在掩護死亡動機，讓它在最後的高潮點，方才出現。而站在死亡動機位置的白日動機，實有著近似死亡動機的旋律輪廓。（【譜例四】）

【譜例四】

第一行：「死亡動機的變體」【397, 2-4】

第二行：「無懼死亡動機的殘餘」【397, 5-398, 2】

第三行：「白日動機的變體」【398, 2-4】

　　白日動機過渡至死亡動機，有著動機變奏的表現寓意意義；死亡動機的遲延，卻也同時是擴展，則有形式上的功能。二者互補，卻不必強做區分，究竟那個是第一、那個是第二時刻。

　　試圖以一個模式（Schema）來說明全景的形式，是不會成功的。原因不僅在於會過於簡化和抽象，更在於這與華格納作曲技巧的原則背道而馳。一個模式要有說服力，其先決條件為，模式涵括的所有各個部份裡，區別與相關點要建築在類比的特徵上。字母的使用只能標明曲式[8]各部份之相同性、類似性以及相異性。因之，雖然可適用於整單的迴旋曲式，但是，當在一個奏鳴曲式的作品中，副題部份與主題部份的差異性迥異於過門或開展部的差異時，使用字母係難以清楚呈現作品的曲式的。因之，以尋找模式為目標的方法，在面對華格納的音樂戲劇形式時，註定會失敗。主因在於，華格納變換著使用的工具，有時在段落間即有所改變，這些工具讓作曲家一方面得以清楚區分各個部份，另一方面，又將各部份結合為一體。音樂與文字修辭形式，兩種時刻的重心分配以及二者的關係是可改變的，這個情形說明了，分析不能倒走回作品各個分開的層面，而是必須自形式時刻的各種關係以及其功能下手。僅看主導動機的層面以建立形式，是不夠獨立、亦無一貫性的。由是觀之，羅倫茲的方式，視模式為曲式，片面地由主導動機來建構音樂曲式，僅在主導動機的組合無法做出任何模式時，才加入其他時刻做為輔助工具，是極端抽象的。「過程的藝術」被簡約至分類的一環，其歷史意義正存在於它的揚棄裡。「由自身出發」來詮釋一個作品，就

8　【譯註】Form一字泛指「形式」，亦是音樂中的「曲式」。為行文之邏輯性，在文意僅指「音樂形式」時，以「曲式」稱之，在亦包涵音樂以外之「形式」時，以「形式」稱之。

是在過去與未來的路徑中求得一平衡，別無他法。面對選擇華格納的形式原則主要來自過去亦或未來，亦即是要以之前十八世紀或是之後廿世紀的先決條件來理解，站在作品歷史效果的觀點，必須優先選擇未來。華格納的《崔斯坦與伊索德》標誌了一個開始，而非一個結束。

夜晚的聲響衣裝 —
華格納《崔斯坦與伊索德》
之音響色澤結構

梅樂亙（Jürgen Maehder）著

羅基敏 譯

本文原文同時以義大利文及德文印行，義文："Vestire di suoni la notte —
Il *Tristano e Isotta* di Wagner come costruzione timbrica", Programmheft des
Gran Teatro La Fenice, Venezia, 115-137; 德文："Ein Klanggewand für die
Nacht — Richard Wagners *Tristan und Isolde* als Klangfarbenkonstruktion",
Programmheft des Teatro La Fenice zur Festaufführung aus Anlaß des
Internationalen Richard-Wagner-Kongresses, Venedig 1994, 3-15。【1994年
威尼斯翡尼翠劇院為國際華格納會議演出《崔斯坦與伊索德》節目單】
中譯譯自德文。本文作者並為本書更新部份內容。

作者簡介：
梅樂亙，1950年生於杜奕斯堡（Duisburg），曾就讀於慕尼黑大學、
慕尼黑音樂院與瑞士伯恩大學，先後主修音樂學、作曲、哲學、德語
文學、戲劇學與歌劇導演；1977年於伯恩大學取得音樂學博士學位。
1978年發現阿爾方諾（Franco Alfano）續成浦契尼《杜蘭朵》第三幕終
曲之原始版本及浦契尼遺留之草稿。
曾先後任教於瑞士伯恩大學、美國北德州大學(University of North
Texas)與康乃爾大學(Cornell University)。1989年起，為德國柏林自由大
學（Freie Universität Berlin）音樂學研究所教授。
專長領域為「十九與廿世紀義、法、德歌劇史」、廿世紀音樂、1950年
以後之音樂劇場、音樂美學、配器史、音響色澤作曲史、比較歌劇劇
本研究，以及音樂劇場製作史。其學術足跡遍及歐、美、亞洲，除有以
德、義、英、法等語言發表之數百篇學術論文外，並經常接受委託專案
籌組學術會議，以及受邀為歐洲各大劇院、音樂節以及各大唱片公司
撰文，對歌劇研究及推廣貢獻良多。

譯者簡介：
羅基敏，國立臺灣師範大學音樂系教授。

但是今天我依舊在尋找一部作品，它和《崔斯坦》有著一樣致命的吸引力，有著同樣令人顫慄、卻又甜美的永無休止。──在所有的藝術中，我都找不到。

── 尼采（Friedrich Nietzsche），《瞧，那個人》（*Ecce homo*），〈為何我那麼聰明〉（"Warum ich so klug bin"）──

一、

　　十九世紀末、廿世紀初，有兩部文學作品嚐試以擬寫手法將華格納的《崔斯坦與伊索德》第二幕的部份台詞，以讚美詩的散文形式，將作品的迷幻效果置於文學中：達奴恩齊歐（Gabriele d'Annunzio）的小說《死亡的勝利》（*Il Trionfo della Morte*, 1894）以及湯瑪斯·曼（Thomas Mann）的短篇小說《崔斯坦》（*Tristan,* 1901完成，1903出版）。在《死亡的勝利》裡，主角喬治（Giorgio Aurispa）與依波莉塔（Ippolita Sanzio）在鋼琴邊讀著《崔斯坦》，為他們的一同赴死做準備[1]。湯瑪斯·曼的作品其實可被詮釋為，係有意識地對於達奴恩齊歐作品主角之純美學存在，做出回應，作者有意擬諷《死亡的勝利》，亦將這對在鋼琴旁的情人做為作品的中心，兩人一同沈浸在閱讀《崔斯坦》中[2]。以《崔斯坦》做為走向死亡的靈藥，這一個詮釋形成一種文學風貌，其中追求死亡、唯

235

1 Adriana Guarnieri Corazzol, *Tristano, mio Tristano. Gli scrittori italiani e il caso Wagner*, Bologna (Il Mulino) 1988; Adriana Guarnieri Corazzol, *Sensualità senza carne. La musica nella vita e nell'opera di d'Annunzio*, Bologna (Il Mulino) 1990; Adriana Guarnieri Corazzol, *Musica e letteratura in Italia tra Ottocento e Novecento*, Milano (Sansoni) 2000。

2 Karsten Witte, "»Das ist echt! Eine Burleske!« Zur Tristan-Novelle von Thomas Mann", in: *German Quarterly* 41/1968, 660-672; Frank M. Young, *Montage and Motif in Thomas Mann's »Tristan«*, Bonn (Bouvier) 1975; Bruno Rossbach, *Spiegelungen des Bewußtseins.*

美訴求和頹廢情愛的特質，在一些重要作品可找到其共同根源，這些作品幾乎同時間在十九世紀中葉誕生：除了華格納的《崔斯坦與伊索德》之外，特別要提的是波特萊爾的《惡之華》（*Les Fleurs du Mal*, 1857）[3]。

　　兩位戀人在鋼琴旁邊研讀著《崔斯坦與伊索德》的鋼琴縮譜，狂熱地期待著，藝術與生命能夠達到完滿。但是，他們忽略了一個具有直接效果的重要媒材，華格納的音樂正是以此效果抓住了同時代的人，那就是「聲響的媒材」。當伊索德唱著：「在喜悅海洋／洶湧波濤裡，／在芳香波浪／發響聲音中／在世界呼吸／飄拂萬有裡／沈溺 —／沈浸 —／無覺 —／最高的慾求！」[4]此時，她的歌聲潛入樂團聲響的波濤中。這個情形正表明了這樣一個接受音樂的態度，它將音樂的結構提示給參與演出的各方人士。在音樂中，主體性完全溶解在愛之死裡，另一方面，音樂做出的綿延不絕之聲響包裹住視聽者，迷惑了所有的感知。主體性的溶解與聲響的

236

Der Erzähler in Thomas Manns »Tristan«, Marburg (Hitzeroth) 1989 (= Marburger Studien zur Germanistik 10); Heinz Gockel et al. (eds.), *Wagner — Nietzsche — Thomas Mann. Festschrift für Eckhard Heftrich*, Frankfurt (Vittorio Klostermann) 1993; Thomas Klugkist, *Glühende Konstruktion. Thomas Manns »Tristan« und das »Dreigestirn«: Schopenhauer, Nietzsche und Wagner*, Würzburg (Königshausen & Neumann) 1995。

3　Mario Praz, *La carne, la morte e il diavolo nella letteratura romantica*, [3]Firenze (Olschki) 1948; Erwin Koppen, *Dekadenter Wagnerismus. Studien zur europäischen Literatur des Fin de siècle*, Berlin/New York (de Gruyter) 1973; Michael Zimmermann, *»Träumerei eines französischen Dichters«. Stéphane Mallarmé und Richard Wagner*, München/Salzburg (Katzbichler) 1981; Carolyn Abbate, "Die ewige Rückkehr von Tristan", in: Annegret Fauser/Manuela Schwartz (eds.), *Von Wagner zum Wagnérisme. Musik — Literatur — Kunst — Politik*, Leipzig (Universitätsverlag) 1999, 293-313。

4　Richard Wagner, *Sämtliche Schriften und Dichtungen*, Leipzig o.J., Vol. VII, 80-81; 劇本台詞與最後譜成音樂的歌詞略有出入。【譯註】請參考本書「劇本中譯」之前言說明。

包裹攜手建立了此一藝術作品的結構獨特性。波特萊爾與《崔斯坦》同時誕生的詩作《音樂》（*La Musique*）裡，第一句即描述著華格納樂團語言所暗示的接受態度：音樂有時像大海一般將我攫獲！（La musique parfois me prend comme une mer!）[5]

在他的文章《華格納與〈唐懷瑟〉》（*Richard Wagner et »Tannhäuser«*, 1861）中，波特萊爾陳述著他對《羅恩格林》（*Lohengrin*）前奏曲的反應，音樂帶給他的幻境有如無重量的光影。作家引用其所寫《惡之華》中的十四行詩《冥合》（*Correspondances*）裡的兩段四行詩導出全文，其中的第二段亦可被視為《崔斯坦》第二幕總譜的楔子：

Comme de longs échos qui de loin se confondent

Dans une ténébreuse et profonde unité,

Vaste comme la nuit et comme la clarté,

Les parfums, les couleurs et les sons se répondent.

<div align="right">

正如遙遠的悠悠回音

混入黝黑深邃的和諧中，

廣漠如黑夜，浩瀚似光明，

馨香、色澤和音響互為呼應。[6]

</div>

以光影隱喻那「神秘海灣」（Golfo Mistico）入侵的聲響有如天籟，在達奴恩齊歐的《死亡的勝利》一書中，處處可見[7]。法國象

5　Charles Baudelaire, *Œuvres complètes*, Paris (Gallimard) 1945, 65; 洪力行中譯。

6　Baudelaire, *Œuvres complètes*, 1213; 中譯：莫渝，出自《香水與香頌 ── 法國詩歌欣賞》，台北（書林）1997，17。

7　Gabriele d'Annunzio, *Il Trionfo della Morte*, Gardone (Il Vittoriale degli Italiani) 1940, 482-500。

徵主義清楚地意識到此種聲響，並且遠超過同時代討論配器技法的著述，這些著述的定義系統早在《羅恩格林》音樂出現前，就已不敷使用。因此，欲詮釋《崔斯坦》音樂的聲響現象，不得不借助同時代歐洲前進的詩詞；法國象徵主義詩人大膽完成的語言聲響的結構[8]可做為借鏡，以認知此總譜中完成聲響結構的新意，以及將它們結合為一體的力量，方能揭示華格納樂團語言直接效果之所在。

　　過去很長一段時間，音樂學對《崔斯坦》總譜討論的重點，在於闡明和聲結構的關係。事實上，《崔斯坦》總譜的重要性並不僅在於傳統和絃關係及架構之瓦解[9]，誠如布洛赫（Ernst Bloch）提出之「先驗歌劇」[10]的名言，它更代表了歌劇作品音樂戲劇複雜性的增長。作品戲劇結構上的特性，例如將外在情節推擠至三幕的邊緣、幾乎完全不使用任何的地方色彩，以及將場景重心轉移至角色的心理「內在空間」上，諸此種種，目的都在於讓音樂獨自掌控一

8　Julia Kristeva, *La Révolution du langage poétique. L'avantgarde à la fin du XIX^e siècle: Lautréamont et Mallarmé*, Paris (Seuil) 1974; Zimmermann, »*Träumerei eines französischen Dichters*«。

9　Ernst Kurth, *Romantische Harmonik und ihre Krise in Wagners »Tristan«*, Berlin 1923, reprint Hildesheim (Olms) 1968; Horst Scharschuch, *Gesamtanalyse der Harmonik von Richard Wagners Musikdrama »Tristan und Isolde«. Unter spezieller Berücksichtigung der Sequenztechnik des Tristanstils*, Regensburg (Bosse) 1963; Carl Dahlhaus, "Tristan-Harmonik und Tonalität", in: *Melos/NZfM* 4/1978, 215-219; Heinrich Poos, "Die Tristan-Hieroglyphe. Ein allegoretischer Versuch", in: Heinz-Klaus Metzger/Rainer Riehn (eds.), *Richard Wagners »Tristan und Isolde«*, München (text + kritik) 1987, 46-103; Sebastian Urmoneit, »*Tristan und Isolde« — Eros und Thanatos. Zur »dichterischen Deutung« der Harmonik von Richard Wagners 'Handlung' »Tristan und Isolde«*, Sinzig (Studio) 2005; 關於對「崔斯坦和絃」研究之總整理，請參考Hermann Danuser, "Tristanakkord", in: Ludwig Finscher (ed.), *Die Musik in Geschichte und Gegenwart*, »Sachteil«, vol. 9, ^2Kassel etc./Stuttgart/Weimar (Bärenreiter/Metzler) 1998, Sp. 832-844。

10　Ernst Bloch, *Geist der Utopie*, Frankfurt (Suhrkamp) 1973, 108 sq.。

切，讓角色的互動關係幾乎都源出於音樂滔滔不絕的洪流[11]。常見的說法是，所謂「全知的樂團」（das wissende Orchester）傳達了主角複雜的心靈世界，這種說法的實現係需要新的作曲技巧，才能讓觀者感知到一種類似語言的意義結構。觀《崔斯坦》的情節，可見到每一幕裡，都重新進行一個「去現實化」的過程：由荒蕪生命的「白日」「現實」，到劇情逐漸「去現實化」的生命昇華。這個過程經由外在無情的干預，在三幕裡均被打斷。歌劇裡有兩個世界，一個是經由音樂當下化的夢境世界，另一個則是崔斯坦的船、王室宮廷與卡瑞歐堡的現實世界；對於兩位戀人而言，只有夢境世界是唯一真正、唯一值得追求的真實，至於兩個世界形成的強烈對比，他們則只經驗了荒謬存在。放大呈現男女主角的感情與經驗，縮小其他同台角色[12]，能得以如此顛倒視野，只能歸功於華格納的詩作與音樂語言[13]。兩位戀人與「外在」世界的距離，令人聯想到世紀末，藝術與藝術家與社會的隔絕。波特萊爾詩作對信天翁的著名描繪，那種優越與笨拙反映了藝術家的社會存在，該詩作可稱是這種「拒絕」

11　Theo Hirsbrunner, "Schwierigkeiten beim Erzählen der Handlung von Richard Wagners *Tristan und Isolde*", in: *Schweizerische Musikzeitung* 58/1973, 137-143; Wolfram Steinbeck, "Die Idee des Symphonischen bei Richard Wagner. Zur Leitmotivtechnik in *Tristan und Isolde*", in: Christoph-Hellmuth Mahling/Sigrid Wiesmann (eds.), *Bericht über den internationalen musikwisseschaftlichen Kongreß Bayreuth 1981*, Kassel etc. (Bärenreiter) 1984, 424-436; Ralf Eisinger, *Richard Wagner — Idee und Dramaturgie des allegorischen Traumbildes*, Diss. München 1987。

12　作品中其實沒有傳統的反派角色，充其量只能將梅洛算上。

13　關於華格納詩作的分析以及它與勾特弗利德原作之間的多重關係，請參考本書葛洛斯與梅爾登思的文章；亦請參考Arthur Groos, "Wagner's *Tristan*: In Defence of the Libretto", in: *Music & Letters* 69/1988, 465-481; Arthur Groos, "Appropriation in Wagner's *Tristan libretto*", in: Arthur Groos/Roger Parker (eds.), *Reading Opera*, Princeton (Princeton University Press) 1988, 12-33; Arthur Groos (ed.), *Richard Wagner, »Tristan und Isolde«*, Cambridge (CUP) 2011。

（refus）現實最早的宣言[14]：

L'ALBATROS 信天翁

Souvent, pour s'amuser, les hommes d'équipage
Prennent des albatros, vastes oiseaux des mers
Qui suivent, indolents compagnons de voyage
Le navire glissant sur les gouffres amers.

> 經常地，為尋開心，水手們
> 捉住巨大海鳥 —— 信天翁，
> 這類懶散的旅伴，尾隨
> 航行於辛酸深淵上的船隻。

À peine les ont-ils déposés sur les planches,
Que ces rois de l'azur, maladroits et honteux,
Laissent piteusement leurs grands ailes blanches
Comme des avirons traîner à côté d'eux.

> 水手們一把牠們放在甲板上，
> 這些蒼天王者，笨拙且羞愧，
> 哀憐地垂下潔白的龐然羽翼
> 宛若散放水手身邊的漿楫。

240

14 在近年華格納歌劇製作裡，波特萊爾的詩作扮演了重要的角色，它帶給薛侯
（Patrice Chéreau）靈感，讓《諸神的黃昏》第二幕裡，布琳希德以「折翼鳥兒」的
肢體語言出場；請參考 Jean Jacques Nattiez, *Tétralogies. Wagner, Boulez, Chéreau*, Paris
(Bourgois) 1983。【譯註】該製作早有錄影帶及影碟出版，近年亦以 DVD 發行。
關於該製作，亦請參考羅基敏，〈華格納的《尼貝龍根的指環》—音樂與戲劇
的結合〉，《藝術評論》（*Arts Review*）（國立藝術學院學報），第四期（1992 年
十月），153-178；羅基敏，〈拜魯特音樂節與歌劇導演 — 以「百年指環」為
例〉，羅基敏／梅樂亙，《華格納·《指環》·拜魯特》，台北（高談）2006，157-
172。

Ce voyageur ailé, comme il est gauche et veule!

Lui, naguère si beau, qu'il est comique et laid!

L'un agace son bec avec un brûle-geule,

L'autre mime, en boitant, l'infirme qui volait!

> 這插翅的旅客，如此粗笨虛弱！
>
> 牠，往昔何其優美，而今滑稽難看！
>
> 一位水手用短管煙斗逗弄牠的尖喙，
>
> 另一位瘸腿般模仿這位飛翔的殘廢者。

Le Poëte est semblable aux prince des nuées

Qui hante la tempête et se rit de l'archer;

Exilé sur le sol au milieu des huées,

Ses ailes de géant l'empêchent de marcher.

> 「詩人」恰似這位雲中君
>
> 出入風暴中且傲笑弋者；
>
> 一旦墜入笑罵由人的塵寰，
>
> 巨人般的羽翼卻妨礙行走[15]。

《崔斯坦與伊索德》中，戀人的「孤雙」（Einsamkeit zu zweit）亦正屬於這種美學隔離的早期狀態；當作品在情節上呈現人際之間溝通的破碎之時，相對地，總譜卻將未曾間斷的信任，確立於此一舞台場景的溝通性中。觀眾參與了這對戀人共有的忘卻塵世，當此一「忘卻塵世」在與現實矛盾之時，幾乎凝結成荒謬劇場的場景；例如第一幕快結束時，崔斯坦的問題：「那個王上？」。音

15　Baudelaire, Œuvres complètes, 9-10; 中譯：莫渝，出自《香水與香頌──法國詩歌欣賞》，台北（書林）1997，13。

樂在此的作用，不僅僅在於將主角的脫離現實，於觀者眼前當下化，更在於將不同現實層面的並存，經由一個自我「疏離」的音樂，清楚展現。

一個樂團調色盤必須能夠跟上心靈狀態的所有變化，甚至是瘋狂與陶醉。樂團如此的演進乃立足於德國浪漫歌劇中，樂團聲響的戲劇功能化，特別是個別樂器在語意意義層面之有目的的使用。[16] 相對於華格納本身至《羅恩格林》的浪漫歌劇作品，《崔斯坦》總譜不僅呈現出樂團技巧的進步面，音響色澤使用的美學基礎本身，更是作曲家重新思考的產物。《崔斯坦與伊索德》誕生時，《萊茵的黃金》（Das Rheingold）與《女武神》（Die Walküre）已經譜寫完畢[17]。在這《尼貝龍根指環》前兩部作品的總譜中，作曲家已將樂團樂器的音響色澤做成合成音響色澤秩序的對象，此一秩序的規律理念不再由個別樂器音色決定，而是由作曲家抽象聲音想像所主控。[18]

242

16 Jürgen Maehder, "Die Poetisierung der Klangfarben in Dichtung und Musik der deutschen Romantik", in: *AURORA, Jahrbuch der Eichendorff-Gesellschaft* 38/1978, 9-31; 該文中譯：〈德國浪漫文學與音樂中音響色澤的詩文化〉，劉紀蕙（編），《框架內外：藝術、文類與符號疆界》（輔仁大學比較文學研究所文學與文化研究叢書第二冊），台北（立緒）1999，239-284；Michael C. Tusa, "Richard Wagner and Weber's *Euryanthe*", in: *19th-Century Music* 9/1986, 206-221; Jürgen Maehder, "Klangzauber und Satztechnik. Zur Klangfarbendisposition in den Opern Carl Maria v. Webers", in: Friedhelm Krummacher/Heinrich W. Schwab (eds.), *Weber ── Jenseits des »Freischütz«*, Kassel (Bärenreiter) 1989 (= Kieler Schriften zur Musikwissenschaft 32), 14-40。

17 【編註】請參考本書「創作至首演過程一覽表」。

18 Jürgen Maehder, "Studien zur Sprachvertonung in Richard Wagners *Ring des Nibelungen*", Programmhefte der Bayreuther Festspiele 1983, Bayreuth (Festspiele) 1983; 義文翻譯："Studi sul rapporto testo-musica nell'Anello del Nibelungo di Richard Wagner", in: Nuova Rivista Musicale Italiana 21/1987, 43-66; 255-282; Jürgen

　　在維也納古典樂派音樂裡，樂句所有組成元素做了有目的之結合，結構出個別作品之不可混淆的聲響形體。在十九世紀前半裡，對作品個別聲響的追求也進入歌劇中；在此之前，歌劇樂團聲響的某種模式係被視為理所當然的。隨個別作品獨特性而來的，是對作品結構原創性的要求，這樣的範疇作用在配器領域上，有了進一步的思考，目的在於一方面經由引入新的樂器，以增加可使用的樂器色彩，另一方面，則經由樂團語法的技術掌握，完成新的音響色澤之合成物。在總譜中，音響色澤的安排最簡單的方式係經由未經混合的樂器音色。就一個要求在歌劇舞台上追求戲劇真實的時代而言，音響色澤的安排必須依附劇情的戲劇性互動，似乎是理所當然。但是，每種樂器卻只能指涉一個角色、一個事件或作品的一個主要理念，如此一來，樂團語言的表達空間將會很有限，亦不可能完成樂團聲響的個別性。因之，必須進入一個複雜度較高的層次，在此基礎上，每一部作品有其個別的樂團語法方為可能。此一層次可經由配器程序達到，這個程序將純粹的各式聲音或混合聲響，依據劇情的個別意義領域去做安排。經由一再的嘗試，混合聲響的可能推陳出新，日益廣泛，可以為每一部作品重組；每一個樂器可以對不同的混合聲響有所貢獻，並且同時可以在一個意義領域中，展現自己的純粹音色。[19]

　　以上簡略描述之以穩定的音響色澤安排來作曲的狀況，是與韋伯（Carl Maria v. Weber）《魔彈射手》（*Der Freischütz*, 1821）

Maehder, "Struttura linguistica e struttura musicale nella Walkiria di Richard Wagner", Teatro alla Scala/Milano 1994/95; Milano (Rizzoli) 1994, 90-112。【米蘭斯卡拉劇院 1994/1995 演出季開鑼演出節目冊】

19 Jürgen Maehder, *Klangfarbe als Bauelement des musikalischen Satzes ─ Zur Kritik des Instrumentationsbegriffes*, Diss. Bern 1977。

的結構條件相符合的。作品中，序曲無空間飄浮的法國號聲、做為惡人符碼的暗沈混合聲響，以及由木管聲音完成、包圍著阿嘉特（Agathe）禱告的柔軟光環，諸此種種的樂團色彩，在《崔斯坦》音樂誕生的年代，係浪漫樂團調色盤的基本認知，其聯想視野可在《崔斯坦》音響色澤結構中得到明證。[20] 自從湯瑪斯·曼的演講《華格納的苦痛與偉大》（*Leiden und Größe Richard Wagners*, 1933）以來，討論德國浪漫文學對《崔斯坦》劇本詩作之思想世界的影響，就未曾間斷過。[21] 在描繪音響現象時，類似的相關情形可在德國早期浪漫文學詩作以及《崔斯坦》劇作中找到。伊索德在其讚美詩般的終曲裡，呈現的共感覺（synaesthesia）（如：在芳香波浪／發響聲音中），早在布倫塔諾（Clemens Brentano）寫劇本、霍夫曼（E.T.A. Hoffmann）譜音樂的歌唱劇《有趣的樂師》（*Die lustigen Musikanten*, 1803）中看到：

FABIOLA

Hör', es klagt die Flöte wieder,	聽，長笛聲又起，
Und die kühlen Brunnen rauschen.	涼泉亦響著。

PIAST

Golden wehn die Töne nieder,	聲音金黃地飄下，
Stille, stille, laß uns lauschen!	安靜，安靜，讓我們傾聽!

20 Maehder, "Klangzauber und Satztechnik ...", 14-40。

21 Peter Wapnewski, *Tristan der Held Richard Wagners*, Berlin (Quadriga) 1981, [2]Berlin 2001; Dieter Borchmeyer, "Welt im sterbenden Licht", Programmheft der Bayreuther Festspiele 1981, Bayreuth (Festspiele) 1981, 1-38; Dieter Borchmeyer, *Das Theater Richard Wagners*, Stuttgart (Reclam) 1982; engl. trans.: *Richard Wagner: Theory and Theatre*, trans. Stewart Spencer, Oxford (Clarendon) 1991。

FABIOLA

Holdes Bitten, mild Verlangen,　　　　　　優美的請求，溫柔的渴望，

wie es süß zum Herzen spricht!　　　　　　它多甜美地向心靈訴說！

PIAST

Durch die Nacht, die mich umfangen,　　　穿過夜晚，它們擁抱著我，

Blickt zu mir der Töne Licht.　　　　　　　聲音的光向我注視。[22]

　　德國浪漫文學詩作與敘事詩以詩意隱含意義的光環，完成了個別樂器音色的聯想視野，它在華格納作品中亦處處可見；特別是有些樂器，它們在《崔斯坦》劇情進行中，係由舞台外面傳入，以配樂之姿態加入場景中，它們都還可以在浪漫聲響詩作的傳承裡被理解。例如第一幕的小號、第二幕的獵號以及第三幕的蘆笛（實際係由英國管奏出），它們的聲響亦滿佈於提克（Ludwig Tieck）、布倫塔諾與艾辛朵夫（Joseph Freiherr von Eichendorff）的作品中，可稱是詩作中使用之基本配備樂器。[23]

　　早自《飛行的荷蘭人》（Der fliegende Holländer）起，作品進行中的聲響分佈就已脫離了前面描述的模式。個別、但無規則的混合聲響伴隨、評論著《魔彈射手》的場景，如此的聲響世界如今打開了，給予音響色澤做變奏過程的空間，這樣的過程，得以讓每個基本色彩完成具有不同音強和呈現程度的完整比色圖表。在《唐懷瑟》（Tannhäuser）裡，朝聖者主題多次以不同方式出現，它係由樂團色彩承載，建立了此種「音樂敘事」技巧的佳例，經由此種技巧之歷史性，凝結出音樂性的結構。[24]與華格納作

245

22　Clemens Brentano, *Gedichte*, München (dtv) 1977, 29-30; 羅基敏中譯。

23　Maehder, "Die Poetisierung der Klangfarben ..."; 中譯：〈德國浪漫文學…〉。

24　Carolyn Abbate, "Erik's Dream and Tannhäuser's Journey", in: Arthur Groos/Roger

品中的敘事情節元素密切相關的，是一個為預見及回想必須要有的適當音樂表達，這種必要性亦是「主導動機」（Leitmotiv）技術所固有；特別是在《尼貝龍根指環》戲劇結構裡，敘述與回想生動地活躍其中，同一動機的不同呈現方式不僅有能力處理空間距離，亦可以將時間距離當下化。[25]

除此之外，華格納早期總譜裡即包含了一些時刻，在其中，可見到聲響層次化的第二技巧：聲響的陌生化；它可以經由刻意扭曲個別樂器聲響而完成，或是經由配器手法，以傷害句法的方式，將聲響尖銳化。[26] 隨著戲劇結構的要求，作曲家將一個主題的聲響容量加以變化，同時，作曲家還可使用聲響正面性的色彩變換；例如一個管樂器的原始音色可以經由使用非其所長的音域而顯得晦黯；一個明亮的聲音可以藉著選擇樂器以及其所長或所短的音區，而被加上粗糙或空洞的色彩。十九世紀初，樂團組合的相對異質性帶來了一連串作曲技巧上的問題，以上所描述的方式正是為了要解決這些問題，應運而生。顯而易見地，唯有背景與有意的扭曲有足夠鮮明的區別之時，一個刻意陌生化的聲響才得以被做如是之理解。

Parker (eds.), *Reading Opera*, Princeton (Princeton University Press) 1988, 129-167; Carolyn Abbate, *Unsung Voices: Opera and Musical Narrative in the Nineteenth Century*, Princeton (Princeton University Press) 1991; Jürgen Maehder, "Lohengrin di Richard Wagner — Dall'opera romantica a soggetto fiabesco alla fantasmagoria dei timbri", Teatro Regio di Torino, programma di sala, Torino (Teatro Regio) 2001, 9-37。

25 Jürgen Maehder, "Studien zur Sprachvertonung …"; 義文翻譯："Studi sul rapporto testo-musica …"。

26 Jürgen Maehder, "Verfremdete Instrumentation — Ein Versuch über beschädigten Schönklang", in: Jürg Stenzl (ed.), *Schweizer Beiträge zur Musikwissenschaft* 4/1980, 103-150。

維也納古典樂派的管絃樂法做到了可以清楚聽聞的多層次聲響，換言之，在歷史上，源自樂器在演奏技巧上的限制而導致的分隔聲響，被這種手法提升到理想的層面；傳統的樂句模式，例如長久以來即存在的小號與定音鼓的結合使用，以變化的形體存留下來。相對地，十九世紀前半裡，盡可能同質化的樂團聲響則成為管絃樂作品的理想。在法國「大歌劇」（Grand Opéra）裡，使用「新增樂器」做出了新的聲響效果，雖然樂器的音響色澤經常對樂句進行沒有特殊作用。這種聲響效果所散發的吸引力，由法國大歌劇傳至歐洲其他歌劇文化，而與混合聲響之詩意價值的發現相重疊。[27] 到那時為止，空間與時間的向度從未在個別歌劇作品中被有所要求，巴黎大歌劇配器法的演進，正在於必須將空間與時間向度做音樂上有意義的處理。空間的處理可經由舞台配樂、將音樂場面在不同的層次（包含場景）做區別，以及樂器使用上的多層次做到。隨之而來的，是一個很可以用所謂「虛擬空間」來稱之的音樂現象：在很多重要的場景上，觀眾可以看到的真實舞台空間與經由聲音暗示做出的虛擬空間，不再一致。[28] 以音

27 Jürgen Maehder, "Klangfarbendramaturgie und Instrumentation in Meyerbeers Grands Opéras — Zur Rolle des Pariser Musiklebens als Drehscheibe europäischer Orchestertechnik", in: Hans John/Günther Stephan (eds.), *Giacomo Meyerbeer — Große Oper — Deutsche Oper*, Dresden (Hochschule für Musik) 1992, 125-150。

28 Jürgen Maehder, "Banda sul palco — Variable Besetzungen in der Bühnenmusik der italienischen Oper des 19. Jahrhunderts als Relikte alter Besetzungstraditionen?", in: D. Berke/D. Hanemann (eds.), *Alte Musik als ästhetische Gegenwart. Kongreßbericht Stuttgart 1985*, Kassel (Bärenreiter) 1987, vol. 2, 293-310; Jürgen Maehder, "Historienmalerei und Grand Opéra — Zur Raumvorstellung in den Bildern Géricaults und Delacroix' und auf der Bühne der Académie Royale de Musique", in: Sieghart Döhring/Arnold Jacobshagen (eds.), *Meyerbeer und das europäische Musiktheater*, Laaber (Laaber) 1999, 258-287。

樂工具架構時間向度的問題，可說在本質上推動了大歌劇管絃樂法的演進。在樂團效果之外，麥耶貝爾（Giacomo Meyerbeer）的歌劇中，以編制與樂句做出場景的區別，亦是重要的效果工具；齊奏（tutti）則由一個真正作曲上的設計，變成一個僅僅被想到的、在一部歌劇進行中所有被使用樂器的集合。[29]

當許多樂器聲音由於缺乏融合的能力，而被視為是一項缺點之時，樂器製造者和作曲者攜手合作，企圖解決這些問題。十九世紀裡，這些依樂器量身打造的諸多嚐試，使得一個愈來愈好的整體融合聲響成為可能；在此僅提銅管樂器使用了活瓣為例。同時，在此世紀裡，木管樂器也有著長足的演進，得以做到各音區高度的同質性以及樂器聲音的高度融合力。在配器的諸多新技巧裡，於增加演奏者之際，可以不必更動總譜的結構。絃樂大編制的例子顯示，以大量的同種樂器演奏一個旋律線，可以將聲音產品中不可避免的噪音去除一部份，而能做出一個溫暖一致的整體聲響。挑戰演奏技巧的普遍要求，在麥耶貝爾和白遼士（Hector Berlioz）的總譜裡，已經清楚可見，華格納亦繼續地更上層樓。除此之外，聲響附加的融合更可經由句法技巧的藝術而完成。[30]

《羅恩格林》裡，在同時期樂器製造成就的基礎上，華格納

29 Jürgen Maehder, "Zur Klangfarbendramaturgie von Meyerbeers *Robert le diable* im Kontext der Pariser Orchestrationspraxis um 1830", in: Sieghart Döhring/Jürgen Maehder (eds.), *Giacomo Meyerbeer. An der Schwelle zur Grand Opéra. Kongreßbericht Berlin 2000*, 印行中。

30 Jürgen Maehder, "Orchesterbehandlung und Klangregie in *Les Troyens* von Hector Berlioz", in: Ulrich Müller et al. (eds.): *Europäische Mythen von Liebe, Leidenschaft, Untergang und Tod im (Musik)-Theater. Vorträge und Gespräche des Salzburger Symposiums 2000*, Anif/Salzburg (Müller-Speiser) 2002, 511-537; Maehder, "Zur Klangfarbendramaturgie..."。

寫出了一種樂團句法，經由精妙的樂句技巧改良一些樂器還有的缺陷。[31] 華格納在樂團裡加入英國管與低音單簧管，確立每一組木管都有第三隻樂器的存在。此種在句法上的演進，在《崔斯坦》裡繼續發展：這裡又加上了彈性使用獵號，以及絃樂在本質上一直增強的多重功用。譜例一選自伊索德的終曲，其中可清楚看到，僅僅在低音大提琴撥奏的支撐下，低音單簧管如何獨自演出一個輕聲齊奏樂句的低音聲部。【譜例一】

譜例一至譜例六裡，可以看到個別聲部的同一性逐漸瓦解，具有高度照亮力的輕聲混合聲響的創造，則奠基於眾多持續進行的中聲部之存在。十九世紀裡，早在韋伯、馬須納（Heinrich Marschner）與白遼士的作品中，已可見到音響色澤的陌生化。相對於此種陌生化的宣告，「過度正面」的美麗聲響之演進，係有著明顯的延滯。樂團使用的樂器沒有改變，經由新的演奏技巧和使用個別樂器的兩極音區，以做到聲響陌生化的結果，真正成了擴展聲響調色在作曲技巧上最近的道路。相形之下，如何將樂團語法重新做功能上的分配，則成了複雜的思考模式。就像《萊茵的黃金》第一、第二景中，音響色澤尚有著豐沛的元素性。直到《女武神》、《齊格菲》和《崔斯坦與伊索德》裡，在作曲的層面上，才有一個恰適的美麗聲響之鮮明呈現，得以和早先作品的聲響負面性形成對照。[32]

在完全精通樂團潛能的基礎上，華格納在他晚期作品裡，

249

31 Maehder, "Lohengrin di Richard Wagner", 9-37。

32 Jürgen Maehder, "Orchestrationstechnik und Klangfarbendramaturgie in Richard Wagners *Tristan und Isolde*", in: Wolfgang Storch (ed.), *Ein deutscher Traum*, Bochum (Edition Hentrich) 1990, 181-202。

【譜例一】華格納，《崔斯坦與伊索德》第三幕，伊索德的終曲，部份。

完成了一種樂團語言。這種語言的規則理念不再由個別樂器音色以及其與整體聲響的關係構成，而是根據「樂器家族」所合成的一種想像音響色澤排序。華格納在《歌劇與戲劇》（*Oper und Drama*）裡，討論了它和語言語音結構的關係：

> 我們可以將一個樂器，就其對能表明自有特性之聲音的一定影響而言，標識為子音的根源開頭音。這個開頭音對於所有以它開始完成的音來說，是具結合性的頭韻。因之，樂器彼此之間的親屬關係依這些開頭音的相似性，很容易可以確定；由同一開頭音源出的子音，在被說出時，可以被分成是軟的或硬的聲音。事實上，我們有樂器家族，它們基本上也有相同的開頭音。根據家族成員的不同特質，這些開頭音可以用類似的方式做層次的區分；例如在語言裡，子音 P, B, W。在說 W 時，會注意到它和 F 的類似性，同樣地，樂器家族的親屬關係可以在有許多分枝的範圍中，輕易地找到。將它們擺在一起時，其中確實的結構還必須依照類似性或不同性，由樂團根據一個還未做到的「個別語言能力」來進行。由有意義的自主性觀點出發，來認知樂團，至今其實還差得很遠。[33]

在華格納樂劇樂團聲響之句法結構性的影響下，法國詩人紀爾（René Ghil）在其《論詞語》（*Traité du Verbe*, 巴黎 1886）中，嘗試以黑姆霍茲（Hermann v. Helmholtz）的物理研究方式，將語言聲音做分類，並由此導出一個象徵主義的語言與詩作理論。馬拉美（Stéphane Mallarmé）為紀爾的書寫了一段短短的前言，標題為〈論詞語前言〉（*Avant-dire au Traité du verbe*），文中稱此結果為「話語

251

33 Richard Wagner, *Oper und Drama*, in: Richard Wagner, *Gesammelte Schriften und Dichtungen*, vol. 4, Leipzig (Siegel) 1907, 166。

的精神配器」（spirituelle instrumentation parlée）[34]。在他的文章〈華格納，一位法國詩人的遐思〉（"Richard Wagner. Rêverie d'un poëte français", *Revue Wagnérienne*, 8. 8. 1885）裡，馬拉美試著對音響色澤在華格納樂劇中扮演的角色，做較精確地勾勒：

> 如今，的確，有一種音樂，它取自此藝術者僅在於遵奉極其繁複的定律，但僅以浮動且天賦者為先，在較所有塵世之音更富遐思的氛圍中，將人物的色彩與線條和音色與主題混淆，成為穿著和弦綢緞的隱形皺褶之神祇；或剝奪其激情之流、這對獨自一人而言過於巨大的爆發，將他推落、扭曲：讓他失去在這超凡洪流前失落的概念，乃至於當他以從靈思苦痛中湧現的歌唱馴服一切時，重新將之攫獲。主角仍在氤氳靉靆的地面上踏步而行，現身於由管絃樂配器散發出的怨嘆、光輝與喜悅氣氳所遍佈的遠景，從而退至開端。
>
> ……
>
> 「傳說」於舞台腳燈處即位了。
>
> 懷著先前的虔敬，創世以來第二次有觀眾（先前是古希臘，如今是日耳曼）能觀注本源奧秘呈現而出。某種獨特的幸福之感，新穎而陌生，使他安座：在飄動著管絃樂之細膩的薄紗前，於裝飾其創生之美妙。[35]

特別是在華格納自創作開始，就為拜魯特慶典劇院的音響寫作的作品中，劇院被遮蓋的樂團位置對樂團聲響的同質化更有著本質的貢獻。個別樂器音色的融合得力於高頻率的部份被消

34　Stéphane Mallarmé, *Œuvres complètes*, Paris (Gallimard) 1945, 857。

35　Mallarmé, *Œuvres complètes*, 543-544; 洪力行中譯。

除，不僅如此，針對樂團席之聲音開口而做的樂團群組之不同位置的擺設，同時賦予了聲響結果一個透視的評價。在此基礎上，才完成了拜魯特慶典劇院裡的整體聲響「暗淡」的一般印象。而被遮蓋樂團奏出的聲音，音波密集度大為減弱，讓未被過濾的人聲得以有「近鏡頭」的放大效果，對歌詞的理解是一大福音。同時，樂團各樂器群組座位的高低擺設，亦有其不同的暗淡模式效果；最下方的是打擊樂器與較重的銅管，中下方是法國號與木管，再上面是音色較弱的木管與豎琴，最上方是絃樂，如此的樂團聲響重組造就了一個溫暖的絃樂聲響。然而，企圖在此絃樂聲中清楚分辨各聲部，例如第一、第二小提琴，卻由於樂團聲響向上反射至舞台上，而更顯困難。慶典劇院被遮音板「限制行動」的樂團，體現了各樂器間彼此對話交談之團體理念的終極任務，它或許亦可被視為維也納古典樂派音樂理想背景之實現。[36] 經由此一設計，「拜魯特聲響」加強了華格納配器技巧中的一個固有內在傾向，那就是產品（此處自是指「樂團聲響」）技術上的完美追求著生產者的虛擬消失，以達到產品表面的直接性；阿多諾（Theodor W. Adorno）如是說：

253

> 以產品外觀遮掩生產過程是華格納的形式律法。[37]

36 Alfred Schütz, "Making Music Together: A Study in Social Relationship", in: *Social Research* 18/1951, 76-97; 亦收於Alfred Schütz, *Collected Papers*, vol. II, Den Haag (Martinus Nijhoff) 1964。

37 Theodor W. Adorno, *Versuch über Wagner*, Frankfurt (Suhrkamp) 1971 (= Gesammelte Schriften 13), 82。

二、

《崔斯坦與伊索德》的音樂裡，不再是個別樂器的音色，而是創作者配器幻想力所生產出的不同聲響套裝組合，建立了樂團聲響的基本材料。因此，各式聲響不再能以製造它們樂器的名字來標誌，每一個闡述亦都必須訴諸於視聽者的回憶力。在無所不在的混合聲響背景前，以獨奏姿態置入的音色反而有著特殊效果[38]；例如第三幕的英國管獨奏。華格納在此處使用它時，作曲者的直覺將樂器到那時為止，尚未被利用的表達可能釋放出來；從此以後，這段音樂成為使用英國管的絕對典範。有鑑於眾多混合聲響彼此之間必須要有某種關係，典型《崔斯坦》聲響的理念，主要實現在聲響的飽滿與明亮的結合系統中；唯有一些在樂團聲響史上有特殊使用視野的樂器，在參與混合聲響之外，尚有其本身清楚界定的使用領域。即以英國管為例，它在整個樂譜中，係悲哀的聲音象徵。在第二幕結束時，崔斯坦必須回應著：噢，國王，這／是我不能告訴你的；／你所問的，／你也永遠不會知曉。此時，英國管在愛之藥酒動機的上行六度嘆息裡，取代了大提琴。

為「夜晚的國度」找尋新的、未曾聽過的樂團聲響，帶來了《崔斯坦》總譜裡發展出的一系列新的配器技巧，它們一部份奠基於將舊有音響色澤賦予新的功用，另一方面則得力於全新的樂團語法。由《萊茵的黃金》與《女武神》發展出來的樂團處理方式出發，華格納為《崔斯坦與伊索德》總譜研發了一種持續轉化中的聲響幻境。相異於《羅恩格林》的樂團技巧，但與《指環》前兩部的聲響音場一致，《崔斯坦》聲音幻境之音響色澤構成元素，在與原來和它

38 Giselher Schubert, *Schönbergs frühe Instrumentation*, Baden-Baden (Valentin Koerner) 1975, 特別是〈做為承載基礎的混合聲響〉（"Mischklang als tragender Grund"）一章，見該書46-50頁。

們相連結的主導動機脫勾時，亦依舊得以被使用。理查‧史特勞斯（Richard Strauss）就已建議後進作曲者，要好好研究獵號在《崔斯坦》總譜中的特殊使用手法。[39] 獵號的聲音在《崔斯坦》總譜框架理，不僅被普遍用做聲響混合的結合工具，也遵循著使用上的特殊邏輯。將夜晚打獵場景音樂意義化時，獵號可說是不可或缺的必要樂器。《崔斯坦》第二幕裡，對兩位戀人而言，打獵原是好的，到最後卻是敵意的，這個元素導致獵號的聲音成為負面的價值。因之，使用一個純粹「無空間」的獵號聲響，呈現大自然情景，而這個聲響也得要呈現特別的心靈狀態，同時具有這兩種功能的獵號聲響，幾乎不可能找到。經由配器藝術的技巧處理，在第二幕開始時，華格納卻能夠將獵號響亮的聲音，分開成不同的組合，並將它們做成某個聲部音響色澤系統的組成部份。第二幕開始時，伊索德與布蘭甘妮懷著焦急的心情，期待聽到獵號聲的消失，此時，介於感官知覺與激情想像力之間的界限逐漸模糊。消失中的獵號聲與以近橋奏（am Steg）奏著顫音（tremolo）的半個絃樂團形成第一個音響色澤的對比；獵號聲逐漸讓位給絃樂聲。絃樂的顫音以令人驚訝的自然方式，模倣著樹葉沙沙作響的聲音，這是伊索德認為她所聽到的聲音。布蘭甘妮則堅定地聲稱：我聽到號角的聲響。這個聲響係由樂團席傳來的加上弱音器的法國號描繪出。這句話之後，舞台幕後的遠方號角聲與樂團使用弱音器的法國號聲響疊在一起。【譜例二】

　　舞台上的號角聲漸遠，但只是由於距離，而非由於它的聲響個性[40]。樂團四個法國號的和絃接收了這個聲音，為了做出一個響亮、

255

39　Hector Berlioz/Richard Strauss, *Instrumentationslehre*, Leipzig (Peters) 1904, reprint Leipzig 1955, 279。

40　Hans-Peter Reinecke, *Über den doppelten Sinn des Lautheitsbegriffs beim musikalischen Hören*, Diss. Hamburg 1953。

卻由於距離而聽來輕經的聲音應有的漸增之噪音性，法國號使用了弱音器。如此完成的號角聲響同時有著既近又遠的效果，是靜止的，卻經由遠處的號角進行的聲音依舊變化著，緩緩地逐漸淡出。在如此的聲響基礎上，打獵聲音天衣無縫地轉化成大自然聲響。這是一個聲音奇蹟，因著不留痕跡改變著的大自然聲響的印象，這個奇蹟的細密組織會被忽略。遠處號角的進行神不知、鬼不覺地走到單簧管的六連音音型上，同時第二小提琴和中提琴以十六分音符的音型與它為伴。第一小提琴奏出拉長的和絃，低音單簧管的加入加強了這個和絃，低音大提琴的撥奏亦支撐著它。在這個和絃基礎上，樂團裡的號角聲響悄悄地轉化成河水淙淙的曖昧音畫：

ISOLDE	Nicht Hörnerschall	沒有號角聲
	tönt so hold,	聽來那麼美，
	des Quelles sanft	是泉水溫柔的
	rieselnde Welle	水波蕩漾聲
	rauscht so wonnig daher.	美妙地由那裡傳來。

　　夜晚愛情場景開始時，在它的聲響世界裡，全無未經混合號角聲響的使用，逐漸地，獵號聲響被夜晚愛情場景的聲響世界吸收。直至崔斯坦與伊索德的愛之歌「噢，沈落下來，／愛之夜晚」（O sink hernieder, Nacht der Liebe），才又見號角。柔軟的管樂先現和絃是這段愛情之歌的基礎，在這些和絃裡，號角重奏的音響色澤才逐漸恢復它的主控功能，卻也還一直躲在與單簧管、低音管和低音單簧管相混合的面具下；在這段音樂裡，低音單簧管也再度擔負起整個管樂樂句低音聲部的功能。【譜例三】

　　但是之前，當崔斯坦唱著「在那清白的夜晚／黑暗籠罩著」時，已有一個獨奏法國號遲疑地預告了新的意義視野。遠處響起

【譜例三】華格納，《崔斯坦與伊索德》第二幕，愛情二重唱開始。

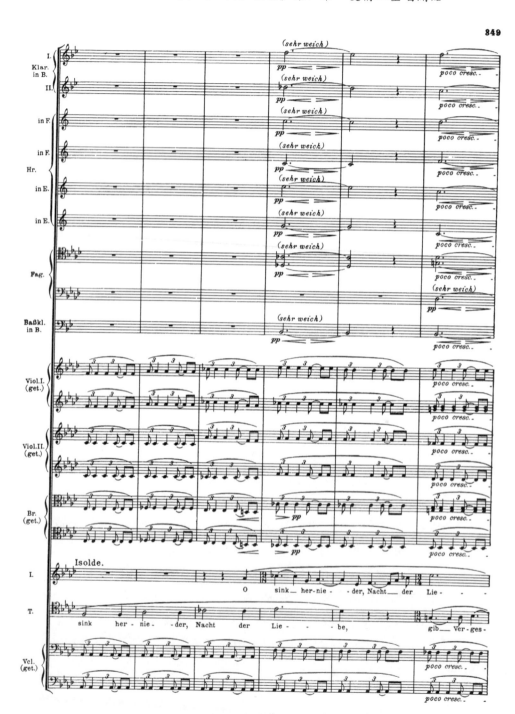

之獵號聲的相對銳利度分成兩個有著明顯差異的意義領域：一個是柔軟、無空間、輕輕的號角聲，另一個則是尖銳、壓抑的閉音奏法（gestopft）號角聲。後者實有著多重的意義：第二幕結束時，它回顧著打獵之舉，象徵了梅洛的背叛；並且由閉音奏法奏出號角聲的四部和絃，亦證實了布蘭甘妮先前的話「只有一個人，／我清楚地注意到」，同時將梅洛的形體陳列在聽者的內在心眼前。當崔斯坦唱著「那個崔斯坦想著的地方，／陽光永遠不照耀」時，四支法國號帶出愛之夜晚的結束，幾乎已像是回憶。第三幕四支法國號長長的獨奏段落，伴著崔斯坦的話語「她那麼完美、／高尚與溫和地」，更突顯了愛人的夢幻形象（Traumbild）。在此，必須再多提一些音樂段落，以說明這一個聲響與樂團音色之間的多重交互關係。要提的是一個音響色澤的多元互動，它證明了，當愛情世界僅是個回憶，或僅做為非真實的空想（chimera）被提及時，華格納總會將長號的聲響用做號角聲響暗沈的變體。崔斯坦的話「黑暗／夜晚之地」（第二幕）、「遙遠的國度／世界的夜晚」（第三幕）都有著輕聲的法國號和絃聲響做襯底；這個手法在《女武神》第三幕結束時，佛旦（Wotan）唱出「妳那明亮的雙眸，／我總愛以微笑撫弄」（Der Augen leuchtendes Paar, / das oft ich lächelnd gekost）之時，已被使用，做為整段的聲響特質。[41]

華格納使用的作曲技巧可以以「音響色澤邏輯」（Klangfarbenlogik）稱之，不僅是劇中人物經歷他們的故事，樂團的樂器聲響亦然，它們在劇情進行不同時刻的不同狀態是不可翻

41 這種使用長號的手法應首見於白遼士的《克里歐帕特拉之死》（*La Mort de Cléopâtre*, 1829），請參見Maehder, "Orchesterbehandlung und Klangregie ...", 511-537。

轉的。《崔斯坦》總譜中，樂團聲響的整體配置清楚地反映在這個事實中。前奏曲雖不具作品情節，卻濃縮全劇精華，而與作品形成「境外精髓」（exterritoriale Quintessenz）的關係。直至第一幕快結束時，緊接在愛情藥酒場景之後，樂團音響的豐富性才完全獲得開展。與後兩幕樂團傾向塊狀的結構相比，這裡的樂團在進行至「渴望著的愛情／膨脹著的滋長」時，有著持續音、顫音音場和絃樂齊一進行的並置，將樂團句法完全開展至個別線條之活動音型的境界。崔斯坦與伊索德的人聲八度齊唱建立了音樂架構的真正主軸，配合著它，絃樂、長笛與低音管做著三度音型的模進，並由另一部份絃樂的進行與豎琴的分解和絃圍繞著。【譜例四】

　　《崔斯坦》的總譜裡，樂團使用的樂器被做了多層次的組合，各種組合的功能分配一直持續變換著，因之，即或不是全團總奏的樂句，樂團聲響亦沒有一定的個別色彩偏好。[42] 如此一個內在活動著的、滋長著的樂團聲響，可稱是《崔斯坦》音樂本質上的一大成就。在慢速的段落，這一種樂句在管樂器撐起的廣大支架上，由絃樂與豎琴的分解和絃填滿聲響，而生意盎然；小提琴則經常在高音域奏出高聲部旋律。樂團聲響持續的內在活動，係奠基於一個次要聲部之繼續走向獨立，以及次要聲部與主要聲部相較，在速度上相對的加速進行。在這些段落中，整體的個別聲部與音樂意義漸行漸遠，以致於一個樂團聲部在樂句技術上的合法性，愈來愈取決於由它所做出的聲響結果。多層次音型、分解和絃與以非理性節奏呈現的重覆音（例如「噢，沈落下來，／愛的夜晚」的段落），均屬於這

42 【譯註】此處係和之前的維也納古典樂派的樂團聲響處理相比。在古典樂派的管絃樂作品中，當樂團總奏時，製造出的是一個中性的聲響，相對地，當不是總奏時，則經由使用之樂器，會製造出具個別性的聲響。相形之下，《崔斯坦》中，由於配器法的複雜度，樂團基本上並無貫穿全劇的聲響，而是一直變化著。

【譜例四】華格納，《崔斯坦與伊索德》第一幕，結尾。

188

種在華格納晚期作品中有著異常區別性的「次要音樂」層次,所謂的「表象複音」(Scheinpolyphonie)概念亦只能不完整地描述它。

有著特殊美好聲響的段落,不時可見絃樂部份功能分配的處理,其中第二小提琴、中提琴和大提琴似乎要填滿多個豎琴的句法工作。《崔斯坦》中,這種樂團聲響的第一次綻放,見於第二幕伊索德的話語「妳不認識愛情女神嗎?/不是她的魔力嗎?」。之後,它展現了一個經過精確計算的聲響基礎之漸趨明亮。這個聲響由長號與低音號走到法國號與英國管上,在此之上,一方面在雙簧管與單簧管之間,另一方面在長笛之間,有一種類比的音響色澤變換進行著。經由這種「樂器殘餘」(instrumentaler Rest)[43],亦即是經由樂器進入時的有意重疊,這種音響色澤的變換不會被聽者意識到;聽者固然會知覺到聲音的漸趨明亮,但這種明亮並不是由於音域的變換,而轉換的確實時刻則只能經由分析式的聆聽,才能確定。在這樣的聲響基礎上,華格納置放了全體小提琴以八度齊奏拉出的旋律聲部;在譜例五的第三和第四小節中,小提琴的持續音 b^2 將聽者的注意力再度轉移到音色的媒材上。就在此刻,中提琴展開了自己豎琴式的分解和絃,並藉此填滿了到目前為止均由法國號佔據的聲響空間。直至譜例五之後的第一小節裡,才有一把豎琴加入,奏著分解和絃,但長度只有一小節,並僅以片段的方式間斷出現。【譜例五】

以上描述的技巧,可簡言為靜態的音場中有著持續的內在運

43 Adorno, *Versuch über Wagner*, 72, passim。關於阿多諾於《試論華格納》(*Versuch über Wagner*)一書之〈音色〉一章中的論點,亦請參考Richard Klein, "Farbe versus Faktur. Kritische Anmerkungen zu einer These Adornos über die Kompositionstechnik Richard Wagners", *AfMw* 48/1991, 87-109。

動。正是在《崔斯坦與伊索德》裡，這個技巧為樂團聲響的美，打開了新的向度。做為第二幕中心的布蘭甘妮守夜之歌，可稱達到了這種技巧運用的高潮點。在這裡，華格納的《崔斯坦》詩作接收了中古詩類「破曉惜別歌」（Tagelied）[44]，並將它經由一種世紀末（Fin de siècle）幻象（Phantasmagorie）的聲響衣裝做轉化。在這裡，樂團少見的多重組合與人聲的律動組織對抗著[45]，在樂團各式組合纏繞中，布蘭甘妮的歌聲實有如樂團持續音，貫穿了總譜；規律性的旋律線與熱鬧的樂團句法重疊，經由指定的速度，規律的旋律被拉散了，如此這般，旋律的輪廓退居一旁，音樂則做出時間靜止的印象。【譜例六】

　　譜例六裡，豎琴的分解和絃與一半的中提琴和大提琴鮮活了樂句，木管、法國號和全體絃樂則是樂句和聲的填充聲部。在此之上，由八支小提琴與一支中提琴組成的一個有著動機個別性的聲音層，顯得很突出，它以一個五聲部的聲響音帶環繞著布蘭甘妮的歌聲。譜例六的第二和第三小節中，獨奏雙簧管接收了旋律主導樂器的角色，兩小節之後，這個角色則由絃樂獨奏接過去。在這個樂句裡，沒有一個功能的分配維持著較長的時間，樂器一直在狹窄的空間中做著功能的變換，一個一直更新的絃樂組合方式創造了持續波動的聲響，它所散發的光彩實源自不停的內在運動。[46]

263

44　Peter Wapnewski, *Der traurige Gott. Richard Wagner in seinen Helden*, München (C. H. Beck) 1978, 54 sqq. 。

45　Manfred Hermann Schmid, *Musik als Abbild. Studien zum Werk von Weber, Schumann und Wagner*, Tutzing (Schneider) 1981, 195 sqq. 。

46　有關布蘭甘妮守夜之歌的詮釋，請參考Irmtraud Flechsig, "Beziehungen zwischen textlicher und musikalischer Struktur in Richard Wagners *Tristan und Isolde*", in: Carl Dahlhaus (ed.), *Das Drama Richard Wagners als musikalisches Kunstwerk*, Regensburg

在這裡，「全知的樂團」並不是評論著歌聲的警告功能，而是暫時中止了時間的進行，以便將愛情滿足的「片刻」賦予「持久」。在華格納晚期作品裡，音樂時間的暫停實有著明析的使用場域；在這些段落裡，經由終止式進行的安靜狀態以及樂團樂句豐富的內在活動，聽者的注意力被轉移至一個靜態聲響的純粹開展上。這個現象最早在《萊茵的黃金》中出現（前奏曲、雷電、彩虹橋），係屬於「自然場景」[47] 的一環。相反地，在《崔斯坦》總譜中，華格納則藉由相對的配器技巧創造了有魔力的音樂意義形象。在句法技術複雜度的高潮處，十五支獨立的絃樂聲部製造出一個聲響音帶，完全包住了由舞台後方傳來之布蘭甘妮的歌聲；相對地，崔斯坦與伊索德卻靜默無語，而由樂團為他們代言。達奴恩齊歐的連篇詩作《背叛婚姻的女人》（*Le Adultere*, 1883）的一首詩〈伊索德〉（*Isolda*）即是選擇這個時刻做為基本理念：

264

(Bosse) 1970, 239-257; Hellmuth Kühn, "Brangänes Wächtergesang. Zur Differenz zwischen dem Musikdrama und der französischen Großen Oper", in: Carl Dahlhaus (ed.), *Richard Wagner — Werk und Wirkung*, Regensburg (Bosse) 1971, 117-125。

47 Stefan Kunze, "Naturszenen in Wagner Musikdrama", in: Herbert Barth (ed.), *Bayreuther Dramaturgie. Der Ring des Nibelungen*, Stuttgart/Zürich (Belser) 1980, 299-308; Stefan Kunze, "Richard Wagners imaginäre Szene. Gedanken zu Musik und Regie im Musikdrama", in: Hans Jürg Lüthi (ed.), *Dramatisches Werk und Theaterwirklichkeit*, Bern (Paul Haupt) 1983 (= Berner Universitätsschriften 28), 35-44。

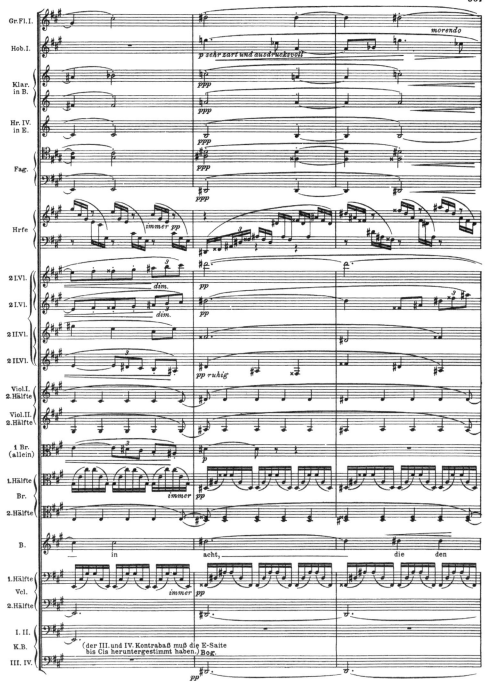

ISOLDA　伊索德

Tristan mourut pur su amor
E la belle Iseult pur tendrur.

崔斯坦為他的愛而死，
伊索德出自溫柔而亡。

»Notte d'oblìo, d'amore e di mistero,

Notte soave augusta eterna, o Morte

invincibile e pura, apri le porte

a noi del tuo meraviglioso impero!

「夜晚是屬於遺忘、愛情與神秘的，
夜晚是甜美、崇高與永恆，噢，死亡，
那無法戰勝與純潔的，打開大門，
為我們展現你那奇妙的帝國！

Fuga per sempre il giorno! Occulto è il vero

sol nel cor profondo ed è sì forte

che crea pur fiori da gli abissi. O Morte

fuga per sempre il Giorno menzognero!...«

徹底逃離白日！隱藏的，是真正
在內心深處的太陽，是如此強烈，
自己可由地獄引出花朵。噢，死亡，
徹底逃離騙人的白日！…」

Ma scendea dalla torre un'altra voce:

»Vigilate! La notte è breve; è vano

il sogno.« Mute su l'antico parco

但是由高塔處傳來另一個聲音：
「醒來！良宵苦短；易逝
夢境。」安靜灑滿古園，

le stelle impallidivano. La Voce
ripetea: »Vigilate!« E nel lontano
risonava la caccia di Re Marco.

> 星空漸白。聲音
> 又響起:「醒來!」而遠處
> 傳來馬可王的狩獵聲。[48]

　　《崔斯坦》總譜的配器技巧與聲響美學的傳承,直至十九世紀八〇年代,才被那一代的作曲家徹底瞭解,幾乎沒有一人可以逃脫這個不得不注意的典範。就好像布蘭甘妮的話語「注意啊!」,不只是提醒崔斯坦與伊索德,也提醒著新生代有「崔斯坦癮」的作曲家,要在樂團技巧工具與音響色澤的複雜度中,找尋一條出路,創造新的、屬於自己的東西。[49]進入廿世紀,在世紀末管絃樂作品的過度發展後,藉著減少全體樂團的使用,精簡至音列技巧組織的線條性,既使如此的大轉彎,似乎在《崔斯坦》總

269

48　Gabriele d'Annunzio, *Canto novo. Intermezzo*, Milano (Treves) 1924, 143 sq.; 羅基敏中譯。【譯註】這部連篇詩以多位背叛婚姻的女人為單首詩之主角。〈伊索德〉採義大利十四行詩的形式,楔子部份則以古法文書寫,明顯地,達奴恩齊歐有意以此指涉文學《崔斯坦》之根源。詩作前兩段四行詩擬寫華格納歌劇第二幕之男女主角對話,後兩段三行詩則以布蘭甘妮的守夜之歌為核心,擬寫歌劇情境。

49　Jürgen Maehder, "Timbri poetici e tecniche d'orchestrazione ── Influssi formativi sull'orchestrazione del primo Leoncavallo", in: Jürgen Maehder/Lorenza Guiot (eds.), *Letteratura, musica e teatro al tempo di Ruggero Leoncavallo*, Atti del IIº Convegno Internazionale di Studi su Leoncavallo a Locarno 1993, Milano (Sonzogno) 1995, 141-165; Jürgen Maehder, "Formen des Wagnerismus in der italienischen Oper des Fin de siècle", in: Fauser/Schwartz (eds.), *Von Wagner zum Wagnérisme*, 449-485; Jürgen Maehder, "Klangfarbenkomposition und dramatische Instrumentationskunst in den Opern von Richard Strauss", in: Julia Liebscher (ed.), *Richard Strauss und das Musiktheater. Bericht über die Internationale Fachkonferenz Bochum, 14. bis 17. November 2001*, Berlin (Henschel) 2005, 139-181。

譜的內在歷史進行中，也看得到前身：

> 第三幕充滿熱情的部份有著那種黑色、崢嶸、有稜角的音樂，與其說它描繪著幻象，不如說它褪去了偽裝。音樂，最魔幻的藝術，自己總將魔幻圍繞著它的各種形體，在此卻懂得打破魔幻。……在《崔斯坦》總譜中，「這可怕的藥酒」幾個字之後的音型，可稱已站在新音樂的門檻邊。因為在新音樂的第一部經典作品，荀白格的《升f小調四重奏》裡，這幾個字：「拿走我的愛情，給我你的快樂！」呼之欲出。[50]

50 Adorno, *Versuch über Wagner*, 145。

神話、敘事結構、音響色澤結構：
談華格納研究的樣式轉換

梅樂亙（Jürgen Maehder）著

羅基敏 譯

本文為作者為本書所寫，原文名
Mythos, Erzählstruktur, Klangfarbenkonstruktion — Zum
Paradigmenwechsel der Wagnerforschung

作者簡介：
梅樂亙，1950年生於杜奕斯堡（Duisburg），曾就讀於慕尼黑大學、
慕尼黑音樂院與瑞士伯恩大學，先後主修音樂學、作曲、哲學、德語
文學、戲劇學與歌劇導演；1977年於伯恩大學取得音樂學博士學位。
1978年發現阿爾方諾（Franco Alfano）續成浦契尼《杜蘭朵》第三幕終
曲之原始版本及浦契尼遺留之草稿。
曾先後任教於瑞士伯恩大學、美國北德州大學(University of North
Texas)與康乃爾大學(Cornell University)。1989年起，為德國柏林自由大
學（Freie Universität Berlin）音樂學研究所教授。
專長領域為「十九與廿世紀義、法、德歌劇史」、廿世紀音樂、1950年
以後之音樂劇場、音樂美學、配器史、音響色澤作曲史、比較歌劇劇
本研究，以及音樂劇場製作史。其學術足跡遍及歐、美、亞洲，除有以
德、義、英、法等語言發表之數百篇學術論文外，並經常接受委託專案
籌組學術會議，以及受邀為歐洲各大劇院、音樂節以及各大唱片公司
撰文，對歌劇研究及推廣貢獻良多。

譯者簡介：
羅基敏，國立臺灣師範大學音樂系教授。

藝術沒有通用的律法，但在它的每一個狀態
中有著客觀的、有約束力的禁令。這些禁令係
由經典作品發散出來。它們的存在同時霸氣
地傳達了，什麼是從此以後不再可能的。
—— 阿多諾（T. W. Adorno），《美學理論》
（*Ästhetische Theorie*），Frankfurt (Suhrkamp)
1970, 456.

一、

　　自一個普同形式原則的假說出發，羅倫茲（Alfred Lorenz）
在華格納樂劇裡找到了所謂的Barform，認定這是作品中建構形
式的力量，將極端的一元詮釋加諸於華格納的作品之上。三段
式Barform的曲式模式源出於華格納的《紐倫堡的名歌手》（*Die
Meistersinger von Nürnberg*），是鞋匠名歌手薩克斯（Hans Sachs）
對歌曲的藝術理論說明。在羅倫茲的假說裡，這個模式被脫去原
來「名歌」（Meistergesang）曲式的歷史形式外衣，並被縮減至由
「同一」（identisch）及「非同一」（nicht-identisch）（A-A-B）
接續完成的抽象原則。[1] 面對號稱華格納樂劇入門指南書中確立
的「主導動機庫」，羅倫茲將他的曲式結構理解為對動機功能的
補充。如此的詮釋將華格納作品中不可理解的、一直在變化中的
過程、動機轉換彼此之間的持續流動，以及曲式形成過程，帶到
固定的定義裡，而作品持續在同一與非同一之間媒介的本質特
色，也被消彌。無論是將華格納的大曲式簡化成某種模式，或是

273

1　Alfred Lorenz, *Das Geheimnis der Form bei Richard Wagner*, 4 vols., Berlin (Max Hesse)
　　1924-1933, reprint Tutzing (Schneider) 1966。【譯註】關於羅倫茲，亦請參考本書
　　Dahlhaus之文章。

將主導動機表列，其中均可見到，試圖以音樂思考與認知的熟悉結構，來嚐試接近華格納的作品架構。羅倫茲的理論立刻引來了責難，說這是將形式與內容二分的假說，就認識論而言，係停滯在十九世紀的主流美學中。在批判羅倫茲的形式結構之餘，對華格納作品形式建構之討論，似乎重新進入了無人之地（terra incognita），相較於廿世紀初，也有著更高的急迫性。廿世紀後半，在他們幾篇重要的文章裡，達爾豪斯（Carl Dahlhaus）與許得凡（Rudolf Stephan）[2]證明了，羅倫茲可以被隨意拉長的曲式種類，短到十六小節、長至八百廿四小節，徒然導致曲式意義內容的被掏空，並將音樂分析僵化至空洞的樣板。

在華格納經常被引用的辭彙「過程的藝術」（Kunst des Übergangs）裡，固然可看到作曲家因著動機主題基材之全方位媒介成就的驕傲，它更強烈地傳達了一個呈現情節的理念。這個理念掌握了一種樂團的評論特質，它是持續當下的，並且能讓樂團與舞台上的諸多角色產生心理上的認同。如此的樂團正是作曲技巧的職責所在，挑戰樂團語法將各種關聯掌握在一起之力量。[3]「全知樂團」（das wissende Orchester）的樂團評論，必須適應情節的進行以

2 Carl Dahlhaus, "Wagners Begriff der dichterisch-musikalischen Periode", in: Walter Salmen (ed.), *Beiträge zur Geschichte der Musikanschauung im 19. Jahrhundert*, Regensburg (Bosse) 1965, 179-194; Carl Dahlhaus, "Formprinzipien in Wagners *Ring des Nibelungen*", in: Heinz Becker (ed.), *Beiträge zur Geschichte der Oper*, Regensburg (Bosse) 1969, 95-130; Rudolph Stephan, "Gibt es ein Geheimnis der Form bei Richard Wagner? ", in: Carl Dahlhaus (ed.), *Das Drama Richard Wagners als musikalisches Kunstwerk*, Regensburg (Bosse) 1970, 9-16。

3 Carl Dahlhaus, "Wagners *Kunst des Übergangs*: Der Zwiegesang in *Tristan und Isolde*", in: Gerhard Schuhmacher, *Zur musikalischen Analyse*, Darmstadt (Wissenschaftliche Buchgesellschaft) 1974, 475-86（中譯請見本書Dahlhaus一文）；Manfred Hermann

及發言者的爭論過程，例如《女武神》（Die Walküre）第二幕之佛旦（Wotan）與佛莉卡（Fricka）的夫妻吵架對話；同樣地，舞台上呈現的是一個過程的描摹，這個描摹必須能自心理層面取信於觀者，音樂必須為如此的描摹提供可變性，而在很多情況下，這種可變性，本質上已超出了主題邏輯之動機發展所能做到的範圍。對觀者而言，這類情況發生時，重要的資訊係經由樂團的聲響整體傳達，但觀者卻不是每一刻都會注意到，站在音樂結構前景的，並不是主題動機基材，而是特定音響色澤之存在。[4] 在《尼貝龍根的指環》（Der Ring des Nibelungen）裡，真正音響色澤邏輯的情況彼彼皆是，難以說某些例子特別突出。[5] 在某些地方，除了明顯的樂團敘事技巧外，樂團並將舞台上的敘事重點以音響色澤資訊的方式媒介給聽者；這樣的情形，早在《萊茵的黃金》（Rheingold）與《女武神》裡，就已有高度複雜之結構上令人驚訝的弔詭。即以《女武神》第一幕齊格蒙（Siegmund）[6]的敘事為例，其中有一段歌詞：

Schmid, *Musik als Abbild. Studien zum Werk von Weber, Schumann und Wagner*, Tutzing (Schneider) 1981; Klaus Ebbeke, "Richard Wagners *Kunst des Übergangs*. Zur zweiten Szene des zweiten Aktes von *Tristan und Isolde*, insbesondere zu den Takten 634-1116", in: Josef Kuckertz/Helga de la Motte-Haber/Christian Martin Schmidt/Wilhelm Seidel (eds.), *Neue Musik und Tradition. Festschrift Rudolf Stephan zum 65. Geburtstag*, Laaber (Laaber) 1990, 259-270。

4 Jürgen Maehder, "Orchestrationstechnik und Klangfarbendramaturgie in Richard Wagners *Tristan und Isolde*", in: Wolfgang Storch (ed.), *Ein deutscher Traum*, Bochum (Edition Hentrich) 1990, 181-202; Jürgen Maehder, "Form- und Intervallstrukturen in der Partitur des *Parsifal*", Programmheft der Bayreuther Festspiele 1991, 1-24。

5 Jürgen Maehder, "Studien zur Sprachvertonung in Wagners *Ring des Nibelungen*", Programmhefte der Bayreuther Festspiele 1983, "Die Walküre", 1-26; "Siegfried", 1-27; 義文翻譯 "Studi sul rapporto testo musica nell'*Anello del Nibelungo* di Richard Wagner", in: *Nuova Rivista Musicale Italiana* 21/1987, 43 66; 255 282。

6 【譯註】雙胞胎兄妹之哥哥，齊格菲之父親。

Doch war ich vom Vater versprengt;	但我與父親分散了；
seine Spur verlor ich,	他的行蹤，我失去，
je länger ich forschte;	再三地，我尋覓著；
eines Wolfes Fell	就一張狼皮
nur traf ich im Forst;	是我在林中找到的；
leer lag das vor mir,	空無一物，躺在我面前，
den Vater fand ich nicht.	父親，我卻找不到。

在該段歌詞之後，不僅是神殿動機（Walhall-Motiv），更重要的是神殿世界不容混淆的長號聲響，做到了對聽者解釋齊格蒙真正身份的目的。另一方面，第二幕裡，佛旦在和布琳希德（Brünnhilde）對話時，詛咒著自己的權力：

So nimm meinen Segen,	那麼帶著我的祝福，
Niblungen-Sohn!	尼貝龍根之子！
Was tief mich ekelt,	那讓我深深厭惡的，
dir geb' ich's zum Erbe,	我都送給你承繼，
der Gottheit nichtigen Glanz:	神格裡毀滅的光亮：
zernage sie gierig dein Neid!	啃蝕它吧，貪婪地，你的忌妒！

在這裡，多個動機糾結在一起，形成一個複合體，加上不一致的音響色澤，而產生在表達上特殊的高密度。在此時刻，音響色澤與動機破碎片段之間產生一種緊張關係，它將佛旦詛咒之解構傾向當下化；與其將某種特定姿態大書特書，如此的處理，要好得多。[7]

在定義華格納的主導動機時，傳統上將其視為動機實體與語

7 Stefan Kunze, "Über Melodiebegriff und musikalischen Bau in Wagners Musikdrama", in: Dahlhaus (ed.), *Das Drama Richard Wagners ...*, 111-144。

意始義之結合；在兩者之外，還經常有一個明確的文字指涉，因為許多主導動機最先是在一個人聲部份出現，亦即是最先係與文字結合的。當面對定義調性結構的必須性時，主導動機的如此定義，其實顯得很弔詭。華格納主導動機的原始典範，來自韋伯（Carl Maria von Weber）《魔彈射手》（*Der Freischütz*）中，惡魔薩米爾（Samiel）聲響符碼的減七和絃。在這個和絃裡，並不難看出，韋伯賦予壞人化身之薩米爾的聲響，蘊含了狼谷場景[8]音樂的四個核心調性。[9]在這個情形下，主導動機並不代表一個「本身的」調性，也沒有表達音樂的進行，而是呈現了一個過去或未來之音樂進行加在一起的根基。另一方面，華格納浪漫歌劇[10]的重要主導動機，均係與一個特定的調性呈現有密切的結合，在展現動機時，亦同時窮盡了本身基礎調性的開展；羅恩格林動機的A大調可為一例。[11]

主導動機的可變形體反映了動機變奏的編排；而主導動機無論以何種形式出現，都必須保有同一性，如此的要求，則將再度認知的必須性視為語意意義的承載者。在華格納晚期作品裡，有著一個日益增加的傾向，要在水平的音高形體（亦即是旋律線），以及垂直的音高結構（亦即是動機本身內涵的和聲基礎）加以區分。而變奏編排與語意承載之二元結構，係符合這個傾向的。在十九、廿世

8 【譯註】《魔彈射手》第二幕終景。

9 Jürgen Maehder, "Klangzauber und Satztechnik. Zur Klangfarbendisposition in den Opern Carl Maria v. Webers", in: Friedhelm Krummacher/Heinrich W. Schwab (eds.), *Weber — Jenseits des »Freischütz«*, Kassel (Bärenreiter) 1989 (= Kieler Schriften zur Musikwissenschaft 32), 14-40。

10 【譯註】指《羅恩格林》（*Lohengrin*）之前（含）的作品。

11 Jürgen Maehder, "*Lohengrin* di Richard Wagner — Dall'opera romantica a soggetto fiabesco alla fantasmagoria dei timbri", Teatro Regio di Torino, programma di sala, Torino (Teatro Regio) 2001, 9-37。

紀的和聲學理論中，以半音與同音異名和絃結構的角度，對華格納和聲的創新，進行廣泛的研究，論點主要在於探究華格納和聲得以完成連續媒介所有調性的能力[12]。與此論點相對，華格納成熟期的作品固有著令人驚訝的豐富和絃建構，但是這些和絃卻是無法移調的。這個情形，在具有主導動機功能的和絃裡，可以特別清楚地觀察到，它們在整個作品裡，都只是或者大部份都在同樣的絕對音高上出現。這樣的一個具有不可移調之獨特性的主導動機式和絃的佳例，就是「崔斯坦和絃」。[13] 在他重要的著作《浪漫和聲與其在華格納《崔斯坦》中的危機》（*Romantische Harmonik und ihre Krise in Wagners »Tristan«*）裡，庫爾特（Ernst Kurth）指出，針對四個音組成的同一造型的兩種和聲詮釋，不僅呈現的是十九世紀音樂裡和聲複雜性獨一無二的水準，它們同時也以單元中之多元性，展現了作品戲劇性的本質結構。[14]「崔斯坦和絃」的四個音為 f - b - #d - #g，可被視為a小調重屬七和絃（b - #d - #f - a）[15]，但五音與七音皆降半音（b - #d - f - ♭a），再將七音做同音異名記譜，就成了 b - #d - f - #g【譜例一之1】，降半音的七音隨即以半音上行進行至七音。譜例一顯示，

12 Ernst Kurth, *Romantische Harmonik und ihre Krise in Wagners »Tristan«*, Berlin 1923, reprint Hildesheim (Olms) 1968; Hermann Danuser, "Tristanakkord", in: Ludwig Finscher (ed.), *Die Musik in Geschichte und Gegenwart*, »Sachteil«, vol. 9, [2]Kassel/ Stuttgart/Weimar (Bärenreiter/Metzler) 1998, Sp. 832-844。

13 Jürgen Maehder, "Harmonische Ambivalenz und Klangfarbenkontinuum —— Anmerkungen zur *Tristan*-Partitur", Programmheft der Bayerischen Staatsoper München, München (Bayerische Staatsoper) 1980, 70-79; Heinrich Poos, "Die Tristan-Hieroglyphe. Ein allegoretischer Versuch", in: Heinz-Klaus Metzger/Rainer Riehn (eds.), *Richard Wagners »Tristan und Isolde«*, München (text + kritik) 1987, 46-103; Ekkehard Kiem, "Ausdruck und mehr. Harmonische Tiefenperspektiven beim späten Wagner", in: Claus-Steffen Mahnkopf (ed.), *Richard Wagner. Konstrukteur der Moderne*, Stuttgart (Klett-Cotta) 1999, 11-50; Claus-Steffen Mahnkopf, "Tristan-Studien", in: Mahnkopf (ed.), *Richard Wagner ...*, 67-127。

原本複雜的a小調變化重屬七和絃，經過將四個音中的三個音做同音異名之處理，轉化為普通的降G大調省略根音的屬七九和絃（bd - f - ba - bc - be）【譜例一之2】：

【譜例一】

1

2

　　分析《崔斯坦》總譜，可以清楚看到，並不是將這一個音的組合隨意移調，而是這四個音幾乎都以不被移調的形體被使用的手法，在音樂整體架構中扮演了決定性的角色。譜例二顯示，華格納將在水平方向展開的和絃音的排序同時處理為基材音列；廿世紀音樂裡，如此的手法成為音樂思考的本質，而這個技巧，華

14　Kurth, *Romantische Harmonik ...*, 重印本1968，66頁以及〈做為象徵的聲響〉（"Der Klang als Symbol"）一章（81-87）；Sebastian Urmoneit, *»Tristan und Isolde«* — *Eros und Thanatos. Zur »dichterischen Deutung« der Harmonik von Richard Wagners 'Handlung' »Tristan und Isolde«*, Sinzig (Studio) 2005。

15　【譯註】功能和聲學所言「重屬和絃」即為屬和絃之屬和絃，相當於級數和聲學之五級的五級。

格納已先使用了。譜例二裡，〈崔斯坦前奏曲〉結束時的倍低音線條，可被詮釋為在崔斯坦和絃音中反覆插入G音。[16]【譜例二】

【譜例二】

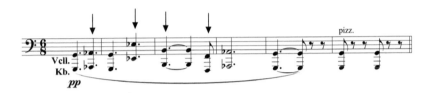

將前面提到的崔斯坦和絃較不和諧的形式，與它的和幸福愛情氛圍相關之變體做比較，即可見到，在《崔斯坦》總譜裡，譜例一舉出之絕對音高的狀況並非偶然。布蘭甘妮由屋頂傳來的守望呼聲，有迴響的木管和絃伴隨著，它們與崔斯坦和絃導引出來的降G大調氛圍中的屬七九和絃相關，係以垂直方向出現的形式。這樣的音程結構卻也還有一個水平方向的、以「折疊」方式出現的形式，它在第二幕框架中具有的出類拔萃之戲劇位置，證明了華格納有意地以基材音列的手法，使用同音異名變換的和絃變體。譜例三取自第二幕崔斯坦的歌唱旋律，歌詞為「噢，沈落下來，／愛的夜晚」（O sink' hernieder, / Nacht der Liebe），男高音與女高音聲部在所有重拍處所使用的音，全部都是主題式和絃的音。【譜例三】

16 貝爾格（Alban Berg）作品第四號，為女高音及樂團所寫之《阿爾登貝格之歌》（*Altenberg-Lieder* für Sopran und Orchester op. 4），第一首中，可以看到類似的手法：曲子開始之聲場所使用的音列 g - e - f - b - a 在曲子結束時再度出現，但是分成數個音列部份，在小提琴、鋼片琴和短笛上被使用，音列部份間也是一再地插入g²的音。請參考Jürgen Maehder, "Verfremdete Instrumentation — Ein Versuch über beschädigten Schönklang", in: Jürg Stenzl (ed.), *Schweizer Beiträge zur Musikwissenschaft* 4/1980, 148。以上討論之段落見該作品總譜，Alban Berg, *Fünf Orchesterlieder nach Ansichtskarten-Texten von Peter Altenberg*, op. 4, Wien (UE) 1953, 1及11頁。

【譜例三】

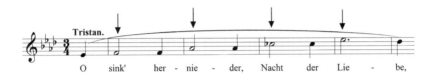

　　同樣的一個崔斯坦和絃以兩種形式出現的方式展開，唯有經由廣義的大小調性系統框架之功能性延義，才能區分這兩種形式。同時，詮釋之耳的工作必須要理解，就動機而言，兩個出現形式在戲劇功能上是不同的，它們又被定義為和聲想像之一直更新著的界限。在此，華格納立下了典範，昭示出，熟悉的和聲關係空間可以如是被擴展，而心理化樂團評論之連續，在關係結構上，又可以被推動到何種之密集程度。[17]

　　華格納在他的文字著作裡，不厭其煩地一再聲稱，他在浪漫歌劇與樂劇作品中，有意地以一貫的方式使用主導動機技巧，其為己辯護的意圖，不難找到理由。相對地，達爾豪斯與昆澤（Stefan Kunze）則在他們的研究中，證明了華格納作品中主導動機過程的歷史性。達爾豪斯指出：

> 討論華格納的主導動機手法時，將它視為有一個固定清晰的、基本架構上一直相同的過程，其實指向一種粗糙的簡化。就手法的功用和性質而言，在《指環》中，係和《羅恩格林》中不同，在《崔斯坦》裡，又和《指環》裡不同。一個不顧主導動機技巧在華格納作品中之歷史的理論，是虛空的。……

17 在《帕西法爾》（*Parsifal*）總譜中，有著同樣複雜的和聲結構；請參考Maehder, "Form- und Intervallstrukturen …"。

無論是明確的或未說出的，《指環》主導動機的系統建立了一個
確定的點，其他的動機相連結方法的描述均由這個點出發，而以
其為準，來論斷這些方法或是符合，或是有所偏差。就唯心目的
論的想法而言，在歌劇裡，動機引用的歷史，不由自主地轉化成
為《指環》主導動機技巧的史前史。對於動機的再次出現、回憶
與引用，這種想法傾向高估它們的重要性，而將這種重要性加諸
於較早的作品，如《魔彈射手》或《歐依莉安特》（Euryanthe）
的整體關係中。[18]

　　相對地，在他的文章〈關於華格納樂劇中的旋律概念與音樂
架構，以《荷蘭人》與《指環》為例〉裡，昆澤則做了一個主導
動機的定義，確立華格納式樂團語法的最高目的，在於舞台事件
的音樂當下化：

> 對華格納而言，僅僅根據戲劇考量而來的「每一個」音樂關聯上
> 的可使用性，本質上，係屬於主導動機的現象。如同討論荷蘭人
> 動機所呈現的一般，以獨一無二的聯想，主導動機開展它完整的
> 效果，沒有準備，也沒有後續的處理。……

> 主導動機固然可以加入一個較大的音樂脈絡，卻並不是為了如此
> 的情形構思的。主導動機擁有旋律上的與和聲上的自足，在全劇
> 進行中，雖有著不同的色彩，但相較於它的第一次出現，則有著
> 漸增的份量。這也是與一般動機的不同處，動機宣稱自己為一個
> 較大脈絡的部份，其意義則在作品的進行中，才被展現。在主導
> 動機中的和聲與節奏關係並不會生產出會超出自己範圍的產物，

18 Carl Dahlhaus, "Zur Geschichte der Leitmotivtechnik bei Wagner", in: Dahlhaus (ed.), *Das Drama Richard Wagners ...*, 17。

但是通常也沒有音樂上的封閉性。這也就是主導動機有其不確定、可變的品質之原因，同時，這樣的品質不會損害效果的誘導性與精確度。[19]

漢斯利克（Eduard Hanslick）批判華格納作品有著「霧茫茫」的品質[20]，如此的說法與昆澤的詮釋頗為相合；但是，漢斯力克所稱的「霧茫茫」只是作曲技巧現象的外表，要明白現象的真正原因，則必須由音樂基材日益滋長的可轉換性中找尋。「沒有同一元素的轉換」發展到最後，自然而然地引出了一種「持續發展、但沒有動機的變奏」。想像一個類似散文音樂結構之持續形成過程，固然與一個一直對情節做評論的作曲理念相合，例如荀白格（Arnold Schönberg）的《等待》（Erwartung）[21]，但是就主導動機技巧的基本理念而言，它係奠基於具有語意功能的音樂建築元素之再度被認知性，兩相比較，即可看到，這個想像與主導動機技巧的基本理念是相違背的。昆澤以「沒有主題的變奏過程」來稱動機、主題媒介的無所不在[22]，頗為恰當。而「沒有主題的變奏過程」同時亦指向華格納晚期作品中，後續的、超乎音高結構範疇之條理種類的不可或缺性。

283

19 Kunze, "Über Melodiebegriff ...", 131 f。

20 Eduard Hanslick, *Musikkritiken*, Leipzig (Reclam) 1972, 200。【譯註】漢斯利克（Eduard Hanslick, 1825-1904），十九世紀重要音樂美學家，其著作《論音樂的美》（*Vom Musikalisch-Schönen*, 1854）駁斥情感美學，捍衛絕對音樂，至今依舊引起甚大迴響。

21 Carl Dahlhaus, "Ausdrucksprinzip und Orchesterpolyphonie in Schönbergs *Erwartung*", in: Carl Dahlhaus, *Schönberg und andere. Gesammelte Aufsätze zur Neuen Musik*, Mainz (Schott) 1978, 189-194; Elmar Budde, "Arnold Schönbergs Monodram *Erwartung* — Versuch einer Analyse der ersten Szene", *AfMw* 36/1979, 1-20。

22 見對Dahlhaus, "Zur Geschichte ..."一文之討論發言，Dahlhaus, "Zur Geschichte...", 40。

二、

　　廿世紀前半裡，音樂學研究華格納作品的重心，主要集中在內在音樂結構的層次，以符合十九世紀交響樂傳統的要求，為華格納作品爭得正統性。近年來的研究則多半傾向跨領域的方向，將華格納作品與姐妹藝術相連。這樣的發展首要感謝阿多諾（Theodor W. Adorno）的《試論華格納》（*Versuch über Wagner*, Frankfurt 1952）一書，將二次世界大戰以後之華格納研究的智慧層面，做了本質上的提昇。[23] 另一方面，自1951年起，拜魯特音樂節（Bayreuther Festspiele）邀請各方傑出人士，為節目冊撰文，提供一個新的研究華格納作品與其人文史背景的平台；這一個平台於1993年暫時劃上了休止符。由拜魯特節目冊選輯成書的出版品中，可以一觀二次世界大戰以後，人文學科研究華格納獲致新的成果的密集度。[24]

　　廿世紀初曾有第一部華格納作品全集的編纂（Michael Balling, Leipzig 1912-1929），但是並不完整。相較於諸多十九世紀大部頭的作品全集之編纂情形，華格納整體作品的語法開顯，遠遠落後。主因在於很少有一位作曲家像華格納這樣，作品品質在歌劇與「次要作品」中有如此大的落差。1970年，工程浩大的《華格納作品全集》（*Richard-Wagner-Gesamtausgabe*）開始進行，正視了這個問題，大多數作品至今皆已出版。與作品全集同時並進的尚

23 Richard Klein, *Solidarität mit Metaphysik? Ein Versuch über die musikphilosophische Problematik der Wagner-Kritik Theodor W. Adornos*, Würzburg (Königshausen & Neumann) 1991; Max Paddison, *Adorno's Aesthetics of Music*, Cambridge (CUP) 1993; Richard Klein/Claus-Steffen Mahnkopf (eds.), *Mit den Ohren denken. Adornos Philosophie der Musik*, Frankfurt (Suhrkamp) 1998。

24 Wieland Wagner (ed.), *Richard Wagner und das Neue Bayreuth*, München (List) 1962; Herbert Barth (ed.), *Bayreuther Dramaturgie. Der Ring des Nibelungen*, Stuttgart/Zürich (Belser) 1980。

有《華格納作品目錄》（*Wagner-Werk-Verzeichnis*），以及首次嘗試的華格納信件來往全集[25]；未來急需進行的為華格納文字作品全集[26]。在一手資料的考訂與出版外，個別作品的語法研究也有本質上的成就，特別是對早期作品的研究，這些作品由於拜魯特意識型態，不在音樂節的演出劇目之列，而長期被忽視，經由這些研究，補正了這個缺憾。[27] 以新的、哲學史反思的角度探討華格納藝術理論的著作，在很多方面都帶來新的認知。[28] 在音樂分析上，一方面可以見到，針對華格納的早期作品受到不同的法國與義大利模式的影響，所做的詳盡分析[29]，另一方面，在現代音樂的自我經

25 John Deathridge/Martin Geck/Egon Voss, *Verzeichnis der musikalischen Werke Richard Wagners (WWV)*, Mainz (Schott) 1986; Richard Wagner, *Sämtliche Briefe*, 22 vols. (已出版：1830-1870), eds. Gertrud Strobel/Werner Wolf (vols. 1-5), Hans Joachim Bauer/ Johannes Forner (vols. 6-8), Andreas Mielke (vol. 10 起), Martin Dürrer (vol. 11 起), Leipzig (Breitkopf & Härtel) 1967-2012。

26 請參考 Carl Dahlhaus/Egon Voss (eds.), *Wagnerliteratur — Wagnerforschung*, Mainz (Schott) 1985。

27 Robert Bailey, *The Genesis of »Tristan und Isolde« and a Study of Wagner's Sketches and Drafts for the First Act*, Diss. Princeton University 1969; John Deathridge, *Wagner's »Rienzi«. A Reappraisal based on a Study of the Sketches and Drafts*, Oxford (Clarendon) 1977; Carolyn Abbate, *The »Parisian« Tannhäuser*, Diss. Princeton 1984; Ulrich Bartels, *Analytisch-entstehungsgeschichtliche Studien zu Wagners »Tristan und Isolde« anhand der Kompositionsskizze des zweiten und dritten Aktes*, Köln (Studio) 1995。

28 Rainer Franke, *Richard Wagners Züricher Kunstschriften*, Hamburg (Wagner) 1983; Stefan Kunze, *Der Kunstbegriff Richard Wagners*, Regensburg (Bosse) 1983; Manfred Kreckel, *Richard Wagner und die französischen Frühsozialisten*, Bern/Frankfurt (Peter Lang) 1986; Udo Bermbach (ed.), *In den Trümmern der eignen Welt. Richard Wagners »Der Ring des Nibelungen«*, Berlin (Reimer) 1989; Jean-Jacques Nattiez, *Wagner androgyne*, Paris (Bourgois) 1990; engl. trans. Stewart Spencer, Princeton (Princeton University Press) 1993; Udo Bermbach, *Der Wahn des Gesamtkunstwerks. Richard Wagners politisch-ästhetische Utopie*, Frankfurt (Fischer) 1994; Thomas S. Grey, *Wagner's Musical Prose. Texts and Contents*, Cambridge (CUP) 1995。

29 Friedrich Lippmann, "Wagner und Italien", in: Friedrich Lippmann (ed.), *Colloquium

驗基礎上，來接近華格納的作品，成了新的視野，拓寬了音樂學在傳統上總是回望過去的角度；持這種態度最著名的例子，就是身兼作曲家與指揮家的布列茲（Pierre Boulez）[30]。相較於二次世界大戰之前，面對廿世紀音樂的態度有所轉變，以及分析工具的逐漸精細化，讓音樂學能跳出舊有的框框，以新的音樂分析角度來接近華格納的作品。如此獲致的成果，一方面在於作品與傳統的回溯關係比以往更清楚地被認知[31]，另一方面，也脫離過去將焦點僅僅集中在音高上的音樂分析，讓以音響色澤結構角度詮釋華格納的作品，首度成為可能[32]。而過去幾十年裡，華格納的作品一再

»Verdi-Wagner«, Rom 1969, Köln/Wien (Böhlau) 1972 (= Analecta Musicologica 11), 200-247; Ludwig Finscher, "Wagner der Opernkomponist. Von den Feen zum Rienzi", in: Stefan Kunze (ed.), Richard Wagner. Von der Oper zum Musikdrama. Fünf Vorträge, Bern/München (Francke) 1978, 25-46; Friedrich Lippmann, "Die Feen und Das Liebesverbot, oder die Wagnerisierung diverser Vorbilder", in: Dahlhaus/Voss (eds.), Wagnerliteratur — Wagnerforschung, 14-46。

30 Jean Jacques Nattiez, Tétralogies. Wagner, Boulez, Chéreau, Paris (Bourgois) 1983。

31 Klaus Kropfinger, Wagner und Beethoven: Studien zur Beethoven-Rezeption Richard Wagners, Regensburg (Bosse) 1974; engl. trans.: Wagner and Beethoven: Richard Wagner's Reception of Beethoven, trans. Peter Palmer, Cambridge (CUP) 1991; Michael C. Tusa, "Richard Wagner and Weber's Euryanthe", in: 19th Century Music 9/1986, 206-221; Winfried Kirsch, "Richard Wagners biblische Scene Das Liebesmahl der Apostel", in: Constantin Floros et al. (eds.), Geistliche Musik. Studien zu ihrer Geschichte und Funktion im 18. und 19. Jahrhundert, Laaber (Laaber) 1985, 157-184。

32 Jürgen Maehder, Klangfarbe als Bauelement des musikalischen Satzes — Zur Kritik des Instrumentationsbegriffes, Diss. Bern 1977; Maehder, "Orchestrationstechnik und Klangfarbendramaturgie ..."; Richard Klein, "Farbe versus Faktur. Kritische Anmerkungen zu einer These Adornos über die Kompositionstechnik Richard Wagners", AfMw 48/1991, 87-109; Jürgen Maehder, "A Mantle of Sound for the Night — Timbre in Wagner's Tristan and Isolde", in: Arthur Groos (ed.), Richard Wagner, »Tristan und Isolde«, Cambridge (CUP) 2011, 95-119 and 180-185；以及本書之〈夜晚的聲響衣裝〉一文。

地被做為前衛歌劇導演的結晶與高潮點，促使對於華格納總體藝術作品與廿世紀音樂劇場之間關係的關注，亦與日俱增。[33]

在廿世紀神話研究的基礎上，研究神話的意義[34]；針對華格納劇場想像與過往劇場革命的關係做探索[35]；以及在德國中古文學領域中，討論這位詩人作曲家令人印象深刻的才華[36]，都為華格納作品的取材基礎，提供了本質的深度認知。就德文的音樂誦唱而言，無

33 Jürgen Maehder, "Intellektualisierung des Musiktheaters — Selbstreflexion der Oper", in: *NZfM* 140/1979, 342 349; Sven Friedrich, *Das auratische Kunstwerk. Zur Ästhetik von Richard Wagners Musiktheater-Utopie*, Tübingen (Niemeyer) 1996; Richard Klein, "Wagners plurale Moderne. Eine Konstruktion von Unvereinbarkeiten", in: Mahnkopf (ed.), *Richard Wagner...*, 185-225。

34 Claude Lévi-Strauss, "Wagner — Vater der strukturalen Analyse der Mythen", in: Barth (ed.), *Bayreuther Dramaturgie*, 289-298; Lynn Snook, "Richard Wagners mythische Modelle"; Lynn Snook, "Weltgeschichte aus dem Mythos"; 兩篇均收於 Barth (ed.), *Bayreuther Dramaturgie*, 327-350; 363-372; Kurt Hübner, *Die Wahrheit des Mythos*, München (C. H. Beck) 1985; Dieter Borchmeyer (ed.), *Wege des Mythos in der Moderne. Richard Wagners »Der Ring des Nibelungen«*, München (dtv) 1987; Petra-Hildegard Wilberg, *Richard Wagners mythische Welt. Versuche wider den Historismus*, Freiburg (Rombach) 1996。

35 Dieter Borchmeyer, *Das Theater Richard Wagners*, Stuttgart (Reclam) 1982; engl. trans.: *Richard Wagner: Theory and Theatre*, trans. Stewart Spencer, Oxford (Clarendon) 1991; Evan Baker, "Richard Wagner and His Search for the Ideal Theatrical Space", in: Mark A. Radice (ed.), *Opera in Context. Essays on Historical Staging from the Late Renaissance to the Time of Puccini*, Portland/OR (Amadeus Press) 1998, 241-278。

36 Peter Wapnewski, *Der traurige Gott. Richard Wagner in seinen Helden*, München (C. H. Beck) 1978; Peter Wapnewski, *Tristan der Held Richard Wagners*, Berlin (Quadriga)1981, [2]Berlin 2001; Arthur Groos, "Wagner's *Tristan*: In Defence of the Libretto", in: *ML* 69/1988, 465-481; Ulrich Müller/Ursula Müller (eds.), *Richard Wagner und sein Mittelalter*, Anif/Salzburg (Müller-Speiser) 1989; Arthur Groos, "Constructing Nuremberg: Typological and Proleptic Communities in *Die Meistersinger*", 19th- Century Music 16/1992, 18-34; Ulrich Müller/Oswald Panagl, *Ring und Graal. Texte, Kommentare und Interpretationen zu Richard Wagners »Der Ring des Nibelungen«, »Tristan und*

庸置疑地，華格納將語言入樂的手法，要比任何一位其他作曲家來
得重要，研究這個議題的文章亦有許多。[37] 在跨領域觀察上跨出的
重要一步，則應是音樂分析首次賦予華格納樂劇之場景特質完全的
正當性。舞台上角色的肢體動作[38]，特別是《指環》與《帕西法爾》
中，無生命舞台空間的重要「獨唱」[39]，都是華格納樂劇中傑出的、
為場景而做的要素。當音樂分析不再試圖在華格納作品中，非要找
到完全音樂自律的結構不可時，這些要素首次可以不僅在戲劇上，
也在音樂戲劇的自有價值上被認可。經由可類比文學研究之傾向所
引發的對華格納敘事技巧的研究[40]、探討其作品之類似散文結構[41]，

Isolde«, »Die Meistersinger von Nürnberg« und »Parsifal«, Würzburg (Königshausen & Neumann) 2002。

37 Irmtraud Flechsig, "Beziehungen zwischen textlicher und musikalischer Struktur in Richard Wagners *Tristan und Isolde*", in: Dahlhaus (ed.), *Das Drama Richard Wagners* ..., 239-257; Klaus Günter Just, "Richard Wagner ── ein Dichter? Marginalien zum Opernlibretto des 19. Jahrhunderts", in: Kunze (ed.), *Richard Wagner*, 79-94; Maehder, "Studien zur Sprachvertonung ⋯"; 義文翻譯："Studi sul rapporto testo musica ⋯"; Helga-Maria Palm, *Richard Wagners »Lohengrin«. Studien zur Sprachbehandlung*, München (Fink) 1987。

38 Carl Dahlhaus, *Die Bedeutung des Gestischen im Musikdrama Richard Wagners*, München (Bayerische Akademie der Wissenschaften) 1970; Martin Knust, *Gestik und Sprachvertonung im Werk Richard Wagners. Einflüsse zeitgenössischer Rezitations- und Deklamationspraxis*, Berlin (Frank & Timme) 2007。

39 Stefan Kunze, "Naturszenen in Wagners Musikdrama", in: Barth (ed.), *Bayreuther Dramaturgie*, 299-308; Stefan Kunze, *Der Kunstbegriff Richard Wagners*, Regensburg (Bosse) 1983, 特別是〈大自然與大自然場景〉（»Natur und Naturszene«）一章，197-208; Maehder, "Form- und Intervallstrukturen ..."。

40 Carolyn Abbate, "Erik's Dream and Tannhäuser's Journey", in: Arthur Groos/Roger Parker (eds.), *Reading Opera*, Princeton (Princeton University Press) 1988, 129-167; Carolyn Abbate, *Unsung Voices: Opera and Musical Narrative in the Nineteenth Century*, Princeton (Princeton University Press) 1991。

41 Carl Dahlhaus, *Wagners Konzeption des musikalischen Dramas*, Regensburg (Bosse) 1971, [2]München/Kassel (dtv/Bärenreiter) 1990, 特別是〈音樂散文〉（ »Musikalische

以及思考《指環》的時間結構[42]，對於將戲劇訴求與其音樂實踐之緊密結合透明化，而有更進一步的貢獻。

廿世紀二〇年代，對於華格納作品演出製作曾有所討論。經過一段遲延，二次世界大戰後，討論魏蘭德‧華格納（Wieland Wagner）的製作以及所謂「新拜魯特」（Neu-Bayreuth）[43]風格，也帶來了針對華格納作品演出製作史的學術研究[44]。研究結果指出，在十九、廿世紀之交，諸位劇場革命大師，如阿皮亞（Adolphe Appia）、柯瑞格（Edward Gordon Craig），當年均係自音樂劇場出發，來建立廿世紀反寫實導演藝術的必須性。對阿皮亞而言，華格納的作品甚至是唯一的刺激，讓他得以發展出一個僅僅建築在抽象舞台佈景與複雜燈光運用的劇場想像。[45]

Prosa«）一章，60-87; Hermann Danuser, *Musikalische Prosa,* Regensburg (Bosse) 1975; Grey, *Wagner's Musical Prose*。

42 Richard Benz, *Zeitstrukturen in Richard Wagners »Ring des Nibelungen«,* Frankfurt/Bern (Peter Lang) 1994。

43 【譯註】二次世界大戰後，拜魯特音樂節在華格納兩位孫子魏蘭德與渥夫崗（Wolfgang Wagner）攜手合作下，重新開始，由魏蘭德主導的舞台風格，稱之為「新拜魯特」。

44 Dietrich Steinbeck, *Inszenierungsformen des »Tannhäuser« (1845-1904). Untersuchungen zur Systematik der Opernregie,* Regensburg (Bosse) 1964; Michael Petzet/Detta Petzet, *Die Richard-Wagner-Bühne König Ludwigs II.,* München (Prestel) 1970; Viola Schmid, *Studien zu Wieland Wagners Regiekonzeption und zu seiner Regiepraxis,* Diss. München 1973; Dietrich Mack (ed.), *Theaterarbeit an Wagners »Ring«,* München/Zürich (Piper) 1978; Carl Friedrich Baumann, *Bühnentechnik im Festspielhaus Bayreuth,* München (Prestel) 1980; Nattiez, *Tétralogies;* Martina Srocke, *Richard Wagner als Regisseur,* München/Salzburg (Katzbichler) 1988; Brigitte Heldt, *Richard Wagner, »Tristan und Isolde«. Das Werk und seine Inszenierung,* Laaber (Laaber) 1994; Baker, *Richard Wagner and His Search ...,* 241-278; Evan Baker, *From the Score to the Stage: An Illustrated History of Opera Production and Staging in Continental Europe,* Chicago (Chicago University Press) 2013。

45 阿比亞創作全集於1983年開始出版；見Adolphe Appia, *Œuvres complètes,* ed. Marie

華格納的作品、他所思考的藝術節組織形式，以及他的藝術理論，諸此種種對歐洲世紀末文化的後續影響，都成為對文學、音樂和意識型態之華格納主義的密集研究對象；可以想見的是，這些研究最早集中在德語[46]與法語文化地區[47]。直至過去廿、卅年裡，才有對義大利華格納主義的研究出現，它在文學、歌劇劇本學以及作品技巧上的多方面影響，才慢慢地彰顯。[48] 關於華格納主義在斯拉夫語系地區音樂文化中的情形，特別是俄國世紀末歌劇文化的相關研究極為缺乏，在該地區共產極權統治終結後，此類的研究於近幾年

Louise Bablet-Hahn, Lausanne (Office du Livre) 1983 sqq.。

46 Erwin Koppen, *Dekadenter Wagnerismus. Studien zur europäischen Literatur des Fin de siècle*, Berlin/New York (de Gruyter) 1973; David C. Large/William Weber (eds.), *Wagnerism in European Culture and Politics*, Ithaca/London (Cornell University Press) 1984; Erwin Koppen, "Wagner und die Folgen. Der Wagnerismus — Begriff und Phänomen", in: Ulrich Müller/Peter Wapnewski (eds.), *Richard-Wagner-Handbuch*, Stuttgart (Kröner) 1986, 609-624; Heinz Gockel et al. (eds.), *Wagner — Nietzsche — Thomas Mann. Festschrift für Eckhard Heftrich*, Frankfurt (Vittorio Klostermann) 1993。

47 Léon Guichard, *La musique et les lettres en France au temps du Wagnérisme*, Paris 1963; Carolyn Abbate, "*Tristan* in the composition of *Pelléas*", *19th-Century Music* 5/1981, 117-141; Martine Kahane/Nicole Wild (eds.), *Wagner et la France*, Paris (Herscher) 1983; Wolfgang Storch (ed.), *Les symbolistes et Richard Wagner/Die Symbolisten und Richard Wagner*, Berlin (Edition Hentrich) 1991; Steven Huebner, *Massenet and Wagner: Bridling the Influence*, in: COJ 5/1993, 223-238; Manuela Schwartz, *Der Wagnérisme und die französische Oper des Fin de siècle. Untersuchungen zu Vincent d'Indys »Fervaal«*, Sinzig (Studio) 1999; Annegret Fauser/Manuela Schwartz (eds.), *Von Wagner zum Wagnérisme. Musik — Literatur — Kunst — Politik*, Leipzig (Universitätsverlag) 1999。

48 Adriana Guarnieri Corazzol, *Tristano, mio Tristano. Gli scrittori italiani e il caso Wagner*, Bologna (Il Mulino) 1988; Jürgen Maehder, "Szenische Imagination und Stoffwahl in der italienischen Oper des Fin de siècle", in: Jürgen Maehder/Jürg Stenzl (eds.), *Zwischen Opera buffa und Melodramma*, Bern/Frankfurt (Peter Lang) 1994, 187-248; Jürgen Maehder, "Timbri poetici e tecniche d'orchestrazione — Influssi formativi sull'orchestrazione del primo Leoncavallo", in: Jürgen Maehder/Lorenza Guiot

剛剛開始被注意。[49] 華格納對文學界的影響，特別是關於主導動機技巧在廿世紀小說中被使用的情形[50]，則有著為數甚多的研究，它們建立了華格納接受研究的主要部份。除此之外，在納粹集權統治時期，希特勒（Adolf Hitler）之崇拜華格納，為華格納作品的接受史罩上了陰影，將這樣的情形回返投射至作品本身的嘗試，亦不在少數。[51] 就時間層面而言，華格納本人與廿世紀之獨裁者之間，根本不

(eds.), *Letteratura, musica e teatro al tempo di Ruggero Leoncavallo*, Milano (Sonzogno) 1995, 141-165; Jürgen Maehder, "Formen des Wagnerismus in der italienischen Oper des Fin de siècle", in: Fauser/Schwartz (eds.), *Von Wagner zum Wagnérisme*, 449-485; Adriana Guarnieri Corazzol, *Musica e letteratura in Italia tra Ottocento e Novecento*, Milano (Sansoni) 2000。

49　Lucinde Braun, *Studien zur russischen Oper im späten 19. Jahrhundert*, Mainz etc. (Schott) 1999。

50　Koppen, *Dekadenter Wagnerismus*; James Northcode-Bade, *Die Wagner-Mythen im Frühwerk Thomas Manns*, Bonn (Bouvier) 1975; Hans Rudolf Vaget, "Thomas Mann und Wagner. Zur Funktion des Leitmotivs in *Der Ring des Nibelungen* und *Buddenbrooks*", in: Steven Paul Scher (ed.), *Literatur und Musik. Ein Handbuch zur Theorie und Praxis eines komparatistischen Grenzgebietes*, Berlin (Erich Schmidt) 1984, 326-347; Hermann Fähnrich, *Thomas Manns episches Musizieren im Sinne Richard Wagners. Parodie und Konkurrenz*, ed. Maria Hülle-Keeding, Frankfurt (Herchen) 1986; Timothy Martin, *Joyce and Wagner. A Study of Influence*, Cambridge (CUP) 1991; Gockel et al. (eds.), *Wagner — Nietzsche — Thomas Mann*; Thomas Klugkist, *Glühende Konstruktion. Thomas Manns »Tristan« und das »Dreigestirn«: Schopenhauer, Nietzsche und Wagner*, Würzburg (Königshausen & Neumann) 1995。

51　Hartmut Zelinsky, *Richard Wagner — ein deutsches Thema. Eine Dokumentation zur Wirkungsgeschichte Richard Wagners 1876-1976*, Berlin/Wien (Medusa) 1983; Barry Millington, "Nuremberg Trial: Is there Anti-Semitism in *Die Meistersinger?*", in: *COJ* 3/1991, 247-260; Paul Lawrence Rose, *Wagner: Race and Revolution*, New Haven/London (Yale University Press) 1992; 有關該文，請參照Hans Rudolf Vaget, "Wagner, Anti-Semitism and Mr. Rose: *Merkwürd'ger Fall!*", in: *GQ* 66/1993, 222-236; Marc A. Weiner, *Wagner and the Anti-Semitic Imagination*, Lincoln/NE (Nebraska Univ. Press) 1995。

291

可能有任何可以令人理解的關係，如此的立論在方法論的荒謬性很清楚。煽動人心的欲加之罪經常建立在認知不足上，而以具體的客體[52]所做的歷史研究，提供了唯一可能的答案。在諸如國家主義、共產主義、女性主義或者其他意識型態之自以為是的嘗試之外，更重要的是負責任的音樂學研究，它的工作在於，針對華格納的作品，就他留給後世的總譜，經由分析與詮釋，在時代思想的反思層面上，獲致新的理解成果。

52 Hans Rudolf Vaget, "Musik in München. Kontext und Vorgeschichte des »Protests der Richard-Wagner-Stadt München« gegen Thomas Mann", in: Eckhard Heftrich/ Thomas Sprecher (eds.), *Thomas-Mann Jahrbuch*, vol. 7, Frankfurt (Vittorio Klostermann) 1993, 41-69; Hans Rudolf Vaget, "Sixtus Beckmesser — A »Jew in the Brambles«?", in: *Opera Quarterly* 12/1995, 35-45; Lydia Goehr, *The Quest for Voice. On Music, Politics and the Limits of Philosophy*, Berkeley/CA (California Univ. Press) 1998; Hans Rudolf Vaget, "Wehvolles Erbe. Zur »Metapolitik« der *Meistersinger von Nürnberg*", in: *Musik & Ästhetik* 6/2002, 23-39。

「你在黑暗處，我在光亮裡」：
談彭內爾的拜魯特
《崔斯坦與伊索德》製作

羅基敏

* 本文最初以德文發表於2013年九月十三日至十五日，於義大利Pistoia城舉行之國際學術研討會The Staging of Verdi & Wagner Operas。論文原名：

»Im Dunkel du, im Lichte ich!« — Jean-Pierre Ponnelles Bayreuther Inszenierung von *Tristan und Isolde*。

經徵得主辦單位同意，於會議論文集出版前，先以中文於本書出版，特此誌謝！

針對本地讀者之一般背景，本文內容有所調整，並非原德文版之直接中譯。

作者簡介：

羅基敏，德國海德堡大學音樂學博士，國立臺灣師範大學音樂系及研究所教授。研究領域為歐洲音樂史、歌劇研究、音樂美學、文學與音樂、音樂與文化等。經常應邀於國際學術會議中發表論文。

重要中文著作有《文話／文化音樂：音樂與文學之文化場域》（台北：高談，1999）、《愛之死—華格納的《崔斯坦與伊索德》》（台北：高談，2003）、《杜蘭朵的蛻變》（台北：高談，2004）、《古今相生音樂夢—書寫潘皇龍》（台北：時報，2005）、《「多美啊！今晚的公主」—理查‧史特勞斯的《莎樂美》》（台北：高談，2006）、《華格納‧《指環》‧拜魯特》(台北：高談，2006)、《少年魔號 — 馬勒的詩意泉源》（台北：華滋，2010）、《《大地之歌》 — 馬勒的人世心聲》（台北：九韵，2011）等專書及數十篇學術文章。

在今日眾多華格納《崔斯坦與伊索德》製作錄影中，彭內爾（Jean-Pierre Ponnelle, 1932-1988）的拜魯特（Bayreuth）製作，被公認為這部高難度作品演出史上的里程碑。與一般拜魯特製作相同，製作於第一年演出初夏開始排練，之後會連續演五年[1]，亦即是於1981年至1987年間，除1985年外，彭內爾的這部製作每年都在拜魯特音樂節（Bayreuther Festspiele）上演。今日流傳的影片版本則於1983年十月一日至九日，於拜魯特慶典劇院錄製。[2] 這個《崔斯坦與伊索德》影片最先在歐洲電視台播放，之後先後以錄影帶（VHS）及影碟（Laser Disk，簡稱LD）[3] 形式出版，2007年才以DVD形式問世，離舞台製作年代已逾廿年，甚至在三十多年後的今日，依舊獲得觀者的一致贊嘆。

必須一提的是，彭內爾的歌劇製作多半先在劇院演出，之後再以影片形式出版，但是並不是現場錄影，而是事後以製作為藍本，進片場拍攝後，再行出版。[4] 相形之下，《崔斯坦與伊索德》的拍攝方式，係在演出劇院實地錄影，但無觀眾，在彭內爾的歌

1 請參見羅基敏，〈慶典劇與音樂節：《尼貝龍根的指環》與拜魯特音樂節〉，羅基敏／梅樂亙，《華格納‧《指環》‧拜魯特》，台北（高談）2006，69-96；特別是93-94。

2 Richard Wagner, *Tristan und Isolde*, Deutsche Grammophon 2007, DVD 手冊，24。

3 請參見羅基敏，〈華格納的《崔斯坦與依索德》〉，《音樂月刊》「歌劇影碟導聆」系列，一三〇期（八十二年七月），158-163。

4 例如著名的蘇黎世（Zürich）蒙台威爾第（Claudio Monteverdi, 1567-1643）三部歌劇《奧菲歐》（*Orfeo*）、《尤里西斯歸國記》（*Il ritorno d'Ulisse in patria*）、《波佩亞的加冕》（*L'incoronazione di Poppea*），該三部製作早已以DVD 三部一套方式發行。亦請參見羅基敏，《音樂月刊》「歌劇影碟導聆」系列，特別是〈蒙台威爾第的《奧菲歐》〉，一二四期（八十二年元月），141-149；〈由歌劇導演彭內爾的作品看廿世紀歌劇的文化境界〉（上），一三一期（八十二年八月），72-178，（下），一三二期（八十二年九月），148-153；〈蒙台威爾第的《波佩亞的加冕》〉，一三五期（八十二年十二月），162-168。

劇影片世界裡，則是例外。原因應在於這是拜魯特製作，必須遵循拜魯特音樂節的慣例。[5] 霍爾菲得（Horant H. Hohlfeld），彭內爾多年影片製作[6]的製作人，回憶著這個特例：

> 在錄製他的拜魯特《崔斯坦》製作時（1983），彭內爾遇到一個新的挑戰。由於與原本負責的錄影導演（Bildregisseur）意見不合，彭內爾臨時自己接下畫面調度工作（Bildregie），他即興思考、有目的地收集一些視覺效果材料，並在渡假時帶著這些材料，研究思考，剪出毛片。因此，就此又誕生了一部真真正正的彭內爾影片，不受錄影導演的影響與加工。[7]

霍爾菲得這段話，反映了歌劇影片不同於「電影」的一個特質：不同於電影係由導演一人主控全片，歌劇影片的製作通常需要錄影導演（德Bildregisseur，英Video Director）負責影片內容的呈現，亦即是，錄影導演的工作看似與電影導演無異，實際上，除了直接以電影手法拍攝的歌劇「電影」外，錄影導演通常並不參與歌劇製作的藝術理念；彭內爾的情形乃是特例。這個情形亦可由《崔斯坦與伊索德》DVD手冊裡的短文看到。文中稱這個錄影為「一個有著進棚拍攝品質的現場錄影，不受觀眾噪音或者參與藝術家日常生活會

5 拜魯特音樂節多年的慣例，不在演出時錄影，以免妨礙現場觀眾視聽權益。今日於市面上流通的製作錄影，均係另外擇期錄製。

6 德文之Film 兼具電影、影片之意。彭內爾的歌劇影片中，不乏直接以電影思考拍攝者，故中文以「影片」稱之，期與以電影手法拍攝之歌劇「電影」區分，並能以「影片製作」與「舞台製作」區分彭內爾的歌劇製作。相關細節將於本文稍後闡述。

7 Horant H. Hohlfeld, "Mit Kunst leben", in: Max W. Busch (ed.), *Jean-Pierre Ponnelle, 1932-1988*, Berlin (Stiftung Archiv der Akademie der Künste / Henschel Verlag) 2002, 358-362, 引言見361 頁。霍爾菲得本身亦是電影導演，長年為Unitel 公司工作，該公司出品了大部份彭內爾的歌劇影片。

有的形式高低起伏影響」，該文亦強調，這部《崔斯坦》影片係「歌劇影片中少見的，其舞台導演與錄影導演為同一人」[8]這個情形不僅在當年少見，在歌劇錄影DVD快速大量問世的今日，依舊不是常態。

　　基於此一特質，本文重點將集中於Licht一詞於製作中扮演的角色。[9]該字在德文裡，有「燈光」、「光線」或「光亮」等等之意，在影片製作中，這些多層次的用意都可見到。有鑒於劇場現場演出的變動本質，不得不將演出錄影視為演出文獻，並經由請教當年曾於現場觀賞者，補足現場演出與錄影呈現之間的關係。[10]另一方面，由於彭內爾亦為影片之錄影導演，Licht在影片中的關鍵地位更形突顯，展現他這部製作的基本理念，原係由電影回想的手法出發，將前兩幕詮釋為主角崔斯坦的夢境，至第三幕，崔斯坦才由夢中醒來，回到現實。細節將於後詳述。

　　在進入彭內爾的拜魯特製作之前，必須先回溯歌劇導演在二次世界大戰後的改變，[11]特別是拜魯特音樂節的情形，方能為這部1981年的《崔斯坦與伊索德》製作做歷史定位。因而，以下先以《崔

8　Werner Pfister, "»Löse von der Welt mich los«. Ponnelles Bayreuther Inszenierung von *Tristan und Isolde*", Deutsche Grammophon 2007, DVD 手冊，12-13。

9　關於本製作之基本介紹，請參見羅基敏，〈華格納的《崔斯坦與依索德》〉。

10　在此特別感謝梅樂互教授（Prof. Dr. Jürgen Maehder）提供個人的回憶做本文參考。他於1981至1987 年間，不僅每年觀賞該製作，並且參觀最後的排練。他亦是該製作1982 年演出節目冊的專文撰文者："Ein Klanggewand für die Nacht — Zur Partitur von *Tristan und Isolde*", Programmheft der Bayreuther Festspiele 1982, 23-38；該文為本書〈夜晚的聲響衣裝...〉一文的基礎。

11　Evan Baker, "Richard Wagner and His Search for the Ideal Theatrical Space", in: Mark A. Radice (ed.), *Opera in Context. Essays on Historical Staging from the Late Renaissance to the Time of Puccini*, Portland/OR (Amadeus Press) 1998, 241-278; Evan Baker, *From the Score to the Stage: An Illustrated History of Opera Production and Staging in Continental Europe*, Chicago (Chicago University Press) 2013。

斯坦與伊索德》為核心，簡述這段歌劇導演史，[12] 再闡述本文論點。

一、戰後歌劇導演小史

1952年與1962年，魏蘭德‧華格納（Wieland Wagner, 1917-1966）於拜魯特音樂節先後兩次導演《崔斯坦與伊索德》。這兩個製作展現了不同以往的舞台風格，舞台上基本是空的，僅有幾個具特殊象徵意義的物件，搭以嶄新的燈光手法，完成了所謂的「新拜魯特風格」（Neubayreuther Stil）。[13]【請參見本書彩頁圖16（1952），以及圖17至20（1962）。】這一個被視為引領華格納演出的音樂節新風格，很快地影響了其他劇院的製作；1960年代前後，維也納與慕尼黑的演出就是很好的例子。[14] 1959年，卡拉揚（Herbert von Karajan, 1908-1989）[15] 在維也納國家劇院執導《崔斯坦與伊索德》時，由普雷托里烏斯（Emil Preetorius, 1883-1973）做舞台設計，彷彿回到1930年代拜魯特音樂節演出風格之畫面美感。[16] 稍晚，卡

298

12 現場演出稍縱即逝，在錄影技術未發達的時代，僅能依靠照片和相關參與人士的回憶，加以拼湊，得一概念，亦導致演出研究難以深入探討的困境。本文以下之相關綜合整理，主要得力於與梅樂亙教授之討論與對話，以其個人親身經歷之演出，解讀相關資料，豐富史料之不足，在此特別致謝！

13 Wieland Wagner (ed.), *Richard Wagner und das Neue Bayreuth*, München (List) 1962; Viola Schmid, *Studien zu Wieland Wagners Regiekonzeption und zu seiner Regiepraxis*, Diss. München 1973; Brigitte Heldt, *Richard Wagner, »Tristan und Isolde«. Das Werk und seine Inszenierung*, Laaber (Laaber) 1994。關於拜魯特音樂節以及其於二次世界大戰後的發展，亦請參見羅基敏，〈慶典劇與音樂節…〉。

14 Günther Rennert, *Opernarbeit. Inszenierungen 1963-1973*, Kassel/Basel /München (Bärenreiter/dtv) 1974; Andreas Backöfer, *Günther Rennert. Regisseur und Intendant*, Anif/Salzburg (Müller-Speiser) 1995。

15 指揮大師卡拉揚於1950 至1980 年代，曾經多次自行執導多部歌劇，並亦指揮樂團演出。由於其導演手法保守，他的歌劇製作至今幾乎完全被遺忘。

拉揚在薩爾茲堡創立復活節音樂節（Salzburger Osterfestspiele），以柏林愛樂為主要樂團，嚐試與拜魯特音樂節抗衡。在這裡，他只與舞台設計師史耐德辛姆森（Günther Schneider-Siemssen, 1926生）合作。雖然史耐德辛姆森的舞台設計頗具氣氛，但由於卡拉揚非常不出色的導演手法，讓他這部1972年的薩爾茲堡《崔斯坦與伊索德》製作，只能列入一般新拜魯特風格劇場美學追隨者的行列，只是舞台多些裝飾而已。

　　雖然魏蘭德不幸英年早逝，華格納製作的「新拜魯特風格」依舊得以很快地散播開來，主要得力於魏蘭德在拜魯特之外，於短短幾年間，分別受邀於巴塞隆納（Barcelona）、阿姆斯特丹（Amsterdam）、柏林（Berlin）、漢堡（Hamburg）、布魯塞爾（Bruxelles）等地，執導《崔斯坦與伊索德》。1958年，魏蘭德於斯圖佳特烏登堡國家劇院（Württembergische Staatsoper Stuttgart）執導他本人第二次的《崔斯坦與伊索德》製作，這也是他1962拜魯特製作前的一個產品。[17] 這個斯圖佳特製作後來亦搬到日內瓦（Genève）、拿波里（Napoli）、米蘭（Milano）、羅馬（Roma）與巴黎（Paris）演出，讓魏蘭德的導演理念獲得了國際上的聲名。1960年代末期，歐洲歌劇世界主力國家的華格納製作，幾可稱形成了魏蘭德追隨者的風潮，逐漸轉向純粹裝飾的導演形式，相形之下，歐洲以外的歌劇文化邊陲地區，依舊以傳統的方式為主。[18]

16　魏蘭德年輕時，藝術認知受普雷托里烏斯甚多啟發，今日觀之，這個1959 年維也納製作的舞台設計與1952/1962 的新拜魯特風格，實亦有其延續性。

17　Schmid, *Studien zu Wieland Wagners...*, 46-75。魏蘭德經常受邀於該劇院工作，戲稱其為他的「冬季拜魯特」。

18　Dietrich Mack (ed.), *Theaterarbeit an Wagners Ring*, München (Piper) 1978; Jürgen Maehder,"Intellektualisierung des Musiktheaters ─ Selbstreflexion der Oper", in: *NZfM*

艾佛丁（August Everding, 1928-1999）諸多《崔斯坦與伊索德》製作的重要性，至今未獲得應有的重視。[19] 艾佛丁原為話劇導演，他之得以成為國際知名的歌劇導演，乃歸功於他先後在維也納（1967）、紐約（1971）與拜魯特（1974）執導的《崔斯坦與伊索德》。由於維也納與紐約歌劇觀眾以保守出名，艾佛丁與史耐德辛姆森合作，後者在第二幕呈現的銀河系投影，獲得一致的讚賞。[20] 1974年，他為拜魯特完成的《崔斯坦與伊索德》製作，主要係由於克萊伯（Carlos Kleiber, 1930-2004）首次在該音樂節指揮，而引人注意。在這裡，艾佛丁的合作夥伴為史渥波達（Josef Svoboda, 1920-2002），捷克舞台設計師與燈光藝術家，他是布拉格實驗劇場「魔幻燈光」（Laterna magica）的建立者，當年亦揚名於鐵幕世界外。史渥波達以大量垂直張緊的塑膠細條做出的舞台背景，搭配精鍊的燈光技術，做出一個模糊的、似乎無邊際的空曠舞台空間。今日觀之，艾佛丁1974年的拜魯特製作，實可被視為魏蘭德的空蕩舞台與史耐德辛姆森精彩的投影技術的綜合體。【請參見本書彩頁圖21至24】

艾佛丁的第四個《崔斯坦與伊索德》製作，於1980年在慕尼黑國家劇院（Bayerische Staatsoper München）推出，由薩瓦利希（Wolfgang Sawallisch, 1923-2013）指揮，舞台設計為卡波繆勒（Herbert Kappelmüller）。這部製作不幸地成了艾佛丁歌劇導演生涯的轉捩點。現代風的舞台佈景與艾佛丁心理化的導演風格難以

140/1979, 342-349; Sigrid Wiesmann (ed.), *Werk und Wiedergabe. Musiktheater exemplarisch interpretiert*, Bayreuth (Mühl) 1981。

19　Klaus Jürgen Seidel (ed.), *Die ganze Welt ist Bühne. August Everding*, München/Zürich (Piper) 1988.

20　Heldt, Richard Wagner, »*Tristan und Isolde*«..., 207-223。

調合，引來觀眾強烈的不滿與抗議，導致這位很成功的慕尼黑國家劇院總監艾佛丁辭去他的職務，轉任巴伐利亞全邦國家劇院總監（Generalintendant der Bayerischen Staatstheater），一個有名無實的崇高職位。[21]1980年，彭內爾住在慕尼黑，不可能不接觸艾佛丁的這個製作。然而，兩人的工作方式與舞台想像完全不同，彭內爾不可能受到這個製作的影響。

1980年，當彭內爾為他的拜魯特製作思考佈景與服裝時，還有著另一件不能不提的歌劇導演史上的大事，因為，1970年代裡，東德的導演傳統亦進入了西德，有著不錯的迴響。所謂「寫實音樂劇場」（das realistische Musiktheater），係順應共產主義專制意識形態的「寫實」概念命名，最早由費森斯坦（Walter Felsenstein, 1901-1975）於柏林喜歌劇院（Komische Oper Berlin）發展完成。[22]費森斯坦個人喜歡執導較輕型的歌劇，未曾導過華格納，相對地，他的三位得意門生黑爾茲（Joachim Herz, 1924–2010）[23]、弗利德里希（Götz

21 在雷內特（Günter Rennert, 1911-1978）與艾佛丁擔任慕尼黑國家劇院總監任內，該劇院運作成功，享譽國際；請參見Jürgen Maehder, »Mailänder Dramaturgie« — Le scelte del repertorio lirico al Teatro alla Scala nel decennio 1970-1980, in: Sabine Ehrmann-Herfort/Markus Engelhardt (eds.),»Vanitatis fuga, Aeternitatis amor«. Wolfgang Witzenmann zum 65. Geburtstag, Analecta Musicologica, vol. 36, Laaber (Laaber) 2005, 655-687。

22 請參見Walter Felsenstein/Götz Friedrich/Joachim Herz, Musiktheater, Leipzig (Reclam) 1970。在弗利德里希選擇至西方世界生活後，這一個版本在東德被銷毀，再重新出版時，弗利德里希的名字由作者群中被刪除；見Walter Felsenstein/Joachim Herz, Musiktheater, Leipzig (Reclam) 1976。關於費森斯坦，亦請參見羅基敏，〈劇場‧音樂劇場‧喜歌劇院：德國歌劇導演費森斯坦的理念與實踐〉，《表演藝術》一〇八期（2001年十二月），97-98。

23 Joachim Herz, ...und Figaro läßt sich scheiden. Oper als Idee und Interpretation, München/Zürich (Atlantis) 1985; Joachim Herz, Theater — Kunst des erfüllten Augenblicks. Briefe, Vorträge, Notate,Gespräche, Essays, ed. Ilse Kobán, Berlin (Henschelverlag) 1989。

Friedrich, 1930-2000）[24] 以及庫布佛（Harry Kupfer, 1935生）[25] 則在華格納歌劇製作大展長才，多所貢獻。

　　彭內爾的《崔斯坦與伊索德》在拜魯特問世時，弗利德里希在鐵幕世界外已經完成了三個不同的《崔斯坦與伊索德》製作：

1) 1974年荷蘭音樂節，指揮紀稜（Michael Gielen, 1927生），舞台設計文德爾（Heinrich Wendel, 1915-1980），於史文寧根馬戲團劇院（Zirkustheater Scheveningen）演出。這個製作一般的反應平平。

2) 1980年柏林德意志歌劇院（Deutsche Oper Berlin），舞台設計史耐德辛姆森。這個製作直到廿一世紀初，都還在該歌劇院演出劇目之列。【請參見本書彩頁圖25至27】

3) 1981年斯圖佳特烏登堡國家劇院，舞台設計于可（Günter Uecker, 1930生）。[26] 弗利德里希當年寫實的角色個別詮釋手法，經常打破那時代的一般感情表現成規；1979年，弗利德里希與他合作的拜魯特《羅恩格林》（Lohengrin）製作，即為一佳例，這個製作在多方面都有著前瞻性。[27] 1980年的柏林《崔斯坦與伊索德》製作，由於史耐德辛姆森的佈景，弗利德里希的角色詮釋手法顯得稍微溫和些。但是，一年後在斯圖佳特，于可充滿各式各樣釘子的抽象舞台，則讓弗利德里希的音樂劇場得以有全方位的開展可能。

24 Paul Barz, *Götz Friedrich. Abenteuer Musiktheater. Konzepte, Versuche, Erfahrungen*, Bonn (Keil)1978; Götz Friedrich, *Musiktheater. Ansichten — Einsichten*, Berlin (Propyläen) 1986。

25 Dieter Kranz, *Der Regisseur Harry Kupfer. »Ich muß Oper machen«*, Berlin (Henschelverlag) 1988; Michael Lewin (ed.), *Der Ring. Bayreuth 1988-1992*, Hamburg (Europäische Verlagsanstalt) 1991。

26 Heldt, *Richard Wagner, »Tristan und Isolde«...*, 227-246。

27 這個製作有DVD 發行。

　　當然，弗利德里希的這個《崔斯坦與伊索德》於1981年三月廿一日於斯圖佳特首演時，拜魯特當年製作的佈景早已完工，因之，彭內爾會受到這個製作影響的可能也就微乎其微，更何況，兩人的劇場美感相距甚遠。

　　1975年，庫布佛執導的《崔斯坦與伊索德》在德勒斯登國家劇院（Staatsoper Dresden）上演，雅諾夫斯基（Marek Janowski, 1939生）指揮，西科拉（Peter Sykora）舞台與服裝設計。這個製作更不可能對彭內爾有所影響。這個製作的戲劇質素基本理念為溫室氛圍的投影，靈感來自《魏森董克之歌》（Wesendonck-Lieder）的〈在溫室裡〉（"Im Treibhaus"）一曲。這個基本理念有可能合乎彭內爾的習慣，在製作裡指涉歐洲的繪畫、文學與建築，為製作加上具評論性質的次文本，[28] 不過，東德舞台畫面缺乏的優雅美感，係不可能讓彭內爾對這個製作有興趣的。庫布佛的另一個《崔斯坦與伊索德》製作係為曼海姆國家劇院（Nationaltheater Mannheim）完成，舞台設計魏爾茲（Wilfried Werz, 1930生）、服裝設計斯特若姆貝爾格（Christine Stromberg），[29] 同樣缺乏視覺美感；更何況，這部製作於1982年九月廿六日首演，比彭內爾的拜

303

28　Kii-Ming Lo, "Der Opernfilm als Erweiterung der Bühne. Versuch einer Theorie anhand von Jean-Pierre Ponnelles Rigoletto", in: Jürgen Kühnel / Ulrich Müller / Oswald Panagl (eds.), *Das Musiktheater in den audiovisuellen Medien. »...ersichtlich gewordene Taten der Musik...«*, Anif/Salzburg (Müller-Speiser) 2001, 264-275; Kii-Ming Lo, "Sehen, Hören und Begreifen: Jean-Pierre Ponnelles Verfilmung der *Carmina Burana* von Carl Orff", in: Thomas Rösch (ed.), *Text, Musik, Szene — Das Musiktheater von Carl Orff*, Mainz etc. (Schott) 2014, 印行中; Kii-Ming Lo, "Ein desillusionierter Traum von Amerika: Jean-Pierre Ponnelles Opern-Film *Madama Butterfly*", in: Sieghart Döhring/ Stefanie Rauch (eds.), *Musiktheater im Fokus. Gedenkschrift Heinz und Gudrun Becker*, Studio (Sinzig) 2014, 印行中。

29　Heldt, *Richard Wagner, »Tristan und Isolde«...*, 249-263.

魯特製作首演晚了一年多。

在簡單回顧華格納製作的情形之外，還有一個必須要提的特別情形。1980年代初在拜魯特執導《崔斯坦與伊索德》，一方面要面對已有的魏蘭德製作的競爭，畢竟，是他建立了現代歌劇導演的一整個世代；另一方面還要面對1976年的「百年指環」製作，布列茲（Pierre Boulez, 1925生）指揮、薛侯（Patrice Chéreau, 1944-2013）導演。[30] 在此之前的拜魯特《指環》製作出自渥夫崗‧華格納（Wolfgang Wagner, 1919-2010）之手，僅可稱略有現代感。相形之下，薛侯的製作無疑地開啟了華格納製作的新紀元。[31] 彭內爾當然也明白這個製作的重要性，亦明白拜魯特提供的可能性：

> 至於《指環》：我的同行薛侯很幸運，他可以連續好幾年處理著這部巨大的作品。也就是，不僅可以修正最初計劃的錯誤，還可以以這個經驗為基礎，繼續發展著理念。[32]

經由以上二次世界大戰後至1980年前後的華格納歌劇演出史概覽，可以明白，彭內爾1981年的拜魯特《崔斯坦與伊索德》製作，必須被視為專為拜魯特量身打造，它傳達了一位具有文化教養的藝術家，對那時正逐漸形成的歌劇導演的各種趨勢之回應。這個歌劇導演的概念，係以布萊希特（Bertolt Brecht, 1898-1956）

30 這部製作有DVD 發行。亦請參見羅基敏，〈拜魯特音樂節與歌劇導演 — 以「百年指環」為例〉，羅基敏／梅樂亙，《華格納‧《指環》‧拜魯特》，台北（高談）2006，157-172。

31 Pierre Boulez et al. (eds.), *Historie d'un »Ring«. »Der Ring des Nibelungen« (L'Anneau du Nibelung) de Richard Wagner, Bayreuth 1976-1980*, Paris (Robert Laffont) 1980; 德文版：*Der »Ring«. Bayreuth 1976-1980*, Berlin/Hamburg (Kristall Verlag) 1980; Jean-Jacques Nattiez, *Tétralogies. Wagner, Boulez, Chéreau*, Paris (Bourgois) 1983。

32 Imre Fabian, *Imre Fabian im Gespräch mit Jean-Pierre Ponnelle*, Zürich/Schwäbisch Hall (Orell Füssli) 1983, 129。彭內爾的拜魯特《崔斯坦與伊索德》製作也在第二年做了部份修正。

劇場美學為前提，帶來歌劇史上，首次容許演出歌劇時，在視覺呈現上，更動劇情時間、地點以及人物之間的關係。[33]

二、音樂節的製作

彭內爾原本習畫，為雷爵爾（Fernand Léger, 1881-1955）的學生，最先係以舞台設計的身份進入戲劇世界。因為無法忍受導演未能善用他的舞台設計，彭內爾決定自己執導筒，發掘了自己的導演長才。[34] 他因執導蒙台威爾第（Claudio Monteverdi, 1567-1643）、莫札特（Wolfgang Amadeus Mozart, 1756-1791）、羅西尼（Gioacchino Rossini, 1792-1868）的歌劇，聲名大噪，成為歐洲與美國各大劇院爭相邀請的對象，卻不必然是拜魯特會相中的華格納導演。必須一提的是，這位因這部《崔斯坦與伊索德》製作留名華格納歌劇製作史的導演，他的歌劇處女作也正是《崔斯坦與伊索德》，係1963年杜塞多夫（Düsseldorf）萊茵德意志歌劇院（Deutsche Oper am Rhein）的製作，那時他就已自己同時負責舞台、服裝與燈光設計。【請參見本書彩頁圖28至30】。1981年的拜魯特製作，也是如此。以下以權威

33 Maehder, *Intellektualisierung des Musiktheaters...*; Wolfgang Osthoff, "Werk und Wiedergabe als aktuelles Problem", in: Sigrid Wiesmann (ed.), *Werk und Wiedergabe. Musiktheater exemplarisch interpretiert*, Bayreuth (Mühl) 1981, 13-47; Peter Csobádi, "»Wer ist der Herr? Was gibt dem Herrn Befugnis?« — Reflexionen über die Grenzen von Regie und Poesie", in: Jürgen Kühnel/Ulrich Müller/Oswald Panagl (edd.), *»Regietheater«* — *Konzeption und Praxis am Beispiel der Bühnenwerke Mozarts*, Anif/Salzburg (Müller-Speiser) 2007, 54-67; Ulrich Müller, "Problemfall Opern-Regie? Werktreue, Originalklang, Regietheater. Essay zu einem aktuellen Problem des Musiktheaters. Mit einer Übersicht: *Don Giovanni* in Salzburg", in: Jürgen Kühnel/Ulrich Müller/Oswald Panagl (eds.), *»Regietheater«* — *Konzeption und Praxis am Beispiel der Bühnenwerke Mozarts*, Anif/Salzburg (Müller-Speiser) 2007, 35-53。

34 關於彭內爾的生平及其作品，請參見Fabian, *Jean-Pierre Ponnelle...*，以及Busch (ed.), *Jean-Pierre Ponnelle...*。亦請見羅基敏，〈由歌劇導演彭內爾的作品看廿世紀歌劇的文化境界〉...。

樂評人凱瑟（Joachim Kaiser, 1928生）的首演評論為例，一窺當年眾人的看法。

　　凱瑟於1981年七月廿七日的《南德日報》（*Süddeutsche Zeitung*）的首演評論裡，言簡意賅地描述著這個製作的三幕：

「第一幕：急難中的公主……。第二幕：被理解的永恆……。第三幕：結局。」他視第一幕係為第二幕做準備，亦對第二幕毫不保留地稱讚，特別是第二幕佈景的魅力：

> 這個第二幕是個奇蹟。……彭內爾成功地用簡單的方式完成難做的事。舞台被一株巨大樹幹的銀色、無止境的閃亮著的樹枝所充滿，樹下是青苔。可以看到騎馬出發獵人的火把逐漸遠去。一個有生命的、浪漫的、成人的、誘人的世界開展著。
>
> 在這個世界裡，崔斯坦與伊索德有如兒童，在成人的、愛情的森林裡迷失了。彭內爾的安排，讓兩人在第一次再度見面時，既不緊緊抓住對方，擁抱狂吻，還必須歪著頭看指揮，也不讓他們在這個「愛之夜晚」明顯地呈現內心的激動，這個處理是天才品味的佳例。天才的還有，泉水也一同演出，不僅僅在樂團裡！而是溫柔的一灘水，崔斯坦與伊索德看進去，就像在前一幕裡，他們捧著愛之藥酒的容器那樣。[35]

　　在談到第三幕時，凱瑟有著質疑，主要在於彭內爾戲劇質素的想像轉化成舞台呈現的情形：

> 很清楚，在這麼的完滿後，不可能再有提昇。的確也沒有。最多是個「終局」（Endspiel），貝克特式的嚴肅與冷酷。在一個險峻的礁石上。……

35　凱瑟的首演評論原標題為〈愛之夜晚做為理想的歌劇完滿〉（"Die Liebesnacht als ideale Opern-Erfüllung"），本文相關引言皆引自Joachim Kaiser/Pierre-Dominique Ponnelle, "»Mozart ist der Chef!« — Gespräch über eine kritische Freundschaft", in: Busch (ed.), *Jean-Pierre Ponnelle...*, 171-181；本段引言見177-178。

如同彭內爾在第一幕裡，必須清楚地展現夢幻公主危險的被動態度，他自由地將歌劇的結束轉移到一個陰影的世界，在那裡，生命與死亡的界限被揚棄。伊索德不是以醫生的姿態到來，而是在光束裡現身於崔斯坦的身後，有如他的幻象：像是夢到的或是宣告死亡的幻象。

崔斯坦逝去。卻也未逝去。因為他未逝去的繼續反應著。他聽著、移動著頭，在陰影的世界裡，其他的角色相互致命，想像的，看不到。有誰在想什麼嗎？崔斯坦的靈魂如此地想著結局？還是我們經驗了一個終曲，它描繪著伊索德的魂魄，在大家都消失後... 總得有個解釋。但是也都沒有意義。《崔斯坦》最後一幕的結束有著那麼多的謎，讓人無法集中精神諦聽，伊索德的愛之死如何結束的（有點像附屬品，就如同在兩個世界間。）[36]

多年之後，為了出版紀念文集，凱瑟與彭內爾的兒子皮埃·多明尼克（Pierre-Dominique Ponnelle, 1957生）對談，他依舊強調對第二幕的讚賞，也依舊批判第三幕：

第二幕讓人驚艷！我從未看過這樣的愛情場景。第三幕的結束，我無法認同。當崔斯坦逝去時，伊索德只以一個幻象的形態出現。在真實世界裡，她可能坐在空瓦爾，忙著別的事情！對這部藝術作品來說，不公平。[37]

凱瑟的評論反應著首演當年樂評界一致的觀點：無與倫比的第二幕、難以接受的第三幕。第二幕裡，枝葉繁茂的大樹填滿了舞台空間，大樹沈浸在幾乎難以查覺的燈光變換裡，甚至在今日，都還是智慧型以燈光做戲的典範。當年在場觀賞的音樂節觀眾裡，只有

36 凱瑟的首演評論，見Kaiser/Ponnelle, "»Mozart ist der Chef!«...", 178。

37 Kaiser/Ponnelle, "»Mozart ist der Chef!«...", 177。

少數人注意到，將棵大樹擺在舞台中間，並以背面和正面打光來處理，其實是彭內爾自己引用自己的手法。[38] 在他為1973年慕尼黑歌劇節執導的德布西（Claude Debussy, 1862-1918）的《佩列亞斯與梅莉桑德》（*Pelléas et Mélisande*）裡，彭內爾在舞台中央擺了一棵光禿禿的白樹，並將它置放在分割成不同區塊的旋轉舞台上，白樹緩慢的旋轉模擬著梅莉桑德的心理轉換。《崔斯坦與伊索德》製作的大樹給人的第一印象，似乎與1973年《佩列亞斯與梅莉桑德》製作的光禿白樹無甚關係，但是，這個正面與背面的打光手法，在兩個製作裡都有著特別的燈光效果。《佩列亞斯與梅莉桑德》製作中，在白色或黑色的背景上，白樹成為白色或黑色的剪影，黑白對比的可能性幾可稱被用盡。這個燈光手法成為《崔斯坦與伊索德》第二幕燈光戲劇質素的練習，在這裡，於背光的透視前，一塊紗幕落下，完成馬可王上場時，驟然的燈光變換。在一次訪談裡，針對兩部作品相似性的提問，彭內爾親口證實了他這兩個製作的關聯性：

308

> 首先是大樹的象徵。兩部作品間有著辨證，也有著平行。求死的渴望在兩部作品中是一樣的……華格納的作品名為「崔斯坦與伊索德」，德布西的其實應該叫「梅莉桑德與佩列亞斯」。《崔斯坦》是部男性作品，《佩列亞斯》則是女性，這沒什麼價值判斷的意思。在我的《佩列亞斯》製作裡，我試著呈現一個佛洛依德辭典。清楚傳達，當角色說話的時候，意思其實是別的。這個在《崔斯坦》裡行不通，因為這裡的詩句有力地多。並且也不是那麼頹廢。……
>
> ……梅莉桑德持續的求死的渴望，在崔斯坦身上完全無跡可尋。崔斯坦的動機在於將女性拉入這個男性的冒險裡，他的冒險。所以我的兩部製作裡都有大樹。我考慮了很久，是否可以這樣做。

38　Busch (ed.), *Jean-Pierre Ponnelle...*, 328-329。

最後決定，整個《崔斯坦》都由這個元素出發來形塑。二者之間的關係，每個人可以自己隨意編織。無論如何，以後的十年裡，我不再在舞台上放任何樹了。再談第二幕的泉水：它從未被呈現，雖然歌詞裡清楚地有著它的存在。我使用它，不是因為作品與《佩列亞斯》的平行性，而是要呈現自戀的元素。[39]

除了第二幕的典範燈光手法外，Licht在整個製作裡有著更多的意義。第二幕裡，在再度見面的興奮之後，伊索德的詩句「你在黑暗處，我在光亮裡」（Im Dunkel du, / im Lichte ich!）引入了這對愛人的「白日夜晚對話」（Tag-Nacht-Gespräch）。由彭內爾製作的影片裡，可以看到，伊索德經常站「在光亮裡」，崔斯坦則停「在黑暗處」；伊索德的白色服裝與崔斯坦的黑色穿著，讓這個對比更為清楚。這個明亮與黑暗的對比貫穿三幕，是彭內爾燈光戲劇質素的一個常數。第一幕開始時，伊索德頭戴王冠、身披白袍，坐在舞台中央，這件白袍舖蓋了舞台面積的大部份。【請參見本書彩頁圖31】看過拜魯特前一個《崔斯坦與伊索德》的人士，都會立刻認出，彭內爾在此與前位導演艾佛丁對話，他正是第一位讓伊索德有著遮蓋大部份舞台空間的導演。[40]彭內爾的製作裡，透過追蹤燈，白色裝扮的伊索德更顯明亮，一身黑衣的崔斯坦站在她身後的高台上，隱藏在一塊紗幕後面，紗幕後的燈光灰暗，若非透過近鏡頭，難以看清楚崔斯坦的面容。【請參見本書彩頁圖32】

第二幕裡，兩位主角的黑白對比，亦即是明暗對比，在兩人的對唱過程中，有著多次的光亮與陰暗變換。不僅如此，第二幕第三

39 Fabian, *Jean-Pierre Ponnelle...*, 134-136。

40 梅樂亙在其1979年的文章裡即指出，同一部歌劇的不同製作間，暗藏著導演們的對話，這正是所謂音樂劇場「智慧化」（Intellektualisierung）的一個特質；請參見Maehder, *Intellektualisierung des Musiktheaters...*。

景裡，突然的燈光變換後，布蘭甘妮、庫威那、馬可王與梅洛先後上場。他們的服裝都是暗色系，益加突顯了站在舞台中央的白衣伊索德，她成為唯一的光亮形體。當伊索德在第三幕於劈成兩半的枯樹之間上場時，她依舊一身白衣，在燈光的運用下，有如一個白色不真實的影子。【請參見本書彩頁圖36】這個結束場景完全以燈光藝術做成非真實的氛圍，它其實是彭內爾最原始戲劇質素理念的殘留，這個理念在1981年最後階段的排練過程裡，被決定刪除。導演最初的構想是，要讓布蘭甘妮、馬可王、梅洛，還有伊索德，在最後一景只以影子的方式，或是只有聲音被呈現。拜魯特慶典劇院的特殊音響，原則上容許讓歌者在樂團池發聲，聲音聽來卻像是由舞台高處傳來；《齊格菲》（*Siegfried*）的林中鳥（Waldvogel）一直使用這個手法呈現。[41] 亦即是，就彭內爾的原始理念而言，技術上不是問題，但是伊索德的終曲只聞其聲，不見其人，是難以想像的。在多次將歌者投影至紗幕的嚐試失敗後，1981年，在總綵排時，大家都同意用今天看到的方式，呈現這個結束場景。[42]

　　相較於近二十多年來，一些歌劇導演以解構歌劇劇情為樂，彭內爾1981年對第三幕劇情進行的改變，可稱「小巫見大巫」，卻在當年引起一片嘩然。不久後，在一個訪談裡，彭內爾簡單地解釋了自己的看法，他舉了之前庫布佛1978年拜魯特的《飛行的荷蘭人》（*Der fliegende Holländer*）[43] 為例說明：

　　這個詮釋刻意忽視華格納的意圖，就像我同行庫布佛導的《荷蘭

41　Dorothea Baumann, "Wagners Festspielhaus — ein akustisch-architektonisches Wagnis mit Überraschungen", in: Volker Kalisch et al. (eds.) *Festschrift Hans Conradin zum 70. Geburtstag*, Bern/Stuttgart (Haupt) 1983, 123-150。.

42　感謝梅樂亙教授提供他個人的親身見聞。

43　這亦是一部非常成功的製作，有DVD發行。關於該製作，請參見羅基敏，〈華格

人》。我不相信女人為男人犧牲而死亡這件事，就像庫布佛看來
也不相信那樣。某個程度來說，我甚至覺得噁心。相信愛之死可
以解脫一位女性，我就是無法相信，今天不會有人能相信。出於
庫威那與崔斯坦深厚的友情，庫威那接收了幫助死亡的功能。就
是說，庫威那接收了伊索德的角色。他自願如此做，也很清楚，
這樣，他的朋友崔斯坦能夠死得輕易些。也可以這樣說，此舉出
自深厚的男性友情。如果要問，是不是同性戀，我對這點毫無興
趣，因為，這個詮釋和同性戀毫無關係。[44]

　　雖然對第三幕結束場景批評聲浪很大，彭內爾絲毫不為所
動，並且在次年，1982年，做了一個改變，以突顯他導演理念的
基本想法：

在雙簧管與英國管開始奏出渴望動機半音上行的四個音時，⋯⋯
舞台畫面再一次撕開了黑暗，在音樂結束前五小節，刺眼的光束
照亮了情節的真實結局，事實是：戲劇的英雄崔斯坦過世了，逝
於與他同行一生的忠誠朋友庫威那懷裡。[45]

　　在這個清楚呈現導演意圖的改變後，製作不再有任何變化，
第二年，今日於市面上甚受歡迎的錄影亦告完成。

三、影片的訴求

　　在影片裡，經由電影技術的使用，明暗對比的戲劇質素訴求，
更形強烈。現場演出時，前奏曲的部份，布幕並未升起，慶典劇院
一片黑暗。在影片裡，則可以看到一個閃著銀光的平面，清楚地

311

納的《飛行的荷蘭人》〉，《音樂月刊》「歌劇影碟導聆」專欄，一二六期
（八十二年三月），142-149。

44　Fabian, Jean-Pierre Ponnelle..., 132。

45　Heldt, Richard Wagner, »Tristan und Isolde«..., 272。

意指著海洋，畫面上可看到礁巖、霧氣，以及緩緩飄移的雲朵。在前奏曲的高潮處，亦即是樂團全體以 *ff* 奏出崔斯坦和絃時（82小節），畫面上出現一個強光刺眼的太陽，它在接下去的兩小節裡逐漸淡出，並消逝於飄浮在海上的濃濃霧氣中；這個畫面一直持續到前奏曲結束。畫面淡出，以遠鏡頭帶入第一幕的舞台全景：舞台中央，坐著頭戴王冠、身披白袍的伊索德，痛苦地聽著甲板上的動靜。【請參見本書彩頁圖31】第三幕開始時，舞台畫面呈現著一個由閃著銀光的海洋包圍著的小島，島中間有棵劈開的枯樹，樹前躺著崔斯坦。【請參見本書彩頁圖34】當牧人唱起「孤寂空蕩的大海」（Öd und leer das Meer）時，出現的畫面顯示著，前奏曲中看到的海洋正是包圍著崔斯坦家鄉卡瑞歐島的海洋。崔斯坦長大的獨白接近結束時，由「夜晚將我拋向／白日」（mich wirft die Nacht / dem Tage zu）到「為這苦痛／可怕的痛」（Für dieser Schmerzen / schreckliche Pein），前奏曲裡刺眼的太陽一再出現。在第二景開始時，當崔斯坦唱著「噢，這太陽／啊，這白日」（O diese Sonne! Ha, dieser Tag）之時，這個太陽最後一次出現。明顯地，彭內爾使用這刺眼的太陽象徵「荒蕪的白日」（der öde Tag）[46]，它在歌劇裡也是「光亮」或「光」（das Licht）的同義字，為了展現這一點，彭內爾用白色裝扮伊索德，並搭配相當的燈光效果，來詮釋「白日」（der Tag）的多重意義。

312

觀察彭內爾於1983年之前完成的歌劇影片，會注意到，單曲的序曲或是前奏短短幾小節的音樂經常提供導演機會，以電影回想的手法開啟歌劇：《蝴蝶夫人》（*Madama Butterfly*, 1974）、《費加洛的婚禮》（*Le nozze di Figaro*, 1976）、《帝多王的慈悲》（*La*

46　第二幕第三景開始，崔斯坦在馬可王等人上場後說的第一句話。以上引自劇本的台詞，其前後情節，均請參見本書之劇本中譯。

Clemenza di Tito, 1980）、《弄臣》（*Rigoletto*, 1982）都是如此。[47] 將
《崔斯坦與伊索德》的錄影做電影式藝術手法的後製處理，可以被
視為歌劇導演彭內爾的嚐試，要將在歌劇舞台上無法實現的基本
構想，透過鏡頭的媒材，在他的影片製作裡彰顯，亦即是，將整部
歌劇的劇情呈現為崔斯坦的幻象，讓男主角在第三幕的敘述同時是
前兩幕劇情的回溯投射。前奏曲看到的大海不是任何一個大海，而
是圍繞著卡瑞歐島的海洋；望向海洋的目光來自一直等待著的崔斯
坦；刺眼的太陽讓崔斯坦在他生命的最後一刻迷惘，因為「這喜悅
／最明亮的白日」（dieser Wonne / sonnigster Tag），終究還是沒有
到來，「光亮」（das Licht）也只能「聽到」（hören）[48]。因之，彭內
爾的《崔斯坦與伊索德》影片的結局比華格納的總譜還要無望、無
助，這是他這部製作內蘊的戲劇張力，首演的觀眾們都深刻地感受
到；或許正因如此，也就更難接受。

在彭內爾大量的歌劇影片裡，「影片」的媒材有著自身的
藝術特質，拜魯特的《崔斯坦與伊索德》影片也有著藝術上的兩
個面向，一方面，它忠實地保存了拜魯特歌劇製作的戲劇質素座
標，另一方面，雖然只用了很少的電影手法，它也成功地讓視覺
媒材有著自己獨立的角色，藉著這個角色，製作的誕生過程，以
黑格爾（Georg Wilhelm Friedrich Hegel, 1770-1831）用詞的雙重意
義，「被揚棄／被保留」（aufgehoben）在完整的成品裡現身。

313

47 Lo, "Der Opernfilm als Erweiterung der Bühne..."; Kii-Ming Lo, "Die filmische
Umsetzung der Ouvertüren von Mozarts Opern durch Jean-Pierre Ponnelle", in: Jürgen
Kühnel / Ulrich Müller / Oswald Panagl (eds.), *»Regietheater«* — *Konzeption und Praxis
am Beispiel der Bühnenwerke Mozarts*, Anif/Salzburg (Müller-Speiser) 2007, 364-375; Lo,
"Ein desillusionierter Traum von Amerika..."。

48 這裡的引言皆出自劇本第三幕第二景，在聽到伊索德呼喊他的名字後，崔斯坦唱
著「什麼，我聽到光亮了」（Wie, hör ich das Licht?）。詳見本書劇本中譯。

華格納《崔斯坦與伊索德》 創作至首演過程一覽表

羅基敏 整理

時間	《崔斯坦與伊索德》	其他作品	私生活	其他
1849年5月9日				華格納因同情革命，離開德勒斯登，開始漫長的流亡生涯。
1849年5月16日				德勒斯登發佈通緝令，追緝華格納。
1852年2月			於蘇黎世結識奧圖與瑪蒂德·魏森董克夫婦*。	
1852年6月至1853年2月中		完成《尼貝龍根的指環》四部劇本，並自費印刷五十本《指環》劇本，分送友人。		
1853年5月18, 20, 22日				魏森董克資助華格納在蘇黎世演出三場以華格納作品為主之音樂會。
1853年5月29日			華格納為瑪蒂德寫了一首波爾卡舞曲。	
1853年9月5日至1854年9月26日		完成《萊茵的黃金》總譜。構思《女武神》第一幕。		
1854年1月20日			給友人信中提到與瑪蒂德的感情。	
1854年7月26日				魏森董克寫信給友人，難過地表示，他已看清楚，無法將資助華格納的錢給他本人，只能給他妻子。
1854年10月底	首度構思，華格納於不同地方提到叔本華的影響、勾特弗利德作品以及對瑪蒂德的感情是促使他寫作《崔斯坦與伊索德》的動力。			

* Otto Wesendonck 與Mathilde Wesendonck。為節省篇幅，本表內所有譯名之原文均請參照書末「譯名對照表」。

時間	《崔斯坦與伊索德》	其他作品	私生活	其他
1854年12月30日				叔本華在給友人的信中，提到接到華格納送給他自費印的《指環》劇本，叔本華對劇本很欣賞，但認為華格納沒有必要將它寫成音樂。
1855年全年		《女武神》譜曲工作。		
1855年1月17日		《浮士德序曲》完成。		
1855年2月底至6月				華格納於倫敦指揮演出八場音樂會，由給友人的信件中，可看出他對個人處境的絕望。他閱讀但丁《神曲》，並自比處境有如〈煉獄〉篇。
1855年5月			華格納由其妻閔娜的信中察覺她對瑪蒂德的懷疑。	
1855年12月	構思益見成形，三幕架構粗具規模。			
1856年3月23日		《女武神》全劇總譜謄寫完成。		
1856年9月至10月		《齊格菲》第一幕譜曲構思。		
1856年12月19日	第二幕愛情場景之初步構思及寫作，半音進行之音樂主題亦成形。但華格納認為《崔斯坦與伊索德》係容易譜寫，並可以很快為其帶來收入之作品。			
1857年1月20日	繼續構思。	《齊格菲》第一幕構思完成。	魏森董克於其蘇黎世新居旁造一棟房子，擬供華格納居住。	

時間	《崔斯坦與伊索德》	其他作品	私生活	其他
1857年3月9日	一位巴西人建議華格納，將《崔斯坦與伊索德》寫成義大利歌劇，於里約熱內盧演出，並獻給巴西皇帝彼德二世。			
1857年3月31日		瑪蒂德訪華格納時，後者完成《齊格菲》第一幕譜曲。		
1857年4月10日			受難日，華格納首次造訪魏森董克新居以及為他建造的房子。整個氣氛讓他想到渥夫藍的詩，而起了寫作《帕西法爾》的念頭。	
1857年4月28日			華格納與閔娜搬入位於「綠丘」之魏森董克新家旁邊之新居，並將其命名為「避難居」。	
1857年5月8日				華格納寫信給李斯特，敘述搬家的情形，並對新居大表滿意。
1857年6月18日		《齊格菲》第二幕譜曲構思開始，華格納在草稿上寫著「崔斯坦已決定」。		
1857年6月28日	華格納告知李斯特，暫停《齊格菲》譜曲，決定寫作《崔斯坦》，並預期這將是部小規模作品，很快就可以寫完。			
1857年6月30日至7月1日	卡斯魯劇院總監德弗里安(Eduard Devrient)訪蘇黎世，與華格納友人共訪華格納，建議在卡斯魯演出《崔斯坦》。			
1857年7月至8月	《崔斯坦》一些樂思，劇本草稿開始。			
1857年8月9日		《齊格菲》譜曲完全中斷，停在第二幕。		

時間	《崔斯坦與伊索德》	其他作品	私生活	其他
1857年8月18日				畢羅與柯西瑪於柏林結婚。
1857年8月20日	劇本散文稿開始,並進入劇本詩文寫作。			
1857年8月22日			魏森董克搬入新居與華格納為鄰。	
1857年9月5日			畢羅夫婦蜜月旅行至蘇黎世。華格納生命裡三位重要女人:閔娜、瑪蒂德、柯西瑪首次同桌。	
1857年9月18日	完成劇本原始版本。		華格納將完成之劇本交給瑪蒂德,後者看出劇本內容和自己的關係,柯西瑪則益發安靜。	
1857年9月28日				畢羅夫婦啟程回柏林,帶走一份《崔斯坦》劇本手抄本。
1857年10月1日	譜曲開始。			
1857年11月30日		開始譜寫《魏森董克之歌》,歌詞出自瑪蒂德之手。譜完〈天使〉。		
1857年12月4日至5日		《魏森董克之歌》,完成〈夢〉。		
1857年12月17日至19日		《魏森董克之歌》,完成〈痛苦〉。		
1857年12月23日			早上,華格納將〈夢〉的管絃樂版總譜帶至魏森董克家,做為瑪蒂德的生日之歌。	
1857年12月31日	第一幕構思完成,並將草稿獻給瑪蒂德,「將他提升到高處的『天使』」。			
1858年1月14日			魏森董克家發生家庭糾紛,並且瑪蒂德與閔娜之間亦產生衝突。華格納決定暫時離開「避難居」。	
1858年1月中至2月初				華格納赴巴黎後,再回蘇黎世。

時間	《崔斯坦與伊索德》	其他作品	私生活	其他
1858年2月6日	再度進行譜寫第一幕			
1858年2月27日	與B&H[+]簽約，由該公司出版《崔斯坦》；第一幕第一部份總譜寄給該公司。			
1858年4月3日	第一幕後半總譜寄給B&H。			
1858年4月7日			閔娜攔截了華格納給瑪蒂德的信，將信打開，並要求魏森董克家做解釋，幾乎釀成大醜聞。	
1858年4月15日			華格納送閔娜去療養。	
1858年4月23日			面對魏森董克責怪華格納，未對閔娜說明他和瑪蒂德的純潔友情，華格納寫信給閔娜，希望她忘記那些她無法理解的事情。	
1858年5月1日		《魏森董克之歌》，完成〈在溫室裡〉，其中含有《崔斯坦》第三幕的音樂。		
1858年5月4日	進行第二幕構思，並在草稿上註明「尚在避難居」。			
1858年5月22日			華格納與閔娜共渡他45歲生日。	
1858年5月底			閔娜回蘇黎世小住，被離婚的想法嚇到。	
1858年6月			華格納嚐試暫時停止與魏森董克家來往。	
1858年7月1日	第二幕構思結束。			
1858年7月5日	第二幕管絃樂構思開始。			
1858年7月15日			華格納接閔娜回蘇黎世，準備搬離「避難居」。	
1858年8月16日			畢羅陪華格納去向瑪蒂德告別，之後，畢羅與柯西瑪亦向華格納告別。	

+ Breitkopf & Härtel，德國重要之音樂出版公司；以下均簡寫成B&H。

時間	《崔斯坦與伊索德》	其他作品	私生活	其他
1858年8月17日				華格納離開「避難居」，取道日內瓦赴威尼斯。
1858年8月30日	華格納搬入位於威尼斯大運河邊的居斯蒂尼安尼宮，埋首於《崔斯坦》的工作。運河擺渡船夫的吆喝聲給予他《崔斯坦》第三幕牧人悲傷小曲的靈感。			
1858年9月2日				関娜離開蘇黎世，寫封信給瑪蒂德，怨後者令華格納要結束近廿二年的婚姻。
1858年10月19日	華格納寫信給李斯特，告知第一幕完成，並且總譜已由B&H刻印製版。			
1859年1月2日				華格納寫信給李斯特，述說自己期待能有一份安定收入，才能不受外界影響，全心於創作上。
1859年1月24日	第二幕第一部份總譜寄給B&H。			
1859年2月1日				華格納被限期離開威尼斯，但得以延長期限。
1859年3月18日	第二幕總譜完成。第二幕剩餘部份總譜寄給B&H；請B&H負責相關演出事宜。	《唐懷瑟》總譜寄給B&H。		
1859年3月24日				華格納不得再停留於威尼斯。取道米蘭赴琉森。
1859年4月2日			華格納赴蘇黎世一天，拜訪魏森董克家人。	

時間	《崔斯坦與伊索德》	其他作品	私生活	其他
1859年4月10日	第三幕構思開始。			
1859年5月1日	第三幕管絃樂構思開始。			
1859年6月5日	未來兩週內會寄第一批第三幕總譜給B&H。			
1859年6月7日	阿爾卑斯號的聲音帶給華格納寫作《崔斯坦》第三幕快樂小曲的靈感。			
1859年6月21日	B&H收到第一批第三幕總譜。			
1859年7月4日	第二批第三幕總譜寄給B&H。			
1859年7月26日	第三批第三幕總譜寄給B&H。			
1859年8月6日	下午四點半,華格納完成全劇,並等待魏森董克夫婦的來訪。	德勒斯登首次演出《羅安格林》。		
1859年8月7日	最後一批總譜寄給B&H。			
1859年8月10日	收到B & H寄來的稿費。			
1859年9月6日				華格納在魏森董克家渡過愉快的三天。為了赴巴黎定居,華格納將《指環》之出版權以六千法郎賣給魏森董克。
1859年9月10日				華格納抵巴黎,期待《唐懷瑟》能在此上演。
1859年10月	原計劃於卡斯魯的首演確定不成,因為沒有男高音敢唱崔斯坦。			
1859年11月17日			華格納再度嚐試拯救他的婚姻。閔娜來到巴黎,兩人之間的冷戰和衝突再度開始。	

時間	《崔斯坦與伊索德》	其他作品	私生活	其他
1859年12月	完成前奏曲的音樂會結尾版本。	出版商蕭特以一萬法郎買下《萊茵的黃金》，由於華格納已將出版權賣給魏森董克，後者必須同意才行，魏森董克同意了。		經由友人介紹，華格納和巴黎一些有影響的人士結識。
1860年1月		改寫《飛行的荷蘭人》序曲結尾。		畢羅幫忙華格納準備巴黎的音樂會。
1860年1月21日	華格納送白遼士一份付印的《崔斯坦》總譜。			
1860年1月25日、2月1日、2月8日				華格納三場巴黎音樂會，吸引巴黎重量級藝文人士聆賞，反應甚佳。
1860年3月中		拿破崙三世批准《唐懷瑟》於巴黎演出。		
1860年5月30日		完成《唐懷瑟》巴黎版狂歡場景之散文說明。		
1860年6月17日				華格納無法如期償還向魏森董克借的六千法郎，於是將尚未譜寫的《諸神的黃昏》做抵押。
1860年7月15日				華格納獲有條件赦免，他可以回德國，但不得進入薩克森境內。
1860年8月12日				自1849年5月以來，華格納首次再入德國境內。
1860年8月19日				回到巴黎。
1860年9月21日				叔本華逝於法蘭克福。

323

時間	《崔斯坦與伊索德》	其他作品	私生活	其他
1860年9月24日		巴黎開始排演《唐懷瑟》。		
1860年10月18日		完成《唐懷瑟》維納斯山一景之管絃樂草稿，該景將加在第一幕之前。		
1860年12月		《唐懷瑟》維納斯山一景總譜完成。		
1861年1月28日		《唐懷瑟》巴黎版狂歡場景完成。		
1861年3月13日		排練164次後，《唐懷瑟》終於在巴黎演出，卻是一場大騷動。3月18日及3月25日的演出亦然，華格納撤回總譜，波特萊爾為文大表遺憾。		
1861年4月18日	華格納抵卡斯魯，重新安排當地的《崔斯坦》首演。			
1861年5月	短暫回巴黎後，華格納取道卡斯魯赴維也納，找尋演出《崔斯坦》的歌者。維也納不答應借將，但同意安排《崔斯坦》在維也納首演。			
1861年5月22日			華格納於蘇黎世拜訪魏森董克家，共度其生日。	
1861年7月11日				華格納搬出巴黎住所，四處旅行。
1861年9月	《崔斯坦》在維也納的首演亦很可能因為男高音的問題而不成。			
1861年11月		決定寫作《紐倫堡的名歌手》。完成散文草稿。		
1861年12月底		開始寫作《紐倫堡的名歌手》劇本。		經由友人，尼采接觸了《崔斯坦》的鋼琴譜。
1862年1月		完成《紐倫堡的名歌手》劇本初稿。		

時間	《崔斯坦與伊索德》	其他作品	私生活	其他
1862年2月至3月			華格納暫居於畢布里希,寫信問閔娜是否願意再和他一起生活。閔娜在未事先通知的狀況下於2月21日來到畢布里希,待至3月3日離開。期間兩人依舊衝突不斷。	
1862年3月28日				華格納獲得完全赦免,包括薩克森。但他並未因此回德勒斯登。
1862年3月底		開始寫作《紐倫堡的名歌手》前奏曲。		
1862年4月13-20日		《紐倫堡的名歌手》前奏曲管絃樂譜草稿。		
1862年5月22日		《紐倫堡的名歌手》第三幕前奏構思。	華格納生日。	
1862年5月26-28日			赴卡斯魯,觀賞《羅安格林》,並結識飾唱主角的歌者施諾爾,華格納甚為欣賞此位男高音。	
1862年6月3日		《紐倫堡的名歌手》前奏曲配器開始。		
1862年6月				閔娜拒絕離婚。
1862年7月初	在畢羅的協助下,華格納和施諾爾夫婦(路德維希與馬維娜)開始排練《崔斯坦》。			畢羅夫婦至畢布里希拜訪華格納。
1862年8月				畢羅夫婦取道法蘭克福回柏林,華格納送行至法蘭克福。畢羅首次感覺到妻子與華格納之間隱約的情愫。

時間	《崔斯坦與伊索德》	其他作品	私生活	其他
1862年10月			蕭特不願繼續預付《紐倫堡的名歌手》的酬勞，華格納苦求亦無用。	
1862年11月1日		華格納於萊比錫指揮《紐倫堡的名歌手》前奏曲首演。畢羅夫婦亦在場。		
1862年11月3-7日			華格納赴德勒斯登，最後一次和閔娜相處，並做最後的告別。	
1862年11月13日				搬離畢布里希。
1862年年底		決定將《指環》劇本出版，並寫了很長的前言，說明他對該作品和已構思成形的音樂節理念。		
1863年2月				月初，布拉格音樂會。
1863年2月19日至4月17日				華格納赴聖彼得堡及莫斯科開音樂會。
1863年4月下旬至5月初				華格納取道柏林回維也內，以近月的收入於維也納租屋定居。
1863年5月12日				搬入維也納新居。
1863年6月中		完成《紐倫堡的名歌手》第一幕第一景總譜。		
1863年11月28日			當天下午，華格納與柯西瑪共乘馬車出遊，兩人互相承諾相屬對方。之後，兩人一同聆賞畢羅的音樂會。次日華格納即離開柏林，另赴他處。	在數月之各地音樂會旅行後，華格納抵柏林拜訪畢羅夫婦。

時間	《崔斯坦與伊索德》	其他作品	私生活	其他
1864年1月至2月				華格納財務狀況日益困窘，無人伸出援手。
1864年3月10日				路易二世以十八歲之齡繼承巴伐利亞王位。
1864年3月	《崔斯坦》在維也納的首演確定無望。			華格納必須變賣家當。
1864年3月23日				華格納負債太多，逃離維也納。
1864年3月25日				華格納途經慕尼黑，於櫥窗中看到路易二世的畫像，為其俊美動容。
1864年4月28日				四處流浪後，華格納抵斯圖佳特。
1864年5月3日				路易二世特使於斯圖佳特找到華格納，交給他國王本人照片、一只戒指及國王口信，向華格納表示欽慕之意。兩人於當晚啟程，搭火車赴慕尼黑。
1864年5月4日				路易二世於早上接見華格納。
1864年5月至6月			華格納定居慕尼黑近郊史塔貝克湖畔。	以路易二世資助的錢，華格納還清維也納的債務。
1864年6月29日			柯西瑪應華格納之邀，帶著兩個女兒赴慕尼黑。兩人感情更趨穩固。	

時間	《崔斯坦與伊索德》	其他作品	私生活	其他
1864年7月7日				畢羅到訪，至秋天時，多次重病，幾至全身癱瘓。
1864年9月26日		決定繼續寫作《指環》。		
1864年9月27日			華格納於慕尼黑城內租屋，並於10月15日搬入。	
1864年10月18日				將《指環》賣給路易二世。為感謝他的大力資助，華格納幾乎將所有的作品和重要手稿送給國王。
1864年11月20日				畢羅家搬至慕尼黑。稍晚，畢羅接下王室指揮一職。
1864年11月26日				路易二世下令在慕尼黑建造一慶典劇院，以演出《指環》全劇。
1864年12月22日		《齊格菲》第二幕總譜開始。		
1865年2月至3月				路易二世身邊臣子政爭，華格納亦成為因素之一，而暫時不得與國王見面。
1865年4月10日	畢羅指揮樂團，做第一次的樂團排練。		華格納與柯西瑪的第一個孩子伊索德出生。	
1865年5月11日	總彩排。首演卻因諸多原因被迫延期。			
1865年6月10日	於慕尼黑首演，路易二世亦在座觀賞			
1865年6月13日、19日及7月1日	第二次至第四次演出。			首演男高音施諾爾於7月21日逝於德勒斯登。

華格納《崔斯坦與伊索德》
研究資料選粹

梅樂亙　（Jürgen Maehder）　輯

縮寫說明：

AfMw	*Archiv für Musikwissenschaft*
COJ	*Cambridge Opera Journal*
CUP	Cambridge University Press
GQ	*German Quarterly*
Mf	*Die Musikforschung*
NZfM	*Neue Zeitschrift für Musik*
OUP	Oxford University Press
PUP	Princeton University Press
UCP	University of California Press

Carolyn Abbate, "*Tristan* in the Composition of *Pelléas*", in: *19th-Century Music* 5/1981, 117-141.

Carolyn Abbate, "Wagner, »On Modulation« and Tristan", in: *COJ* 1/1989, 33-58.

Carolyn Abbate/Roger Parker (eds.), *Analyzing Opera. Verdi and Wagner*, Berkeley/Los Angeles/London (UCP) 1989.

Carolyn Abbate, "Opera as Symphony, a Wagnerian Myth", in: Carolyn Abbate/Roger Parker (eds.), *Analyzing Opera. Verdi and Wagner*, Berkeley/Los Angeles/London (UCP) 1989, 92-124.

Carolyn Abbate, *Unsung Voices: Opera and Musical Narrative in the Nineteenth Century*, Princeton (PUP) 1991.

Carolyn Abbate, "Die ewige Rückkehr von *Tristan*", in: Annegret Fauser/Manuela Schwartz (eds.), *Von Wagner zum Wagnérisme. Musik — Literatur — Kunst — Politik, Leipzig* (Leipziger Universitätsverlag) 1999, 293-313.

Theodor W. Adorno, *Versuch über Wagner*, Frankfurt (Suhrkamp) 1971 (= Gesammelte Schriften 13); 英譯：*In Search of Wagner*, trans. Rodney Livingstone, Manchester (NLB) 1981.

Theodor W. Adorno, *Ästhetische Theorie*, eds. Gretel Adorno/Rolf Tiedemann, Frankfurt (Suhrkamp) 1970 (= Gesammelte Schriften 7); 英譯：*Aesthetic Theory*, trans. C. Lenhardt, London (Routledge & Kegan Paul) 1984.

J. B. Allfeld, *Tristan und Isolde von Richard Wagner — Kritisch beleuchtet mit einleitenden Bemerkungen über Melodie und Musik*, München (Caesar Fritsch) 1865.

Adolphe Appia, *Die Musik und die Inscenierung*, München (Bruckmann) 1899.

Adolphe Appia, *Œuvres complètes*, ed. Marie Louise Bablet-Hahn, Lausanne (Office du Livre) 1983 sqq.

Anna Bahr-Mildenburg, *Darstellung der Werke Richard Wagners aus dem Geiste der Dichtung und Musik. »Tristan und Isolde«. Vollständige Regiebearbeitung sämtlicher Partien mit Notenbeispielen*, Leipzig/Wien (Musikwissenschaftlicher Verlag) 1936.

Robert Bailey, *The Genesis of »Tristan und Isolde« and a Study of Wagner's Sketches and Drafts for the First Act*, Diss. Princeton University 1969.

Robert Bailey, *Richard Wagner, Prelude and Transfiguration from »Tristan und Isolde«: The Authoritative Scores, Historical Background, Sketches and Drafts, Views and Comments, Analytical Essays*, New York (Norton) 1985.

Evan Baker, "Richard Wagner and His Search for the Ideal Theatrical Space", in: Mark A. Radice (ed.), *Opera in Context. Essays on Historical Staging from the Late Renaissance to the Time of Puccini*, Portland/OR (Amadeus Press) 1998, 241-278.

Evan Baker, *From the Score to the Stage: An Illustrated History of Opera Production and Staging in Continental Europe*, Chicago (Chicago University Press) 2013.

Nicholas Baragwanath, "Anna Bahr-Mildenburg, Gesture, and the Bayreuth Style", in: *Musical Times* 148/2007, 63-74.

Ulrich Bartels, *Analytisch-entstehungsgeschichtliche Studien zu Wagners »Tristan und Isolde« anhand der Kompositionsskizze des zweiten und dritten Aktes*, Köln (Studio) 1995.

Richard Bass, "From Gretchen to Tristan: The Changing Role of Harmonic Sequences in the Nineteenth Century", in: *19th-Century Music* 19/1996, 263-285.

Oswald Georg Bauer, *Richard Wagner. Die Bühnenwerke von der Uraufführung bis heute*, Frankfurt/ Berlin/Wien (Propyläen Verlag) 1982; 法譯：Fribourg/CH (Office du Livre) 1982; 英譯1983.

Carl Friedrich Baumann, *Bühnentechnik im Festspielhaus Bayreuth*, München (Prestel) 1980.

Heinz Becker, "Katastrophe und Còlpo di scena bei Richard Wagner", in: Peter Petersen (ed.), *Musikkulturgeschichte. Festschrift für Constantin Floros zum 60. Geburtstag*, Wiesbaden (Breitkopf & Härtel) 1990, 305-314.

Udo Bermbach, *Der Wahn des Gesamtkunstwerks. Richard Wagners politisch-ästhetische Utopie*, Frankfurt (Fischer) 1994.

Giuseppe Bevilacqua (ed.), *Parole e musica. L'esperienza wagneriana nella cultura fra romanticismo e decadentismo*, Firenze (Olschki) 1986 (= Civiltà Veneziana 33).

Norbert Bolz, "*Tristan und Isolde* — Richard Wagner als Leser Gottfrieds", in: Jürgen Kühnel et al. (eds.), *Mittelalter-Rezeption*, Göppingen (Kümmerle) 1979, 273-293.

Dieter Borchmeyer, "Welt im sterbenden Licht", Programmheft der Bayreuther Festspiele 1981, Bayreuth (Festspiele) 1981, 1-38.

Dieter Borchmeyer, *Das Theater Richard Wagners*, Stuttgart (Reclam) 1982; 英譯：*Richard Wagner: Theory and Theatre*, trans. Stewart Spencer, Oxford (Clarendon) 1991.

Dieter Borchmeyer (ed.), *Wege des Mythos in der Moderne. Richard Wagners »Der Ring des Nibelungen«*, München (dtv) 1987.

Camilla Bork, "*Tod und Verklärung*: Isoldes Liebestod als Modell künstlerischer Schlußgestaltung", in: Hermann Danuser/Herfried Münkler (eds.), *Zukunftsbilder: Richard Wagners Revolution und ihre Folgen*, Schliengen (Argus) 2002, 161-178.

Eric Chafe, *The Tragic and the Ecstatic: The Musical Revolution of Wagner's »Tristan und Isolde«*, Oxford/New York (OUP) 2005.

Carl Dahlhaus, "Wagners Begriff der dichterisch-musikalischen Periode", in: Walter Salmen (ed.), *Beiträge zur Geschichte der Musikanschauung im 19. Jahrhundert*, Regensburg (Bosse) 1965, 179-194.

Carl Dahlhaus, "Eduard Hanslick und der musikalische Formbegriff", in: *Mf* 20/1967, 145-153.

Carl Dahlhaus, *Die Bedeutung des Gestischen im Musikdrama Richard Wagners*, München (Bayerische Akademie der Wissenschaften) 1970.

331

Carl Dahlhaus (ed.), *Das Drama Richard Wagners als musikalisches Kunstwerk*, Regensburg (Bosse) 1970; 內含 Carl Dahlhaus, "Zur Geschichte der Leitmotivtechnik bei Wagner", 17-36.

Carl Dahlhaus, *Wagners Konzeption des musikalischen Dramas*, Regensburg (Bosse) 1971, [2]München/ Kassel (dtv/Bärenreiter) 1990.

Carl Dahlhaus, *Richard Wagners Musikdramen*, Velber (Friedrich Verlag) 1971; 英譯：*Richard Wagner's Music Dramas*, trans. Mary Whittall, Cambridge (CUP) 1979.

Carl Dahlhaus (ed.), *Richard Wagner — Werk und Wirkung*, Regensburg (Bosse) 1971.

Carl Dahlhaus, "Wagners dramatisch-musikalischer Formbegriff", in: *Analecta musicologica* 11/1972, 290-303.

Carl Dahlhaus, "Wagners »Kunst des Übergangs«: Der Zwiegesang in *Tristan und Isolde*", in: Gerhard Schuhmacher, *Zur musikalischen Analyse*, Darmstadt (Wissenschaftliche Buchgesellschaft) 1974, 475-486.

Carl Dahlhaus, *Die Idee der absoluten Musik*, München (dtv) 1978; 英譯：*The Idea of Absolute Music*, trans. Roger Lustig, Chicago (University of Chicago Press) 1989.

Carl Dahlhaus, "*Tristan*-Harmonik und Tonalität", in: *Melos/NZfM* 4/1978, 215-219.

Carl Dahlhaus, *Die Musik des 19. Jahrhunderts*, Laaber (Laaber)/Wiesbaden (Athenaion) 1980 (= Neues Handbuch der Musikwissenschaft 6); 英譯：*Nineteenth-Century Music*, trans. J. Bradford Robinson, Berkeley/Los Angeles (UCP) 1989.

Carl Dahlhaus, *Vom Musikdrama zur Literaturoper*, München/Salzburg (Katzbichler) 1983.

Carl Dahlhaus/John Deathridge, *The New Grove: Wagner*, New York (Norton) 1984.

Carl Dahlhaus/Egon Voss (eds.), *Wagnerliteratur — Wagnerforschung*, Mainz (Schott) 1985.

Carl Dahlhaus, *Klassische und romantische Musikästhetik*, Laaber (Laaber) 1988.

Hermann Danuser, "Tristanakkord", in: Ludwig Finscher (ed.), *Die Musik in Geschichte und Gegenwart*, »Sachteil«, vol. 9, [2]Kassel etc./Stuttgart/Weimar (Bärenreiter/Metzler) 1998, Sp. 832-844.

Hermann Danuser, "Der Rätselklang: Zur historischen Semiotik des Tristanakkordes", in: Hermann Danuser/Herfried Münkler (eds.), *Zukunftsbilder: Richard Wagners Revolution und ihre Folgen in Kunst und Politik*, Schliengen (Argus) 2002, 151-160.

Audrey Ekdahl Davidson, *Olivier Messiaen and the Tristan Myth*, New York (Praeger Publishers) 2001.

François De Médicis, "»Tristan dans La Mer«: Le crépuscule wagnérien noyé dans le zénith debussyste?", in: *Acta musicologica* 79/2007, 195-251.

John Deathridge/Martin Geck/Egon Voss, *Verzeichnis der musikalischen Werke Richard Wagners (WWV)*, Mainz (Schott) 1986.

John Deathridge, "Wagner and the Post-Modern", in: *COJ* 4/1992, 143-161; reprinted in: John Deathridge, *Wagner Beyond Good and Evil*, Berkeley/CA (UCP) 2008, 209-226.

John Deathridge, "Postmortem on Isolde", in: John Deathridge, *Wagner Beyond Good and Evil*, Berkeley/CA (UCP) 2008, 133-155.

Ulrich Dittmann, *Thomas Mann, »Tristan«. Erläuterungen und Dokumente*, Stuttgart (Reclam) 1971.

Sieghart Döhring, "Die Wahnsinnsszene", in: Heinz Becker (ed.), *Die »Couleur locale« in der Oper des 19. Jahrhunderts*, Regensburg (Bosse) 1976, 279-314.

Klaus Ebbeke, "Richard Wagners »Kunst des Übergangs«. Zur zweiten Szene des zweiten Aktes von *Tristan und Isolde,* insbesondere zu den Takten 634-1116", in: Josef Kuckertz/Helga de la Motte-Haber/ Christian Martin Schmidt/Wilhelm Seidel (eds.), *Neue Musik und Tradition. Festschrift Rudolf Stephan zum 65. Geburtstag*, Laaber (Laaber) 1990, 259-270.

Manfred Eger, *Königsfreundschaft: Ludwig, Richard Wagner, Legende und Wirklichkeit*, Bayreuth (Richard-Wagner-Stiftung) 1987.

Manfred Eger, "Die Mär vom gestohlenen Tristan-Akkord. Ein groteskes Kapitel der Liszt-Wagner-Forschung", in: *Mf* 52/1999, 436-463.

Heide Eilert, "Im Treibhaus. Motive der europäisachen Décadence in Theodor Fontanes Roman *L'Adultera*", in: *Jahrbuch der deutschen Schillergesellschaft* 22/1978, 496-517.

Ralf Eisinger, *Richard Wagner — Idee und Dramaturgie des allegorischen Traumbildes*, Diss. LMU München 1987.

Inta M. Ezergailis, "Spinell's Letter: An Approach to Thomas Mann's *Tristan*", in: *German Life and Letters* 25/1972, 377-382.

Hermann Fähnrich, *Thomas Manns episches Musizieren im Sinne Richard Wagners. Parodie und Konkurrenz*, ed. Maria Hülle-Keeding, Frankfurt (Herchen) 1986.

Annegret Fauser/Manuela Schwartz (eds.), *Von Wagner zum Wagnérisme. Musik — Literatur — Kunst — Politik*, Leipzig (Leipziger Universitätsverlag) 1999.

Irmtraud Flechsig, "Beziehungen zwischen textlicher und musikalischer Struktur in Richard Wagners *Tristan und Isolde*", in: Carl Dahlhaus (ed.), *Das Drama Richard Wagners als musikalisches Kunstwerk*, Regensburg (Bosse) 1970, 239-257.

Rainer Franke, *Richard Wagners Zürcher Kunstschriften*, Hamburg (Wagner) 1983.

Sven Friedrich, *Das auratische Kunstwerk. Zur Ästhetik von Richard Wagners Musiktheater-Utopie*, Tübingen (Niemeyer) 1996.

Othmar Fries, *Richard Wagner und die deutsche Romantik. Versuch einer Einordnung*, Zürich (Atlantis) 1952.

Wolfgang Frühwald, "Romantische Sehnsucht und Liebestod in Richard Wagners *Tristan und Isolde*", in: Wolfgang Böhme (ed.), *Liebe und Erlösung. Über Richard Wagner*, Karlsruhe (Evangelische Akademie Baden) 1983 (= Herrenalber Texte 48).

Martin Geck, *Die Bildnisse Richard Wagners*, München (Prestel) 1970.

Heinz Gockel et al. (eds.), *Wagner — Nietzsche — Thomas Mann. Festschrift für Eckhard Heftrich*, Frankfurt (Vittorio Klostermann) 1993.

Wolfgang Golther, *Tristan und Isolde in der französischen und deutschen Literatur des Mittelalters und der Neuzeit*, Berlin/Leipzig (De Gruyter) 1929.

Gottfried von Straßburg, *Tristan*, ed. Rüdiger Krohn, 3 vols., Stuttgart (Reclam) 1980.

Martin Gregor-Dellin, *Richard Wagner: Sein Leben, Sein Werk, Sein Jahrhundert*, München (Piper) 1980; 英譯：*Richard Wagner: His Life, His Work, His Century*, trans. J. Maxwell Brownjohn, New York (Harcourt Brace Jovanovich) 1983.

Thomas S. Grey, *Richard Wagner and the Aesthetics of Musical Form in the Mid-Nineteenth Century (1840-60)*, Diss. University of California/Berkeley 1988.

Thomas S. Grey, "Wagner, the Overture, and the Aesthetics of Musical Form", in: *19th-Century Music* 12/1988, 3-22.

Thomas S. Grey, *Wagner's Musical Prose. Texts and Contents*, Cambridge (CUP) 1995.

Dorothee Grill, *Tristan-Dramen des 19. Jahrhunderts*, Göppingen (Kümmerle) 1997.

Arthur Groos, "Wagner's *Tristan*: In Defence of the Libretto", in: *Music & Letters* 69/1988, 465-481.

Arthur Groos, "Appropriation in Wagner's *Tristan* libretto", in: Arthur Groos/Roger Parker (eds.), *Reading Opera*, Princeton (PUP) 1988, 12-33.

Arthur Groos (ed.), *Richard Wagner, »Tristan und Isolde«*, Cambridge (CUP) 2011.

Hans Grunsky, "Vom Sinngehalt des Tristandramas", in: *Bayreuther Festspielbuch 1952*, Bayreuth (Bayreuther Festspiele) 1952, 52-69.

Adriana Guarnieri Corazzol, *Tristano, mio Tristano. Gli scrittori italiani e il caso Wagner*, Bologna (Il Mulino) 1988.

Adriana Guarnieri Corazzol, *Sensualità senza carne. La musica nella vita e nell'opera di d'Annunzio*, Bologna (Il Mulino) 1990.

Adriana Guarnieri Corazzol, *Musica e letteratura in Italia tra Ottocento e Novecento*, Milano (Sansoni) 2000.

Heinrich Habel, *Festspielhaus und Wahnfried. Geplante und ausgeführte Bauten Richard Wagners*, München (Prestel) 1985.

Hanne Hauenstein, *Zu den Rollen der Marke-Figur in Gottfrieds »Tristan«*, Göppingen (Kümmerle) 2006.

Brigitte Heldt, *Richard Wagner, »Tristan und Isolde«. Das Werk und seine Inszenierung*, Laaber (Laaber) 1994.

Gerhard Heldt (ed.), *Richard Wagner: Mittler zwischen Zeiten*, Anif/Salzburg (Müller-Speiser) 1990.

Hans-Joachim Heßler, *Der »Tristan«-Roman des Gottfried von Straßburg und Richard Wagners »Tristan und Isolde«. Eine Gegenüberstellung im Brennpunkt von Ethik und Ästhetik*, Dortmund (NonEM Verlag) 2001.

Theo Hirsbrunner, "Schwierigkeiten beim Erzählen der Handlung von Richard Wagners *Tristan und Isolde*", in: *Schweizerische Musikzeitung* 58/1973, 137-143.

Theo Hirsbrunner, "Rebellion der Dekadenz. Eine Studie über Richard Wagners *Tristan und Isolde*", in: Theo Hirsbrunner, *Von Richard Wagner bis Pierre Boulez*, Anif (Müller-Speiser) 1997, 9-21.

Robin Holloway, *Debussy and Wagner*, London (Eulenburg) 1979.

Ludwig Holtmeier, "Der Tristanakkord und die neue Funktionstheorie", in: *Musiktheorie* 17/2002, 361-365.

Christoph Huber, *Gottfried von Straßburg, »Tristan und Isolde«. Eine Einführung*, München/Zürich (Atlantis) 1986.

Oliver Huck, "Musik und Sprache in und zu Richard Wagners *Tristan und Isolde*", in: Christian Berger (ed.), *Musik jenseits der Grenze der Sprache*, Freiburg (Rombach) 2004, 157-172.

Kurt Hübner, *Die Wahrheit des Mythos*, München (C. H. Beck) 1985.

Steven Huebner, "Massenet and Wagner: Bridling the Influence", *COJ* 5/1993, 223-238.

Steven Huebner, *French Opera at the Fin de siècle. Wagnerism, Nationalism, and Style*, Oxford (OUP) 1999.

Anette Ingenhoff, *Drama oder Epos? Richard Wagners Gattungstheorie des musikalischen Dramas*, Tübingen (Niemeyer) 1987.

Jean Louis Jam/Gérard Loubinoux, "D'une Walkyrie à l'autre... Querelles des traductions", in: Annegret Fauser/Manuela Schwartz (eds.), *Von Wagner zum Wagnérisme. Musik — Literatur — Kunst — Politik*, Leipzig (Leipziger Universitätsverlag) 1999, 401-430.

Ute Jung, *Die Rezeption der Kunst Richard Wagners in Italien*, Regensburg (Bosse) 1973.

Klaus Günter Just, "Richard Wagner — ein Dichter? Marginalien zum Opernlibretto des 19. Jahrhunderts", in: Stefan Kunze (ed.), *Richard Wagner. Von der Oper zum Musikdrama*, Bern/München (Francke) 1978, 79-94.

Martine Kahane/Nicole Wild (eds.), *Wagner et la France*, Paris (Herscher) 1983.

Anna Keck, *Die Liebeskonzeption der mittelalterlichen Tristanromane. Zur Erzähllogik der Werke Bérouls, Eilharts, Thomas' und Gottfrieds*, München (Fink) 1998.

335

Eckehard Kiem, "Entwicklungsmotive: Ein Struktur- und Ausdrucksaspekt im *Tristan*", in: Eckehard Kiem/Ludwig Holtmeier (eds.), *Richard Wagner und seine Zeit*, Laaber (Laaber) 2003, 261-270.

Ulrike Kienzle, »— *daß wissend würde die Welt!«. Religion und Philosophie in Richard Wagners Musikdramen*, Würzburg (Königshausen & Neumann) 2005.

William Kinderman, "Das »Geheimnis der Form« in Wagners *Tristan und Isolde*", in: *AfMw* 40/1983, 174-188.

William Kinderman, "Hans Sachs's »Cobbler's Song«, Tristan, and the »Bitter Cry of the Resigned Man«", in: *The Journal of Musicological Research* 13/1993, 161-184.

William Kinderman, "Dramatic Recapitulation and Tonal Pairing in Wagner's *Tristan und Isolde* and *Parsifal*", in: William Kinderman/Harald Krebs (eds.), *The Second Practice of Nineteenth-Century Tonality*, Lincoln/NE (University of Nebraska Press) 1996, 178-214.

Lida Kirchberger, "Thomas Manns *Tristan*", in: *The Germanic Review* 36/1961, 282-297.

Richard Klein, "Farbe versus Faktur. Kritische Anmerkungen zu einer These Adornos über die Kompositionstechnik Richard Wagners", *AfMw* 48/1991, 87-109.

Richard Klein, *Solidarität mit Metaphysik? Ein Versuch über die musikphilosophische Problematik der Wagner-Kritik Theodor W. Adornos*, Würzburg (Königshausen & Neumann) 1991.

Thomas Klugkist, *Glühende Konstruktion. Thomas Manns »Tristan« und das »Dreigestirn«: Schopenhauer, Nietzsche und Wagner*, Würzburg (Königshausen & Neumann) 1995.

Raymond Knapp, "»Selbst dann bin ich die Welt«: On the Subjective-Musical Basis of Wagner's Gesamtkunstwelt", in: *19th-Century Music* 29/2005, 142-160.

Martin Knust, *Gestik und Sprachvertonung im Werk Richard Wagners. Einflüsse zeitgenössischer Rezitations- und Deklamationspraxis*, Berlin (Frank & Timme) 2007.

Martin Knust, *Richard Wagner. Ein Leben für die Bühne*, Köln/Wien (Böhlau) 2013.

Erwin Koppen, *Dekadenter Wagnerismus. Studien zur europäischen Literatur des Fin de siècle*, Berlin/New York (de Gruyter) 1973.

Erwin Koppen, "Wagner und die Folgen. Der Wagnerismus — Begriff und Phänomen", in: Ulrich Müller/Peter Wapnewski (eds.), *Richard-Wagner-Handbuch*, Stuttgart (Kröner) 1986, 609-624.

Manfred Kreckel, *Richard Wagner und die französischen Frühsozialisten*, Bern/Frankfurt (Peter Lang) 1986.

Klaus Kropfinger, *Wagner und Beethoven: Studien zur Beethoven-Rezeption Richard Wagners*, Regensburg (Bosse) 1974; 英譯：*Wagner and Beethoven: Richard Wagner's Reception of Beethoven*, trans. Peter Palmer, Cambridge (CUP) 1991.

Hellmuth Kühn, "Brangänes Wächtergesang. Zur Differenz zwischen dem Musikdrama und der französischen Großen Oper", in: Carl Dahlhaus (ed.), *Richard Wagner — Werk und Wirkung*, Regensburg (Bosse) 1971, 117-125.

336

Stefan Kunze, "Über Melodiebegriff und musikalischen Bau in Wagners Musikdrama, dargestellt an Beispielen aus *Holländer* und *Ring*", in: Carl Dahlhaus (ed.), *Das Drama Richard Wagners als musikalisches Kunstwerk*, Regensburg (Bosse) 1970, 111-144.

Stefan Kunze, "Richard Wagners Idee des »Gesamtkunstwerks«", in: Helmut Koopmann/J. Adolf Schmoll gen. Eisenwerth (eds.), *Beiträge zur Theorie der Künste im 19. Jahrhundert*, vol. 2, Frankfurt (Vittorio Klostermann) 1972, 196-229.

Stefan Kunze (ed.), *Richard Wagner. Von der Oper zum Musikdrama*, Bern/München (Francke) 1978.

Stefan Kunze, "Naturszenen in Wagner Musikdrama", in: Herbert Barth (ed.), *Bayreuther Dramaturgie. Der Ring des Nibelungen*, Stuttgart/Zürich (Belser) 1980, 299-308.

Stefan Kunze, *Der Kunstbegriff Richard Wagners*, Regensburg (Bosse) 1983.

Stefan Kunze, "Richard Wagners imaginäre Szene. Gedanken zu Musik und Regie im Musikdrama", in: Hans Jürg Lüthi (ed.), *Dramatisches Werk und Theaterwirklichkeit*, Bern (Paul Haupt) 1983 (= Berner Universitätsschriften 28), 35-44.

Stefan Kunze, "Szenische Vision und musikalische Struktur in Wagners Musikdrama", in: Stefan Kunze, *De Musica*, eds. Rudolf Bockholdt/Erika Kunze, Tutzing (Schneider) 1998, 441-452.

Harry Kupfer, *Richard Wagners »Tristan und Isolde«. Möglichkeiten einer heutigen Aufführung*, Diplomarbeit Theaterhochschule »Hans Otto«, Leipzig 1957.

Ernst Kurth, *Romantische Harmonik und ihre Krise in Wagners »Tristan«*, Berlin 1923, reprint Hildesheim (Olms) 1968.

David C. Large/William Weber (eds.), *Wagnerism in European Culture and Politics*, Ithaca/London (Cornell University Press) 1984.

Herbert Lehnert, "*Tristan, Tonio Kröger* und *Der Tod in Venedig*. Ein Strukturvergleich", in: *Orbis Literarum* 24/1969, 271-304.

Claude Lévi-Strauss, "Wagner — Vater der strukturalen Analyse der Mythen", in: Herbert Barth (ed.), *Bayreuther Dramaturgie. Der Ring des Nibelungen*, Stuttgart/Zürich (Belser) 1980, 289-298.

Friedrich Lippmann, "Wagner und Italien", in: Friedrich Lippmann (ed.), *Colloquium »Verdi-Wagner«, Rom 1969*, Köln/Wien (Böhlau) 1972 (= Analecta Musicologica 11), 200-247.

羅基敏／梅樂亙（編），《愛之死 — 華格納的《崔斯坦與伊索德》》，台北（高談）2003。

Kii-Ming Lo, "»Im Dunkel du, im Lichte ich!« — Jean-Pierre Ponnelles Bayreuther Inszenierung von *Tristan und Isolde*", in: Roberto Illiano (ed.), Kongreßbericht Pistoia 2013, in preparation.

Alfred Lorenz, *Das Geheimnis der Form bei Richard Wagner*, 4 vols., Berlin (Max Hesse) 1924-1933, reprint Tutzing (Schneider) 1966.

Dietrich Mack, *Der Bayreuther Inszenierungsstil*, München (Prestel) 1976.

337

Dietrich Mack (ed.), *Richard Wagner. Das Betroffensein der Nachwelt. Beiträge zur Wirkungsgeschichte*, Darmstadt (Wissenschaftliche Buchgesellschaft) 1984.

Jürgen Maehder, "Die Poetisierung der Klangfarben in Dichtung und Musik der deutschen Romantik", in: *AURORA, Jahrbuch der Eichendorff-Gesellschaft* 38/1978, 9-31.

Jürgen Maehder, "Verfremdete Instrumentation — Ein Versuch über beschädigten Schönklang", in: Jürg Stenzl (ed.), *Schweizer Beiträge zur Musikwissenschaft* 4/1980, 103-150.

Jürgen Maehder, "Ein Klanggewand für die Nacht — Zur Partitur von *Tristan und Isolde*", Programmheft der Bayreuther Festspiele 1982, Bayreuth (Festspiele) 1982, 23-38.

Jürgen Maehder, "Orchestrationstechnik und Klangfarbendramaturgie in Richard Wagners *Tristan und Isolde*", in: Wolfgang Storch (ed.), *Ein deutscher Traum*, Bochum (Edition Hentrich) 1990, 181-202.

Jürgen Maehder, "Vestire di suoni la notte — Il *Tristano e Isotta* di Wagner come costruzione timbrica", Programmheft des Gran Teatro La Fenice, Venezia (La Fenice) 1994, 115-137.

Jürgen Maehder, "Formen des Wagnerismus in der italienischen Oper des Fin de siècle", in: Annegret Fauser/Manuela Schwartz (eds.), *Von Wagner zum Wagnérisme. Musik — Literatur — Kunst — Politik*, Leipzig (Leipziger Universitätsverlag) 1999, 449-485.

Jürgen Maehder, "A Mantle of Sound for the Night — Timbre in Wagner's *Tristan and Isolde*", in: Arthur Groos (ed.), *Richard Wagner, »Tristan und Isolde«*, Cambridge (CUP) 2011, 95-119 and 180-185.

Marion Mälzer, *Die Isolde-Gestalten in den mittelalterlichen deutschen Tristan-Dichtungen. Ein Beitrag zum diachronischen Wandel*, Heidelberg (Winter) 1991.

Bryan Magee, *Wagner and Philosophy*, London (Penguin) 2000.

Claus-Steffen Mahnkopf (ed.), *Richard Wagner. Konstrukteur der Moderne*, Stuttgart (Klett-Cotta) 1999.

Timothy Martin, *Joyce and Wagner. A Study of Influence*, Cambridge (CUP) 1991.

Hans Mayer, "Tristans Schweigen", in: Hans Mayer, *Anmerkungen zu Richard Wagner*, Frankfurt (Suhrkamp) 1977, 61-75.

Hans Mayer, "Der tragische Held und seine Freunde. Bemerkungen zu Wolfram, Brangäne, Kurwenal", Programmheft der Bayreuther Festspiele 1981, Bayreuth (Festspiele) 1981, 39-45.

Stephen McClatchie, "The Warrior Foil'd: Alfred Lorenz's Wagner Analyses", in: *Wagner* 11/1990, 3-12.

Patrick McCreless, *Schenker and the Norns*, in: Carolyn Abbate/Roger Parker (eds.), *Analyzing Opera. Verdi and Wagner*, Berkeley/Los Angeles/London (UCP) 1989, 276-297.

Volker Mertens, "Richard Wagner und das Mittelalter", in: Ulrich Müller/Ursula Müller (eds.), *Richard Wagner und sein Mittelalter*, Anif/Salzburg (Müller Speiser) 1989, 9-84.

Volker Mertens/Ulrich Müller (eds.), *Epische Stoffe des Mittelalters*, Stuttgart (Kröner) 1984.

Volker Mertens, "Der Tristanstoff in der europäischen Literatur", in: *Wagnerspectrum* 1/2005, 11-42.

Barry Millington, *Wagner*, Princeton (PUP) 1992.

Barry Millington (ed.), *The Wagner Compendium*, London (Thames and Hudson)/New York (Schirmer Books) 1992.

Barry Millington/Stewart Spencer (eds.), *Wagner in Performance*, New Haven/CT (Yale University Press) 1992.

Robert P. Morgan, "Circular Form in the Tristan Prelude", in: *Journal of the American Musicological Society* 53/2000, 69-103.

Ulrich Müller/Peter Wapnewski (eds.), *Wagner Handbuch,* Stuttgart (Kröner) 1986; 英譯：*Wagner Handbook,* trans. and ed. John Deathridge, Cambridge/MA (Harvard University Press) 1992.

Ulrich Müller/Ursula Müller (eds.), *Richard Wagner und sein Mittelalter,* Anif/Salzburg (Müller-Speiser) 1989.

Ulrich Müller/Oswald Panagl, *Ring und Graal. Texte, Kommentare und Interpretationen zu Richard Wagners »Der Ring des Nibelungen«, »Tristan und Isolde«, »Die Meistersinger von Nürnberg« und »Parsifal«,* Würzburg (Königshausen & Neumann) 2002.

Ulrich Müller, "The Modern Reception of Gottfried's *Tristan* and the Medieval Legend of *Tristan and Isolde*", in: Will Hasty (ed.), *A Companion to Gottfried von Straßburg's »Tristan«,* Rochester/NY (Camden House) 2003, [2]2010, 285-306.

Jean-Jacques Nattiez, *Wagner androgyne*, Paris (Bourgois) 1990; 英譯：Stewart Spencer, Princeton (PUP) 1993.

Jean-Jacques Nattiez, "Le solo de cor anglais de *Tristan und Isolde*: essai d'analyse sémiologique tripartite", in: *Musicae scientiae,* special issue/1998, 43-61.

Jean-Jacques Nattiez, "Der Dichter und der Geist der Musik", in: *Wagnerspectrum* 1/2005, 43-62.

Anthony Newcomb, "The Birth of Music out of the Spirit of Drama: An Essay in Wagnerian Formal Analysis", in: *19th-Century Music* 5/1981, 38-66.

Anthony Newcomb, "Ritornello ritornato: A Variety of Wagnerian Refrain Form", in: Carolyn Abbate/ Roger Parker (eds.), *Analyzing Opera. Verdi and Wagner,* Berkeley/Los Angeles/London (UCP) 1989, 202-221.

Lambertus Okken, *Kommentar zum Tristan Roman Gottfrieds von Strassburg*, vol. 1, Amsterdam (Rodopi) 1984.

Rosemary Park, *Das Bild von Richard Wagners »Tristan und Isolde« in der deutschen Literatur*, Jena (Diederichs) 1935.

Peter Petersen, "Die dichterisch-musikalische Periode: Ein verkannter Begriff Richard Wagners", in: *Hamburger Jahrbuch für Musikwissenschaft* 2/1977, 105-124; response by Carl Dahlhaus, "Was ist eine dichterisch-musikalische Periode?", in: *Melos/NZfM* 4/1978, 224-225.

Michael Petzet/Detta Petzet, *Die Richard-Wagner-Bühne König Ludwigs II.*, München (Prestel) 1970.

Heinrich Poos, "Die *Tristan*-Hieroglyphe. Ein allegoretischer Versuch", in: Heinz-Klaus Metzger/Rainer Riehn (eds.), *Richard Wagners »Tristan und Isolde«*, München (text + kritik) 1987, 46-103.

Wolfdietrich Rasch, "Thomas Manns Erzählung *Tristan*", in: William Foerste/Karlheinz Borck (eds.), *Festschrift für Jost Trier zum 70. Geburtstag*, Köln/Graz (Böhlau) 1964, 430-465.

Eckhard Roch, "Ein Geheimnis der Form bei Richard Wagner. Asymmetrische Periodenstruktur in Wagners *Tristan*", in: Ulrich Konrad/Egon Voss (eds.), *Der »Komponist« Richard Wagner im Blick der aktuellen Musikwissenschaft*, Wiesbaden (Breitkopf & Härtel) 2003, 105-115.

Susanne Rössler, *Die inhaltliche und dramatische Funktion der Motive in Richard Wagners »Tristan und Isolde«*, Diss. München 1989.

Doris Rosenband, *Das Liebesmotiv in Gottfrieds »Tristan« und Wagners »Tristan und Isolde«*, Göppingen (Kümmerle) 1973 (= Göppinger Arbeiten zur Germanistik 94).

Bruno Rossbach, *Spiegelungen des Bewußtseins. Der Erzähler in Thomas Manns »Tristan«*, Marburg (Hitzeroth) 1989 (= Marburger Studien zur Germanistik 10).

Thomas Schäfer, "Wortmusik/Tonmusik: Ein Beitrag zur Wagner-Rezeption von Arnold Schönberg und Stefan George", in: *Mf* 47/1994, 252-273.

Horst Scharschuch, *Gesamtanalyse der Harmonik von Richard Wagners Musikdrama »Tristan und Isolde«. Unter spezieller Berücksichtigung der Sequenztechnik des Tristanstils*, Regensburg (Bosse) 1963.

Gerhard Schindele, *Tristan. Metamorphose und Tradition*, Stuttgart/Berlin/Köln/Mainz (Kohlhammer) 1971.

Agnes Schlee, *Wandlungen musikalischer Strukturen im Werk Thomas Manns. Vom Leitmotiv zur Zwölftonreihe*, Frankfurt/Bern (Peter Lang) 1981.

Viola Schmid, *Studien zu Wieland Wagners Regiekonzeption und zu seiner Regiepraxis*, Diss. München 1973.

Sophia Schnitman, "Musical Motives in Thomas Mann's *Tristan*", in: *Modern Language Notes* 86/1971, 389-414.

Manfred Hermann Schmid, *Musik als Abbild. Studien zum Werk von Weber, Schumann und Wagner*, Tutzing (Schneider) 1981.

Roger Scruton, *Death-Devoted Heart: Sex and the Sacred in Wagner's »Tristan und Isolde«*, Oxford/New York (OUP) 2003.

Ulrich Siegele, "»Kunst des Übergangs« und formale Artikulation: Beispiele aus Richard Wagners *Tristan und Isolde*", in: Ulrich Konrad/Egon Voss (eds.), *Der »Komponist« Richard Wagner im Blick der aktuellen Musikwissenschaft*, Wiesbaden (Breitkopf & Härtel) 2003, 25-32.

Lynn Snook, "Zur Vorbereitung auf Wagners *Tristan*", Programmheft der Bayreuther Festspiele 1969, Bayreuth (Festspiele) 1969, 2-12.

Martina Srocke, *Richard Wagner als Regisseur*, München/Salzburg (Katzbichler) 1988.

Martina Srocke, "Die Entwicklung der räumlichen Darstellung in der Inszenierungsgeschichte von Wagners *Tristan und Isolde*", in: *Jahrbuch für Opernforschung* 3/1990, Frankfurt (Peter Lang) 1991, 43-68.

Martin Staehelin, "Von den Wesendonck-Liedern zum Tristan", in: Helmut Loos/Günther Massenkeil (eds.), *Zu Richard Wagner. Acht Bonner Beiträge im Jubiläumsjahr 1983*, Bonn (Bouvier) 1983, 45-73.

Thomas Steiert (ed.), *»Der Fall Wagner«. Ursprünge und Folgen von Nietzsches Wagner-Kritik*, Laaber (Laaber) 1991.

Karsten Steiger, "Liebe, Tod, Erlösung: Richard Wagners *Tristan* und der Einfluß Schopenhauers", in: *Schopenhauer-Jahrbuch*, 76/1995, 103-132.

Herbert von Stein, "Richard Wagners Begriff der dichterisch-musikalischen Periode", in: *Mf* 35/1982, 162-165.

Jack M. Stein, *Richard Wagner and the Synthesis of the Arts*, Detroit (Wayne State University Press) 1960.

Wolfram Steinbeck, "Die Idee des Symphonischen bei Richard Wagner. Zur Leitmotivtechnik in *Tristan und Isolde*", in: Christoph-Hellmuth Mahling/Sigrid Wiesmann (eds.), *Bericht über den internationalen musikwissenschaftlichen Kongreß Bayreuth 1981*, Kassel etc. (Bärenreiter) 1984, 424-436.

Rudolph Stephan, "Gibt es ein Geheimnis der Form bei Richard Wagner?", in: Carl Dahlhaus (ed.), *Das Drama Richard Wagners als musikalisches Kunstwerk*, Regensburg (Bosse) 1970, 9-16.

Wolfgang Storch (ed.), *Les symbolistes et Richard Wagner/Die Symbolisten und Richard Wagner*, Berlin (Edition Hentrich) 1991.

Otto Strobel (ed.), *König Ludwig II. und Richard Wagner. Briefwechsel mit vielen anderen Urkunden in vier Bänden herausgegeben vom Wittelsbacher-Ausgleichsfonds und von Winifred Wagner. Nachtagsband: Neue Urkunden zur Lebensgeschichte Richard Wagners 1864-1882*, 4 vols., Karlsruhe (G. Braun) 1936-1939.

Christian Thorau, "Untersuchungen zur »traurigen Weise« im 3. Akt von *Tristan und Isolde*", in: Heinz-Klaus Metzger/Rainer Riehn (eds.), *Richard Wagners »Tristan und Isolde«*, München (text + kritik) 1987, 118-128.

Stephen C. Thursby, *Gustav Mahler, Alfred Roller and the Wagnerian Gesamtkunstwerk: »Tristan« and Affinities between the Arts at the Vienna Court Opera*, Diss. Florida State University 2009.

Sebastian Urmoneit, "Musik und Individualität: Die Tristanharmonik als philosophische Ideenreihe", in: Oliver Schwab-Felisch et al. (eds.), *Individualität in der Musik*, Stuttgart (Metzler) 2002, 257-271.

Sebastian Urmoneit, *»Tristan und Isolde« — Eros und Thanatos. Zur »dichterischen Deutung« der Harmonik von Richard Wagners 'Handlung' »Tristan und Isolde«*, Sinzig (Studio) 2005.

Hans Rudolf Vaget, "Thomas Mann und Wagner. Zur Funktion des Leitmotivs in *Der Ring des Nibelungen* und *Buddenbrooks*", in: Steven Paul Scher (ed.), *Literatur und Musik. Ein Handbuch zur Theorie und Praxis eines komparatistischen Grenzgebietes*, Berlin (Erich Schmidt) 1984, 326-347.

Hans Rudolf Vaget, "»Ohne Rat in fremdes Land?«: *Tristan und Isolde* in Amerika: Seidl, Mahler, Toscanini", in: *Wagnerspectrum* 1/2005, 164-185.

Egon Voss, "Über die Anwendung der Instrumentation auf das Drama bei Wagner", in: Carl Dahlhaus (ed.), *Das Drama Richard Wagners als musikalisches Kunstwerk*, Regensburg (Bosse) 1970, 169-182.

Egon Voss, *Studien zur Instrumentation Richard Wagners*, Regensburg (Bosse) 1970.

Egon Voss, "Wagners Striche im *Tristan*", in: *NZfM* 132/1971, 644-647.

Egon Voss, *Richard Wagner und die Instrumentalmusik*, Wilhelmshaven (Heinrichshofen) 1977.

Egon Voss, *»Wagner und kein Ende«. Betrachtungen und Studien*, Zürich/Mainz (Atlantis) 1996.

Egon Voss, "Die »schwarze und die weiße Flagge«: Zur Entstehung von Wagners *Tristan*", in: *AfMw* 54/1997, 210-227.

Cosima Wagner, *Die Tagebücher*, eds. Martin Gregor-Dellin/Dietrich Mack, München/Zürich (Piper) 1978; 英譯：*Cosima Wagner's Diaries*, trans. Geoffrey Skelton, New York/London (Harcourt Brace Jovanovich) 1978-1980.

Richard Wagner, *Richard Wagner an Mathilde Wesendonck. Tagebuchblätter und Briefe 1853-1871*, ed. Wolfgang Golther, Berlin (Alexander Duncker) 1904.

Richard Wagner, *Mein Leben*, ed. Martin Gregor-Dellin, [2]München (List) 1976; 英譯：*My Life*, trans. Andrew Gray, ed. Mary Whittall, Cambridge (CUP) 1983.

Richard Wagner, *Sämtliche Briefe*, 22 vols. (已出版：1830-1870), eds. Gertrud Strobel/ Werner Wolf (vols. 1-5), Hans Joachim Bauer/Johannes Forner (vols. 6-8), Andreas Mielke (vol. 10 起), Martin Dürrer (vol. 11 起), Leipzig (Breitkopf & Härtel) 1967-2012.

Wieland Wagner (ed.), *Richard Wagner und das Neue Bayreuth*, München (List) 1962.

Wieland Wagner (ed.), *Hundert Jahre Tristan. Neunzehn Essays*, Emsdetten (Lechte) 1965.

Wieland Wagner, "Gedanken zum Mythischen in Wagners *Tristan und Isolde*", in: Oswald Georg Bauer (ed.), *Wieland Wagner: Sein Denken. Aufsätze, Reden, Interviews, Briefe*, München (Bayerische Vereinsbank) 1991, 49-53.

Melanie Wald/Wolfgang Fuhrmann, *Ahnung und Erinnerung. Die Dramaturgie der Leitmotive bei Richard Wagner*, Kassel/Leipzig (Bärenreiter/Henschel) 2013.

Peter Wapnewski, *Der traurige Gott. Richard Wagner in seinen Helden*, München (C. H. Beck) 1978.

Peter Wapnewski, *Richard Wagner. Die Szene und ihr Meister*, München (C. H. Beck) 1978.

Peter Wapnewski, *Tristan der Held Richard Wagners*, Berlin (Quadriga) 1981, [2]Berlin 2001.

Peter Wapnewski, *Liebestod und Götternot. Zum »Tristan« und zum »Ring des Nibelungen«*, Berlin (Corso/Siedler) 1988.

Katharina Wesselmann, "Tristan — »der zage Held«: Ein demontiertes Heldenbild und sein antikes Modell", in: *Wagnerspektrum* 1/2005, 98-126.

Petra-Hildegard Wilberg, *Richard Wagners mythische Welt. Versuche wider den Historismus*, Freiburg (Rombach) 1996.

Karsten Witte, "»Das ist echt! Eine Burleske!«. Zur *Tristan*-Novelle von Thomas Mann", in: *GQ* 41/1968, 660-672.

Alois Wolf, *Gottfried von Straßburg und die Mythe von Tristan und Isolde*, Darmstadt (Wissenschaftliche Buchgesellschaft) 1989.

Frank M. Young, *Montage and Motif in Thomas Mann's »Tristan«*, Bonn (Bouvier) 1975.

Hartmut Zelinsky, *Richard Wagner — ein deutsches Thema. Eine Dokumentation zur Wirkungsgeschichte Richard Wagners 1876-1976*, Berlin/Wien (Medusa) 1983.

Reinald Ziegler, "Der »Tristanakkord« — ein geschichtliches Phänomen", in: Bernhard R. Appel/Karl W. Geck/Herbert Schneider (eds.), *Musik und Szene. Festschrift für Werner Braun zum 75. Geburtstag*, Saarbrücken (Saarbrücker Druckerei und Verlag) 2001, 387-412.

Michael Zimmermann, *»Träumerei eines französischen Dichters«. Stéphane Mallarmé und Richard Wagner*, München/Salzburg (Katzbichler) 1981.

Elliott Zuckerman, *The First Hundred Years of Wagner's Tristan*, New York/London (Columbia University Press) 1964.

本書重要譯名對照表

張皓閔 整理

一、人名

Adorno, Theodor W.	阿多諾
Agathe	阿嘉特
Amfortas	安弗塔斯
Appia, Adolphe	阿皮亞
Roi Arthus	亞瑟王
Aurispa, Giorgio	喬治
Baudelaire, Charles	波特萊爾
Bellini, Vincenzo	貝里尼
Berg, Alban	貝爾格
Berlioz, Hector	白遼士
Blancheflor (Blancheflur)	白花（白花公主）
Bloch, Ernst	布洛赫
Boulez, Pierre	布列茲
Brangäne	布蘭甘妮
Brecht, Bertolt	布萊希特
Brentano, Clemens	布倫塔諾
Brünnhilde	布琳希德
Bülow, Hans von	畢羅
Chéreau, Patrice	薛侯
Chrétien de Troyes	克瑞堤恩
Craig, Edward Gordon	柯瑞格
d'Annunzio, Gabriele	達奴恩齊歐
Dahlhaus, Carl	達爾豪斯
Dante Alighieri	但丁
Debussy, Claude	德布西
Devrient, Eduard	德弗里安
Donizetti, Gaetano	董尼才悌
Eichendorff, Joseph Freiherr von	艾辛朵夫
Eilhart von Obeige	艾哈特
Everding, August	艾佛丁
Fatima	法緹瑪

Felsenstein, Walter	費森斯坦
Fricka	佛莉卡
Friedrich II	腓特烈二世
Friedrich, Götz	弗利德里希
Gaillard, Karl	蓋拉
Gawan	格萬
Gerbert de Montreuil	蒙托爾
Ghil, René	紀爾
Gielen, Michael	紀稜
Goethe, Johann Wolfgang von	歌德
Gottfried von Straßburg	勾特弗利德
Gretchen	葛麗倩
Groos, Arthur	葛洛斯
Guenièvre	格妮埃芙
Hanslick, Eduard	漢斯利克
Hartmann von Aue	哈特曼
Hebbel, Friedrich Christian	黑勃爾
Hegel, Georg Wilhelm Friedrich	黑格爾
Heine, Heinrich	海涅
Heinrich von Freiberg	海恩利希
Helmholtz, Hermann von	黑姆霍茲
Herz, Joachim	黑爾茲
Hitler, Adolf	希特勒
Hoffmann, E.T.A.	霍夫曼
Hohlfeld, Horant H.	霍爾菲得
Immermann, Karl Leberecht	伊默爾曼
Isolde	伊索德
Isolde of the White Hands	玉手伊索德
Janowski, Marek	雅諾夫斯基
Kaiser, Joachim	凱瑟
Kappelmüller, Herbert	卡波繆勒
Karajan, Herbert von	卡拉揚
Kerman, Joseph	克爾曼

Kleiber, Carlos	克萊伯
Klopstock, Friedrich Gottlieb	克洛司托克
Kriemhild	克瑞姆希爾德
Kunze, Stefan	昆澤
Kupfer, Harry	庫布佛
Kurth, Ernst	庫爾特
Kurtz, Hermann	庫爾茲
Kurwenal	庫威那
Lancelot	藍斯洛
Léger, Fernand	雷爵爾
Lehrs, Samuel	雷爾斯
Liszt, Franz	李斯特
Lorenz, Alfred	羅倫茲
Maehder, Jürgen	梅樂亙
Mallarmé, Stéphane	馬拉美
Manfred	曼弗瑞德國王
Mann, Thomas	湯瑪斯・曼
Marjodo	馬喬托
Marke	馬可王
Marschner, Heinrich	馬須納
Melot	梅洛
Mephisto	梅菲斯特
Mertens, Volker	梅爾登思
Meyerbeer, Giacomo	麥耶貝爾
Monteverdi, Claudio	蒙台威爾第
Morgan	摩崗
Morold	莫若
Morolt	莫若
Mozart, Wolfgang Amadeus	莫札特
Newman, Ernest	紐曼
Nietzsche, Friedrich	尼采
Novalis	諾瓦利斯
Ödipus	伊底帕斯

347

Ovidius Naso, Publius (Ovid)	歐維德
Ponnelle, Jean-Pierre	彭內爾
Ponnelle, Pierre-Dominique	皮埃・多明尼克・彭內爾
Preetorius, Emil	普雷托里烏斯
Raumer, Friedrich von	拉姆
Ritter, Karl	瑞特
Riwalin von Parmenien	瑞瓦林
Rossini, Gioacchino	羅西尼
Rual	魯阿爾
Sachs, Hans	薩克斯
Samiel	薩米爾
Sanzio, Ippolita	依波莉塔
Sawallisch, Wolfgang	薩瓦利希
Schiller, Friedrich	席勒
Schneider-Siemssen, Günther	史耐德辛姆森
Schnorr von Carolsfeld, Ludwig	路德維希・施諾爾
Schnorr von Carolsfeld, Malwine	馬維娜・施諾爾
Schönberg, Arnold	荀貝格
Schopenhauer, Arthur	叔本華
Schumann, Robert	舒曼
Semele	席彌勒
Senta	仙姐
Siegfried	齊格菲
Siegmund	齊格蒙
Snook, Lynn	琳・斯奴克
Stephan, Rudolf	許得凡
Strauss, Richard	理查・史特勞斯
Stromberg, Christine	斯特若姆貝爾格
Svoboda, Josef	史渥波達
Sykora, Peter	西科拉
Tantris	坦崔斯
Theseus	鐵修斯
Thomas d'Angleterre	托瑪

Thomas of Brittany	托瑪
Tieck, Ludwig	提克
Tristan	崔斯坦
Uecker, Günter	烏艾可
Ulrich von Türheim	烏利希
Wagner, Cosima	柯西瑪・華格納
Wagner, Minna	閔娜・華格納
Wagner, Richard	華格納
Wagner, Wieland	魏蘭德・華格納
Wagner, Wolfgang	渥夫崗・華格納
Wapnewski, Peter	瓦普內夫斯基
Weber, Carl Maria von	韋伯
Wendel, Heinrich	文德爾
Werz, Wilfried	魏爾茲
Wesendonck, Mathilde	瑪蒂德・魏森董克
Wesendonck, Otto	奧圖・魏森董克
Wittgenstein, Marie	維根斯坦公主
Wolfram, Klara	克拉拉
Wolfram von Eschenbach	渥夫藍
Wotan	佛旦
Zelima	策麗瑪
Zeus	宙斯

二、作品名

Achilleus	《阿齊勒思》
Le Adultere	《背叛婚姻的女人》
Altenberg-Lieder	《阿爾登貝格之歌》
Ästhetische Theorie	《美學理論》
Aus den Memoiren des Herrn Schnabelewopski	《史納貝雷渥樸斯基先生回憶錄》
"Avant-dire au Traité du verbe"	〈論詞語前言〉
La Clemenza di Tito	《帝多王的慈悲》

Cligès	《克里傑斯》
Correspondances	《冥合》
"Die deutsche Oper"	〈德國歌劇〉
Divina Commedia	《神曲》
Ecce homo	《瞧，那個人》
"Der Engel"	〈天使〉
Epilogischer Bericht	《後記》
Erec et Enide	《艾赫克與艾妮德》
Erwartung	《等待》
Estoire	《故事》
Euryanthe	《歐依莉安特》
Eine Faust-Ouvertüre	《浮士德序曲》
Die Feen	《仙女》
Les Fleurs du Mal	《惡之華》
Der fliegende Holländer	《飛行的荷蘭人》
Der Freischütz	《魔彈射手》
Geschichte der Hohenstaufen	《霍恩斯陶芬史》
Götterdämmerung	《諸神的黃昏》
Hymnen an die Nacht	《夜之頌》
"Im Treibhaus"	〈在溫室裡〉
Isolda	《伊索德》
Jesus von Nazareth	《拿撒勒的耶穌》
Die Jungfrau von Orleans	《聖女貞德》
Lancelot	《藍斯洛》
Leiden und Größe Richard Wagners	《華格納的苦痛與偉大》
"Liebesnacht"	〈愛之夜晚〉
"Liebestod"	〈愛之死〉
Das Liebesverbot	《禁止戀愛》
Lohengrin	《羅恩格林》
Lucia di Lammermoor	《拉梅默的露淇亞》
Die lustigen Musikanten	《有趣的樂師》
Madama Butterfly	《蝴蝶夫人》
Die Meistersinger von Nürnberg	《紐倫堡的名歌手》

La Mort de Cléopâtre	《克里歐帕特拉之死》
La Musique	《音樂》
Das Nibelungnlied	《尼貝龍根之歌》
Le nozze di Figaro	《費加洛的婚禮》
Oper und Drama	《歌劇與戲劇》
Ossian	《歐西昂》
Parsifal	《帕西法爾》
Parzival	《帕齊瓦爾》
Pelléas et Mélisande	《佩列亞斯與梅莉桑德》
"Purgatorio"	〈煉獄〉
Das Rheingold	《萊茵的黃金》
Richard Wagner et »Tannhäuser«	《華格納與〈唐懷瑟〉》
"Richard Wagner. Rêverie d'un poëte français"	〈華格納，一位法國詩人的遐思〉
Richard-Wagner-Gesamtausgabe	《華格納作品全集》
Rienzi	《黎恩濟》
Rigoletto	《弄臣》
Der Ring des Nibelungen	《尼貝龍根指環》
Roman de la Violette	《紫羅蘭》
Romantische Schule	《浪漫學派》
Salons	《沙龍》
Die Sarazenin	《撒拉遜女人》
"Schmerzen"	〈痛苦〉
Die Sieger	《勝利者》
Siegfried	《齊格菲》
La sonnambula	《夢遊女郎》
Tagebuch für Mathilde Wesendonck	《給瑪蒂德的日記》
Tannhäuser	《唐懷瑟》
Titurel	《堤徒瑞爾》
Traité du Verbe	《論詞語》
"Träume"	〈夢〉
Il Trionfo della Morte	《死亡的勝利》
Tristan	《崔斯坦》
Tristan und Isolde	《崔斯坦與伊索德》

351

三、其他

Deutsche Oper am Rhein	萊茵德意志歌劇院
Deutsche Oper Berlin	柏林德意志歌劇院
Deutsche Staatsoper Unter den Linden Berlin	柏林國家劇院
Dresden	德勒斯登
Düsseldorf	杜塞多夫
Einsamkeit zu zweit	孤雙
Epilog	收場語
epistemology	認識論
exterritoriale Quintessenz	境外精髓
Fin de siècle	世紀末
Florenz	佛羅倫斯
fortissimo	甚強
Gazette musicale	《音樂報》
Generalintendant der Bayerischen Staatstheater	巴伐利亞全邦國家劇院總監
Genève	日內瓦
genre objectif	客觀文類
gestopft	（法國號）閉音奏法
Golfo Mistico	神秘海灣
Göttinger Hain	哥廷根林苑派
Grand Opéra	大歌劇
Grüner Hügel	綠丘
Hamburg	漢堡
Hemiole	三對二連音
instrumentaler Rest	樂器殘餘
Joie de la cort	宮廷之樂
Kareol	卡瑞歐
Karlsruhe	卡斯魯
keltisch	凱爾特
Klangfarbenlogik	音響色澤邏輯
Komische Oper Berlin	柏林喜歌劇院
Kunst des Übergangs	過程的藝術
Laterna magica	魔幻燈光
Leipzig	萊比錫

353

Leitmotiv	主導動機
Liebesjubel	愛之歡呼
Liebeslust	愛情慾望
Luzern	琉森
Marienbad	瑪莉安巴德
Meistergesang	名歌
Milano	米蘭
Mittelhochdeutsch	中古德文
moraliteit	道德學
München (Munich)	慕尼黑
Nachtgesang	夜晚之歌
Napoli	拿波里
Nationaltheater Mannheim	曼海姆國家劇院
Neu-Bayreuth	新拜魯特
Neubayreuther Stil	新拜魯特風格
Neuschwanstein	新天鵝堡
Orchestermelodie	樂團旋律
Palazzo Giustiniani	居斯蒂尼安尼宮
Paris	巴黎
Parmenien	帕門尼恩
Phantasmagorie	幻象
Platonism	柏拉圖學派
pneuma	靈氣
provençalisch	普羅旺斯語
das realistische Musiktheater	寫實音樂劇場
Riga	里嘉
Roma	羅馬
Sachsen	薩克森
Salzburger Osterfestspiele	薩爾茲堡復活節音樂節
Scheinpolyphonie	表象複音
Schott	蕭特
Senta-mentality	仙妲特質
solipsistic	唯我論

Staatsoper Dresden	德勒斯登國家劇院
Stoicism	斯多噶學派
Süddeutsche Zeitung	《南德日報》
synaesthesia	共感覺
Tagelied	破曉惜別歌
das Tagesgespräch	白日對話
Tagesmotiv	白日動機
Teatro alla Scala, Milano	米蘭斯卡拉劇院
terra incognita	無人之地
Tintagel	亭塔格
Todestrotz	無懼死亡
Traumbild	夢幻形象
tremolo	顫音
Tristan-Akkord	崔斯坦和絃
Tristanruf	呼喊崔斯坦之名
tutti	齊奏
Venedig	威尼斯
Video Director	錄影導演
Vorspiel	前奏曲
Waldhorn	獵號
Waldvogel	林中鳥
Walhall-Motiv	神殿動機
Weimar	威瑪
Wien	維也納
das wissende Orchester	全知的樂團
Württembergische Staatsoper Stuttgart	斯圖佳特烏登堡國家劇院
Zirkustheater Scheveningen	史文寧根馬戲團劇院
Zürich	蘇黎世

國家圖書館出版品預行編目（CIP）資料

愛之死：華格納的<<崔斯坦與伊索德>> / 羅基敏,
梅樂亙編著. -- 再版. -- 臺北市：信實文化行銷,
2014.01
面； 公分. —— （What's music；22）
ISBN 978-986-6620-50-8（平裝）

1. 華格納（Wagner, Richard, 1813-1883）
2. 歌劇 3. 劇評

915.2 102027439

What's Music 022
愛之死——華格納的《崔斯坦與伊索德》

作者　　　羅基敏、梅樂亙（Jürgen Maehder）　編著
總編輯　　許汝紘
副總編輯　楊文玄
美術編輯　楊詠棠
行銷經理　吳京霖
發行　　　許麗雪
出版　　　信實文化行銷有限公司
地址　　　台北市大安區忠孝東路四段 341 號 11 樓之三
電話　　　（02）2740-3939
傳真　　　（02）2777-1413
www.wretch.cc/ blog/ cultuspeak
http://www. cultuspeak.com.tw
E-Mail　cultuspeak@cultuspeak.com.tw
劃撥帳號　50040687 信實文化行銷有限公司

印刷　　　彩之坊科技股份有限公司
地址　　　新北市中和區中山路二段 323 號
電話　　　（02）2243-3233

總經銷　　高見文化行銷股份有限公司
地址　　　新北市樹林區佳園路二段 70-1 號
電話　　　（02）2668-9005

更多書籍介紹、活動訊息，請上網輸入關鍵字　華滋出版 或 九韵文化